ÉMILE DELIGNIÈRES

CATALOGUE RAISONNÉ

DE L'ŒUVRE GRAVÉ

DE

JACQUES ALIAMET

D'ABBEVILLE

Précédé d'une Notice sur sa Vie et son Œuvre

Ouvrage orné de planches en phototypie de M. A. Lormier

PARIS
RAPILLY, LIBRAIRE-ÉDITEUR
Quai des Grands-Augustins, 53 bis
1896

L'ŒUVRE GRAVÉ

DE

Jacques ALIAMET

Tiré à deux cents exemplaires

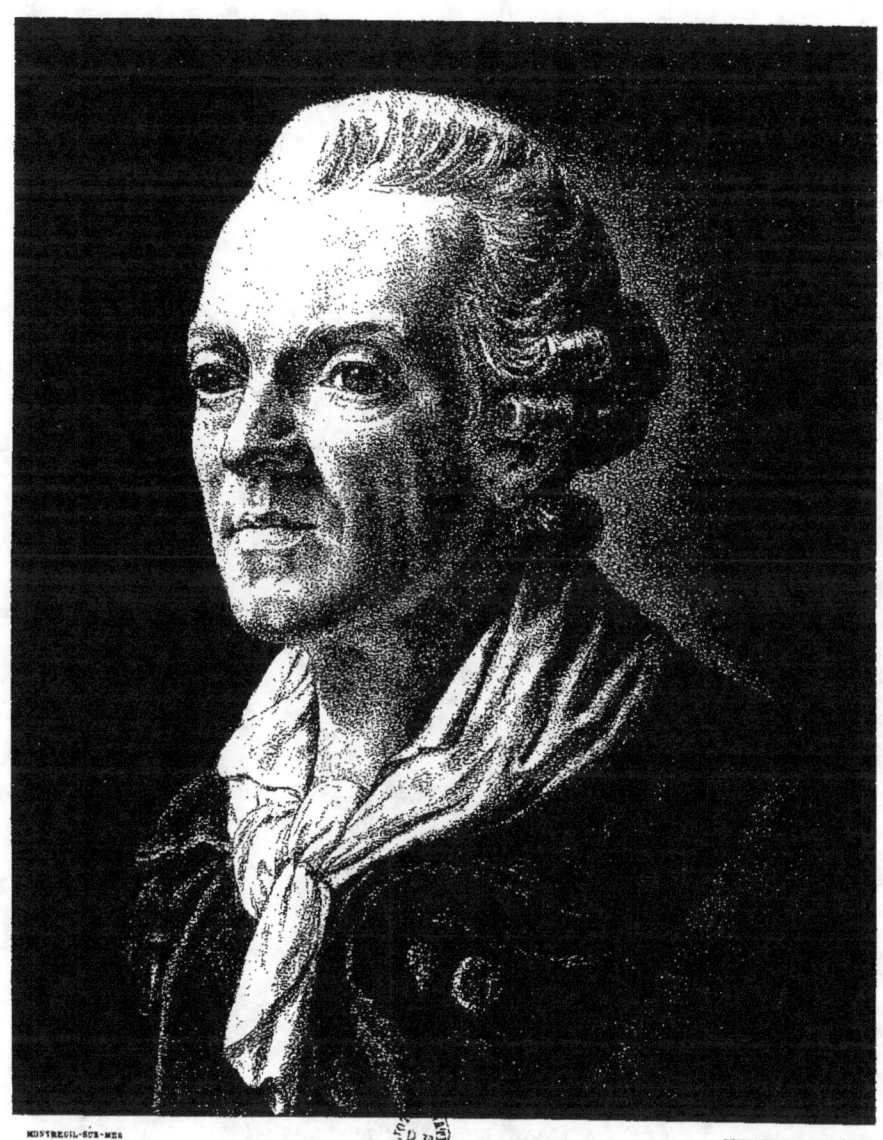

JACQUES ALIAMET

(Dessin de J. Delegorgue, d'après un buste en terre cuite de Boizot. — Musée d'Abbeville.)

ÉMILE DELIGNIÈRES

CATALOGUE RAISONNÉ

DE L'ŒUVRE GRAVÉ

DE

JACQUES ALIAMET

D'ABBEVILLE

Précédé d'une Notice sur sa Vie et son Œuvre

Ouvrage orné de planches en phototypie de M. A. Lormier

PARIS
RAPILLY, LIBRAIRE-ÉDITEUR
Quai des Grands-Augustins, 53 *bis*
1896

A LA MÉMOIRE

De Madame PONTICOURT née ALIAMET;

De Monsieur Louis PONTICOURT;

Et de Mademoiselle FANNY ALIAMET.

« La meilleure base d'un traité sur les graveurs, c'est l'examen attentif de leurs œuvres... »

(Bonnardot, *Histoire de la Gravure en France*).

L'ŒUVRE GRAVÉ

DE

Jacques ALIAMET

D'ABBEVILLE

PRÉCÉDÉ D'UNE NOTICE SUR SA VIE ET SON ŒUVRE

Par Émile DELIGNIÈRES

La vie de province, quand on a vécu et étudié à Paris pendant plusieurs années, laisse bien des loisirs, surtout au début d'une carrière libérale ; elle laisse aussi, il faut le dire, un peu de regrets. Je cherchai, à mon retour dans ma ville natale, à utiliser les uns, et à dissiper les autres en donnant cours à un goût déjà prononcé pour l'étude des beaux-arts ; de nombreuses visites dans les musées de Paris, des relations suivies avec plusieurs jeunes artistes de talent avaient d'ailleurs développé ce goût. Qu'il me soit permis de rappeler, parmi ces anciens camarades, joyeux et spirituels, qui se donnaient rendez-vous le jeudi soir chez un ami commun, pour deviser de choses d'art en faisant de la musique, ou pour parler d'avenir : Berne-Bellecour, qui devait se faire un nom dans les sujets militaires et autres ; Vibert, le peintre fantaisiste ; Giraud, trop tôt enlevé

aux arts et dont une des toiles magistrales se trouve aujourd'hui au musée du Louvre ; Guillaumet et autres ... ; des amis de l'École de droit : Auguste Vanacque, le futur administrateur des Postes et Télégraphes, chevalier de la Légion d'honneur ; un poète-avocat, Blot-Lequesne, qui nous passait en revue dans des quatrains satiriques écrits au bas de nos portraits-charges dessinés par Berne-Bellecour ; d'autres encore. Je n'aurais garde d'oublier celui qui nous réunissait ainsi dans son logement rue des Prêtres-Saint-Germain, mon vieil ami Vasnier, qui suivait alors ses études d'architecture et qui était mon guide et mon initiateur dans les musées ; il les connaissait si bien ! Ces souvenirs sont lointains, sans doute, mais ils ne sont pas oubliés, et j'éprouve un réel plaisir à les raviver ici.

La Société d'Émulation d'Abbeville, fondée à la fin du siècle dernier, et présidée alors par l'illustre Boucher de Perthes, à qui j'avais été présenté par mon parent et ami M. O. Macqueron, voulut bien, peu de temps après mon retour, m'admettre parmi ses membres. Sur l'indication de M. Ernest Prarond, dont les témoignages constants d'intérêt me laisseront toujours reconnaissant, je dirigeai le champ de mes recherches et de mes études vers nos artistes de la ville et plus spécialement sur nos graveurs, si nombreux, et dont les œuvres sont, pour la plupart, d'un mérite incontestable. Aidé et encouragé par mes collègues, j'ai, depuis plus de trente ans, consacré à ces études des loisirs devenus bientôt trop courts et trop rares à mon gré ; c'est qu'il y a, dans l'examen et, par suite, dans l'appréciation des estampes, un attrait et des jouissances délicates que comprendront les vrais amateurs, surtout quand vient s'y joindre le sentiment du patriotisme local. Les collections publiques et privées, les traités spéciaux, le relevé dans les catalogues de vente, et, entre temps, le classement et la disposition au Musée communal de notre importante collection de gravures, toutes de la main de nos artistes abbevillois, m'ont permis de reconstituer ainsi peu à peu, et dans une assez large mesure, leur œuvre réellement considérable.

J'ai pris alors à tâche, dans une série de travaux d'ensemble, soit par des conférences, soit par des lectures à Abbeville, à Paris et à Amiens, comme aussi par des monographies séparées d'artistes, de faire connaître notre brillante

pléiade de graveurs. Le nombre en est considérable, je ne saurais trop le répéter, puisqu'il s'élève à quarante-et-un pour ceux qui sont nés à Abbeville même, et à cinquante-quatre en comprenant ceux qui s'y rattachent directement ; et encore s'en découvre-t-il de nouveaux, restés jusqu'ici presque inconnus. Il y a là pour notre ville qui était, au XVIII^e siècle, classée comme la troisième en France pour la gravure, un renom justement mérité et qu'il était intéressant de mettre en lumière.

J'avais été précédé dans cette voie par M. Louandre père qui, dans sa Biographie d'Abbeville, parue dès *1829*, avait relevé passim et à leur ordre alphabétique les noms et des indications sommaires, mais déjà précieuses, sur la plupart de nos graveurs, et qui avait eu ce grand mérite d'avoir commencé la collection de leurs œuvres. Depuis, M. Anatole de Montaiglon, l'érudit professeur à l'École des chartes, de regrettée mémoire, avait, dès *1856*, publié dans les Mémoires de la Société d'Émulation le catalogue de l'œuvre de notre premier maître, un des plus illustres, Claude Mellan ; dans une notice préliminaire consacrée à un rapide aperçu général sur nos graveurs, le savant critique d'art, parlant d'Aliamet d'une façon particulière, le mettait notamment bien au-dessus de Beauvarlet et il ajoutait : « Si l'on continuait ce peintre-graveur abbevillois (dont il donnait alors le 1^{er} volume), Lenfant, les de Poilly, Daullé et Aliamet seraient seuls dignes de cet honneur ».

Le catalogue de François de Poilly a été fait, avec sa biographie, au siècle dernier, par Robert Hecquet, l'un de ses compatriotes, graveur également ; il a été réimprimé textuellement il y a quelques années par les soins de deux membres de sa famille. Celui de Daullé a paru en *1873*; c'était mon second travail après celui que j'ai publié sur Levasseur en *1865*. Restaient Lenfant et Aliamet ; ce dernier, je dois l'avouer, m'avait particulièrement intéressé, et, sans oublier Lenfant dont le dossier est là aussi, rempli de notes, je me suis attaché au graveur du XVIII^e siècle.

Le présent ouvrage est le fruit de près de vingt années de recherches sur Jacques Aliamet, qui a acquis de son temps et a conservé depuis une notoriété incontestable et de bon aloi. Qu'on ne s'étonne pas du temps si long consacré

à recueillir l'œuvre d'un seul artiste ; il dépasse beaucoup celui du précepte d'Horace : nonum prematur in annum ; mais il faut dire que ces recherches ont servi en même temps à rassembler bien d'autres notes sur des graveurs différents ; ces notes n'attendent que leur classement pour être publiées à leur heure, si Dieu me le permet. Et puis, on ne s'imagine pas les difficultés de toute nature qu'éprouve un simple amateur, isolé en province, pour trouver, pour réunir et classer méthodiquement les nombreux matériaux d'une étude de cette nature. Jacques Aliamet, en effet, a fait figurer son nom, à des titres divers, sur de nombreuses estampes, et sur plus de cent trente vignettes réparties dans trente-cinq ouvrages différents, quelques-uns en plusieurs volumes ; ces vignettes, à elles seules, m'ont demandé plus de recherches que tout le reste. Certaines éditions sont devenues presque introuvables, et, comme l'a dit M. Jules Hédou dans son important ouvrage sur Noël le Mire, en parlant de ces petites pièces, ce n'est qu'à la longue que l'on arrive à les rassembler.

Le principal mérite d'un catalogue est d'être complet, et c'est le point difficile, car, malgré tous les soins, malgré toutes les investigations, des lacunes peuvent encore s'y glisser ; je n'ose donc me flatter de n'avoir rien omis. Et cependant, on ne peut pas attendre indéfiniment pour publier ; j'arrive même trop tard... C'est, en effet, avec un regret profond que l'hommage de ce volume ne peut plus être adressé aujourd'hui qu'à des morts, descendants d'Aliamet, et auxquels j'étais lié, dès l'enfance, d'une sincère et cordiale amitié qui s'est manifestée, de la part de l'un d'eux, au-delà de la tombe !

Le plan de ce catalogue est le même, ou à peu près, que celui qui a été suivi pour d'autres graveurs.

La description des sujets a été l'objet de soins particuliers. J'ai visé principalement à la précision dans les détails comme dans l'ensemble ; cette précision, jointe aux dimensions relevées et à toutes les indications de la marge, permettra aux amateurs, je l'espère, de rétablir plus facilement le titre des pièces qu'ils possèdent avant la lettre ; la recherche, surtout pour les vignettes, fait souvent le désespoir des collectionneurs.

Les états, parfois nombreux dans les estampes, ont tous été relevés, autant que possible, avec indications des sources où ils ont été trouvés.

Dans mon désir d'être exact avant tout, j'ai pris soin de bien distinguer les pièces dues au burin d'Aliamet, de celles, qui sont assez nombreuses, auxquelles il n'a fait qu'attacher son nom à des titres divers, comme collaborateur, directeur, éditeur, etc.; je m'explique d'ailleurs amplement sur ce point dans l'appréciation générale. L'œuvre d'Aliamet est assez important par lui-même pour qu'il n'y ait à lui attribuer chaque estampe ou vignette ainsi désignée que selon la part plus ou moins directe qu'il a pu y prendre.

Le plus grand nombre des estampes a été dédié à des personnages, de marque souvent, et dont leurs armoiries sont finement gravées au milieu du titre; la description de ces armes m'eût entraîné trop loin et elle serait sortie des bornes d'un travail de cette nature, mais toutes les mentions de la marge, y compris les dédicaces, ont été rigoureusement reproduites; elles ont parfois leur intérêt. Les noms, en effet, appartiennent pour quelques-uns à des familles éteintes ou ignorées aujourd'hui; ceux qui les portaient ne songeaient guère, peut-être, que c'était leur goût pour les arts autant et plus que leurs titres et leurs fonctions qui les tirerait de l'oubli.

Chaque pièce est accompagnée, après sa description, d'une brève appréciation; je l'ai faite telle que mon impression toute personnelle et spontanée me l'a suggérée et je n'entends nullement l'imposer; j'ai eu seulement pour but de donner une première idée approximative de la valeur artistique de chaque gravure.

Enfin, l'indication des sources auxquelles j'ai puisé : collections publiques et privées, recueils, ouvrages, catalogues, etc., parfois avec des prix de vente, montrera que je n'ai rien avancé qu'après avoir tout vu et pris en note, suivant ma devise : studium calamo.

Et ici je me permettrai, en m'adressant aux marchands qui veulent bien m'envoyer régulièrement leurs catalogues, d'appeler leur attention sur l'intérêt qu'ils ont à mentionner, pour les livres à vignettes, non seulement le nom des dessinateurs, mais aussi et en même temps celui des graveurs. Telle pièce, due au crayon habile et exercé d'Eisen, de Gravelot, de Marillier ou d'autres,

pourra être plus ou moins recherchée selon qu'elle aura été reproduite par tel ou tel vignettiste.

Il me reste, en terminant ces lignes, à remplir un devoir :

Quand on entreprend des études de ce genre, on éprouve une satisfaction réelle lorsqu'on se voit aidé par des hommes de goût et de compétence ; j'ai eu cette bonne fortune.

Un amateur que j'ai, à regret, perdu de vue pendant plusieurs années, M. Henri Vienne, aujourd'hui colonel en retraite, avait bien voulu, lors de mon premier travail sur le catalogue de le Vasseur, s'intéresser à nos artistes abbevillois ; il m'avait adressé successivement sur Daullé et sur Aliamet des notes dont j'ai tiré grand profit. Plus tard, en 1886, lors de ma lecture, à la session des Sociétés savantes, à Paris, des Recherches sur les Graveurs d'Abbeville, *je recevais un puissant encouragement dans le rapport si bienveillant de M. Henri Jouin, l'érudit et sympathique rapporteur du Comité des Beaux-Arts. Puis, et quand je me suis particulièrement attaché à l'œuvre d'Aliamet, M. Henri Béraldi, le spirituel critique d'art qui a si bien étudié la gravure au XVIIIe et au XIXe siècle, m'apportait l'appoint de ses conseils et de ses aperçus, et me communiquait sa riche collection si bien classée. Au cours de la partie consacrée à l'appréciation, j'ai cru devoir discuter une de ses assertions relative à la part prise par Aliamet à certaines pièces ; M. Béraldi ne m'en voudra pas, je l'espère ; quant à moi, je lui sais gré d'avoir provoqué cette discussion, car elle m'a permis d'approfondir davantage peut-être l'œuvre de mon compatriote.*

J'ai largement puisé dans les nombreux ouvrages à vignettes que M. Julien de Mautort possédait à Abbeville et qu'il avait mis gracieusement à ma disposition ; de même dans les nombreux cartons de M. Oswald Macqueron et de M. Henri Macqueron, son fils. Je n'aurais garde d'oublier messieurs les Bibliothécaires du département des estampes à la Bibliothèque nationale, et surtout M. Georges Duplessis, le savant conservateur, membre de l'Institut, à qui les travailleurs de province sont redevables d'indications si utiles souvent pour les recherches, de même M. Henri Bouchot. Un homme de goût et de savoir, au caractère sympathique, est M. Jules Hédou qui a tant fait et tant écrit

pour honorer la mémoire et les talents des artistes rouennais, ses compatriotes ; son ouvrage si conciencieux sur l'œuvre considérable de Noël le Mire, un contemporain et presque un émule d'Aliamet, m'a servi de modèle et de guide ; l'honneur qu'il a bien voulu me rendre en parlant, dans sa préface, de mes études, m'a vivement touché et a été pour moi un réel stimulant.

Je ne saurais, non plus, oublier mes collègues de la Société d'Émulation qui m'ont toujours soutenu et aidé à l'occasion ; parmi eux, j'ai déjà rappelé plus haut M. Ernest Prarond, notre maître à tous, dont la notoriété est grande et légitime ; je dois y joindre le nom de M. Alcius Ledieu, l'actif et érudit conservateur de notre riche Bibliothèque communale qu'il a, par ses écrits, si bien fait connaître et dont les autres ouvrages ne sont plus à compter ; M. Ledieu s'est intéressé à ce catalogue et il m'a vivement engagé à en presser l'achèvement.

Que tous ici reçoivent l'expression de mes sincères remerciements.

Ici encore, je fais appel, comme dans mes précédentes études, à tous ceux qui s'occupent d'iconographie ou de collections et pour lesquels ces recherches ne sont pas indifférentes ; je les prie de me faire connaître ce qu'ils pourraient trouver, par occasion, sur nos graveurs abbevillois ; leurs indications seront toujours reçues avec reconnaissance et profit, leurs noms y resteront attachés. Il semble, d'ailleurs, que mes appels aient été entendus ; en dehors des personnes indiquées plus haut, plusieurs ont été assez bonnes pour correspondre avec moi et me donner des renseignements utiles. Je citerai notamment M. Rabbe, qui m'a adressé des notes bien intéressantes sur nos graveurs ayant travaillé à Londres ; M. Hellier, de Caen, sur Thomas Gaugain ; M. Jadart, de Reims, qui m'a fait avoir pour notre musée un cuivre de Lenfant. Je leur sais un gré infini de leurs communications.

Et maintenant, je livre ce volume au public, puisse-t-il être bien accueilli des amateurs !

<div style="text-align:right">E. D.</div>

Abbeville, 1895.

NOTICE BIOGRAPHIQUE

LIAMET (Jacques) naquit à Abbeville sur la paroisse Saint-Gilles le 30 novembre 1726. C'est par erreur que plusieurs biographes l'ont fait naître, l'un, Lempereur, en 1727, les autres, Zani, Michaut, Bouillet, en 1720, d'autres encore, en 1728. La date de 1726 est la seule exacte ; elle a été puisée d'abord dans une généalogie de la famille sur laquelle je m'étendrai plus loin ; elle est mentionnée également dans le *Dictionnaire critique de Biographie et d'Histoire*, de M. Jal, si précieux pour les chercheurs. Enfin, l'acte même de baptême de Jacques Aliamet figure dans le registre de la paroisse Saint-Gilles conservé à la mairie d'Abbeville ; en voici la copie textuelle :

L'an mil sept cent vingt-six, le dernier jour de novembre, sur les quatre heures après-midy, naquit en légitime mariage et le premier jour de décembre fut baptizé un garçon nommé Jacque à monsr Antoine Aliamet et à damelle Marie Jeanne Françoise Mathieu, son épouse ; le parrein

fut monsieur Jacque Aliamet, marchand, son oncle, et la marreine dam^elle^ Marie Françoise Billehaut, femme du s^r^ Mathieu, mère grande dudit enfant qui ont signé avec nous, curé, lesdits jour et an.

Suivent les signatures : Jacque Aliamet[1] — Marie Françoise Bilhaut — F. Sangnier, curé.

Jacques Aliamet était le deuxième enfant, sur six ou huit, d'un premier mariage d'honorable H. Antoine Aliamet, second fils lui-même d'honorable H. Jacques Aliamet, greffier de la maîtrise des eaux et forêts et marchand brasseur à Abbeville, et de demoiselle Catherine Germain[2]. Antoine Aliamet était marchand à Abbeville et fut élu second juge consul en 1735 ; il appartenait, comme on le voit, à la haute bourgeoisie ; il mourut paroisse Saint-Gilles le 1^er^ septembre 1747.

La mère de notre graveur était une demoiselle Marie-Jeanne-Françoise Mathieu (et non Billehaut, comme l'avait indiqué par erreur Collenot dans des notes manuscrites que M. Sénéca avait bien voulu me communiquer autrefois) ; la dame Billehaut était sa grand'mère maternelle. Quant à la mère de Jacques Aliamet, elle était née paroisse Saint-Vulfran le 21 janvier 1702 ; c'était la fille d'honorable H. Jean Mathieu, directeur des messageries, puis exempt de la maréchaussée à Abbeville, et de demoiselle Marie-Françoise Billehaut, sa seconde femme, morte paroisse Saint-Gilles le 16 décembre 1727.

Le mariage des père et mère de notre artiste avait été célébré en l'église de Saint-Vulfran le 18 décembre 1724 (et non 1734, comme nous le voyons mentionné également par erreur) ; il avait été précédé d'un contrat passé la veille, 17 décembre, devant M^e^ Duval, notaire à Abbeville, un des prédécesseurs de M^e^ Lepage actuellement.

Voici la transcription de l'acte de mariage qui peut intéresser par sa forme, et qui, dans tous les cas, trouve ici sa place comme se rattachant directement à la famille du graveur :

1. La signature porte la véritable orthographe du nom patronymique qui figure ainsi, du reste, dans la généalogie de la famille.

2. Parmi les enfants de Jacques Aliamet et de Catherine Germaine, on trouve comme deuxième fille Charlotte Aliamet, qui fut alliée à François Michault, greffier en chef de la maîtrise des eaux et forêts ; ils eurent quatre enfants, avec suite. (Note communiquée par M. Wignier de Warre en 1892.)

Le dix-huit décembre mil sept cent vingt-quatre, je soussigné, curé de cette paroisse, ay solennizé le mariage entre monsieur Antoine Aliamet, et fils de deffunt monsieur Jacques Aliamet, bourgeois marchand de cette ville, et de deffunte dam^elle Catherine Germain, ses père et mère, cy devant de la paroisse de S^t Gille et depuis trois mois de celle de S^t Nicolas en S^t Vulfran [1], d'une part. — Et dam^elle Marie Jeanne Françoise Matthieu, fille de monsieur Jean Matthieu et de dam^elle Marie Françoise Bilhaut, aussy ses père et mère, de cette paroisse, d'autre part. Les trois bans ayant esté auparavant publiés dans lesdites trois paroisses sans opposition ni empêchement, dispense du temps de l'Avent ayant esté obtenue de Monseigneur L'Évêque le quatorze de ce mois et les fiançailles en conséquence ayant été célébrées suivant les règles de l'Église, et ledit mariage esté solennisé en présence de M. Josse Froissard, beau-frère de l'époux et de M. Antoine Dufour, aussy son beau-frère, de monsieur Jean Matthieu et de la dam^elle Bilhaut, père et mère de l'épouse, lesquels avec lesdittes partyes ont signé le présent acte.
Signé : A. Aliamet, M. J.-F. Mathieu, Froissart, A. Dufour, Bilhaut, Charles Gouchon? Lesueur, curé.

De ce premier mariage d'Antoine Aliamet avec la demoiselle Mathieu était né d'abord Antoine, marié à Catherine-Thérèse Lefebvre ; ce premier enfant fut enterré, nous dit M. Wignier de Warre, notre excellent ami et collègue, à Laviers, près d'Abbeville, en 1774. Le second était Jacques, notre graveur.

M. Wignier de Warre nous dit également, d'après une note généalogique, qu'Antoine, père du graveur, aurait épousé, en secondes noces, et sur le tard en 1770, Marie-Anne Dumont, fille de Nicolas Dumont et de Charlotte Douchet. Rien n'est venu, d'ailleurs, nous confirmer cette assertion.

Quoi qu'il en soit, parmi les frères et sœurs, au nombre de six ou de huit, comme on l'a vu ci-dessus, de Jacques Aliamet, il faut mentionner ici de suite *François-Germain* [2], le cinquième des enfants par ordre de naissance ; il fut

1. Il y avait, dans la collégiale de Saint-Vulfran, une petite paroisse distincte, sujette, dite de Saint-Nicolas en Saint-Vulfran, avec son autel particulier, son cimetière près de l'église et sa circonscription déterminée.

2. J'avais eu d'abord l'intention de réunir les deux frères dans un même travail, mais j'ai cru devoir y renoncer et réserver mes notes sur François-Germain pour une notice et un catalogue distincts.

Les deux frères ont passé leur existence d'une manière toute différente, loin l'un de l'autre, sauf un court passage de François dans l'atelier de Jacques à Paris ; en dehors de cette indication, je n'ai pas trouvé trace de leurs rapports suivis. Leur genre de travail ne présente d'ailleurs aucune analogie ; chacun d'eux, enfin, a suivi sa carrière dans un pays différent.

François-Germain, plus jeune que son frère aîné de huit ans, étant né à Abbeville en 1734, travailla d'abord à Lille sous les leçons de Garet ; puis il vint à Paris où il figura parmi les élèves

graveur comme son frère Jacques, vint à Paris comme lui, puis alla s'établir en Angleterre, à l'exemple de plusieurs autres de ses compatriotes abbevillois[1].

La généalogie de la famille Aliamet a été dressée en novembre 1809 par M. Charles-Claude Lefebvre du Grosriez; elle remonte, d'une façon plus ou moins continue dans le courant du xive siècle, à l'année 1365. On y a transcrit un sauf-conduit donné par le roi d'Angleterre Henri V, en 1420, pour le sieur Alyamet de Quony, résidant au camp ou fort de Chaumont. « On n'aperçoit pas — lit-on dans ces notes qui proviennent d'un premier manuscrit de l'abbé Buteux, — que cette famille tire son origine d'ailleurs que d'Abbeville et son nom paraît patronymique, c'est-à-dire dériver d'un ancien nom de baptême dont le diminutif à été adopté par l'usage comme nom de famille ; effectivement, le nom du saint que nous appelons maintenant

de son frère. Au bout de peu de temps, vers 1756, et dès l'âge de vingt-deux ans, il se rendit en Angleterre où il s'établit à Londres et s'y maria. Il retrouva dans cette ville plusieurs de ses compatriotes qui, eux aussi, y ont suivi leur carrière dans la gravure : Picot, Delattre, Dufour, Gaugain. Il reçut, en 1764, nous écrivait en 1888 M. Thibaudeau, la prime de « society of arts ». Il travailla sous la direction de Robert Strauge, fit (à la différence de son frère qui n'en produisit aucun) plusieurs portraits, et grava plusieurs grandes estampes pour le recueil Boydell d'après des maîtres comme le Guide, Carrache, le Sueur, Sacchi, Pine. François-Germain Aliamet n'avait ni le goût ni la pureté de dessin qui distinguaient son frère ; toutefois, ses estampes sont traitées avec beaucoup de netteté et il les finissait avec grand soin et exactitude. Il mourut par accident le 5 février 1790, à l'âge de cinquante-six ans ; nous n'avons pu relever de lui, jusqu'à présent, qu'une vingtaine de pièces.

1. Je crois devoir transcrire ici, pour être complet, ce passage de Jal relatif encore aux Aliamet, mais sans pouvoir y apporter d'autres éclaircissements, ne voulant pas entrer dans la voie des simples conjectures. « Je ne sais — dit M. Jal — si les Aliamet d'Abbeville étaient de la famille des Aliamet ou Alliamet dont une fille épousa Rachel de Montalant[a], celui qui prit pour femme en secondes noces, la femme de Rachel ; mais je suppose que ceux qui sont nommés dans l'acte mortuaire qu'on va lire étaient parents de Jacques Aliamet. Dans les registres de Saint-Séverin, sous la date du 27 mars 1768, j'ai vu cette mention : Antoine (un prénom de famille) Aliamet, bourgeois de Paris, fils majeur d'Antoine Aliamet, marchand drapier, décédé hier rue neuve Richelieu, de cette paroisse, âgé d'environ trente-quatre ans, a été inhumé dans le cimetière de cette église en présence de Nicolas Aliamet, sergent aux gardes françaises, son frère, de Louis Aliamet et de Pierre-Nicolas Dufour, graveur, son cousin. » (Encore un artiste abbevillois).

Aucun de ces prénoms ne se rattache, ainsi qu'on le verra plus loin, aux enfants de notre graveur Jacques.

a. On ne sait, dit ailleurs Jal, d'où vient ce Montalant qui épousa en premières noces la fille d'un procureur au Parlement, Jean Aliamet; celle-ci mourut à la naissance d'un quatrième enfant, vers 1684. C'est peu après que Montalant se fit aimer de la fille de Molière, Esprit-Madeleine, l'enleva, vécut illégalement avec elle et ne se maria qu'en 1705, après la mort de madame Guérin, née Armande Béjart, veuve de Molière, qui n'avait pas voulu donner son consentement.

Guillaume s'écrivait ou se prononçait autrefois *Willaume,* et, suivant les cantons et l'usage *Willams, Aleaume, Aliarme, Aliame,* par diminutif *Alyamet, Alliamet,* comme on le trouve souvent écrit, et présentement *Aliamet,* nom qu'on aura donné dans sa jeunesse au fils ou au petit-fils d'un *Aleaume, Aleaumet,* d'où, par le laps de temps et l'usage, *Aliamet*[1]. Si le nom, comme nous le croyons, doit son origine à un ancien nom de baptême, il n'y aura plus rien d'étonnant qu'on puisse retrouver ce nom dans d'autres cantons ou provinces sans que pour cela on puisse en soupçonner identité d'origine ; la même cause aura donné lieu au même effet, mais, dans la ville d'Abbeville, tous ceux qui ont porté ce nom paraissent avoir une même origine et une tige commune. »

L'abbé Buteux, d'après le même document, dit « que les aînés de cette famille portent *d'or à trois chevrons échiquetés d'or et de gueules* et que les autres portent au lieu de chevrons des *pommes alyamet.* » Mais — ajoute l'auteur de la généalogie — sans en dire le nombre ni la pose ni la couleur, et sans laisser entrevoir ce qu'il entend par des pommes alyamet, pièce que je ne crois pas connues en blason, au moins sous ce nom : quoi qu'il en soit, MM. Aliamet paraissent avoir adopté depuis, uniformément, *d'or à trois chevrons de gueules chargés de vingt et une coquilles d'argent posées 9, 7 et 5...* »

On a reproduit dans le manuscrit un écusson portant ces dernières armoiries, relevées sur le registre des élections d'Abbeville (article 343 m) et dont — « demandait la réception à la grande maîtrise et l'enregistrement à à l'Armorial général *Monsieur Antoine Aliamet bourgeois et marchand demeurant à Abbeville,* lesdites armoiries présentées au bureau de la maîtrise particulière d'Abbeville le 28me jour de novembre 1698[2]. » Antoine Aliamet devait être,

1. Ces aperçus sur l'étymologie du nom me paraissent hasardés ; je ne les donne que comme copie de document et sans m'y attacher autrement.

2. Je relève, d'autre part, dans d'Hozier (Armorial général aux Archives nationales), les indications suivantes : p. 640 — n° 343 — Aliamet, marchand bourgeois de la ville d'Abbeville — *d'or à trois chevrons engreslez de sable.* p. 641, n° 348 — Nicolas Aliamet, notaire royal à Abbeville — *d'argent à trois chevrons engreslez de sable.* Enfin à la page 647, sous le n° 391 : la communauté des orfeuvres, orlogeurs, graveurs en cachet et *graveurs en taille douce* de la ville d'Abbeville — *d'or à une fasse cannelée de sinople.* Borel d'Hauterive, tome II, p. 211, mentionne encore pour les Aliamet, n° 319, Charles Aliamet, marchand mercier à Abbeville — *d'argent, à trois barres engrelées d'azur.*

d'après le prénom et la date, le père de nos graveurs Jacques et François-Germain ; le grand-père, on l'a vu, s'appelait Jacques.

Des membres de la famille Aliamet, toujours d'après les notes généalogiques, occupèrent diverses charges municipales.

Les Aliamet furent alliés à d'autres familles bourgeoises d'Abbeville parmi lesquelles je relève, dans la généalogie, celles des Delegorgue, Delignières [1], Baillon, Danzel, Plantard, Pingré, Dufour de Martel, du Quesnel, Froissart, Hecquet, Beauvarlet. On retrouve là plusieurs noms de famille de nos graveurs abbevillois : *Delegorgue, Danzel, Dufour, Hecquet, Beauvarlet.*

Le P. Ignace, *Histoire ecclésiastique d'Abbeville*, p. 103, mentionne un *Pierre Aliamet* parmi les chanoines de Saint-Vulfran qui ont fait quelque fondation à cette église ; la date n'est pas indiquée. Un autre Aliamet, du même prénom (peut-être celui ci-dessus) était curé de l'église de Saint-André en 1557. En 1554, il avait été élu bâtonnier de la confrérie du Puy de la Conception qui existait à Abbeville *Topographie d'Abbeville,* par M. Ernest Prarond, t. Ier, p. 522.

D'après le registre de cette confrérie, document qui appartenait à M. de Roquemont, président honoraire à la Cour d'Amiens, aujourd'hui décédé, un Aliamet, avocat à Abbeville, remportait, en 1629, le prix du sonnet pour la fête de l'Assomption ; son refrain était :

L'ysope surmontant les cèdres plus sublimes ;

c'était, vraisemblablement, *Pierre Aliamet*, licencié ès lois, avocat au siège présidial, qui figure dans un acte notarié de 1595 (manuscrits de MM. Delignières de Bommy et de Saint-Amand à la Bibliothèque d'Abbeville.)

Claude Aliamet, né paroisse Saint-Jacques le 29 juillet 1604, figure parmi les premiers syndics de la Consolation et il a beaucoup contribué à son institution.

Les Aliamet ont occupé à Abbeville des charges municipales et d'autres fonctions. Parmi les prédécesseurs de Me Huré, notaire, on voit figurer *Nicolas Aliamet,* 1686 à 1704 ; de l'étude de Me Deslaviers, *François Aliamet,* de 1726 à

[1]. Une branche des Aliamet figure, en effet, avec des Danzel et des Macret, sur le tableau généalogique de ma famille.

1743 ; de celle de Mᵉ Dautrevaux, aujourd'hui Mᵉ Garçon, *Jean-Charles-Colomban Aliamet*, de 1805 à 1807, et *Augustin-Honoré-Germain Aliamet*, de 1807 à 1820[1]. *(Garde-scels, auditeurs et notaires d'Abbeville*, par M. E. Prarond, 1633-1867).

La liste des juges et consuls des marchands établis à Abbeville dès 1568 porte, de 1630 à 1783, les noms de quatorze membres différents de la famille parmi lesquels, comme on l'a vu ci-dessus, celui du père de Jacques Aliamet se trouve mentionné en 1735[2].

Pour en revenir maintenant à notre graveur, il manifesta, paraît-il, dès son enfance, le goût le plus vif pour le dessin ; ses parents secondèrent ses bonnes dispositions et lui firent donner des leçons par un artiste de la ville, Philippe-Augustin Lefebvre[3]. Celui-ci, sans avoir beaucoup de talent, (et peut-être pour cette cause), savait au moins bien enseigner, ce qui est plus rare qu'on ne croit[4]; Lefebvre s'attachait à ses élèves, encourageait ceux qui

1. La veuve de M. Germain Aliamet, ancien notaire, ancien magistrat, née Antoinette-Éléonore Delf, est décédée à Abbeville, il y a quelques années, le 19 juin 1885, dans sa *centième année!*

2. En voici le relevé d'après les listes qui se trouvent au Tribunal de Commerce :

1630 Pierre Aliamet.	1727 Pierre Aliamet de Monchaux.
1638 Jehan Aliamet.	1734 Nicolas Aliamet de Lespinoy.
1640 Nicolas Aliamet.	1735 Antoine Aliamet.
1688 Adrien Aliamet, juge en 1710.	1753 Jacques Aliamet, juge.
1695 Antoine Aliamet.	1755 Nicolas-Antoine Aliamet de Metigny, juge.
1697 Jacques Aliamet, brasseur.	
1702 Pierre Aliamet, brasseur.	1770 Jacques-Adrien Aliamet de Condé.
1709 Adrien Aliamet, juge.	1783 Claude-Alexandre Aliamet de Martel.
1725 Jacques Aliamet, juge en 1753.	1783 Antoine-Colomban Aliamet.
1726 Antoine-Nicolas Aliamet de Metigny, juge en 1755.	1784 les mêmes qu'en 1783.

Divers membres de la famille ont, comme on le voit, porté des noms de fiefs dès 1726.

3. Nous ne possédons au musée qu'une Étude d'anatomie à lui attribuée, d'après une mention à la plume qui se trouve au verso ; c'est un dessin amplement rehaussé de sanguine ; il représente un homme nu, en pied, vigoureusement musclé.

4. *Philippe-Augustin Lefebvre* était le troisième fils d'honorable H. Jacques Lefebvre, marchand mercier à Abbeville, juge des marchands en 1728, mort en février 1735 ; sa femme était dame Marie Michault, décédée le 10 mai 1746 à l'âge de soixante-dix-huit ans.

Philippe-Augustin est qualifié dans les notes généalogiques de *graveur en taille-douce*. D'un premier mariage avec Marie-Claudine Galuchet, née à Paris, morte à Abbeville, paroisse

montraient des aptitudes particulières et il eut ce grand mérite, qui doit surtout faire conserver sa mémoire, d'avoir formé successivement un certain nombre de jeunes Abbevillois tels que Beauvarlet, le Vasseur, les Danzel, Dequevauviller et autres qui se firent un nom dans la gravure [1].

Philippe Lefebvre reconnut bientôt la facilité du jeune Aliamet, l'un de ses premiers élèves; après dix-huit mois d'études pendant lesquels celui-ci fit de rapides progrès, il le jugea assez avancé dans le dessin et dans les premiers éléments de la gravure pour aller se perfectionner à Paris. Avec l'assentiment de ses parents qui ne voulurent point contrarier sa vocation, Lefebvre conduisit lui-même son élève dans la capitale ; c'était probablement, nous dit Jal, trois ou quatre ans avant 1748 et Jacques Aliamet aurait eu alors dix-huit ans, ou même seulement quinze à seize, si l'on en croit la petite notice biographique dont Bazan a fait précéder le catalogue dressé le 1er décembre 1788 pour sa vente après décès.

Aliamet fut présenté par son maître chez un de leurs compatriotes, Robert Hecquet, graveur. Celui-ci, né en 1693, était établi à Paris depuis longtemps déjà, mais il avait conservé des relations suivies dans sa ville natale où il revint, du reste, en 1765, pour y finir ses jours ; son nom mérite d'être rappelé avec un sentiment de reconnaissance quand on parle de nos artistes du XVIIIe siècle [2], car il fut le guide, le conseil et l'appui de plusieurs d'entre eux

Saint-Nicolas, il eut un fils et une fille qui tous deux s'adonnèrent aux arts comme leur père : *Philippe-Nicolas Lefebvre,* aussi graveur en taille-douce, né en 1752, tout en étant marchand mercier, chaussée Saint-Vulfran à Abbeville, — demoiselle *Rose Lefebvre* née en 1743, morte en 1774 ; elle avait, paraît-il, du talent comme peintre au pastel, et était membre de l'académie de Saint-Luc, à Rome. (Note communiquée par M. Wignier de Warre.)

1. Ces graveurs, au XVIIIe siècle, ne faisaient que suivre la tradition, déjà séculaire, de leur ville natale, tradition commencée dès avant le XVIIe siècle par Mellan, puis par Lenfant, les de Poilly et autres. Après eux était venu Daullé, né en 1703, qui se distingua plus spécialement dans le genre du portrait. Aliamet, né, nous l'avons vu, en 1726, allait continuer à son tour, après un intervalle d'une vingtaine d'années, une nouvelle série de graveurs qui devaient former, au siècle dernier, une véritable pléiade d'Abbevillois. Beauvarlet le suivit de près, à cinq ans de distance, et leur réussite entraîna les autres dans la même voie ; on compte jusqu'à *vingt-cinq graveurs originaires d'Abbeville* dans le cours du XVIIIe siècle !

2. Voir la note que je lui ai consacrée dans le *Catalogue raisonné de l'œuvre gravé de Jean Daullé, d'Abbeville,* précédé d'une notice sur sa vie et ses ouvrages ; Paris, Rapilly, 1873.

pendant une assez longue période. C'est lui qui avait accueilli Daullé vingt ans auparavant à ses débuts et qui l'avait aidé, dans les premiers temps, de ses leçons et de ses recommandations. Hecquet était connu, non pas tant comme graveur, car il travailla peu, mais plutôt comme marchand d'estampes, éditeur, expert et aussi comme auteur de catalogues et de répertoires iconographiques importants; à ces divers titres, nous dit Jal, il était en rapports suivis avec de nombreux artistes tels que Nicolas Dupuis, Laurent Cars, le Bas et autres, qu'il avait vus débuter autour de lui et qu'il avait suivis dans leur brillante carrière.

Sur la pressante recommandation de Lefebvre et sur celle de la famille d'Aliamet, Robert Hecquet accueillit le jeune Abbevillois avec intérêt. Il le plaça de suite chez le Bas, un des maîtres les plus féconds et les plus habiles à cette époque; celui-ci avait su grouper autour de lui dans son atelier, où il avait aussi son domicile et ou plusieurs même prirent pension, rue de la Harpe, vis-à-vis la rue Percée, « toute une armée de petits maîtres qui vinrent y faire leurs premières armes, la pointe à la main [1]. » C'était, d'après MM. de Goncourt (*Portaits intimes du XVIII^e siècle*), « un joyeux atelier sous un joyeux maître, une bonne école où les élèves étaient comme les fils adoptifs de la maison ouvrière et animée de toutes ces jeunesses travailleuses. » Le Bas était déjà fort connu et en pleine vogue dès 1742, et surtout deux ans après quand Jacques Aliamet lui fut présenté.

Notre jeune Abbevillois ne pouvait, comme on le voit, tomber en de meilleures mains, et les conseils, l'émulation constante qu'il trouva dans ce

[1]. Les biographes se sont beaucoup occupés, et avec raison, de le Bas et de ses nombreux élèves et ils ont relevé les particularités de son atelier. C'est que cet artiste donna par ses leçons, par son exemple et par l'allure de son caractère, une vive impulsion à la gravure légère et brillante de la seconde moitié surtout du XVIII^e siècle. Je relève, après d'autres, cette suite considérable de graveurs et de dessinateurs qui eurent, pour la plupart, un grand succès à leur époque et dont on recherche et on recherchera encore, il faut l'espérer, les ouvrages : les deux Aliamet, Bachelier, Bacquoy, Cathelin, Chenu, Gaucher, Godefroy, Guibert, Fiquet, Helman, Julien Laurent, Lemaire, le Mire, Lemoine, de Longueil, Malœuvre (qu'on a cru à tort Abbevillois), Martenasie, Masquelier, Ouvrier, Patas, le Suédois Reher, l'Écossais Strange, sans oublier les remarquables dessinateurs Eisen, Cochin, Moreau. J'ajouterai à cette liste, d'après des documents, en dehors de Jacques Aliamet et de son frère qui y vint après lui, d'autres Abbevillois non sans talent non plus, dans l'estampe et dans la vignette, *Macret* et *Fillœul*, peut-être aussi *Flipart Jean-Jacques*.

milieu si paternel et si intelligent devaient bientôt développer ses aptitudes naturelles. Le Bas avait déjà la réputation de communiquer aux jeunes artistes l'habileté d'outil et la souplesse de mains dont il était doué, et le jeune Aliamet sut bien en profiter ; le maître n'oublia pas d'ailleurs la recommandation de Robert Hecquet, il s'attacha bientôt au protégé de celui-ci et lui fit même l'honneur de l'associer à ses travaux. Celui-ci était devenu l'un des intimes de la maison et je relève notamment dans l'ouvrage si rempli de documents, *Portraits inédits d'artistes français,* publiés par M. le marquis de Chennevières en 1869, une lettre adressée par le Bas, le 15 décembre 1745, à M. J. Renan, officier dans le régiment royal suédois, à Stocklolm, ce passage où son nom figure... « tous nos messieurs travaillant au logis vous embrassent, MM. Chenu, Aliamet, le Mire, Bacquoy..., Filleul, etc. » Si Aliamet n'est pas représenté dans le charmant croquis de le Bas qui a été publié une première fois par M. de Chennevières et où M. Jules Hédou a été heureux de trouver son Rouennais *le Mire* au milieu de quelques camarades, c'est que le dessin, en charge, fut fait vers 1750, alors qu'Aliamet avait déjà quitté l'atelier pour voler de ses propres ailes. Notre graveur était entré chez le Bas deux ou trois ans avant le Mire, mais ils durent cependant y travailler ensemble pendant quelque temps, le premier, seulement alors, par échappées. Ils se retrouvèrent plus tard, Picard et Normand, et nous verrons leurs noms figurer, côte à côte, sur quelques vignettes.

Au bout de deux ou trois années, au plus, passées chez le Bas, Aliamet avait acquis déjà un certain talent, surtout sur la vignette. J'ai relevé un fort joli frontispice signé de lui dans le *Théâtre de M. Favart,* édité en 1743 ; il avait à peine alors dix-sept ans ! et un autre dans *les Essais sur les Passions* en 1748 ; il avait toutefois à se perfectionner, sous une direction différente, dans l'étude toute spéciale du dessin sans lequel, il faut le dire, le travail du burin ne peut produire de résultats ni complets ni sérieux.

Le Bas le mit entre les mains de Carle Vanloo, qui était à cette époque directeur de l'Académie de Peinture et de Sculpture, et en pleine célébrité. Aliamet ne tarda pas, paraît-il, à surpasser ses nouveaux compagnons d'atelier, et, au bout de six mois pendant lesquels il se livra assidûment au dessin, il put quitter Vanloo, travailler seul, et se consacrer exclusivement à la gravure dont il devait faire sa carrière.

Aliamet commença à se faire connaître, nous disent les biographes, par quelques jolies vignettes qu'il grava d'après Cochin, Eisen et Gravelot. Ses débuts en ce genre furent remarqués, et ils devaient l'être, quand on voit les premières pièces signées de lui en 1743 et en 1748 ; mais il devait bientôt, et dès 1750, se faire valoir également comme graveur d'estampes, en reproduisant des tableaux des Wouwerman, van de Velde, Berghem, Teniers, et, plus tard, de Joseph Vernet et autres ; mais il ne faut pas anticiper...

Jacques Aliamet se maria de bonne heure et voici, d'après Jal, dans quelles circonstances. Il avait été conduit, nous l'avons vu, à son arrivée à Paris, chez Hecquet, qui demeurait place Cambray, à l'Image-Saint-Maur ; il logea sur la même place et peut-être aussi, comme l'avait fait Daullé, dans la maison même de son compatriote. Ses premières estampes portent en effet : à Paris, chez l'auteur, place Cambray, à l'Image Saint-Maur ; ce sont *les Amusements de l'hiver*, *Halte espagnole*, *Garde avancée de Hulans* et autres. Il alla ensuite s'établir non loin de là, rue Saint-Jacques, au Temple du Goût. Hecquet avait avec lui sa nièce, Marie Hénot, qu'il voulait établir ; elle était un peu plus âgée que le protégé de son oncle. Aliamet, dans toute la fougue de sa jeunesse, s'éprit d'elle, et le mariage, bientôt décidé, eut lieu à l'église Saint-Benoît le 12 août 1748 [1], et non en 1749, comme je le vois sur une note manuscrite au bas de son portrait dans un des albums de la collection de MM. Delignières de Bommy et de Saint-Amand. Le futur avait à peine vingt-deux ans.

1. Voici des extraits de l'acte de mariage, transcrits d'après l'ouvrage de M. Piot, *État civil de quelques Artistes français*.

Jacques Aliamet, graveur, âgé d'environ vingt-deux ans, fils mineur de défunts Antoine Aliamet et de Marie-Jeanne-Françoise Mathieu, son épouse, de droit de la paroisse de Saint-Georges d'Abbeville [a], de fait, de la paroisse Saint-Benoît, place Cambray [b], épouse Marie-Madeleine Henot, âgée de vingt-trois ans et huit mois, fille mineure de Jean-Charles Henot (ou Henoth) [c] et de Marie-Madeleine Hecquet, son épouse, de Notre-Dame de Ramburre *(sic)*, diocèse d'Amiens, de fait de la paroisse Saint-Benoît, place Cambray, depuis plusieurs années. Cet acte, ainsi abrégé, est signé : Marie-Madeleine-Henot, Jacque *(sic)* Aliamet, R. Hecquet, etc.

a. Dernier domicile de ses parents qui, antérieurement, avaient demeuré sur la paroisse Saint-Gilles.

b. Depuis sept mois, d'après l'ouvrage de M. Herluison, *Actes de l'État civil d'Artistes Français*, 1er vol., in-8° 1874.

c. D'après une note de M. Wignier de Warre, ce Henot, appelé aussi Henoc ou Hénocque, aurait été graveur du roi à Paris ; je n'en ai trouvé nulle trace ailleurs.

Ce mariage fut prospère; les époux eurent cinq enfants, de 1749 à 1761[1].

Jacques Aliamet, qui signa aux actes de baptême de ses enfants : *Aliamet* et *J. Aliamet*, signait ses ouvrages : *Aliamet* et *Jac. Aliamet*, ou *J. Aliamet* ou encore *Alliamet*. Brulliot dit aussi, dans son *Dictionnaire des Monogrammes*, qu'il a marqué de ces lettres : *J. A*t. *sculp.* des estampes qu'il a gravées d'après A.-V. Ostade, entre autres une pièce in-fol. en largeur intitulée : *la Bonne Femme*; je n'ai pu, malheureusement, les découvrir nulle part.

Revenons maintenant à ses œuvres et à ses succès.

Devenu, à vingt-trois, chef de famille, ayant passé deux ans au moins dans l'atelier de le Bas et plusieurs mois dans celui de Vanloo, Aliamet va chercher à se faire un nom; deux ans se sont à peine écoulés, que les gazettes de l'époque nous font la confidence de ses projets d'avenir, et font prendre date à ses premières estampes. Dans l'atelier de le Bas, il a pris naturellement goût

[1]. Le premier enfant de Jacques Aliamet et de Marie Henot fut un garçon; (je transcris encore ici d'après Jal); il fut baptisé le 19 mars 1749 sous les prénoms de *Jacques-Robert*, ayant pour parrain son grand-oncle maternel Robert Hecquet, et pour marraine une parente de celui-ci, Charlotte Hecquet, femme de feu Antoine Daire, chandelier. Un second garçon vint à Jacques Aliamet le 3 novembre 1751 et fut baptisé le 5 à Saint-Benoît; on le nomma *Louis-Victor;* il eut pour parrain Louis Colins, chargé de l'entretien des tableaux de la couronne, demeurant quai de la Mégisserie. Le 5 juillet 1753, naquit dans un nouveau domicile, rue Saint-Jacques, *Élizabeth-Marie-Madeleine*, tenue sur les fonts de baptême par Théodore Toussaint Leleu, agent du roy de Pologne, et par Élisabeth Duret, épouse de Philippe le Bas, graveur du cabinet du roy, demeurant rue de la Harpe, paroisse Saint-Séverin. Deux ans après, Aliamet, ayant changé de logement, fit baptiser à Saint-Étienne du Mont *Esprit-Philippine*[a], née le 17 mai 1755, rue des Mathurins; cette fille fut présentée au baptême le 18 mai par Jacques-Philippe le Bas et par Marie Duret, épouse de Nicolas-Robert Daire, banquier. Le dernier des enfants d'Aliamet fut une troisième fille, baptisée à Saint-Étienne le 15 septembre 1761, et nommée *Alexandrine-Thérèse*, par un de ses oncles, Antoine Aliamet, épicier, et par Thérèse Hénot, femme de Louis-Antoine Quillau, graveur, tante de l'enfant.

Gilles-Antoine est décédé à Paris le 17 vendémiaire an XI (9 septembre 1802), à l'âge de quarante-six ans, demeurant à Paris, cloître Saint-Benoît, numéro 350, division des Thermes. Son acte de décès a été dressé sur la déclaration faite par le citoyen Jacques-Antoine Demarteau, demeurant à Paris, même demeure, élève de l'École Polytechnique, son fils, et par Jacques-Marie-Alexandre Demarteau, demeurant également à Paris, division du Théâtre Français, numéro 7, élève de l'École des Ponts-et-Chaussées, frère (registre du XIIe arrondissement de Paris); (Herluison et Piot).

[a]. La demoiselle Esprit-Philippine Aliamet épousa *Gilles-Antoine Demarteau*, graveur en taille-douce, artiste fécond et si connu par ses fac-similé de dessins, inventeur de la manière de gravure en couleur et à la manière du crayon. De cette union naquit Jacques Demarteau, né à Paris, paroisse Saint-Benoît le 22 décembre 1756.

aux Flamands et aux Hollandais ; aussi, pour débuter, s'essaiera-t-il à traduire leurs scènes de la vie familière.

Nous voyons annoncées dans le *Mercure de France,* septembre 1750, quatre estampes : *la Rencontre des deux Villageoises,* d'après Berghem ; *l'Espoir du gain inspire la gayeté et dissipe l'ennui du voyage,* d'après le même ; *Halte espagnole,* d'après Wouwerman, *les Amusements de l'hiver,* d'après Van de Velde ; voici l'article qui y était relatif :

> Aliamet, graveur, place Cambray, qui se propose de nous donner successivement les plus beaux tableaux flamands qui sont à Paris, vient de publier quatre estampes qui nous ont parues bien gravées, et qui rendent fort bien la manière des peintres auteurs des tableaux qu'il a gravés...

et on indique les pièces ci-dessus.

Au commencement de l'année suivante, 1751, Aliamet qui, comme on le voit, travaillait activement, fait paraître une nouvelle estampe, d'après Wouwerman : *Garde avancée de Hulans.* Le *Mercure de France* (février 1751) en parle également et en ces termes :

> Aliamet, place Cambray (il avait changé de domicile), vient de mettre au jour une estampe gravée d'après Wouwerman qui représente une garde avancée de Hulans ; c'est la cinquième ou sixième estampe que nous avons de M. Aliamet, qui a du talent et qui acquiert de la réputation.

Aliamet se trouve dès lors connu ; il a pour lui le peu de publicité que comportait l'époque ; il n'y a plus qu'à le suivre au fur et à mesure de ses productions. En traduisant les œuvres de Wouwerman, il doublait, paraît-il, un graveur de talent, Moyreau ; celui-ci, sur la brèche depuis plus de dix années, en était, à cette date, à la soixante-septième estampe d'une suite gravée par lui, et dont le peintre hollandais faisait presque seul les frais [1]. Le Bas

[1]. Le graveur Moyreau, de l'Académie royale de Peinture, logeait rue des Mathurins à la même adresse qu'Aliamet, quand celui-ci vers 1752 ou 1753, quittait R. Hecquet, qui demeurait place Cambray à l'Image-Saint-Maur. Hecquet, dans son catalogue, page 134, annonce la mise en œuvre de sa soixante-dixième planche d'après Wouwerman, en 1752, sur les meilleurs tableaux qui se trouvaient alors à Paris. L'activité de Moyreau ne fit que s'accroître, car en 1757 il en était arrivé à sa quatre-vingt-quatrième planche, *la petite Meute de Chiens,* tirée du cabinet Crozat ; il alla jusqu'à quatre-vingt-neuf pièces. Wouwerman était un des peintres hollandais les plus habiles et les plus féconds ; Smith a relevé de lui plus de huit cents toiles, et cependant le peintre mourut à quarante-huit ans.

avait pu, d'ailleurs, indiquer à son élève les toiles de ce maître, car en cette même année 1751, le *Mercure* (numéro de mai) annonçait la mise en vente de deux autres Wouwerman, dus à son burin; les relations entre Aliamet et le Bas étaient, on l'a vu, restées excellentes après leur séparation, puisque, quelques années plus tard, la femme de ce dernier, Élisabeth Duret, tenait sur les fonts baptismaux le troisième enfant d'Aliamet; le Bas lui-même consentait plus tard à servir de parrain au quatrième. (Voyez la note ci-dessus).

Le mariage de Jacques Aliamet avec la nièce de Robert Hecquet, graveur et surtout éditeur d'estampes, et, comme tel, lié avec de nombreux artistes, le mit encore plus en vue. Vanloo, qui conservait avec lui des rapports d'amitié, malgré le court passage qu'il avait fait dans son atelier, lui fit connaître particulièrement François Boucher, d'un talent si fécond et si recherché, et qui était en plein succès. Tous deux engagèrent leur protégé à se présenter à l'Académie de Peinture, mais Aliamet, on peut le dire à sa louange, savait se méfier de lui-même, qualité assez rare; il ne se considéra pas comme arrivé à la hauteur suffisante pour briguer son entrée dans l'illustre compagnie; des vignettes (et cependant elles étaient charmantes), et quelques estampes, bien que traitées avec soin et goût, lui paraissaient un trop mince bagage.

Il continua donc ses travaux en les perfectionnant de plus en plus; les estampes vont se suivre à des intervalles assez rapprochés, et sans préjudice des vignettes qu'il faisait dans l'entre-temps pour des éditeurs d'ouvrages, et qui ne sont pas, comme on le verra, la partie la moins intéressante ni la moins importante de son œuvre.

Après *l'Entretien,* fort belle pièce, gravée pour la galerie de Dresde, d'après Berghem, et qui se place en 1752, puis encore *la Grande Ruine,* aussi de ses premières œuvres, d'après Berghem, dont, plus tard il devait si bien aussi s'assimiler la manière, le *Mercure de France* (juillet 1753) fait, d'une manière assez grotesque, l'annonce de *la Place Maubert,* d'après Jeaurat. C'est une singulière réclame qui commence, comme on va le voir, par une sorte de dénigrement, pour ne pas dire plus; c'était encore l'époque où les Teniers étaient traités de magots à la cour de Louis XIV, et l'article se termine par un pathos assez peu intelligible:

Le goût des sujets les plus ignobles a régné dans tous les temps ; l'antiquité nous en fournit des exemples et l'école flamande, plus à la monde que jamais, nous entretient en France dans ce genre de traiter la nature. On voit dans la composition de l'estampe qui a pour titre *la Place Maubert* plusieurs images des plaisirs, des passions du peuple de Paris ; mais on reconnaît à la disposition des fabriques que ce sujet a été traité par un peintre d'histoire et que M. Jeaurat en a fait un de ses délassements. M. Aliamet, qui a gravé et très bien rendu le tableau, paraît être encore plus attaché à la fidélité du trait et aux caractères des figures qu'aux parties de l'accord et de l'harmonie.

Disons, après l'auteur de l'article, que ce sujet a été traité par notre graveur avec toute la verve et tout l'esprit qu'il comportait, comme aussi avec une grande dextérité de main. *La Place des Halles,* dans le même genre et d'après le même peintre, fut gravée, en pendant, la même année, et elle a été traitée non moins habilement. Ces sujets et d'autres analogues de Jeaurat, gravés notamment par un autre de nos artistes *le Vasseur,* nous ont transmis d'une manière exacte, on peut le supposer, et, dans tous les cas, pittoresque, la physionomie des quartiers populeux et populaires de Paris à cette époque, et ils ont, par là même, en dehors du mérite des estampes, d'autant plus d'intérêt [1].

Trois ans plus tard, et en l'année 1755, sous une nouvelle adresse d'Aliamet, rue des Mathurins, paraissent deux sujets fantastiques, trop répandus malheureusement de nos jours par des tirages modernes sur des planches

[1]. Dans son bel ouvrage, paru tout récemment (janvier 1894), *l'Art en Bourgogne,* M. Perrault-Dabot donne une appréciation très judicieuse du talent de Jeaurat ; l'auteur nous permettra de la reproduire ici : « Jeaurat, dit-il, et c'est là que le Bourguignon se fait jour, peint la bourgeoisie avec une nuance de grivoiserie que nous ne rencontrons jamais dans le peintre sérieux des joies austères de la famille (Chardin). »

« Si Jeaurat — dit-il plus loin — manque de finesse dans le dessin et de légèreté dans la touche, il ne manque ni d'entente dans la composition ni de vigueur dans le coloris... Il ne va jamais jusqu'à la licence. C'est le vieux sel gaulois qui vient aiguiser son imagination et lui ajouter la plupart du temps une pointe d'observation malicieuse comme dans *le Transport des Filles de joie à l'Hôpital* [a], *le Déménagement d'un Peintre, les Citrons de Javotte,* ce dernier peint d'après une poésie populaire de Vadé... les graveurs l'ont bien servi dans la reproduction de ses tableaux en dissimulant ce que sa touche pouvait avoir de défectueux [b]. »

[a]. Collection de M. Dabot, avocat à Paris, ainsi que le *Carnaval des rues de Paris.*

[b]. En dehors des deux scènes populaires gravées par Jacques Aliamet, plusieurs des tableaux de Jeaurat ont été également reproduits, et avec grand soin, par un autre Abbevillois, J.-Charles le Vasseur.

fatiguées : *le Départ pour le Sabbat* et *l'Arrivée au Sabbat,* d'après David Teniers ; elles faisaient encore l'objet d'un article dans le *Mercure de France* (octobre 1755) où, cette fois, Aliamet est qualifié de *célèbre graveur.* Ces deux estampes, est-il dit, « expriment parfaitement les beautés et les finesses des deux tableaux et rendent très bien les effets du clair obscur... »

Le *Mercure,* ainsi que me l'apprenait M. Vienne dans une note, avait, paraît-il, un correspondant à Abbeville depuis quatre ans, et Robert Hecquet, qui sans doute avait offert ses bons offices à ce sujet, avait ainsi assuré aux œuvres de ses compatriotes de grandes facilités de publicité ; il en avait profité lui-même, et, après lui, Daullé, Aliamet et enfin Beauvarlet, dont le nom figure pour la première fois dans le *Mercure* de 1755 [1].

A cette date, comme on l'a vu ci-dessus, Aliamet avait quitté depuis deux ou trois ans la place Cambrai pour la rue des Mathurins, où il resta logé jusqu'à sa mort, en 1788. De là, il pouvait voisiner sans grand dérangement avec plusieurs de ses compatriotes, graveurs comme lui : *le Vasseur,* arrivé à Paris depuis deux ans seulement et qui avait élu domicile dans la même rue ; *Beauvarlet,* plus jeune qu'Aliamet de trois ans, habitait non loin de là, rue du Plâtre-Saint-Jacques. Ils avaient enfin près d'eux aussi *Daullé,* leur doyen, alors âgé de cinquante-deux ans, qui demeurait rue Saint-Jacques, *au Temple du Goût,* à l'adresse précisément du libraire Duchesne qui avait édité, en 1752, le *Catalogue de François Depoilly,* par Robert Hecquet, tous Abbevillois, sauf Duchesne.

La même année, 1755, Aliamet finissait et retouchait au burin, au dire du *Mercure* (et bien que le titre de l'estampe ne porte son nom que comme éditeur), *l'Humilité récompensée,* gravée à l'eau-forte par Chedel, d'après Bartholomei Brehemberg. Cette pièce faisait pendant avec *la Vente de Poisson à Schevelinge,* d'après Breughel de Velours, celle-là gravée par Chedel seul. (Voyez dans le catalogue la réclame du *Mercure* pour ces deux estampes).

On voit qu'Aliamet, comme Daullé du reste, à ses débuts (numéros 92 et 93 de son catalogue), et bien d'autres, mettait la dernière main à des planches

[1]. Sur la liste des libraires qui débitaient *(sic)* le *Mercure* dans les provinces du royaume, on voit figurer : *Abbeville,* Leroyer, libraire. Plus tard, en 1770, il y eut un et même deux dépôts à Amiens des œuvres des graveurs abbevillois.

entamées d'abord à l'eau forte par un autre graveur ou peintre-graveur. Ce ne sera point, à beaucoup près, la seule pièce de ce genre dans son œuvre, témoin le fameux et charmant portrait de la trop légère madame Greuze, née Rabuty, gravé sous le titre : la *Philosophie endormie*. Il porte les signatures de *Moreau* et d'*Aliamet*, cette dernière avec la mention *direxit* qui soulève, comme on le verra plus loin, une difficulté d'interprétation.

Les graveurs se faisaient alors, presque tous, les premiers éditeurs de leurs estampes, et ils les vendaient d'abord à domicile, en attendant que leur réputation faite vint obliger les principaux marchands à tenir leurs pièces en dépôt[1]. Aliamet ne dérogea pas à cette habitude, et en outre, ainsi que cela se pratiquait fréquemment entre artistes, il se faisait aussi l'éditeur d'estampes dues à la pointe de ses anciens camarades d'atelier chez Lebas. C'est ainsi qu'on verra, classées à part et à la fin, dans le catalogue des estampes, un certain nombre de pièces indiquées comme faites *en collaboration*, ou comme *dédiées*, ou seulement *éditées* ; d'autres, au nombre de quatorze, *dirigées*, est-il dit, par lui, et en même temps éditées.

De l'année 1755 à 1760, je ne trouve à signaler, comme estampe, que *le Lever de la Lune*, parue en 1757, gravée d'après le Hollandais Arthur van der Neer, peintre habituel des clairs de lune ; cette pièce était annoncée dans le *Mercure* (numéro d'octobre 1757).

Au milieu de ses travaux plus importants, Aliamet ne négligeait pas le genre vignette qu'il avait si bien étudié dans l'atelier de le Bas, et qu'il devait continuer à pratiquer d'une manière suivie dans tout le cours de sa carrière artistique. Les biographes n'ont pas assez parlé, selon moi, de cette partie, très importante, de l'œuvre de notre graveur et qui mérite cependant, tant par le nombre des vignettes que par leur exécution soignée, toute l'attention des amateurs. Je me bornerai à en indiquer ici quelques-unes, sauf à

1. A partir de 1770, Aliamet envoya ses estampes à Amiens, au fur et à mesure de leur apparition, pour être écoulées en Picardie, par l'entremise de Godart, éditeur de la revue-journal hebdomadaire publiée sous le titre « *Affiches, Annonces et Avis divers de Picardie, Artois et Soissonnais*, contenant tout ce qui intéresse les habitants de ces provinces ». Plusieurs numéros renferment des réclames d'estampes de plusieurs de nos graveurs d'Abbeville tels que *le Vasseur*, *Beauvarlet*, *Macret* et autres ; elles nous ont transmis ainsi des dates de production qui, sans ce recueil, seraient aujourd'hui restées inconnues.

revenir plus amplement sur leur ensemble dans l'appréciation de l'œuvre.

En 1751 et en 1752, Aliamet illustrait de jolis fleurons deux catalogues de son compatriote et premier protecteur à Paris, devenu, on l'a vu, son oncle par alliance, Robert Hecquet. L'une de ces pièces représente les armes du marquis d'Argenson à qui était dédié le *Catalogue des Estampes gravées d'après Rubens*. L'autre, finement travaillée comme la première, représente les armes de la ville d'Abbeville ; elle a été faite pour un second répertoire publié en 1752 et qui a été réimprimé textuellement il y a plusieurs années par les soins de deux descendants des de Poilly, mais sans la reproduction du fleuron ; cet ouvrage contient la biographie et l'œuvre d'un célèbre graveur Abbevillois du XVIIe siècle, *François de Poilly*, et il était dédié par Hecquet aux *Mayeur et Échevins de cette ville*.

Dans la même année 1752, Aliamet grava une suite de vingt et une pièces dans le genre vignette, finement dessinées et très avancées à l'eau forte, sous ce titre : *Exercices de l'Infanterie Française*[1]. Je signalerai encore, en 1753, le ravissant frontispice des *Poésies variées*, de *Coulanges*, représentant une scène d'entrée de cabaret ; puis, un an après, *Mars et Vénus*, pour le *Lucrèce*, traduction de *Marchetti ;* trois jolies estampes-vignettes pour la belle édition des fables de la Fontaine, illustrée par Oudry, publiée en 1755, notamment celle *l'Amour et la Folie*. Il eut aussi l'honneur, car c'en était un, de collaborer, pour quatre vignettes, à l'édition non moins célèbre des *Contes de la Fontaine*, 1762[2], dite des fermiers généraux.

1. Cette suite est devenue extrêmement rare ; elle est fort curieuse. Après de longues recherches infructueuses, nous en avons dû la communication à l'obligeance de M. Belin, libraire à Paris.

2. Voici, au sujet de cet ouvrage, ce que le bibliophile Jacob écrivait en tête de l'édition moderne de 1874 faite sur les anciens cuivres :

« les dessins terminés (par Eisen qui y a mis les portraits de plusieurs personnages) on s'occupa de les faire graver pour l'édition qui était alors la grande affaire des fermiers généraux et de leurs courtisans ordinaires. Le choix des graveurs fut laissé probablement à Eisen, qui ne trouva rien de mieux que les élèves de le Bas, ses anciens camarades d'atelier, N. le Mire, Joseph de Longueil, J.-J. le Veau, J.-J. Flipart, Aliamet, Ficquet, de la Fosse et C. Bacquoy. Plusieurs de ces graveurs, notamment le Veau et Aliamet ayant gravé des tableaux de Joseph Vernet, on est fondé à croire que ce peintre de marines, qui avait alors une importante réputation, aura recommandé lui-même ces deux artistes à Eisen qu'il voyait sans cesse chez le fermier général Joseph de la Borde et qu'il employait quelquefois à faire des dessins d'après ses tableaux et ses croquis. »

Mais revenons à de plus importants ouvrages.

Vers 1759, Aliamet grava *l'Ancien Port de Gênes,* d'après J. Vernet; cette estampe devait lui ouvrir, l'année suivante, les portes de l'Académie de Peinture et de Sculpture; il avait alors trente-quatre ans[1]. Cette pièce, de grandes dimensions, est une de ses plus belles, on pourrait presque dire son œuvre capitale; elle est parfaitement traitée, avec une grande largeur de style, tout en conservant, comme il l'a fait dans la plupart de ses pièces qui se ressentent de son habileté de vignettiste, la finesse et la netteté dans les détails, et le moëlleux, pourrait-on dire, des travaux du burin et de la pointe. L'apparition de cette pièce, dans laquelle Aliamet se révélait véritable artiste, produisit, au dire des biographes, une profonde sensation; on y trouvait, dit M. de Grattier, « une touche mâle et large, une pureté de dessin admirable, une étonnante distribution de la lumière, et l'extrême transparence des eaux. » Le jugement est fort élogieux, sans doute, mais il peut être accepté, surtout quand on voit de bonnes épreuves de premier tirage. Lefebvre, premier maître de notre artiste à Abbeville, et après lui, Hecquet et le Bas, avaient bien auguré de leur protégé.

Le succès de cette estampe et la nomination de son auteur à l'Académie suscitèrent des ennemis au graveur. Un de ses compagnons d'études, envieux de son talent, répandit le bruit que *l'Ancien Port de Gênes* n'était pas entièrement de la main du signataire; les biographes n'indiquent pas le nom de ce détracteur, mais il se disait, paraît-il, le collaborateur d'Aliamet dans cette pièce; or, notre graveur, quand il en avait, prenait soin de donner et de publier leurs noms avec le sien, en marge; la distinction entre les estampes seulement terminées, dirigées, dédiées, éditées ou en collaboration y est toujours faite avec soin. Parfois même, comme pour *l'Humilité récompensée,* il travaillait à des pièces qui ne portèrent son nom que comme simple éditeur.

Aliamet repoussa la calomnie qui s'était produite au sujet de *l'Ancien Port*

1. Aliamet n'a été qu'agréé, il n'est pas devenu académicien ; c'est ce qui résulte de la liste dressée par M. le marquis de Chennevières dans les *Archives de l'Art Français,* 1862. Cette nomination l'autorisait toutefois à prendre le titre de *graveur du roi,* dont il fit suivre sa signature sur les estampes postérieures à 1760.

de Gênes en publiant de nouvelles œuvres qui achevèrent de donner la mesure de son talent, bien réel et bien personnel. Les deux *Vues du Levant*, d'après Vernet, parues la même année, puis et successivement, d'après le même, *les Italiennes laborieuses*, *les Quatre heures du Jour*, toutes grandes estampes, largement traitées, achevèrent de mettre notre graveur tout à fait en réputation. Elles le firent admettre, quelques années plus tard, membre de l'Académie impériale de Vienne dont le brevet entraînait avec lui le titre de graveur de LL. M. M. Impériales et Royales.

Aliamet avait eu la bonne fortune de se trouver mis en rapport avec Joseph Vernet, et d'avoir à reproduire plusieurs des compositions si pittoresques et si fantaisistes de ce peintre qui, comme on l'a dit[1], « savait si bien rendre la majesté de la mer et le paisible aspect des rivières. » Les relations du peintre et du graveur devinrent de plus en plus suivies et se continuèrent longtemps, comme on peut en juger par le *Journal de Vernet*[2]. Ainsi, en 1763, Vernet écrivant à Dieppe à plusieurs personnes de sa famille et de ses amis n'oubliait pas Aliamet; seize ans après, son nom figure encore notamment dans le relevé de ses visites pour la nouvelle année. Le talent d'Aliamet, en qui le peintre trouvait un bon interprète et traducteur de ses œuvres suffirait à lui seul, en dehors de sa facilité de caractère attestée par les biographes contemporains, pour expliquer ces bonnes relations[3].

Aliamet grava, entièrement de sa main, dix tableaux de Joseph Vernet[4]; quatre autres estampes ont été seulement terminées par lui; trois enfin ont été purement et simplement éditées sous son nom. Cela porte en totalité à dix-sept

1. *Histoire de la Gravure en France*, par Georges Duplessis, ouvrage couronné par l'Institut de France, Académie des Beaux-Arts, 1 vol. in-8°, Paris, Rapilly, 1861.

2. On reproche seulement à Vernet, disait M. Jules Renouvicrs (*Gazette des Beaux-Arts*, numéro de juin 1866, p. 22) d'avoir apporté trop d'arrangement dans l'étude de la nature; ses paysages sont fort agréables mais tout à fait fantaisistes, c'est la nature singulièrement ornée et de pure convention, mais elle était dans le goût de l'époque.

3. *Joseph Vernet*, par Léon Lagrange, in-8°, Paris, 1859.

4. J. Vernet a eu plusieurs autres interprètes parmi lesquels on cite Balechou, avec la célèbre *Tempête*, Cochin et le Bas, qui ont reproduit les *Ports de Mer*, et d'autres, mais Aliamet a été un de ses principaux.

le nombre des pièces portant la signature des deux artistes, celui du graveur à des titres différents.

Notre artiste abbevillois est représenté par ses œuvres jusqu'en Chine, où nos missionnaires et nos officiers et soldats picards pourraient y retrouver deux estampes gravées par lui. Il a, en effet, collaboré vers 1770 à une suite très curieuse de seize grandes pièces se rattachant à ce pays. Elles comprennent des représentations de batailles et autres événements remarquables de l'empire chinois à cette époque, sur les dessins des pères Damascène, Sikelber et Castillione, jésuites missionnaires, et par le père Attiret, également jésuite, natif d'Avignon. Ces estampes, gravées à Paris sous la direction de Cochin et aux frais de l'empereur chinois furent, toutes envoyées, paraît-il, en Chine aussitôt après leur tirage ; celles que l'on possède en France y ont été renvoyées de ce pays, aussi les épreuves chez nous sont-elles très rares, *(Catalogue de Cochin* par Jombert; Paris, Prault, 1770). Aliamet avait été choisi par le célèbre artiste, directeur de la publication, pour graver la deuxième et la quinzième pièce de cette belle série.

Cochin était, du reste, nous dit M. Béraldi, le grand dispensateur des travaux à donner à des confrères, surtout vers la fin de sa vie ; c'est ainsi qu'il confia à Simonet, à Aliamet, à Saint-Aubin, à Née, à Masquelier et à de Launay l'exécution de *l'Origine des Grâces*, de Dionis Duséjour en 1797, puis de *l'Almanach iconologique*, et aussi de *l'Histoire de France du président Hénault.*

Il est intéressant de suivre notre graveur dans sa vie militante et dans le milieu artistique où il avait dignement marqué sa place. Il fut aussi bon confrère et de relations aussi faciles qu'il avait été bon camarade dans l'atelier de le Bas ; il faut dire aussi que, comme éditeur d'estampes, il avait intérêt à ces communications. C'est ainsi qu'il se trouva en rapports suivis avec le célèbre graveur J.-G. Wille, Allemand naturalisé par le roi Louis XV, et qui recevait, à ce titre, de tous les personnages d'outre Rhin, des recommandations pour tous les jeunes artistes allemands venant se perfectionner à Paris. Ceux-ci travaillaient dans son atelier et c'est là qu'Aliamet les connut ; on peut citer le peintre-graveur suisse *A. Zingg*, le peintre-graveur allemand *Schmuzer*

dont il édita les œuvres rue des Mathurins, le graveur à l'eau forte *Carle Weisbrod* [1]. En ce qui concerne ce dernier, Aliamet termina au burin en 1779 deux petites estampes en pendant commencées par lui; on les trouvera, décrites, au nombre de quatorze, parmi les pièces *terminées* seulement par notre graveur. Les deux dont il s'agit : *Village près de Dresde* et *Hameau près de Dresde* sont plutôt dans le genre vignette à cause de leur finesse et de leurs petites dimensions. Le *Mercure de France* du 10 juillet de cette même année s'exprime ainsi à leur sujet, après une assez longue réclame :

> Quant au mérite particulier de la gravure, le nom de M. Weisbrod et de M. Aliamet dispensent d'en faire ici l'éloge ; et ces deux estampes, quoique moins considérables par le travail que celle du *Rivage près de Tivoli* et de tant d'autres de M. Aliamet, également estimées, ne démentiront point la réputation dont jouit leur auteur. Ces deux estampes et les deux suivantes : *Vue de l'Elbe* et *Vue de la Montagne de Lillienstein en Saxe,* d'après A. Zingg, par J. Barne, se trouvent à Paris chez le sieur Aliamet... le prix est de 1 liv. 4 sols chacune.

Aliamet conserva jusqu'à la fin de sa vie ces bonnes relations avec des artistes étrangers ; en 1776, il mettait en vente, après les avoir reçues sous le couvert de Wille, vingt-quatre épreuves du *Mutius Scævola* que le directeur de l'Académie de Peinture de Vienne, *Schmuzer* [2] dont le nom figure déjà ci-dessus, venait de graver à Vienne, d'après Rubens, et les curieux savaient ainsi où

1. Carl Weisbrod, aquafortiste de Hambourg, était fils d'un serviteur de la comtesse de Beutinck, née d'Altenbourg, qui fit généreusement les frais de son éducation artistique à Paris où il résida de 1767 à 1780, y travaillant sous la direction de Wille auquel la comtesse l'avait adressé. Wille, pris d'un goût très vif pour les petits paysages et les gouaches du peintre saxon Wagner (Jean-Jacob, mort en 1772), en avait fait graver une suite d'au moins six par Daudet, graveur, fils d'un marchand d'estampes de Lyon, également de ses élèves. En 1775, c'est Weisbrod lui-même qui conduisit son maître chez un graveur flamand appelé Linand pour lui faire terminer deux autres planches d'après le même Wagner. Enfin Aliamet en termina encore deux autres en 1779 ; c'était par les soins de Zingg que Wille recevait de Dresde toutes ces séries de paysages de Wagner. Ces indications m'ont été communiquées par M. Henri Vienne, à l'obligeance duquel j'ai été redevable de bien des notes concernant directement ou indirectement Aliamet ; je ne saurais trop lui en rester reconnaissant.

2. Schmuzer, qui travaillait à Paris dans l'atelier de Wille, avait été rappelé à Vienne en 1766 par l'impératrice et il y fut nommé directeur de l'Académie de Peinture. C'est à son influence que son ancien maître, Wille, et aussi Cochin reçurent, les premiers, le brevet de membres de cette académie ; puis Godefroy, Chevillet et Aliamet en furent également honorés, toujours sur la même recommandation.

s'adresser pour grossir leur collection de cette nouvelle estampe. Il en fut de même, en 1779, pour *l'Ulysse enlevant Astyanax*, d'après le Calabrais, par le même Schmuzer, vendu six livres chez Aliamet, rue des Mathurins vis-à-vis celle des Maçons. Il faut citer aussi *Hackert*, dont il sera parlé plus loin.

Parmi les camarades d'Aliamet dans l'atelier de le Bas figurait, comme on l'a vu plus haut, Martenasie, appelé aussi Martinasie, né à Anvers; c'est lui qui a gravé, notamment, d'après Wouwerman, et sous la direction de le Bas, *la Petite Fermière* et *le Parc aux Cerfs* qui figurent sous les numéros 92 et 93 dans le catalogue des œuvres de ce maître dressé par Robert Hecquet en 1753. Les deux qui suivent dans le même répertoire, *Halte Espagnole* et *Garde avancée de Hulans,* ont été gravés par Aliamet. Celui-ci avait conservé des relations avec Martenasie, comme avec d'autres de ses compagnons d'atelier et il éditait parfois leurs œuvres ; c'est ainsi qu'en 1758, le *Mercure de France* annonçait :

<blockquote>Une nouvelle estampe très bien gravée par Martenasie, d'après Berghem, intitulée *l'Abreuvoir champêtre*, qu'on trouvait chez Aliamet, rue des Mathurins vis-à-vis celle des Maçons.</blockquote>

Zingg, le miniaturiste et paysagiste-graveur, ci-dessus mentionné, né à Saint-Gall (Suisse), fut lié peut-être plus particulièrement encore avec Aliamet. Il était entré, en juillet 1759, dans l'atelier de Wille, dont il suivit l'enseignement pendant cinq ans, et on voit, par le *Journal de Wille* publié par M. G. Duplessis en 1857, que le 15 septembre 1763, Zingg « partait avec M. Aliamet, son ami, pour la Picardie et en revenait le 21 octobre. » Wille nous apprend encore qu'il se servait d'Aliamet comme intermédiaire pour faire parvenir ses lettres à son ancien élève. « Et quand, dit-il, après un règlement de compte, il se trouve un reliquat d'un louis, c'est madame Aliamet qui l'encaisse au nom de l'ancien ami de son mari » (lettre du 19 décembre 1773). Enfin Zingg, alors graveur de l'Électeur de Saxe, a-t-il à envoyer des dessins du poète Gessner ou de ses paysages à lui pour en tirer parti, c'est encore Aliamet qui reçoit et qui est chargé d'écouler (voyez lettre de Wille du 10 mai 1772 et aussi la réclame du *Mercure* du 10 juillet 1779, relevés plus haut.)

Ces petits détails paraîtront peut-être de bien peu d'importance mais ils ne m'ont pas paru devoir être dédaignés, car ils font connaître un des côtés de la

vie intime et pratique d'Aliamet ; et puis, les renseignements, il faut le dire, sont rares, en dehors de ceux qui sont fournis par les œuvres mêmes du maître, et ils ne peuvent guère nous être connus aujourd'hui que par les quelques documents qui ont subsisté et par les rares gazettes de l'époque.

Aliamet se contenta-t-il d'éditer ses œuvres et celles de ses amis, artistes comme lui, ou n'en est-il pas venu, pour vivre et se créer des ressources que l'augmentation de sa famille, les frais d'instruction de ses enfants qui grandissaient lui rendaient nécessaires, à faire plus ouvertement le commerce des estampes ? On peut le penser, et M. Vienne nous cite le fait suivant qui peut prêter quelque vraisemblance à cette supposition. En 1761, on vendit, rue du Four-Saint-Jacques, près la rue Boutabrie, une série de planches gravées du fonds de Mariette ; Aliamet achetait pour cent vingt-quatre livres *l'Annonciation* gravée par Edelinck, et pour deux cent soixante livres *la Vue du Pont-Neuf* par Étienne la Belle. Était-ce pour en tirer de nouvelles épreuves à mettre dans le commerce ou pour étudier de plus près les procédés des deux maîtres célèbres du burin et de la pointe ? On peut admettre cette dernière explication.

Dans tous les cas, Aliamet, travailleur infatigable, ne se contentait pas d'éditer ou de mettre en vente des œuvres d'autres graveurs ; il continuait de produire successivement de belles et grandes estampes où son talent se donnait libre carrière. Pour parler des plus importantes, après *l'Ancien Port de Gênes, les Heures du Jour, les Vues du Levant,* et autres relevées ci-dessus et qui étaient bien antérieures, nous le retrouvons, en 1779, avec *le Rivage près de Tivoli*, grande composition maritime et d'une haute fantaisie, toujours d'après J. Vernet. Cette pièce, dans laquelle Aliamet prend pour la première fois le titre de « graveur du roi et de leurs majestés impériales royales » (de Vienne) est annoncée en ces termes dans le *Mercure de France* du 5 janvier :

Cette estampe, qui a 20 pouces de long, présente non seulement une marine, des vaisseaux à la voile sur plusieurs plans, un vaisseau dans le port, un débarquement, une pêche, mais encore des antiquités, des ruines, des rochers, une fontaine, et grand nombre de figures qui ont beaucoup d'expression ; le talent du peintre et celui du graveur sont déjà si connus dans le public qu'il suffit, pour l'éloge de cette estampe, de dire que c'est ici une de leurs productions.

On verra d'ailleurs dans le Catalogue raisonné d'autres renseignements sur cette œuvre ; elle peut rivaliser avec *le Port de Gênes* qui, on l'a vu, avait été, en 1760, le morceau de réception d'Aliamet à l'Académie.

Il faut mentionner encore après 1779, parmi les grandes pièces capitales, *le Rachat de l'Esclave,* qui, eu égard à la composition, aux dimensions et au genre de travail, forme presque pendant avec le *Port de Gênes* malgré la différence de date (1759), puis *la grande Chasse au cerf,* d'après Berghem ; elles montrent qu'Aliamet, vers la fin de sa vie, ne restait pas inférieur à lui-même ; ces pièces sont entièrement de sa main.

Aliamet ne s'est pas borné aux grandes estampes et aux vignettes. Il s'est exercé aussi dans d'autres genres, hormis le portrait[1], et il y a également réussi ; j'ai relevé ci-dessus *les Batailles de la Chine, les deux Places de Paris* et d'autres sujets. Il me reste à parler enfin de petites estampes, genre vignette, qui ont été seulement terminées par lui, mais où il a su montrer toute sa souplesse de main dans le maniement de la pointe.

Dans le splendide ouvrage de l'abbé Richard de Saint-Non[2] *(Voyage pittoresque ou description du royaume de Naples,* en quatre volumes in-fol. 1781-1786) et pour lequel ont travaillé plusieurs Abbevillois : *Beauvarlet, Macret* et *Dequevauviller,* se trouvent sous le nom d'Aliamet, après celui du célèbre graveur à l'eau-forte Duplessis-Bertaux, plusieurs pièces très finement terminées au burin et surtout à la pointe, telles que *le Massacre des Innocents,* d'après le Brun, et *le Baptême de Jésus-Christ,* d'après le Poussin. Ce furent, dit-on, les deux estampes les plus belles de la fin de sa carrière et le succès, paraît-il, en fut complet ; de l'aveu de Cochin, elles surpasseraient de beaucoup celles que d'autres artistes avaient faites des mêmes tableaux. On peut y rattacher, dans le même genre, une pièce qui figure également dans cet ouvrage, *Mazaniello haranguant le peuple,* composition très tourmentée, surchargée de figures et de détails et qui fut aussi terminée par Aliamet, après l'eau-forte de Duplessis-Bertaux.

1. On cite cependant le portrait du peintre *Hallé,* mais il ne porte que le nom d'Aliamet sans prénom, et je serais plutôt tenté de l'attribuer à son frère François-Germain, qui en a gravé d'autres. *Le médaillon de Louis XV,* d'après Eisen, qui figure dans les vignettes, peut aussi être considéré comme un portrait.

2. On sait que l'abbé de Saint-Non s'est ruiné à la publication de cet ouvrage considérable.

Il y a dans cette biographie un point qu'il importe de relever car il est tout à la louange de l'artiste, c'est qu'Aliamet est resté, dans toutes ses productions comme dans sa vie privée, profondément honnête et moral.

On ne remarque en effet, dans la longue suite des pièces où son nom figure, aucun de ces sujets galants, parfois même érotiques qui déparent, on peut dire, l'œuvre de plusieurs de ses contemporains tels que Beauvarlet, Dennel, Elluin, les Voyez, pour ne citer que nos Abbevillois. Aliamet en eut d'autant plus de mérite que ces sujets étaient recherchés dans une société devenue, par son raffinement et malgré son élégance, licencieuse et efféminée, et que les artistes de l'époque se trouvaient souvent entraînés à satisfaire au goût de l'époque et, pressés parfois par la nécessité de vivre, portés à reproduire des compositions indignes de leur talent [1].

Depuis plusieurs années, l'excès du travail avait altéré la santé de notre graveur. Il partageait son temps entre les élèves qu'il formait, le dessin qui était pour lui un amusement et la reproduction de paysages de petites dimensions, d'après Wagner, Hackert et autres, les uns entièrement gravés de sa main tels que les *3e et 4e Vues des environs de Saverne*, celles *près de Dresde*, deux vues encore du *jardin anglais de Villette;* les autres, dont il a seulement dirigé le travail comme les *1re et 2e Vues des environs de Saverne*, et, comme pièces de plus grandes dimensions, les deux *Vues des environs de Caudebec* et celle de *Saint-Valery-sur-Somme;* toutes ces dernières d'après Hackert [2].

1. Aliamet a-t-il collaboré à des vignettes pour les œuvres de Rétif de la Bretonne? M. Cohen ne le cite pas, et je n'ai pas vu son nom dans ces ouvrages; cependant un auteur consciencieux, M. Jules Renouviers, dans son *Histoire de l'Art pendant la Révolution*, 1863, p. 323, affirme le fait en ces termes : « Louis Binet (né en 1744, élève de Beauvarlet) ne s'était guère distingué parmi les dessinateurs-graveurs de la queue du xviiie siècle par les faibles estampes qu'il avait faites d'après Greuze et Marillier, ou par les dessins, plus faibles encore, qu'il avait pu fournir à *Aliamet* et à Dugast, lorsque Rétif de la Bretonne le prit pour son dessinateur ordinaire. On n'estime pas à moins de mille le nombre des sujets qu'il exécuta pour les œuvres du romancier des couturières de 1789 ».

2. Hackert, d'origine allemande, et qui devint plus tard peintre du roi des Deux-Siciles, avait habité Paris vers 1765; il y avait connu plusieurs graveurs et notamment Aliamet qui grava plusieurs de ses vues. Le tableau de celle de *Saint-Valery-sur-Somme* se trouve dans cette ville chez madame Leroux-Plancheville, qui se rattache à la famille Aliamet. Hackert copiait habilement la nature, dit-on, et il excellait dans la perspective; on peut s'en convaincre par ce tableau et par la gravure qui en est une fidèle et fine reproduction. Toutefois, le copiste de la nature se laissait aller volontiers aussi à la fantaisie, notamment quand il représentait des matelotes; elles paraissent respirer plutôt l'odeur du boudoir que celle de la marée.

Aliamet forma un certain nombre d'élèves parmi lesquels plusieurs de ses compatriotes venus, à son exemple, à Paris, pour se perfectionner dans le dessin et se livrer à la gravure. Il faut citer *Macret* (Charles-François-Adrien), l'aîné des deux frères ; il ne vint chez notre graveur qu'après la mort de ses premiers maîtres Nicolas de Montigny et de Littret de Montigny, et il travailla aussi plus tard sous la direction de Saint-Aubin [1] ; *Michaut (Germain)*, 1752-1810, qui a peu gravé ; *Dufour (Pierre-Charles-Nicolas)*, mort en 1818, qui a travaillé longtemps à Paris avant d'aller en Angleterre où il se retrouvait avec *François-Germain Aliamet*, frère de Jacques, son maître, et d'autres Abbevillois.

En dehors de ceux-ci, Aliamet a compté parmi ses autres élèves *Yves le Gouaz*, né à Brest en 1742, qui reçut ses premières leçons à son arrivée à Paris et qui fut beaucoup encouragé par lui ; il resta quatre ans dans son atelier [2].

Puis trois femmes, *madame Coulet* et *les deux sœurs Ozanne ;* Yves le Gouaz, leur compagnon d'études, épousa la plus jeune, Marie-Jeanne, en 1767 et Aliamet fut, le 25 octobre 1769, le parrain de leur premier enfant (Herluison) [3]. Il faut citer encore *Chedel* qui a travaillé avec lui, mais qui fut surtout l'élève et le collaborateur de Laurent Cars ; *Blanchon* (Jean-Guillaume), né à Paris en 1743, qui grava des paysages d'après Lacroix et des planches pour la description pittoresque de la Suisse ; *Racine*, qui grava diverses vignettes d'après Cochin ; *Jean Couché*, né à Paris en 1759, qui fut aussi l'élève d'un autre Abbevillois, *le Vasseur ;* c'est Couché qui grava au burin une partie de la galerie de tableaux du Palais-Royal dont il fut l'éditeur ; *de Ghendt*, né à Gand en 1749 selon Basan, qui fit des progrès rapides sous la direction d'Aliamet. De Ghendt, au dire de M. Béraldi, a dû probablement prêter la main à son

[1]. Macret était un excellent dessinateur ; il gravait aussi très habilement et aurait largement marqué sa place s'il n'était mort prématurément à trente-deux ans.

[2]. Le Gouaz était très correct, peut-être trop ; ses travaux paraissent plus finis, plus doux mais d'effet moins brillant peut-être que ceux d'Aliamet.

[3]. Voy. notice manuscrite sur Yves le Gouay en tête de son œuvre à la Bibliothèque nationale ; elle est due aux pieux souvenirs de madame veuve de Coiny, sa fille. Celle-ci, la seule survivante de la famille, a relevé dans plusieurs notices la vie laborieuse de tous ses membres à commencer par celle de Nicolas-Marie Ozanne, né à Brest et qui, à l'âge de seize ans, après avoir perdu son père, était resté le seul soutien de sa mère et de ses cinq frères et sœurs ; il sut diriger ces dernières dans les arts. Le récit des premières années si pénibles et où chacun lutta de courage est tout à fait touchant sous la plume de madame veuve de Coiny.

maître, dans certaines vignettes, au moins pour l'eau-forte; c'est ainsi que quatre pièces sur sept de la suite de *Pygmalion* ont été seulement dirigées par Aliamet. Celui-ci avait dû connaître aussi *J.-J. Flipart,* d'une famille abbevilloise, et se trouver en rapports avec lui. Flipart exposait, au salon de 1765, avec la qualité d'agréé, *Tempête de jour,* d'après Vernet; à ce même salon, Aliamet exposait lui-même *les Italiennes laborieuses* et *l'Incendie nocturne,* aussi d'après J. Vernet.

Notre graveur ne travaillait plus guère vers la fin de sa vie et ses derniers ouvrages, deux vignettes pour *les Après-Souper* de Billardon de Sauvigny, se placent en 1782; une autre pour les *Contes de la Fontaine* n'a paru, dans l'édition Didot, en 1795, que sept ans après sa mort!

A en juger par ces dernières productions, qui sont charmantes, comme aussi par la grande pièce, *Rivage près de Tivoli,* parue en 1779, et qui paraît avoir été sa dernière estampe, Aliamet avait conservé jusqu'à la fin de ses travaux tout son talent et toute sa souplesse de main; celle-ci était secondée par une excellente vue, favorisée par une myopie que ses portraits semblent accuser et qui paraît s'être transmise dans sa famille.

Les trois dernières années de la vie de notre artiste se passèrent, dit-on, dans de vives souffrances. Il mourut, entouré de sa famille et de ses amis, le 29 mai 1788, à l'âge de soixante et un ans et six mois[1] d'après son acte de décès que M. Jal a trouvé dans les registres de l'église de Saint-Étienne-du-Mont[2]; on n'y voit mentionnée que la présence de son fils puîné, qui n'avait pas suivi la carrière de son père; celui-ci avait pu le faire entrer dans l'administration, comme on dirait de nos jours. Son premier garçon ne figure pas dans cet acte,

1. « Le même jour (vendredi 30 mai 1788) fut inhumé dans le petit cimetière le corps de Jacques Aliamet, graveur du roy, époux de Marie-Madeleine Hénot, décédé de la veille rue des Mathurins, âgé de soixante et un ans et deux mois (erreur de quatre mois), en présence de Louis-Victor Aliamet, vérificateur aux fermes du roy, son fils; Louis-Antoine Quillart, graveur, marchand d'estampes, neveu et filleul; Nicolas-Robert Pépin, neveu; Antoine-Marie Lefébure de Lincourt, ingénieur au corps royal des mines, cousin issu de germain, qui ont signé ». Suivent les signatures.

2. C'était, à six mois près, juste à un siècle de distance de Mellan qui avait ouvert la voie aux graveurs de la même ville; Mellan était mort le 9 septembre 1688.

peut-être était-il mort ; ses trois autres enfants, on l'a vu ci-dessus, étaient des filles dont l'une avait épousé le graveur Demarteau [1].

Il existe deux et même trois portraits de Jacques Aliamet : l'un, très rare, gravé en 1771 par l'un de ses amis, *Massard* [2]. Il figure dans les albums de la collection de MM. Delignières de Bommy et de Saint-Amand qui se trouvent maintenant à la Bibliothèque d'Abbeville, et dans l'œuvre gravée de Massard au département des Estampes à la Bibliothèque Nationale. C'est un petit médaillon rond, du diamètre de 0,095mm; la figure, de profil, est tournée à droite, les yeux, assez grands, à fleur de tête, paraissant indiquer la myopie ; les cheveux, un peu courts, relevés en arrière, avec queue ou catogan à la nuque et ailes de pigeon sur les côtés ; le personnage est vêtu d'un habit ouvert par devant avec jabot. On lit dans la gravure à gauche : *Massard sculp.*; ce portrait a un cachet artistique, on y retrouve le type de la famille, tel que nous l'avons vu de nos jours chez quelques-uns de ses descendants.

L'autre portrait, qui se trouve au Musée d'Abbeville, galerie des graveurs, et qui est mentionné dans la *Topographie d'Abbeville* par M. E. Prarond, t. Ier p. 115, est un dessin au crayon noir ; il a été fait par un autre graveur d'Abbeville, John Delegorgue ; celui-ci était plutôt amateur, mais il a exécuté quelques bonnes estampes et il a contribué à la fondation de notre école de dessin en 1821, en faisant nommer comme professeur un excellent graveur de ses amis, Masquelier, qui a formé de si bons élèves de 1822 à 1848.

Pour en revenir à ce second portrait d'Aliamet, le dessin n'est que la copie d'un buste en sculpture de Boizot, le même que celui qui a fait le charmant buste en terre cuite de Beauvarlet, reproduit en tête de sa biographie publiée

1. Aliamet, à une certaine époque, paraît avoir laissé son fonds de vente d'estampes, au moins pour partie, à son gendre Demarteau, et alors on a changé l'adresse primitive sur certaines pièces : ainsi la *Vue du Golfe de Tarente* porte sur les premières épreuves le domicile d'Aliamet, rue des Mathurins, puis sur d'autres celui de Demarteau, cloître Saint-Benoît. De même pour la 3e *Vue près de Dresde, Village et Hameau près de Dresde* et 5e et 6e *Vues des Environs de Dresde*.

2. Massard était aussi l'un des amis de Greuze, et il a gravé plusieurs de ses tableaux : *la Mère bien-aimée, la Dame bienfaisante, la Mélancolie, la Vertu chancelante*, sans oublier *la Cruche cassée*, cette estampe bien connue, au type de jeune fille si naïvement exprimé ; le pendant, *la Laitière*, a été non moins bien reproduit par notre Abbevillois *le Vasseur*. Celui-ci et un autre graveur originaire d'Abbeville par sa famille, *J.-J. Flipart*, ont, avec Massard, été les meilleurs interprètes de celui qu'on a appelé le peintre des petits drames domestiques.

en 1891 Le personnage, vêtu d'un habit à deux collets, est représenté de trois quarts, tourné un peu à gauche; une ample cravate est nouée négligemment autour du cou qui reste en partie à nu. La figure est expressive, d'un aspect un peu sévère; le front est bien dégagé, les cheveux relevés par devant et retombant de chaque côté en boucles étagées sur les tempes. Le dessin, sur fond noir, porte 0,220 de haut sur 0,118 de large; on lit au bas : *Jacques Aliamet, né à Abbeville en 1726, mort à Paris le 31 may 1788* (j'ai dit ci-dessus que c'était le 29 mai), *modelé d'après nature par Boizeaux* (sic) *dessiné par John Delegorgue d'Abbeville en 1799, lequel l'a offert à la Bibliothèque*. Et en bordure, de la main de l'auteur du dessin : *J. D. fait en 1799.*

Notre graveur figure enfin dans le tableau des *Hommes illustres d'Abbeville* par le peintre abbevillois Choquet. Ce tableau se trouve à l'entrée du Musée d'Abbeville, et du Ponthieu, et M. J. Vayson en possède une excellente copie, un peu réduite, de la main du peintre. Aliamet y est représenté assis sur un banc à côté de *Macret,* celui-ci beaucoup plus jeune; la figure est de profil, tournée à gauche; le personnage est vêtu d'un habit avec jabot; il tient à la main, à demi déroulée, l'estampe, fort bien reproduite par le peintre, *l'ancien Port de Gênes,* une de ses pièces capitales, celle qui lui ouvrit les portes de l'Académie de peinture et de sculpture.

Aliamet, qui était marchand d'estampes et peut-être aussi, à l'occasion, marchand de tableaux, en tous cas éditeur d'estampes, avait chez lui, rue des Mathurins, un cabinet ou magasin bien garni; il devait, d'ailleurs, à sa mort, avoir amassé une certaine fortune. On fit la vente, après décès, de tout ce qui se trouvait à son domicile; le catalogue en fut dressé par Basan et imprimé en une plaquette de 35 pages [1]; il ne comprenait pas moins de 464 numéros dont beaucoup se composaient, au moins pour les estampes en feuilles, d'un certain nombre d'exemplaires. La vente eut lieu le lundi 1er décembre 1788,

[1]. J'ai été assez heureux, après des recherches restées vaines pendant plusieurs années, pour me procurer la communication de ce document si rare et qui présentait pour moi un très grand intérêt; c'est grâce à l'obligeance du prince Demidoff qui s'en était rendu acquéreur en 1879 à la vente de la bibliothèque de M. Reiset, au prix de cent trente-deux francs! et qui a bien voulu me le faire adresser de son palais de San-Donato. L'indication m'en avait été donnée par le regretté M. Rapilly père, le marchand d'estampes et de livres d'art, si bien connu et si consciencieux, dont la maison est dignement continuée par son fils.

plusieurs mois après la mort d'Aliamet, elle produisit 16,969 livres 19 sous, ce qui laisse supposer des œuvres d'art d'une certaine importance. On indiquait, au surplus, en tête de ce catalogue, que cette vente comprenait des tableaux de différents maîtres, beaucoup de dessins coloriés par Wagner, Zingg, Perignon, sans compter les estampes d'après Vernet, Greuze, etc., etc.[1]

Telle a été, autant qu'il m'a été possible de la reconstituer à l'aide de documents de toute nature, la vie de Jacques Aliamet. Elle fut laborieuse, honnête, non troublée, exempte sans doute de ces incidents qui peuvent piquer spécialement la curiosité, mais elle n'en est pas moins intéressante pour ceux qui ont pu apprécier tout ce qu'il fallut à l'artiste de persévérance dans l'étude, de conscience dans le travail incessant pour en vivre honorablement, élever sa famille assez nombreuse, et se faire un nom dans la gravure; ce nom, Jacques Aliamet le conservera par son œuvre.

Il me reste maintenant à apprécier cet œuvre dans son ensemble, au point de vue exclusivement artistique, avant d'arriver au Catalogue raisonné de toutes les productions du graveur.

1. Quelle heureuse fortune alors pour les amateurs! Des dessins originaux de Vanloo, de Fragonard, de Boucher, de Watteau, de Greuze ! Des dessins, des croquis de bien d'autres... Nous nous trouvons aussi, dans ce catalogue, en pays de connaissance avec des Abbevillois, le Vasseur, Beauvarlet, Dequevauviller, Macret, Dennel, Flipart, les Danzel, dont un certain nombre d'estampes étaient mises en vente en épreuves d'artistes et en autres états.

APPRÉCIATION DE L'ŒUVRE

'ŒUVRE d'Aliamet, on l'a déjà vu, est assez important. Il comprend d'abord, sous sa seule signature, trente-neuf estampes dont plusieurs de grandes dimensions. Son nom figure également sur trente-trois autres, comme les ayant ou terminées, ou dirigées, ou faites en collaboration; une part, plus ou moins large, doit donc lui être attribuée dans le travail de ces pièces. Dix-huit estampes portent aussi son nom, comme ayant été ou dédiées ou seulement éditées par lui, mais il n'apparaît pas qu'il ait coopéré directement ou indirectement à leur exécution. Enfin, j'ai relevé dans des catalogues ou dans des ouvrages biographiques jusqu'à quarante autres pièces qui lui ont été attribuées, la plupart à tort et par erreur, je crois; quelques-unes ont pu être gravées par lui, mais je n'ai pu les découvrir.

On ne peut donc compter que *soixante-douze estampes,* sans oublier ses nombreuses vignettes, dues réellement, en tout ou en partie, à son burin et à

sa pointe. Le chiffre est déjà respectable pour trente années environ de travail ; en effet, Aliamet est mort à soixante et un ans et six mois, et, dans les dernières années de sa vie, il n'avait plus gravé d'estampes proprement dites.

Mais là ne se borne pas son œuvre, à beaucoup près, car notre artiste a été en même temps et surtout, on peut le dire, graveur de vignettes; elles sont au nombre de cent vingt-deux, disséminées dans trente-six ouvrages qui représentent un grand nombre de volumes. Il faut y comprendre encore huit autres pièces, également signées de lui, vues et décrites, mais se rattachant à des ouvrages, recueils ou collections, qui me sont restés inconnus ; le tout représente un ensemble de *cent trente vignettes* : frontispices, fleurons, estampes-figures, culs-de-lampe, etc., qui doivent lui être attribuées. Elles forment, jointes aux estampes, *cent soixante-neuf pièces* qui constituent son œuvre; en y ajoutant les trente-trois estampes, indiquées ci-dessus et auxquelles il a seulement collaboré, on arrive à un chiffre de *deux cent deux pièces* signées par lui, et encore je n'y comprends pas quelques vignettes signalées dans des ouvrages et qui ont échappé jusqu'ici à mes recherches.

Il y a loin de là, sans doute, aux quatre cent vingt pièces cataloguées par M. Jules Hédou pour le Mire, mais il faut considérer qu'Aliamet n'a pas fourni une aussi longue carrière que son confrère Rouennais qui a vécu jusqu'à soixante-dix-sept ans et que, d'autre part, ce dernier a gravé surtout des vignettes qui étaient d'une production plus rapide.

La liste donnée par le *Manuel de l'amateur d'estampes* pour l'œuvre d'Aliamet ne comprenait que quarante-neuf pièces (estampes et vignettes). MM. le baron Roger Portalis et Henri Béraldi ont relevé toutes les estampes les plus importantes et, de plus, une soixantaine de vignettes. A l'époque de la publication, en 1880, du tome Ier de leur important ouvrage en six volumes sur les graveurs du XVIIIe siècle, je ne trouvais alors que cent pièces, ainsi que ces auteurs ont bien voulu le mentionner. Le nombre aujourd'hui, comme on le voit, est plus que doublé.

C'est par des vignettes qu'Aliamet s'était d'abord fait connaître, et il en a produit successivement pendant tout le cours de sa carrière artistique; les dates d'édition des ouvrages à l'illustration desquels il a collaboré sont là pour l'attester. Il s'était exercé à ce genre dans l'atelier de le Bas; c'est là où il

avait appris à se servir de la pointe sèche sous l'habile direction de ce maitre qui le premier en avait fait usage. Aliamet a encore perfectionné ce mode de travail qui exigeait une grande habileté et une grande légèreté de main en même temps qu'une excellente vue, mais qui aidait merveilleusement à continuer, par des traits fins et délicats sur le cuivre nu, les premiers travaux commencés à l'eau-forte et que les morsures ne pouvaient donner avec la même perfection. Notre graveur a même généralisé ce procédé pour la reproduction des personnages et des lointains dans ses grandes planches dont il avançait beaucoup les esquisses à l'eau-forte, ainsi qu'on le voit par les premiers tirages d'épreuves d'artiste ; nous en possédons plusieurs spécimens au musée d'Abbeville.

Quelle merveilleuse patience, quelle souplesse et quelle habileté de main ne faut-il pas à l'artiste-graveur pour tracer ainsi, à l'aide du burin et de la pointe poussés sur le métal nu, des contours et des détails si délicats ! C'est surtout par les planches même de cuivre qu'on peut s'en rendre vraiment compte plutôt que sur des épreuves tirées. Le graveur, je le répète, doit avoir acquis une grande connaissance du dessin et une singulière facilité dans le maniement de l'outil pour mener ainsi à bien des pièces de grandes dimensions; il faut remarquer en plus qu'il a à reproduire son sujet à l'envers.

Jacques Aliamet, comme on l'a vu, s'était perfectionné dans le dessin et dans les difficultés de la perspective en passant par l'atelier de Vanloo après celui de le Bas ; il s'en est ressenti dans toutes ses productions. Il a su, comme on l'a dit, « conserver, dans ces grands sujets, d'une manière savante et agréable, l'harmonie des teintes, la profondeur des derniers plans et le rendement des effets de jour et d'ombre ».

C'est ainsi, pour ne citer que les principales, que ses belles estampes d'après Berghem, telles que *la Grande Ruine, la Grande Chasse au Cerf*, celles d'après Vernet comme *l'ancien Port de Gênes, le Rachat de l'Esclave, les quatre heures du jour* (considérées comme ses meilleures estampes), *les Vues du Levant*, ont conservé un aspect frais, clair et brillant. On remarque notamment dans *le Soir* et dans *la seconde Vue du Levant*, la manière avec laquelle certains personnages sont rendus, se détachant comme en relief, pourrait-on dire, de fonds lumineux d'une grande pureté et qui s'étendent à perte de vue dans un horizon vaporeux.

Toutes ces pièces, paysages et sujets maritimes gravés par Aliamet et ses émules, (parmi lesquels il faut citer surtout Balechou, qui lui fut supérieur dans sa *Tempête*[1]), resteront de beaux spécimens de ce genre de gravure fine, élégante, aux larges aperçus, et cependant si soignée dans les moindres détails, que les Berghem et les Vernet ont fait éclore, en quelque sorte, dans la seconde moitié du xviiie siècle. Assurément, le peintre y a eu incontestablement la première et la plus large part en composant son sujet, en y disposant les divers plans avec une grande habileté, en y groupant personnages et animaux si bien posés, en présentant d'une manière pittoresque les vaisseaux, barques, tartanes, rochers surmontés de ruines, etc.; mais on ne saurait contester non plus au graveur, bien qu'il n'ait été qu'un copiste, le mérite d'avoir reproduit ces jolies compositions avec une grande fidélité et avec un sentiment artistique réel.

Et puis encore, quand on compare aujourd'hui ces estampes avec les tableaux du grand peintre de marines, devenues par l'effet du temps d'un aspect généralement assez terne, froid, et qui ont poussé souvent au noir, tout l'avantage reste au graveur qui a ainsi conservé à ces belles compositions tout leur charme et tout leur éclat.

Qu'il me soit permis d'ajouter ici, et plus spécialement pour les estampes gravées par Aliamet d'après Berghem, que lorsqu'on étudie dans son ensemble l'œuvre gravé de ce peintre au cabinet des estampes, celles qui sont dues au burin de notre artiste paraissent mieux réussies, et de beaucoup, que celles qui ont été gravées par Wisscher, par Major, et surtout par Dankertz ; celles-ci sont moins finies, moins soignées, ayant moins d'éclat et de brillant. Il faut en excepter toutefois de petits paysages gravés par Daudet, datés de 1776, qui, ceux-là, sont charmants avec leurs effets miroitants.

Quant aux vues maritimes, Aliamet a été, nous disent MM. le baron Portalis et Béraldi « L'un des plus heureux interprètes de Joseph Vernet, dont il a rendu habilement la manière, le calme de ses paysages d'Italie comme la furie de ses tempêtes ».

1. A propos de Balechou, voici la réclame que lui consacrait, très justement, le *Mercure de France*, numéro de janvier 1765, p. 171 : « Les planches gravées par le célèbre Balechou, mort à Avignon le 18 du mois d'août 1764, sont à vendre. Elles consistent en trois marines d'après Vernet, connues sous le nom du *Calme*, de la *Tempête* et *des Baigneuses* et une *Sainte-Geneviève*, d'après Carle Vanloo. S'adresser à M. Balechou, à Arles. »

Et ailleurs, dans le relevé des pièces gravées d'après le même, ils ajoutent : « Toutes ces estampes, ainsi que celles exécutées d'après Berghem, van de Velde, etc., justifient l'opinion d'Huber : les belles épreuves en sont éminemment claires et agréables de tons ».

Et, pour terminer, sur ce point, par l'opinion d'un auteur non moins recommandable, M. Léon Lagrange, qui a étudié complètement l'œuvre de Vernet : « Plus profonde, plus ferme et non moins facile que celle de son maître, le Bas, la gravure d'Aliamet sait conserver l'effet piquant de la peinture. Joseph Vernet a trouvé plus d'un habile interprète ; aucun ne l'a rendu avec autant de fraîcheur et de simplicité qu'Aliamet ».

Il n'y a rien à ajouter à de semblables appréciations...

Notre graveur, et c'est là un point qu'il est intéressant de rappeler, a travaillé dans tous les genres, à l'exception toutefois du portrait, et il l'a fait, on peut le dire, sans se montrer inférieur à lui-même. C'est ainsi que des sujets de fantaisie et d'études de mœurs comme *la place des Halles, la place Maubert,* d'après Jeaurat, qui font revivre le Paris populaire d'autrefois, ont été traités par lui avec la même conscience ; les personnages mis en scène, bien différents de ceux qui figurent dans les vues et paysages, sont rendus avec non moins de facilité et d'exactitude dans ces curieuses compositions. *Les Batailles de la Chine* sont des sujets d'une nature tout exceptionnelle ; on peut les considérer, à vrai dire, comme de grandes vignettes, malgré leurs dimensions ; les masses de soldats qui y fourmillent sont détaillées sans confusion et avec une grande délicatesse. Enfin, et pour passer à un genre tout opposé, *la Bergère prévoyante,* seule pièce qu'Aliamet ait gravée d'après Boucher, est une de ces compositions gracieuses, agréables, dont le grand peintre des salons et des boudoirs avait seul le secret ; la gravure qu'Aliamet en a faite peut être rangée également parmi ses meilleures.

Il est une sorte de gravure, tenant le milieu, pourrait-on dire, entre la vignette proprement dite et l'estampe, et dans laquelle il s'est également exercé, surtout peut-être vers la fin de sa carrière artistique. Ce sont de charmantes pièces de petit format, d'après *Hackert, Wagner* et autres, des paysages tracés avec goût, d'une main restée toujours ferme, avec des éclats de lumière qui les rendent brillants sans trop de sécheresse. Pour ne parler que des pièces

portant sa seule signature comme graveur, (car il en est d'autres, on l'a vu, où il s'est borné à mettre la dernière main ou à diriger le travail), je citerai notamment *la 1^{re} et la 2^e partie du Jardin Anglais de Villette, la 3^e et la 4^e Vue des Environs de Saverne, la Ruine près d'Alessano* et autres. L'air et la lumière abondent; le travail de la pointe exercée sans effort et avec une grande délicatesse donne aux figures et aux animaux groupés dans ces petites compositions une légèreté exempte de sécheresse.

C'est toujours, a dit M. de Grattier, « La même finesse de touche, la même grâce, la même entente des effets de soleil et de clair-obscur, la même habileté à s'identifier avec son sujet, à en saisir les caractères particuliers et à les représenter, la même verve tout à la fois spirituelle et entraînante ».

J'arrive ou plutôt je reviens aux vignettes. Elles sont nombreuses, et, à l'exception de MM. le baron Portalis et Béraldi qui en ont relevé un certain nombre, les biographes n'en ont pour ainsi dire pas parlé ; elles constituent cependant une partie notable de son œuvre, mais il fallait les rechercher dans les divers et nombreux ouvrages où elles se trouvent disséminées. Aliamet, on l'a vu, s'était exercé à ce genre dans l'atelier de le Bas et il s'était placé, dès ses débuts, au rang des bons vignettistes ; il continua à s'y livrer, d'une manière assez régulière, jusque vers la fin de sa vie.

Sans atteindre, sans doute, au degré de suprême délicatesse de *de Ghendt*, son élève, sans être arrivé à la perfection si complète de *le Mire* dans ses délicieuses productions, Aliamet n'en a pas moins, on peut le dire, marqué sa place, et une place très appréciable, parmi les illustrateurs du XVIII^e siècle. Il sut faire joli en évitant l'écueil, soit du maniéré, soit de la trivialité.

Les vignettes, (j'en ai relevé environ cent trente), ont été disséminées pendant plus de trente ans, et au cours d'œuvres plus importantes, dans ces charmantes publications qui ont fait les délices de nos pères et qui sont encore si recherchées des vrais amateurs. Les petits sujets qui en rehaussent et qui, pour quelques-uns, en constituent le charme principal, ont cet autre intérêt de nous faire connaître, autant et plus peut-être que ceux qui ont écrit ces ouvrages, certains côtés des mœurs, des usages, des détails d'ameublement, du costume et des habitudes de la société élégante du XVIII^e siècle.

Aliamet, et c'est là une partie importante et peu connue de son œuvre, a

pris une large part à l'illustration de ces nombreux volumes. Il a coopéré notamment, dans *le Decameron* de Boccace, et pour dix-neuf vignettes, à la reproduction de ces ravissants petits dessins dus au crayon délié, à l'imagination si féconde de *Gravelot* ; ces pièces, frontispices, fleurons, culs-de-lampe, etc. sont toutes généralement tracées d'une pointe délicate et sûre. On trouve la même finesse et le même souci des détails dans les quatre vignettes gravées par lui d'après Eisen, pour l'édition des *Contes de la Fontaine,* de 1762, dite des Fermiers généraux . Parlerai-je, pour ne citer ici que les ouvrages et les éditions les plus connus, des *Lettres de Dorat* (1764-1766), où figurent notamment, parmi les onze pièces signées d'Aliamet, toutes d'après Eisen, ces fleurons, ces culs-de-lampe où se jouent des amours, tous ravissants de grâce et de délicatesse ; d'autres dans l'*Almanach iconologique ;* puis aussi une jolie vignette dans les *Héroïdes* de *Blin de Sain More ;* et encore, dans le recueil des *Romances historiques de Lanjon,* un délicieux fleuron qui est la pièce la plus intéressante et la meilleure peut-être de l'ouvrage ; elle était bien placée, à l'ouverture du livre, pour affriander l'amateur. *Le Pot pourri,* la *Nouvelle Zélis au bain,* du marquis de Pezay, contiennent chacun, sous les signatures d'Eisen et d'Aliamet, une ravissante composition à laquelle le graveur a laissé tout son charme. Il faut en dire autant pour les cinq pièces qui figurent, avec les mêmes noms, dans les *Baisers de Dorat,* de l'édition de 1770, cotée si haut dans les ventes. Le fleuron et le cul-de-lampe des *Poésies pastorales* de *Léonard,* la vignette-figure du chant V de *l'Origine des Grâces* de *Dionis Duséjour,* contribuent également à l'intérêt de ces éditions de 1771 et de 1777.

Il faudrait presque tout citer ; mais, avant de renvoyer au Catalogue raisonné, je signalerai, en terminant sur ce point, une délicieuse figure-estampe : *à Femme avare, Galant Escroc,* des *Contes et Nouvelles de La Fontaine,* édition dite de Fragonard, de 1795, en deux volumes. Aliamet était mort dès 1788,

1. L'éditeur, dans l'avant-propos ou prospectus, parlait ainsi des artistes graveurs qui avaient coopéré à l'illustration de ce bel ouvrage : « MM. Aliamet, Flipart, le Mire, Longueil et autres ont répandu dans la gravure de ces estampes toute la force et le charme de leur art, le goût, l'élégance, le précieux fini de la mignature *(sic)* s'y trouvent réunis. » A part les réserves à faire quant à la forme et à... l'orthographe, ces lignes montrent bien qu'Aliamet était en vogue et que l'indication de son nom était supposée pouvoir contribuer, avec celui de quelques autres, à attirer l'attention des amateurs.

c'est-à-dire sept ans auparavant ; c'est assurément un de ses derniers ouvrages, mais la publication en a sans doute été retardée. Cette pièce a été l'objet d'une appréciation très judicieuse de la part des auteurs des *Graveurs du XVIIIᵉ siècle ;* elle est, du reste, un hommage trop flatteur rendu à notre artiste Abbevillois pour que je puisse résister au désir de la reproduire ici : « Cette vignette, disent-ils, est l'une des mieux réussies d'une suite considérée elle-même, à juste titre, comme une des plus belles illustrations qu'ait produite l'École du XVIIIᵉ siècle...[1] »

En revenant maintenant sur l'œuvre d'Aliamet en son entier, je dois parler d'un mode de procéder qui n'a pas appartenu à Aliamet seul, mais qui était usité par la plupart des graveurs de son temps. C'est celui qui consistait à ne prendre qu'une part indirecte dans la confection de certaines planches.

Nous avons vu les dessins de Fragonard dans le merveilleux exemplaire que possédait M. Eugène Paillet[2]. Assurément, comme l'a dit M. Béraldi, « ils sont adorables, dans le vague où le grand artiste les a laissés et qui leur donne je ne sais quelle apparence immatérielle ; on dirait, en voyant défiler sous ses yeux ces cinquante-sept pièces, qu'on est parvenu à fixer sur des plaques sensibles, par un procédé merveilleux, les idées délicieusement confuses d'un rêve ».

Mais, ajoute-t-il, « dans la gravure, les choses ne sauraient demeurer ainsi. Les interprètes ont dû dégager, pour ainsi dire, de la brume et préciser les contours, les formes, l'expression des visages, donner les proportions aux figures, rendre exactement les détails des costumes et des ameublements, des paysages, mettre en perspective, et, chose si difficile, répartir la lumière, éclairer harmonieusement. Ils y ont réussi ».

1. MM. le baron Portalis et Béraldi font suivre cette appréciation, spécialement relative à Aliamet, des considérations générales suivantes qu'ils me permettront de puiser encore dans leur ouvrage ; elles trouvent, ce me semble, leur place ici, car elles donnent une valeur spéciale à un certain nombre de ces menus ouvrages dans lesquels notre graveur a excellé :

« Faisons remarquer, disent-ils, que le mérite des graveurs d'illustrations ne consistait pas toujours à reproduire avec exactitude les modèles qu'ils avaient sous les yeux, à n'être, en un mot, que des *copistes sur cuivre.* On ne leur fournissait pas toujours, en effet, des dessins terminés comme ceux de Moreau le jeune, par exemple, où tous les moindres détails, tous les tons, sont indiqués, où rien n'est laissé à l'initiative du graveur. — Souvent on ne leur donnait que des esquisses, et c'est le cas pour les *Contes de La Fontaine* ».

2. Cet exemplaire est entré depuis dans la précieuse bibliothèque de M. Béraldi.

On voit que nos graveurs ont été ainsi, tout simplement, sans prétention et sans fracas, des dessinateurs singulièrement habiles.

Beaucoup de ces pièces, notamment pour Aliamet, lui sont entièrement attribuées dans les catalogues, mais, comme on le verra plus loin, il y a des distinctions à faire et j'ai toujours pris soin de les indiquer.

Les unes portent en effet, *terminées,* les autres, *dirigées* par Aliamet; celles-ci mentionnent sa signature avec celle d'un autre, ce qui indique la collaboration ; celles-là sont seulement *dédiées,* et enfin il y a des estampes *éditées* par notre graveur, par ces mots : *se trouve chez Aliamet* [1].

La question, précisément, est de savoir la part plus ou moins directe et effective qu'il a prise dans ces pièces, selon les mentions qui s'y trouvent. Cette question a son importance et elle m'a été signalée par M. Henri Béraldi ; il est intéressant, en effet, pour les amateurs, de savoir à quel titre le nom d'Aliamet figure, par exemple, avant le mot *direxit,* sur telle ou telle pièce, et dans quelle mesure on peut la lui appliquer.

Et d'abord, il n'y a pas à se préoccuper de celles uniquement indiquées comme *dédiées* ou *éditées* par lui ; elles ne s'élèvent d'ailleurs qu'à douze, ce qui, par rapport à l'œuvre entier, est un fort petit nombre. Les indications ci-dessus montrent bien qu'Aliamet n'a pas coopéré au travail de ces estampes [2], lesquelles portent, du reste, les noms des artistes qui les ont exécutées. Il s'est donc effacé devant les auteurs et n'a pas cherché à laisser supposer qu'il aurait pris une part quelconque de collaboration. Il en résulte que quand, au contraire, son nom est mentionné comme directeur ou à un autre titre, on peut croire que cette indication est exacte et sincère. Mais il y a plus, et Aliamet savait même aussi s'effacer devant ses élèves ; ainsi, à propos de l'estampe *l'Humilité récompensée,* qui ne porte le nom d'Aliamet que comme simple éditeur et qui mentionne *Chedel* comme le seul graveur, le *Mercure de France* de 1755 indique que Chedel n'a fait que l'eau-forte et que « la pièce a été entièrement finie et retouchée par le sr Aliamet ».

1. Quant à l'expression *excudit,* elle ne se trouve pas dans l'œuvre de notre graveur et elle ne figure que sur les estampes anciennes. Elle emportait presque exclusivement l'idée d'édition, en dehors d'une coopération de l'artiste.

2. On voit, du reste, la différence, au point de vue du travail, entre les estampes seulement éditées, et, par exemple, celles *dirigées ;* dans ces dernières, on retrouve, en général, le faire d'Aliamet.

Quant à celles, au nombre de quatorze, où se trouve la mention : *terminé par Aliamet,* il n'y a pas de raison de supposer que notre graveur n'y ait pris une part plus ou moins grande. De Ghendt et d'autres ont employé la même formule, notamment dans les illustrations du *Voyage en Sicile* de l'abbé de Sain-Non ; elle est, au surplus, assez significative par elle-même.

Il est à remarquer que souvent des pièces portent à la fois les signatures du peintre, de l'aquafortiste et du graveur au burin. Il en est même une, *Diane et Calisto,* où se trouvent quatre noms, ceux du peintre, du dessinateur, de l'aquafortiste et de celui qui a terminé au burin ; la coopération d'Aliamet pour l'achèvement de l'estampe ne saurait être douteuse, et le soin avec lequel la part de chacun a été déterminée est certainement une preuve d'exactitude et de sincérité.

Sans doute, certaines gravures, comme celles qui figurent dans *le Royaume de Sicile,* de même que dans *les Vues de Dresde* et dans d'autres, ont été très poussées à l'eau-forte par Duplessis-Bertaux et par Weisbrod, pour ne citer que les principaux, mais le travail d'achèvement au burin ou à la pointe sèche, pour être de moindre importance peut-être, n'en a pas moins existé.

Resterait à savoir si notre graveur, certainement éditeur d'estampes, marchand peut-être, tenant dans tous les cas atelier ouvert, n'aurait pas fait travailler ses élèves, en couvrant leurs œuvres de son nom plus connu. On peut le croire, nous disait M. Béraldi, et il ajoutait que ce procédé, usité au XVIIIe siècle, le serait même encore de nos jours. M. Hédou le dit également comme étant de notoriété, surtout pour le Bas, et il ajoute : « On ne s'expliquerait pas autrement, d'ailleurs, le nombre considérable d'estampes, souvent énorme par leurs dimensions, qui portent le nom de le Bas ».

Sans vouloir discuter pour Aliamet cette assertion qui paraît vraisemblable, elle ne retirerait guère du mérite et de l'importance de son œuvre, puisqu'il ne s'agirait, dans tous les cas, que d'un nombre de pièces assez restreint. J'ajouterai d'autre part qu'Aliamet, à ses débuts, a certainement travaillé à des pièces signées ensuite par son maître le Bas, et que si, plus tard, il a demandé le même service à quelques-uns de ses élèves, sauf à revoir les planches et à les retoucher avant de les signer, c'était par une sorte de compensation avec ce qu'il avait dû subir lui-même à ses débuts. Sans doute, des graveurs plus ou moins scrupuleux ont usé et abusé du travail et du talent d'artistes de leur entourage et de ceux de

leurs élèves. J'ai indiqué déjà, dans une étude sur Beauvarlet, que ce graveur de talent et surtout assurément de grande facilité, mais peu consciencieux et peu courageux, ne se faisait pas scrupule, lui, de faire travailler ses femmes et aussi ses élèves comme Dennel, Dequevauviller et autres; on retrouve absolument leur manière dans des pièces que Beauvarlet signait seul, sans même l'atténuation, honnête celle-là, du *direxit*, dont nous allons parler. Mais, quant à Aliamet, on peut lui rendre cette justice que les pièces signées de lui, et de lui seul, sont réellement de sa main. Beauvarlet a exploité ses élèves, sans vergogne, en s'attribuant entièrement leur travail; Aliamet les a fait travailler, lui aussi, mais en les laissant signer, sans toutefois, et comme c'était assurément son droit, abdiquer sa part dans la collaboration dans l'achèvement ou dans la direction.

Parlons plus spécialement maintenant de ses estampes sur lesquelles la signature du graveur est suivie du mot *direxit*. Quelle est la portée de cette expression qui emporte déjà par elle-même l'idée d'une coopération quelconque, et quelle part précisément Aliamet a-t-il prise dans l'exécution des estampes ainsi signées ?

La question est délicate et mérite attention. En ce qui concerne notre graveur, les estampes sur lesquelles se trouve cette mention sont au nombre de dix-sept; elles ont été relevées et décrites à part dans le catalogue, où grand soin a été pris de bien les distinguer des pièces portant nettement *Aliamet sculp.*

Parmi celles en question, il en est d'abord pour lesquelles il ne saurait y avoir, à mon sens, de doute sérieux. Ce sont *les Vues du Levant, Temps orageux, Temps de brouillard,* d'après Vernet, qui ne portent même pas le nom de celui qui les aurait réellement gravées et terminées; en outre de la mention : *Aliamet direxit,* elles sont *dédiées* par lui ; des états plus modernes, avec l'indication chez *Jean, rue Jean de Beauvais,* portent même la mention *Aliamet sculpsit,* et le catalogue de 1788 en comprend également parmi les estampes gravées par Aliamet. D'autre part, si M. Léon Lagrange nous dit que le *le Temps de brouillard* aurait été gravé par *Yves le Gouaz,* dont il aurait été le début, pour les autres, et notamment pour *le Temps orageux,* le savant historien de Joseph Vernet paraît reconnaître qu'Aliamet y a pris au moins une grande part, et c'est là une explication très sérieuse du *direxit*. Il est, en effet, difficile d'admettre qu'Aliamet soit resté étranger au travail de ces estampes ; rien, dans les autres documents consultés, n'autorise à le croire.

Il est une estampe, d'une grande valeur artistique, *la Philosophie endormie,* sur laquelle on voit également la mention *Aliamet direxit;* notre graveur n'y aurait-il pas collaboré ? Sans doute, l'eau-forte pure et même le travail au burin sont attribués, par les auteurs des *Graveurs du XVIII° siècle,* à *Moreau,* mais on a aussi attribué l'eau-forte à *Fragonard* et encore à *Greuze;* il est à remarquer aussi que ce premier état et celui qui est terminé au burin présentent des différences notables. Moreau a signé lui-même en employant ce terme ; ainsi, dans l'œuvre de Wagner, il y a *deux Vues des Environs de Dresde,* gravées par Élise Saugrain et qui portent : *Moreau le jeune direxit,* 1783, *à Paris chez Moreau, dessinateur et graveur.* Si cet artiste qui était, autant qu'un autre, jaloux de sa personnalité, avait gravé, absolument seul, *la Philosophie endormie,* il n'aurait certainement pas laissé Aliamet y mettre sa signature, même avec l'atténuation *direxit,* alors surtout qu'il s'agissait d'une pièce de cette importance. Tout porte donc à penser qu'Aliamet a pris une part dans l'exécution, au moins finale ; cette collaboration serait d'ailleurs justifiée par les rapports d'amitié, non suspecte, de notre graveur avec M. et Mme Greuze ; elle est confirmée par la dédicace de la pièce à la jeune femme, et enfin par la mise en vente des épreuves chez notre graveur.

Aliamet a encore apposé son nom suivi de la même désignation sur l'estampe *l'Éducation d'un Jeune Savoyard,* dont l'eau-forte paraît avoir été faite par Moreau. Il l'a fait également pour *les deux Vues de Caudebec,* signées de le Gouaz ; et encore sur quatre des pièces, au nombre de sept, de *Pygmalion,* qui portent en même temps la signature de *de Ghendt.* Or, ce dernier, pour *la Fontaine de Sainte-Sophie à Bénévent,* gravée à l'eau-forte par Weisbrod, a eu bien soin de faire mentionner : *terminé par de Ghendt.* Pourquoi aurait-il, pour d'autres pièces, laissé substituer le nom d'Aliamet au sien ?

Le Mire, l'artiste impeccable au dire de son biographe autorisé, a signé également avec cette sorte de formule *direxit,* notamment en tête du *Pot pourri* du marquis de Pezay. Cette indication avait donc un sens quelconque, une portée effective ? Que la part du directeur n'ait consisté même, si l'on veut, que dans des conseils, que dans des traits relevés *passim,* que dans quelques coups de burin ajoutés adroitement, que dans certaines parties achevées ou mises au point, cela n'en constituerait pas moins une sorte de collaboration. Je ne saurais, quant à moi, et en dehors de tout amour-propre d'Abbevillois,

considérer l'indication discutée comme un non-sens absolu et comme une sorte de mensonge flagrant. Laissons donc à Aliamet un peu de son nom, de son talent et de sa personnalité dans ces estampes ; elles doivent figurer et rester dans son œuvre.

Restent les vignettes.

Toutes celles qui sont comprises dans ce catalogue portent le nom d'Aliamet. Ne les a-t-il pas toutes gravées, ainsi que MM. le baron Portalis et Béraldi paraissent disposés à le croire ? Sans doute, on a trouvé des eaux-fortes signées par les aquafortistes, puis, après le travail de dernière main au burin, les mêmes signées par le buriniste seul, s'attribuant ainsi toute l'œuvre achevée. C'est ainsi, paraît-il, que Fessard s'est substitué à Saint-Aubin, Longueil à Choffard, Monnet et Delignon à Moreau ; de là, MM. Portalis et Béraldi ont été amenés à conjecturer qu'Aliamet avait dû signer seul des vignettes dues à de Ghendt, son élève, pour l'eau-forte ; ils sont tentés aussi d'attribuer à le Mire un certain nombre de pièces signées par Aliamet. Tout en m'inclinant devant ces autorités et en admettant que le fait soit exact pour les pièces de *Pygmalion* ci-dessus relevées et dont les eaux-fortes sont dues à de Ghendt, je ferai seulement remarquer qu'Aliamet n'en a signé que quatre, et encore avec le mot *direxit*. Quant aux vignettes, rien ne vient établir qu'Aliamet s'y soit substitué à ce graveur. Pour *le Mire*, notre confrère Rouennais signale, il est vrai, dans le *Décameron*, édition de 1757, trois vignettes où le nom d'Aliamet a été réellement substitué à celui de son émule ; mais l'auteur ajoute, et c'est important, que cette substitution n'a eu lieu que lors d'un tirage postérieur, et il l'attribue aux éditeurs. Ajoutons que l'une de ces trois vignettes (titre du tome III) porte à la fois les deux signatures de *le Mire* et d'*Aliamet* ; chacun n'y a-t-il pas eu sa part, le premier peut-être pour l'eau-forte, le second pour le burin ou la pointe ? On trouve bien aussi, sur d'autres vignettes, le nom de *Martenasie* à côté de celui de *le Mire*.

M. Jules Hédou signale encore, dans *les Contes de la Fontaine*, édition de 1762, une seule vignette, celle pour *la Fiancée du roi de Garbe*, où la substitution aurait eu lieu ; mais, et ceci est à retenir, il ne signale aucune autre pièce dans le même cas.

Le Mire, nous dit M. Béraldi, était, paraît-il, d'un caractère susceptible ;

aurait-il laissé passer ainsi des pièces de sa main sous la signature d'un autre ? La preuve, d'ailleurs, que les graveurs, et le Mire en particulier, savaient revendiquer leur part dans le travail, même pour une simple vignette, c'est que dans *l'Iconologie,* où il semble que tous les vignettistes se soient donné rendez-vous, on voit notamment pour *la sculpture,* d'après Gravelot, cette mention significative : *la tête du roi est gravée par M. le Mire* ; de même, sous le trait carré d'une pièce intitulée *la Tentation ?* mentionnée et décrite par M. Jules Hédou sous le numéro 402, on lit à gauche : *C. Eisen inv.* et à droite : *Aliamet aquafort.; et fini par le Mire.* C'est là on peut le dire, le *suum cuique*, et le Mire se gardait bien, on le voit, de laisser omettre sa part de collaboration.

On peut donc laisser à Aliamet ce mérite d'avoir produit de sa propre main et avec grande habileté ces charmantes petites pièces, réelles œuvres d'art pour la plupart, qui figurent dans son œuvre ; s'il s'est produit des substitutions, peut-être à son insu, elles ont été rares en tous cas, et rien n'autorise à croire qu'elles ont été généralisées.

Aliamet, on l'a vu, a fourni une carrière bien suivie, entièrement consacrée au travail, sans lacunes ni faiblesses, marquée dans toutes ses productions par un réel talent, une science certaine du dessin, et par une connaissance approfondie du maniement de l'outil. On n'oserait, sans doute, le mettre en parallèle avec nos maîtres abbevillois du XVIe et du XVIIe siècle, les Mellan, les Lenfant, les François et Nicolas de Poilly qui ont, à leur époque, rivalisé, dans une certaine mesure, avec les Daret, les Edelinck, les Nanteuil et autres ; mais ces premiers graveurs abbevillois, mieux doués peut-être et qui avaient été puiser en Italie le sentiment du beau et du grand, vivaient à une époque où les arts florissaient en France dans tout leur éclat, et d'une manière bien différente du siècle qui allait suivre ; ils s'en sont nécessairement ressentis, leur genre a été plus élevé, leurs travaux de l'outil plus larges, plus sobres, et en rapport avec les compositions magistrales qu'ils avaient à reproduire. Mais, parmi les graveurs abbevillois du XVIIIe siècle, Aliamet a tenu une large place. Il était venu plus de vingt ans après Daullé ; celui-ci commençait une nouvelle série, et aussi une nouvelle ère de la gravure ; son talent, exercé surtout dans le portrait où il a brillé ne saurait, à aucun point de vue, être comparé à celui d'Aliamet. J'en dirai de même de Beauvarlet, de ses élèves et de ceux qui les ont suivis.

Une comparaison, possible, s'établirait plutôt, et encore pour les vignettes seulement, avec J.-J. Flipart et le Vasseur ; mais ce dernier n'en a gravé que peu, et, si sa vie calme, tranquille, honnête et laborieuse, peut être mise en parallèle avec celle d'Aliamet, ses œuvres, pour si consciencieuses et habilement traitées qu'elles soient, ne sauraient en être rapprochées, ni par le choix des sujets, ni par le mode de travail ou par les procédés employés. Le Vasseur s'est fait le reproducteur fidèle, intelligent et convaincu de ces petits drames d'intérieur et de la vie bourgeoise dus à la direction d'esprit sentimental de Greuze ; il a traité aussi de larges sujets de mythologie et d'histoire où il sut modeler les nus avec une grande science du dessin ; ses portraits enfin sont estimés. Aliamet, de son côté, s'est exercé surtout dans les paysages et les animaux, où il n'avait qu'à suivre, avec Berghem, les allures et la manière, profondément vraies et naïves, d'un maître en ce genre, et il l'a fait avec talent et en y apportant une fidélité scrupuleuse. Il a su aussi, dans ses vues maritimes et autres d'après Vernet, donner libre carrière à la souplesse de son burin et à la facilité avec laquelle il savait manier la pointe et s'en jouer pour ainsi dire ; elle lui permettait, par la légèreté et la finesse des traits, non moins que par la dégradation des teintes, de reculer, en quelque sorte, les limites des horizons et de les fondre à perte de vue. Je ne reviens pas sur les vignettes, pour la plupart si habilement traitées, et qui constituent une partie notable de son œuvre.

Notre graveur, il est permis de le dire avec les biographes, mérite d'être rangé parmi les plus habiles de son temps. « Il était l'un des meilleurs, nous dit Bachaumont dans ses *Mémoires secrets*, à l'époque notamment où il gravait deux des belles estampes *des Batailles de la Chine*, sous la direction de Cochin ». Enfin, M. Anatole de Montaiglon, dans son coup d'œil d'ensemble sur les graveurs abbevillois, en tête de son remarquable *Catalogue raisonné de l'Œuvre de Mellan* qui a commencé la série des études spéciales sur nos artistes, l'a rangé à côté des Mellan, des de Poilly et des Daullé. C'est le plus bel éloge qu'on ait pu faire d'Aliamet.

Je termine ce trop long aperçu.

En dehors de son mérite artistique, et particulièrement de sa science du dessin et de cette habileté de main qui lui a permis de se plier à presque tous les genres, Aliamet s'est fait surtout remarquer, nous dit M. Georges Duplessis

dans sa publication des *Mémoires de Wille* « par sa grande exactitude ».

Qu'il me soit permis de rappeler que c'est là précisément, à mon avis, le propre du génie abbevillois, patient, précis, exact, réfléchi, plutôt porté à la copie fidèle, à la reproduction consciencieuse qui n'excluait pas d'ailleurs l'intelligence et le savoir, qu'à la composition même des œuvres d'art ; j'en excepte toutefois Mellan et François de Poilly qui, le premier surtout, ont composé un grand nombre de leurs sujets de gravure. C'est cette tendance particulière, non moins que l'émulation produite par les succès de leurs devanciers, qui a dû contribuer, surtout au XVIIIe siècle, à entraîner tant de jeunes gens de la même ville à embrasser la carrière de la gravure. Cette branche spéciale des arts du dessin demande, en effet, plus que les autres, ces qualités de précision et d'exactitude qui rentraient le mieux dans les aptitudes traditionnelles de nos artistes abbevillois.

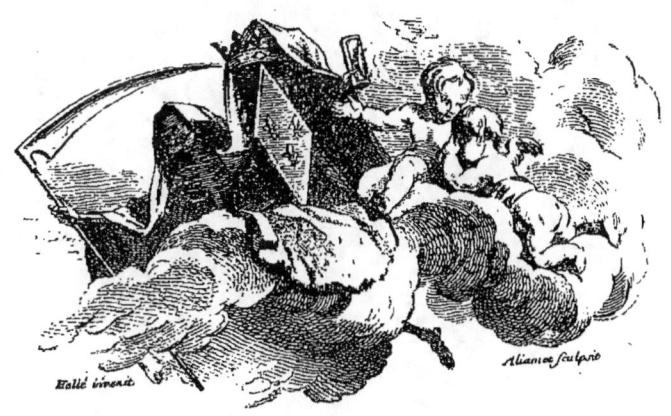

CATALOGUE RAISONNÉ

ABRÉVIATIONS

B. Nat. — Bibliothèque nationale, à Paris.
Catal. — Catalogue.
Collect. — Collection.
H. — Hauteur.
L. — Largeur.
M. — Musée.
M. Abb. — Musée d'Abbeville.

CATALOGUE RAISONNÉ

ESTAMPES PORTANT LA SIGNATURE D'ALIAMET SEUL

I

PAYSAGES — DIVERS

1 — Garde avancée de Hulans.		1750	Wouwerman
2 — Halte espagnole.		1750	id.
3 — Les Amusements de l'Hiver.		1750	Van de Velde
4 — L'Espoir du Gain, etc.		1750	Berghem
5 — La Rencontre des deux Villageoises		1750	id.
6 — Entretien de Voyage		1752	id.
7 — Le Four à Briques.		1755 à 1760	id.
8 — La Grande Ruine		1757	id.
9 — Grande Chasse au Cerf	après	1779	id.
10 — Vue de la Montagne des Tombeaux près de Telmissus			Hilair

1 — GARDE AVANCÉE DE HULANS.

Au milieu de la composition, sur un plateau de montagne, deux soldats dont l'un, à cheval, se détache vigoureusement sur le ciel; un autre, à pied, debout à côté de lui, portant un mousquet sur l'épaule. Plus loin surviennent deux hommes à cheval qui gravissent la montagne en longeant une haute

bordure de rochers. Au premier plan, à gauche, un individu assis, ayant un sac et un bâton près de lui, et accompagné d'un chien. Armes à la marge avec deux lions couronnés de chaque côté de l'écusson.

<small>Bonne gravure, finement burinée, avec des détails bien soignés et des effets d'ombre et de lumière bien rendus.</small>

H. 0,306mm ; L. 0,387mm.

A la marge : *Garde avancée de Hulans — gravé d'après le tableau original de Wouwerman qui est dans la Galerie de son excellence monseigneur le comte de Bruhl, chevalier de l'Ordre de l'Aigle Blanc, et premier ministre de sa majesté le roy de Pologne, électeur de Saxe, etc., etc., — à Paris chez l'auteur, rue Saint-Jacques, au Temple du Goût.*

En bordure : *Wouwerman pinx. — Jac. Aliamet sculp.*

<small>B. Nat. ; Collect. Ponticourt et Papavoine à Abbeville.
État avant la lettre. (Cabinet Paignon-Dijonval, n° 5165).
Pièce annoncée dans le *Mercure de France* (n°s de septembre 1750 et de Février 1751) avec la *Halte espagnole*, comme les deux premières estampes gravées par Aliamet d'après Wouwerman.
Mentionnée par Hecquet, sous le n° 95, dans son Catalogue publié en 1752 des estampes gravées par Jean Wischer et autres, sous le titre et la dédicace ci-dessus.
Elle figure à la Bibliothèque nationale dans l'œuvre de Wouwerman qui est considérable et qui a été gravé par Moyreau, Wischer, Moitte, Cochin, Beaumont, le Bas, Bouttats et autres. Ce peintre, né à Harlem en 1620, mort dans la même ville en 1668, excellait, comme on le sait, dans la reproduction des animaux et surtout des chevaux.</small>

2 — HALTE ESPAGNOLE.

Groupes de bohémiens dans la campagne. Les uns, à gauche, couchés et fumant à l'entrée d'une tente soutenue par un poteau ; près d'eux, une femme assise à terre, tenant un enfant dans ses bras. A côté, un cavalier vu de dos ; un homme et une femme s'approchent de lui, l'homme lui tend son chapeau. Près du poteau, plus au milieu, un individu tire à même d'un tonneau dans une écuelle ; à côté, un autre assis et buvant, un troisième avec un chien près

de lui. A droite, au second plan, trois hommes couchés à terre près d'une autre tente à demi-cachée par un pli de terrain. Au loin la campagne, des montagnes.

Pièce ordinaire. Les figures et certains détails laissent à désirer comme exécution.

H. 0,309mm ; L. 0,393mm.

A la marge : *Halte espagnole* — *à Paris, chez l'auteur, rue Saint-Jacques, au temple du goût*, et ces vers !

A gauche :
>Ah, que dans le fond d'un tonneau
>Rempli du doux jus de la treille
>Ce gros et vigoureux lourdeau
>Avec bien plus de seureté *(sic)*
>Cherche avec la liqueur vermeille
>L'oubli des maux et la gayeté.

A droite :
>Qu'un vieux philosophe entêté
>Au fond d'un puits la vérité
>L'homme ici bas triste, acablé *(sic)* de peine
>A peu de frais a du soulagement !
>Il sûe, il court, travaille et se démène
>Il boit, il fume, il dort, il est content.
>
>LE COMTE.

En bordure : *Philippe Wouwerman pinx.* — *Jacques Aliamet sculp.*

B. NAT. ; M. ABB.

État avec l'adresse : *à Paris, chez l'auteur, à l'Image St-Maur*. (Mentionnée ainsi par Hecquet en 1752, dans son Catalogue des estampes gravées par Jean Wischer et autres, d'après les tableaux de Wouwerman, sous le nº 94).

Cette estampe, une des premières d'Aliamet, était annoncée dans le *Mercure de France* de septembre 1750 avec trois autres du même : *la Rencontre des deux Villageoises*, *l'Espoir du Gain* et *les Amusements de l'Hiver*.

Elle figurait au Catalogue de 1788 avec quatre autres sous le nº 136.

3 — LES AMUSEMENTS DE L'HIVER.

Sur un large cours d'eau ou canal arrêté par la gelée se trouvent, à gauche, quatre personnages dont deux poussent des boules sur la glace avec des espèces de palettes un peu recourbées ; plus loin, dans le fond, des patineurs. A droite

un homme et une femme font glisser un traîneau grossier où sont placées deux femmes ; au-delà, du même côté et sur la berge, une grande tente en forme de hutte d'où s'échappe de la fumée, et autour de laquelle des personnes sont groupées ; sur un bâton fixé au sommet sont suspendus une enseigne et un pot ; au devant, deux chevaux. Tout au loin, l'on aperçoit une église et un moulin. Armes à la marge.

<small>Bonne gravure : les personnages, surtout ceux de gauche, sont bien groupés et bien rendus.</small>

H. 0,278mm ; L. 0,366mm.

A la marge : *les Amusements de l'Hiver — dédié à messire Louis-Antoine de la Roche, marquis de Rambures, maréchal de camp des armées du roy — par son très humble et très obéissant serviteur Aliamet — gravé d'après le tableau original du cabinet de M. Mariette — à Paris chez l'auteur, place Cambray, à l'image S^t-Maur.*

En bordure : *A. V. Velde pinx. — J. Aliamet sculp.*

B. Nat. ; M. Abb.

État avant la lettre. (Cabinet Paignon-Dijonval, sous le n° 5419).

État en tirage plus moderne avec l'adresse : *à Paris, chez Jean, rue Jean de Beauvais, n° 32.*

Cette estampe a été gravée en 1750 (*Mercure de France*, septembre 1750) ; c'était, comme on le voit, une des premières de notre graveur.

Ch. Blanc, *Trésor de la Curiosité*, mentionne le tableau comme ayant figuré à la vente du cabinet de Mariette en 1775 ; voici comment il était mentionné au catalogue : « *Adrien Van de Velde* — un superbe et précieux morceau de genre, connu par l'estampe qu'en a gravée supérieurement bien le sieur Aliamet sous le titre d'*Amusements d'hiver* : Il représente un canal de Hollande sur lequel divers groupes de figures s'amusent à patiner sur la glace et à jouer à la boule. Ce tableau, daté de 1668, porte 11 pouces sur 13 ». Et ailleurs, t. I^{er}, p. 206 « ce tableau fut vendu 4,000 livres en 1777 à la vente Conti ; il fut encore payé 4,000 livres par Remy, le célèbre marchand, qui l'acheta sans doute pour le Louvre, ou tout au moins lui revendit plus tard ».

Adrien Van de Velde était peintre de paysages et d'animaux, graveur à l'eau-forte, né à Amsterdam en 1639, mort dans la même ville en 1672.

4 — L'ESPOIR DU GAIN, etc.

Une femme montée sur un cheval traverse un ruisseau ; elle est suivie d'une autre femme à pied qui porte un large panier sur sa tête, et d'un homme jouant de la cornemuse ; autour d'eux, des moutons et des chiens. Plus à droite, toujours au premier plan, un autre homme rattachant son haut de chausses. Plus loin, également à droite, un cheval ou mulet portant un mouton dans chacun de ses cacolets ; bouquet d'arbres au-delà. Au fond, à gauche, la campagne. Armes à la marge.

Gravure ordinaire comme exécution.

H. 0,242mm ; L. 0,315mm.

A la marge : *l'Espoir du gain inspire la gayté et dissipe l'ennuy d'un voyage — dédié à messire Jean-Baptiste le Rebours, conseiller au parlement, chevalier, seigneur de Saint-Mard sur le Mont et autres lieux — gravé d'après le tableau qui est dans son cabinet, de la même grandeur, par son très humble et très obéissant serviteur J. Aliamet — à Paris chez l'auteur, place Cambray, à l'image St-Maur.*

En bordure : *Berghem pinx. — J. Aliamet sculp.*

B. Nat. ; M. Abb.

État avant la lettre. (Cabinet Paignon-Dijonval, n° 5231).

Pièce annoncée dans le *Mercure de France* de septembre 1750 ; c'était l'une des premières d'Aliamet mises en vente.

Le tableau figurait, en 1778, au Catalogue de la vente le Rebours, président de la Chambre des Enquêtes, sous cette indication : Berghem, *tableau sur bois de 8 pouces sur 11, de Berghem, gravé par Aliamet sous le titre : l'Espoir du gain, etc.* (Ch. Blanc).

Nous pensons que c'est ce même tableau qui se trouve au Louvre dans la grande galerie, sous le n° 19. La description paraît s'y rapporter.

5 — LA RENCONTRE DES DEUX VILLAGEOISES.

Au milieu d'une campagne assez aride se trouvent, vers la gauche, deux femmes dont l'une, montée sur un âne avec un ânon à côté, paraît s'adresser à l'autre femme qui chemine à pied, accompagnée d'un chien. Près d'elles, et au

centre de la composition, trois vaches conduites par un pâtre. Au loin, à droite, au bas d'une montagne rocheuse, un laboureur conduisant sa charrue trainée par trois bœufs ; à l'extrême droite, un autre individu menant un âne ; au loin, la campagne. Armes à la marge.

Gravure ordinaire comme ensemble ; toutefois les animaux sont fort bien traités.

H. 0,243mm ; L. 0,314mm.

A la marge : *la Rencontre des deux Villageoises — dédié à messire Marc-René de Voyer, marquis d'Argenson, maréchal de camp des armées du roy, lieutenant général de la province d'Alsace, gouverneur de Romorantin — tiré de son cabinet et gravé de la même grandeur que l'original par son très humble et très obéissant serviteur J. Aliamet — à Paris chez l'auteur, place Cambray, à l'image St-Maur.*

En bordure : *Berghem pinx. — J. Aliamet sculp.*

B. Nat. ; M. Abb.

État avant la lettre. (Cabinet Paignon-Dijonval, n° 5232).

État d'un tirage plus moderne ; les mentions sont les mêmes, mais l'adresse est différente : *à Paris, chez Jean, rue Jean de Beauvais, n° 32.*

Cette estampe est une des premières d'Aliamet ; elle était annoncée en septembre 1750 dans le *Mercure de France* avec trois autres : *l'Espoir du gain*, etc., *la Halte espagnole* et *les Amusements de l'hiver*.

Basan la mentionne avec *l'Entretien de Voyage* et une autre comme paysages figurant dans le 1er vol. de la *Galerie de Dresde*.

6 — ENTRETIEN DE VOYAGE.

Au milieu de la composition et au premier plan, une femme montée à cheval s'adresse à un homme qui marche à côté d'elle en tenant un bâton à la main ; elle semble lui indiquer de son bras droit tendu un point à l'horizon, où se voient deux cônes de montagnes ; les deux personnages sont représentés de dos ; autour d'eux, trois moutons, une vache et un chien. A gauche, toujours au premier plan, des arbres ; plus loin, un homme couvert d'un manteau est à cheval, ayant un sac devant lui ; il est accompagné d'un autre

homme à pied. Tout au loin, on aperçoit la campagne sur une grande étendue, avec quelques constructions ; à droite, à peu de distance, deux hommes, dont un à cheval, et près d'eux un mouton et un chien.

<small>Bonne estampe, d'une grande clarté, et d'un heureux effet comme ensemble.</small>

H. 0,243mm ; L. 0,312mm.

A la marge : *Entretien de voyage — à Paris chez Jean, rue Jean de Beauvais, n° 32.*

En bordure : *Berghem delineavit. — J. Aliamet sculp.*

<small>M. ABB. — De ma collect.
Cet état avec l'adresse rue Jean de Beauvais est postérieur : Il y a évidemment un état primitif, mais je n'ai pu le découvrir.
Figure au cabinet Paignon-Dijonval sous le n° 5231 avec *le Four à Briques*.</small>

7 — LE FOUR A BRIQUES.

Paysage d'hiver, par un temps de neige. Au premier plan, au milieu, groupe de trois hommes dont l'un porte une hachette et un fagot ; ils sont debout sur la glace d'un étang ou rivière, traversé par un pont rustique assez élevé auquel on accède, à droite, par une sorte d'escalier grossier et de l'autre par un talus. A côté d'eux, un chien, et à gauche un autre homme qui s'éloigne en patinant. Plus à gauche, un individu poussant un traîneau dans lequel se trouve une femme, celle-ci coiffée d'un capuchon ; il est suivi d'un chien. A droite, au bord de la glace, un homme rattache ses patins ; plus à droite, un pêcheur portant d'un côté une manne, et de l'autre main un poisson qu'il tient suspendu ; il est précédé d'un chien. Enfin, au loin à gauche, on voit le four à briques, de forme hexagonale, duquel s'échappe une épaisse fumée, et à côté, une maison dont le toit est couvert de neige comme tout le reste ; plus à gauche, au premier plan, deux arbres. Au-delà du pont, une barque où se trouve une femme qui lave du linge dans un trou pratiqué dans la glace ; plus loin, un homme poussant une brouette. Armes à la marge.

Gravure assez bonne, largement traitée, et d'un effet général bien rendu.

H. 0,277mm ; L. 0,366mm.

A la marge : *le Four à brique — dédié à monseigneur Claude-Alexandre de Villeneuve, comte de Vence, maréchal de camp des armées du roy, colonel, lieutenant du régiment Royal-Infanterie, Italienne-Corse, Honoraire associé libre de l'Académie Royale de Peinture et Sculpture — tiré de son cabinet et gravé de la même grandeur que l'original — par son très humble et très obéissant serviteur J. Aliamet — à Paris chez Jean, rue Jean de Beauvais, n° 32.*

En bordure : *Berghem pinx. — J. Aliamet sculps.*

B. NAT. ; M. ABB.
État d'eau-forte (Catal. 1788).
État avant la lettre, avec les seules mentions du peintre et du graveur.

Le tableau, peint sur bois, 9 pouces sur 13, figurait le 11 février 1761 à la vente du cabinet de C.-A. de Villeneuve, comte de Vence, lieutenant général et gouverneur de la Rochelle, amateur connu ; il fut vendu alors 390 livres (Ch. Blanc, *Trésor de la Curiosité*). C'était un des six tableaux gravés par Aliamet de 1755 à 1760 et qui furent dispersés à cette vente. Les cinq autres étaient : *le Sabbat* (en deux parties), *l'Humilité récompensée*, *l'Hiver* et *le Clair de Lune*.

Cabinet Paignon-Dijonval, n° 5231, avec *l'Entretien de voyage*.

8 — LA GRANDE RUINE.

Grande composition dite historique. A droite, au premier plan, une femme montée sur un âne et ayant un fagot posé devant elle, est arrêtée, au milieu de la campagne, près d'une autre femme qui porte un enfant sur son dos et en tient un autre par la main ; un chien est à ses côtés. Plus à droite, un homme et une femme, celle-ci tenant un fuseau, sont assis par terre, gardant des chèvres groupées autour d'eux ; un peu sur le côté, un jeune garçon joue avec un chien. Plus loin, des vaches, dont deux sont montées par des hommes, s'abreuvent au milieu d'un cours d'eau qui coule le long de rochers. Au loin, la campagne, un pont, des chaînes de collines ; on aperçoit à gauche, au sommet d'un des rochers, une tour et des murs en ruines. Armes à la marge, au milieu du titre, dans un médaillon rond.

Bonne gravure ; composition un peu tourmentée, surtout au premier plan.

H. 0,504mm ; L. 0,407mm.

A la marge, à g. des armes : *Paese di Nicolo Berghem dalla Galleria Reale di Dresda alto pi. 5, onc. 7 ; largo pi. 3, onc. 1 ;* et à droite : *Païsage de Nicolas Berghem de la Galerie Royale de Dresde, haut, 5 p. 7 pouc. ; large 3 pi. 1 pouc.*, n° 50.

En bordure, à dr. : *Aliamet sculp.*

B. NAT. (Œuvre de Berghem n° 33), et dans le recueil de la *Galerie de Dresde* (2e vol.) sous ce titre, à la table : *n° 50, paysage d'après Nicolas Berghem par Jacques Aliamet, à Paris.*

État d'eau-forte (Catal. de 1788).

État avant toutes lettres (id.).

Le Catalogue de 1788, à la vente d'Aliamet, désigne ainsi cette pièce, sous le n° 133 : *la Grande Ruine, d'après Berghem, par Aliamet, pour la Galerie de Dresde.* Elle était achetée quinze livres par Blamont, ce qui indiquerait qu'elle était fort estimée ; elle rentre encore parmi les premières œuvres d'Aliamet et marque déjà un grand progrès.

Voici, d'après le volume de la *Galerie de Dresde*, imprimé à Dresde en 1757, la notice relative à cette pièce : « C'est un tableau du fameux Nicolas Berghem peint en 1659 dans son meilleur temps. Il représente un païs sec qui n'offre que de tristes rochers à peine couverts de quelque verdure et dont le pied est baigné par une rivière. Un habile homme tire avantage de tout, et le savant Berghem, par la certitude de sa touche, par la fraîcheur de ses tons, par ses plans bien ménagés et par son ingénieuse distribution d'ombre et de lumière, a fait d'un sujet assez ingrat un tableau des plus attrayants et qui peut servir de leçon à tous les peintres. Il l'a animé de quelques figures et de plusieurs animaux où l'esprit pétille de toute part. Le graveur, si nous pouvons en dire notre avis, nous semble être parfaitement bien entré dans le caractère du peintre ».

Mentionnée dans le cabinet Paignon-Dijonval sous le n° 5230 sous cette indication : « un paysage avec figures et animaux, gde pièce en hauteur pour la galerie de Dresde ».

9 — GRANDE CHASSE AU CERF.

Au premier plan, à droite, devant un bouquet d'arbres, un groupe de chasseurs parmi lesquels deux dames, tous à cheval et entourés de piqueurs et de chiens, sont arrêtés à la lisière d'un bois et se montrent un cerf et une biche que les chiens vont atteindre, et qui sont poursuivis de près par d'autres

cavaliers ; dans le groupe de droite, on remarque un des chasseurs à cheval qui embrasse une des dames. Au loin, dans la campagne, un autre cerf également poursuivi. A gauche, au premier plan, groupes de personnages qui descendent de cheval ; ils sont accompagnés de piqueurs qui retiennent des chiens ; plus loin, toujours à gauche, un bouquet d'arbres. Au dernier plan, la campagne, avec cours d'eau, constructions et suite de collines. Armes à la marge.

Grande et belle estampe ; les fonds surtout sont bien traités et d'une grande profondeur.

H. 0,440mm ; L. 0,620mm.

A la marge : *Grande chasse au cerf — dédiée à monseigneur le maréchal duc de Noailles, pair de France, etc., etc. — par son très humble et très obéissant serviteur Aliamet — à Paris chez Aliamet, graveur du roi et de S. M. Imple et Rle, rue des Mathurins vis à vis celle des Maçons.*

En bordure : *Berghem pinxit. — J. Aliamet sculpsit.*

M. Abb.

État d'eau-forte (vente le Bas, 1783).

État avant la lettre (vente le Gouaz, 1816).

Le tableau, sur bois, de Berghem, figurait, d'après Ch. Blanc, *Trésor de la Curiosité*, t. II, p. 394, à la vente du chevalier Édouard Lacoste et de Coutelier, en 1832, sous cette indication : *Berghem, grande Chasse au Cerf*, suivie d'une description sommaire ; gravé par Jacques Aliamet, bois, 26 pouces sur 36. Vendu 15,001 fr.

Sur une note d'estimation faite par le sr Bance, de Paris, pour Masquelier, en septembre 1822, de gravures encadrées sous verre, je vois : « Grande Chasse au Cerf d'Aliamet avec la lettre, 60e épreuve, 24 l. »

Cette estampe figure dans le cabinet Paignon-Dijonval sous le n° 5228, ép. avant la lettre d'après Nicolas Berghem, peintre, graveur à l'eau-forte, né à Harlem en 1624, mort en 1683.

10 — VUE DE LA MONTAGNE DES TOMBEAUX PRÈS DE TELMISSUS.

Plusieurs tombeaux dont deux plus à droite avec colonnes et fronton, encastrés dans le flanc d'une montagne rocheuse. Au premier plan, à l'extrême gauche, trois chameaux couchés ; vers le milieu, deux hommes, coiffés de

turbans et tenant chacun une pipe; l'un est assis par terre. Plus à droite, deux chameaux chargés de sacs, l'un est tiré à la longe par un homme; plus loin, à droite, deux hommes montés sur des chevaux lancés au galop.

Pièce ordinaire, paraissant former pendant avec *la Place publique de Cos* (voyez dans les pièces terminées par Aliamet).

H. 0,214mm; L. 0,347mm.

A la marge : *Vue de la Montagne des Tombeaux près de Telmissus,* A. P. D. R.
En bordure : dessiné par *J.-B. Hilair* — gravé par *J. Aliamet.*

M. Abb.
Épreuves modernes (de ma collect.)

II

VUES OU SUJETS MARITIMES

11 — Le Lever de la Lune.	1757	Van der Neer	
12 — Vue de Boom sur le Ruppel	1757	id.	
13 — Ancien Port de Gênes	1759	Berghem	
14 — 1re Vue du Levant	1760	Joseph Vernet	
15 — 2e Vue du Levant.	1760	id.	
16 — Les Italiennes laborieuses	1765	id.	
17 — Le Matin.		id.	
18 — Le Midi .		id.	
19 — Le Soir .	1770	id.	
20 — La Nuit .	1770	id.	
21 — Le Rachat de l'Esclave	1776	Berghem	
22 — Rivage près de Tivoli.	1779	Joseph Vernet	
23 — Incendie nocturne		id.	

11 — LE LEVER DE LA LUNE.

Paysage hollandais. Un large cours d'eau s'étend à perte de vue ; sur les rives se trouvent des maisons entourées d'arbres. La lune se lève vers la droite et se reflète dans l'eau ; on aperçoit son disque à demi caché par des arbres. Au premier plan, vers la gauche, groupe de deux hommes et de deux femmes, bien éclairés par la lune, autour d'un baquet rempli de poissons ; l'un des

hommes est accroupi et tient un poisson à la main ; à côté, un chien. Le long du fleuve, un grand filet est tendu sur des piquets.

> Belle estampe ; effet de nuit et de clair-obscur bien rendu ; aspect général très pittoresque.

H. 0,238mm ; L. 0,302mm.

A la marge : *le Lever de la Lune — gravé d'après le tableau original de Vanderneer — à Paris, chés l'auteur, rue des Mathurins vis à vis celle des Maçons.*
En bordure : *Vanderneer pinx. — J. Aliamet sculp.*

M. ABB. ; M. AMIENS.

> Annoncé dans le *Mercure de France*, octobre 1757, sous cette réclame : « *le Lever de la Lune*, gravé d'après le tableau original de Vandreneer *(sic)* par le sieur Aliamet. On trouve cette estampe chez lui rue des Mathurins vis à vis celle des Maçons ».
>
> Le pendant de cette pièce paraît être la *Lune cachée*, d'après le même, mais gravée par Zingg et éditée seulement par Aliamet (voyez plus loin).

12 — VUE DE BOOM SUR LE RUPPEL.

Paysage au clair de lune, avec perspective assez étendue. Large cours d'eau sur lequel on voit plusieurs bateaux à la voile. A droite, une maison entourée d'arbres ; à gauche, d'autres habitations, une église avec clocher. Au premier plan, deux individus près d'un filet tendu pour sécher. Armes à la marge.

> Très bonne estampe ; effets de nuit, de clair-obscur et de lointain parfaitement observés.

H. 0,339mm. L. 0,506mm.

A la marge : *Vue de Boom sur le Ruppel — gravé d'après le tableau original de Van der Neer — tiré du cabinet de monsieur le comte de Vence — à Paris, chez l'auteur, rue des Mathurins, la 1re porte cochère à gauche en entrant par la rue de la Harpe.*
En bordure : *A. Van der Neer pinx. — J. Aliamet sculp.*

B. NAT. ; M. ABB.

> État plus moderne, planche un peu usée, avec l'adresse : *à Paris chez Jean, rue Jean de Beauvais, 32.* (M. Abb.)
>
> Cabinet Paignon-Dijonval, n° 5096, d'après Artur *(sic)* Van der Neer, peintre né à Amsterdam en 1613 ; effet de nuit au clair de lune.

13 — ANCIEN PORT DE GÊNES.

Grande et belle composition. Au milieu du quai d'un port, auquel on accède par deux marches, une dame est debout, tête nue, portant un petit chien sous le bras. Elle est élégamment parée, avec collier de perles au cou et bracelet de perles à chaque bras ; elle est accompagnée d'un jeune seigneur, richement vêtu, avec manteau court et tricorne à plumes ; derrière eux, un nègre, dont on n'aperçoit que la tête, tient un large parasol ouvert. A côté, vers la gauche, une fontaine, surmontée d'une statue de guerrier antique, armé d'une lance. Sur le devant, trois galériens, la chaîne au pied, sont assis sur les marches du quai ; un autre, plus loin, porte un petit tonneau sur le dos. En face, deux femmes dont l'une, assise sur le rebord du quai, allaite un enfant ; l'autre est assise par terre, ayant autour d'elle des bottes de légumes ; à côté, un homme appuyé sur le dos d'un âne, et ayant près de lui une chèvre et trois moutons, ceux-ci couchés ; deux autres chèvres à droite. Plus loin, des bateaux remplis de monde ; un soldat sonnant de la trompette se tient debout sur le bord du quai. Dans le lointain, on aperçoit des rochers élevés et à pic, surmontés d'un fort. Au milieu de la composition et derrière les divers groupes ci-dessus décrits, se trouve une grande tartane dont on ne voit que les mâts et la poupe élevée surmontée d'un fanal et décorée de statues et d'ornements. Armes à la marge.

<small>Cette estampe est l'une des plus belles d'Aliamet, on pourrait dire sa pièce capitale ; elle ouvrit au graveur les portes de l'Académie de peinture en 1760. Les effets dans la distribution de la lumière sont parfaitement rendus, le dessin est d'une grande pureté, les travaux au burin dans tous les détails sont d'un moelleux, d'une finesse et d'une netteté remarquables, sans exclure la largeur dans l'ensemble.</small>

H. 0,438mm ; L. 0,636mm.

A la marge : *Ancien Port de Gênes — dédié à monsieur Miotte de Ravanne, grand maître des eaux et forêts, par son très humble et très obéissant serviteur Aliamet — gravé d'après le tableau original de Berghem, haut de 2 pieds 6 pouces sur 3 pieds 2 pouces de large, qui est au cabinet de M. de Ravanne — à Paris chés Aliamet, graveur du roy, rue des Mathurins, vis à vis celle des Maçons.*

En bordure : *Berghem pinx. — J. Aliamet sculp.*

B. Nat.; M. Abb.; Cabinet de M. Ch. Wignier de Warre à Abbeville.

État d'eau-forte pure (Catal. de 1788, n° 218).

État d'eau-forte, mais avec quelques travaux au burin (M. Abb.); deux épreuves à des degrés d'avancement un peu différents ; derrière sont les initiales d'Aliamet tracées à l'encre, *A. J.*

Cette pièce, eu égard à ses dimensions et à son travail, paraît, quoique de date bien antérieure, 1759, faire pendant avec *le Rachat de l'Esclave* (n° 21), toutes deux d'après Berghem (Cabinet Paignon-Dijonval, n° 5229).

Le tableau figurait à la vente Servad, à Amsterdam, en 1778, avec cette indication : *Berghem*, le tableau gravé par Aliamet sous le titre de *l'Ancien Port de Gênes*, vendu 4900 florins. Il est sans doute resté depuis en Hollande.

14 — PREMIÈRE VUE DU LEVANT.

Au premier plan, sur le bord de la mer, près d'un quai, un personnage, en costume oriental, est représenté debout, tenant une longue pipe à la main ; devant lui, un homme en costume semblable et une femme sont assis sur des rochers ; la femme tient un éventail rond. Vers la gauche, un peu au delà, sur le quai auquel on accède par trois marches, se trouve une fontaine en forme de vaste coupe surmontée d'un couvercle, et sur les côtés de laquelle des têtes de lions laissent échapper l'eau par la gueule. Une femme y remplit une cruche ; deux autres attendent leur tour, l'une posant sa cruche sur le rebord du bassin, l'autre la tenant droite sur la tête ; à l'extrême gauche, près de celles-ci, un homme, aux bras nus, est assis sur deux tonneaux. Au delà, du même côté, le mur d'une ville ou d'une forteresse avec petite tonnelle en encorbellement, à l'angle en face la mer. Une tartane est amarrée au quai qui la cache en partie ; on n'en aperçoit que l'arrière, avec le mât et la longue vergue transversale sur laquelle la voile est repliée ; un des matelots est debout à l'arrière et s'adresse à un autre qui est assis sur une des marches du quai. Tout au loin, à la haute mer, on voit un navire à demi voilé par la brume ; Enfin, à l'extrême droite, un pêcheur à la ligne, debout sur des rochers, tire un poisson de l'eau ; il a près de lui un panier rempli de poissons. Armes à la marge.

Superbe estampe, d'un effet assez brillant quoique manquant peut-être un peu de transparence, mais soignée dans les détails et dans l'ensemble.

H. 0,298mm. L. 0,433mm.

A la marge : *1re Vue du Levant — Domino Francisco Felici Simoni de Villette, artis pictoriæ cultori, Aliamet dicat anno 1760 — à Paris, chez l'auteur, rue des Mathurins vis à vis celles* (sic) *des Maçons.*

En bordure : *J. Vernet pinxit. — Aliamet sculpsit.*

B. Nat. ; M. Abb. ; de ma collect.
État d'eau-forte.
État avec le titre, mais sans les armes et avec la seule mention, après le titre : *Gravée d'après le tableau original de J. Vernet par J. Aliamet;* elle est d'un tirage plus moderne, et la planche était usée.

Nous voyons dans l'ouvrage de M. Léon Lagrange que les tableaux de *la 1re et de la 2e Vue du Levant* furent vendus 1400 livres, le 8 avril 1765, à la vente du marquis de Villette à qui ils appartenaient, de même que *le Matin* et *le Soir;* ils portaient 11 pouces sur 16. Ces tableaux, paraît-il, furent peints sur cuivre. — « Pour varier ses motifs — ajoute M. Lagrange — après les clairs de lune, les tempêtes, Joseph Vernet s'avisa de peindre sur cuivre deux paysages de pure fantaisie, émaillés de turcs d'opéra ; Aliamet les a gravés sous le titre : *1re et 2e Vue du Levant,* d'où on a conclu que Joseph Vernet avait voyagé en Asie-Mineure ».

Les deux pièces *1re et 2e Vue du Levant* figuraient à l'appendice du *Journal de Vernet* comme se trouvant chez Aliamet, au prix de 2 l. 8 s. chacune.

15 — SECONDE VUE DU LEVANT.

Le premier plan représente le bord d'une rivière qui est traversée au loin par un pont à sept arches et qui retombe en petite cascade ; au second plan se trouve une barque dans laquelle un pêcheur tire un long filet ; il est aidé par un autre resté sur la berge. A droite, et près d'un vieux tronc de saule presque entièrement dépouillé de ses feuilles, un homme, assis sur une pierre, s'adresse à une femme également assise, et il lui tend la main ; à côté d'eux, une autre femme, debout, tenant à son bras un panier plat à poissons, et, de l'autre main relevant légèrement sa jupe ; un chien boit dans la rivière près de deux paniers à poissons. Au delà de ce groupe, à droite, et au second plan, on voit une statue placée sur un piédestal carré ; elle se trouve en face d'un mur dans lequel a été ouverte une porte monumentale surmontée de trois grandes

coupes ; on accède à cette entrée par quatre marches. A l'extrémité de ce mur se trouve une sorte de pavillon avec balcon. Deux personnes sont agenouillées devant la statue ; deux autres, dont un cavalier, se trouvent devant la porte ; dans l'embrasure de celle-ci se tient une mendiante tendant la main. A gauche, bouquet d'arbres ; dans le lointain, à la suite du pont ci-dessus indiqué, diverses constructions vers la droite, et enfin, au dernier plan, à l'horizon, des chaînes de montagnes. Armes à la marge, l'écusson est différent des gravures précédentes.

Superbe estampe ; la femme debout est très bien posée. L'ensemble est heureusement rendu comme dessin, travaux et perspective ; pendant de la 1re vue.

H. 0,298mm ; L. 0,434mm.

A la marge : 2e *Vue du Levant* — *Domino Francisco,* etc. (comme pour la 1re vue).

B. Nat. ; M. Abb.

Etat avec le titre mais sans les armes et sans la dédicace, comme ci-dessus ; tirage moderne.

Cabinet Paignon-Dijonval, n° 8797, pour les deux vues.

Il y a des contrefaçons de ces deux pièces. Elles sont signalées par M. Léon Lagrange qui parle à ce sujet de l'influence anglaise vers 1770 et 1780 :

« Le signe le plus caractéristique de cette influence, dit-il, est une suite de pitoyables estampes gravées par Wasemouth dans lesquelles des paysages et des marines de Vernet servent de cadre à des scènes du Nouveau Testament. Les figures du premier plan sont seules remplacées par un groupe emprunté à Raphaël ou à tel autre maître, mais au second plan, les pêcheurs de Vernet, ses belles dames, ses matelots, continuent leur besogne. Ainsi *les Commerçants turcs* d'Élizabeth Cousinet sont devenus *la Vocation de Saint-Pierre*. Le bon Samaritain ramasse le blessé au milieu du *Midi* d'Aliamet, et c'est dans *la 2e Vue du Levant* que *le Christ pleure sur Jérusalem*. Des vers allemands, des vers latins, et une inscription à peine française accompagnent le titre et on lit aux angles : peint, la vue, M. Vernet, et les figures, Boucher. Quelques-unes de ces contrefaçons ridicules portent l'adresse de Rosselin, à Paris ».

16 — LES ITALIENNES LABORIEUSES.

Paysage avec cours d'eau qui s'étend au loin jusqu'à des montagnes que l'on aperçoit à gauche à l'horizon. Au premier plan, trois femmes, dont une coiffée à l'italienne, sont occupées au bord de la rivière à laver du linge ; près d'elles est un petit garçon vu de dos, les jambes dans l'eau ; plus loin, un bateau monté par deux pêcheurs occupés à leurs filets. A droite, au second plan, deux autres femmes, l'une étendant du linge, l'autre apportant une corbeille. Au delà, des rochers surmontés d'une forteresse avec tour ronde ; à gauche, au premier plan, deux arbres se détachent vigoureusement sur le ciel. Dans le fond, un petit monument de forme ronde, en ruines ; c'est le fameux petit temple de la Sibylle à Tivoli, que Vernet a placé partout ; tout à l'horizon, on aperçoit confusément les constructions d'une ville, au pied d'une montagne. Armes à la marge.

Belle estampe, très harmonieuse de tons ; les femmes du premier plan sont parfaitement posées et finement gravées ; bonne perspective.

H. 0,297mm ; L. 0,430mm.

A la marge : *les Italiennes laborieuses — dédiées à monseigneur Clément-Charles-François de L'Averdy, controlleur général des finances — par son très humble serviteur Jacques Aliamet, graveur du roi — à Paris, chès l'auteur rue des Mathurins vis à vis celle des Maçons.*

En bordure : *Joseph Vernet pinxit. — J. Aliamet scul.*

B. Nat. ; M. Abb. ; collections de M^e Lefurme, notaire à Ailly-le-Haut-Clocher, près d'Abbeville, et de M^e Papavoine, avoué à Abbeville.

État d'eau-forte (Catal. 1788).

État avant la dédicace (M. Abb.).

L'estampe figurait au salon de 1765 sous le même titre, *par M. Aliamet, agréé.* (Léon Lagrange).

D'après le *Journal de Vernet*, le tableau appartenait alors à M. Davoust. Il avait été exposé au salon de 1748 sous le n° 102.

Cabinet Paignon-Dijonval, n° 8795, avec *l'Incendie nocturne.*

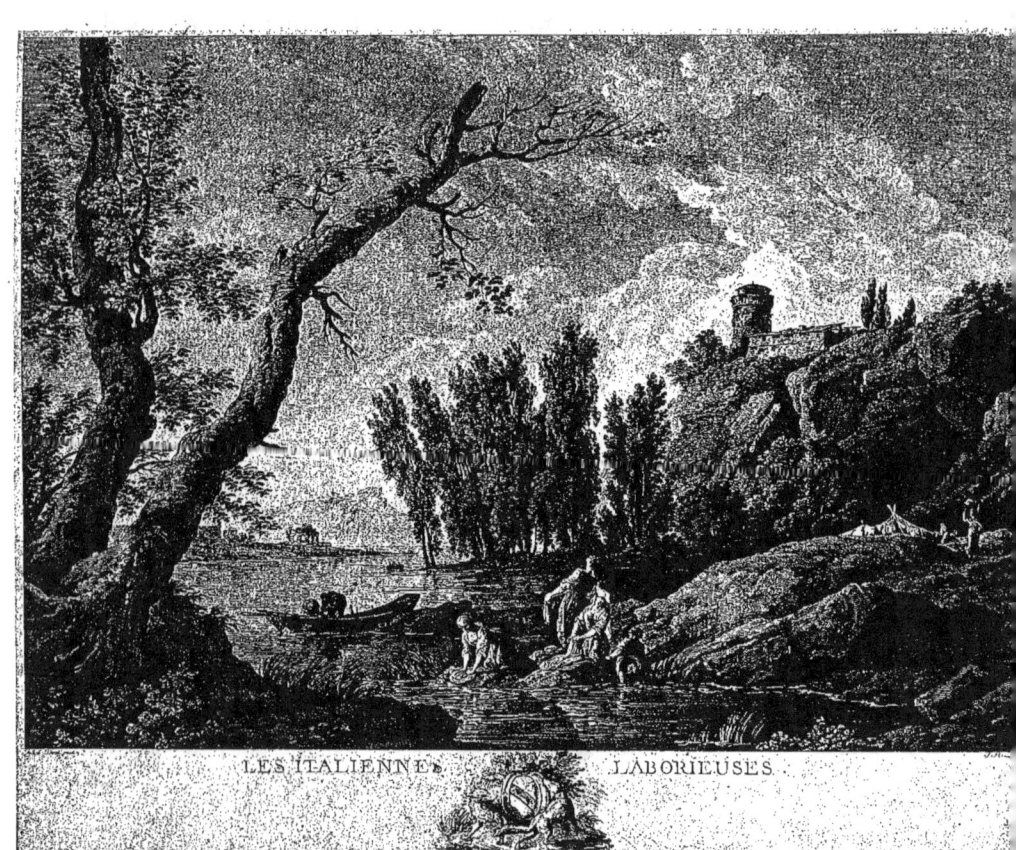

LES ITALIENNES LABORIEUSES.

17 — LE MATIN.

A gauche, au premier plan, debout sur des rochers au bord d'une rivière, un pêcheur à la ligne tire un poisson de l'eau ; à côté de lui, une femme, vue de dos, est assise, la main droite posée sur un panier rempli de poissons. Près d'eux, et dans un long bateau qui longe le bord, un homme, les jambes et les bras nus, range des nasses en osier ; à droite, une roue de moulin en mouvement avec les palettes ruisselantes d'eau ; à l'extrême droite, partie de construction du moulin avec porte cintrée donnant sur la rivière. Au fond, on aperçoit, tout à gauche, des arbres, une croix et une église avec deux clochers à jour ; au milieu, un pont à plusieurs arches, et, de chaque côté, des bateaux. Enfin, à l'horizon, on aperçoit confusément des montagnes. Armes à la marge.

Belle composition qui forme pendant avec les trois autres du même genre qui suivent. On y reconnaît de suite la manière pittoresque, mouvementée et toute fantaisiste de Vernet. La gravure, comme celle des autres sujets qui forment pendants, est très bonne, finement et soigneusement traitée dans toutes ses parties ; les effets de lumière et d'ombre, l'impression de fraîcheur et la perspective sont rendus d'une manière non moins heureuse.

H. 0,297mm ; L. 0,433mm.

A la marge : *le Matin — dédié à messire Pierre-Charles de Villette — chevalier, seigneur du Plessis Villette etc. — commandeur de l'ordre royal et militaire de Saint-Louis — tiré de son cabinet et gravé de la même grandeur que l'original — par son très humble serviteur, Aliamet — à Paris chez l'auteur, rue des Mathurins vis à vis celle des Masons* (sic).

En bordure : *J. Vernet pinxit. — Aliamet sculp.*

B. Nat. ; M. Abb.
État d'eau-forte (Catal. 1788 — Catal. Clément, avril 1881).
État avant la lettre (indication de M. Béraldi) pour les quatre pièces.
État avec le titre et les noms des artistes, avec les armes, sans dédicace.

Les tableaux du *Matin* et du *Soir*, peints sur cuivre, de 11 pouces de large sur 11 de haut figuraient au salon de 1757 sous les titres suivants : le premier, n° 65, *Paysage au lever du Soleil*, le second, *une Marine au Soleil couchant*, appartenant alors au marquis de Villette qui les avait commandés directement à Jos. Vernet.

Ces charmants paysages, nous dit M. Lagrange, furent achetés, à la vente du marquis de Villette (8 avril 1765), par M. Randon de Boisset pour 1210 livres, selon M. Blanc ; *le Soir* fut

vendu seul 500 livres. Le cabinet de cet amateur se distinguait alors entre les plus riches. A la vente, en 1777, de ce cabinet, laquelle vente dépassa un million, *le Matin* et *le Midi* d'Aliamet furent vendus 4000 livres ; puis à la vente du marquis de Chaugran en 1790, ils furent adjugés pour 3299 livres. Ils figuraient encore à la vente le Rebours en 1778.

Le Matin se trouvait, en 1864, à Avignon, lieu de naissance de Vernet, chez M. Chabert, où il est peut-être encore.

Cette pièce et les trois qui suivent sont connues sous le titre général des *quatre Heures du Jour*, formant pendants. Les quatre figuraient au cabinet Paignon-Dijonval sous le n° 8796.

D'autres pièces de Vernet, portant les mêmes titres, mais de composition différente ont été gravées par Cathelin (B. Nat. œuvre de Vernet).

18 — LE MIDI.

Au premier plan, deux pêcheurs lèvent leurs filets au milieu d'un cours d'eau qui, un peu en amont, tombe en petite cascade. A droite, un homme et une femme sont en marche, précédés d'un chien ; la femme porte un enfant contre sa poitrine ; l'homme est coiffé d'un tricorne et couvert d'un manteau de pèlerin, garni de coquilles ; il tient un long bâton et lève l'autre bras, en signe de menace ou de colère, vers le ciel qui est chargé de nuages et annonce la tempête ; près d'eux, les arbres sont courbés par le vent. Au loin, à droite, un berger conduisant son troupeau. A gauche, un fort bâti sur une colline rocheuse, avec tour carrée, et à l'extrémité deux tours rondes ; au milieu, au dernier plan, on aperçoit les murailles d'une ville, et tout au loin des montagnes. Armes à la marge.

Belle gravure, dans le genre de la précédente ; toutefois, la pièce, dans son ensemble, a moins de transparence.

H. 0,300mm ; L. 0,435mm.

Mêmes dédicace et mentions que ci-dessus.

B. Nat. ; M. Abb.

Voyez la note qui précède pour *le Matin*.

Ces deux estampes figuraient à l'appendice du *Journal de Vernet* (publié par M. Léon Lagrange) comme se trouvant chez Aliamet, au prix chacune de 2 l. 8 s.

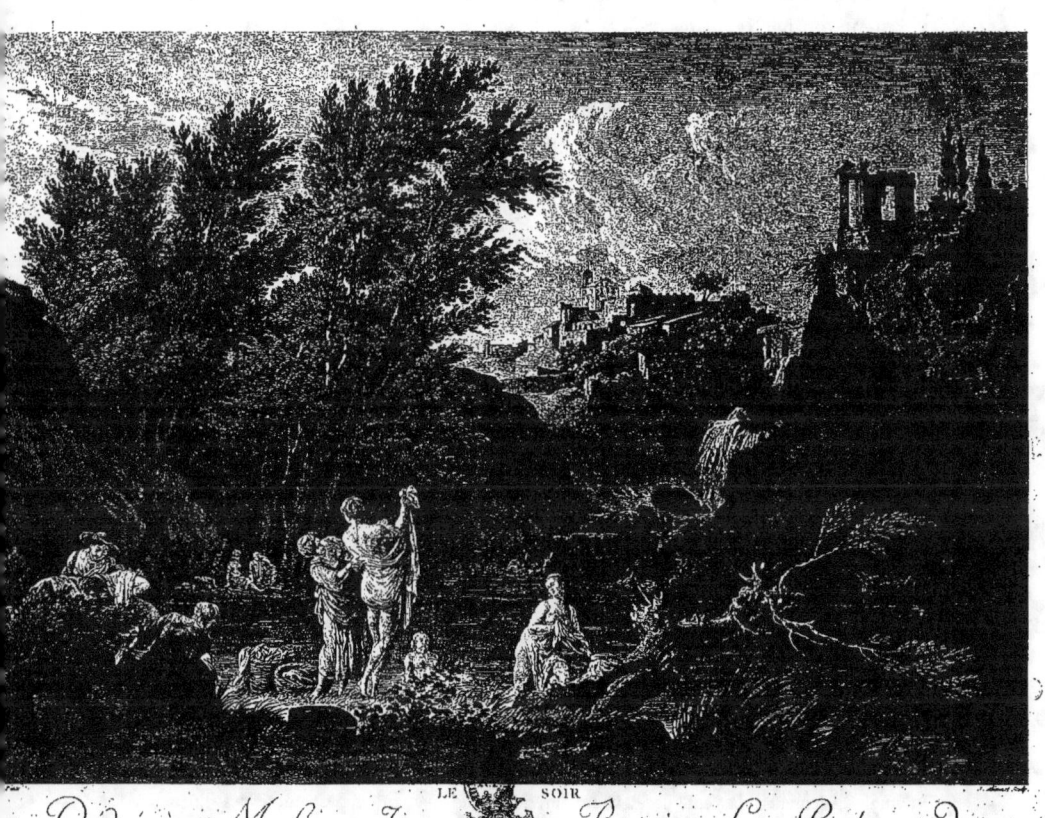

19 — LE SOIR.

Même genre. Au premier plan, des femmes se baignent dans un étang où viennent tomber les eaux d'un ruisseau qu'on aperçoit dans le fond à droite, se brisant en cascade sur des rochers. L'une des femmes se retire de l'eau, presque nue, en s'appuyant sur un vieux tronc de saule et en cherchant à se couvrir d'un peignoir. Une autre, vue de dos, et aussi presque nue, se fait essuyer par une de ses compagnes ; une troisième est encore dans l'eau jusqu'à la ceinture. Autre groupe de trois femmes, à gauche ; l'une, à demi cachée par des branches, sort également de l'eau. De chaque côté de la composition, des rochers élevés, ceux à droite, surmontés d'un petit monument en ruines ; grands arbres à gauche et en face. Au loin, on aperçoit les murailles et les constructions d'une ville. Armes à la marge, différentes des précédentes.

Bonne et jolie gravure ; les baigneuses, et notamment celle qui est vue de dos, sont dessinées et gravées avec un soin parfait ; l'effet général est très artistique.

H. 0,298mm ; L. 0,430mm.

A la marge : *le Soir — dédié à messire Jean-Baptiste Le Rebours — chevalier, seigneur de St-Mard sur le Mont et autres lieux, président au Parlement, etc. — par son très humble et très obéissant serviteur Aliamet, graveur du roi et de L. M. Imples et Rles — tiré du cabinet de M. le Rebours — à Paris chez l'auteur, rue des Mathurins vis à vis celle des Maçons.*

En bordure : *J. Vernet pinx. — J. Aliamet sculp.*

B. Nat. ; collect. Ponticourt.

Ce tableau, *le Soir*, figurait à la vente de Villette en 1765 sous le n° 46 ; il fut payé 500 livres. Il figurait également à la vente le Rebours, président de la quatrième Chambre des Enquêtes, en 1778, ou, selon une autre indication, en 1775, sous cette mention : *J. Vernet, paysage ; il y a des bâtiments sur des rochers près d'une rivière où se baignent des femmes, tandis que d'autres sortent de l'eau ; gravé par Aliamet sous le titre :* Le Soir.

La date de cette estampe et de la suivante, qui indique à peu près aussi celle des deux précédentes, m'a été révélée par un journal-revue publié alors à Amiens, dès 1770, sous le titre : *Affiches, annonces et avis divers de Picardie, Artois et Soissonnais*, à la date du 24 février 1770. Après une description un peu fantaisiste, l'auteur de l'article ajoute, pour la pièce *le Soir* : « tant d'objets faits pour captiver un œil connaisseur n'exigeaient rien moins qu'un burin aussi délié que celui de notre compatriote, le sieur Aliamet, dont la pointe aussi sçavante qu'inimitable a su rendre d'une

manière libre et piquante cette partie du jour où le soleil en terminant sa carrière dore le ciel de ses rayons et les autres objets qu'il réfléchit. Les lointains paraissent plutôt crayonnés que gravés ; il a su conserver au feuillis des arbres leur légèreté naturelle, l'action et le mouvement des figures ; l'accord qui se trouve entre les différents groupes, la précision des détails sont traités avec une habileté et une finesse qui fait illusion ».

— LA NUIT.

Au premier plan, à gauche, près d'une tente, et sur le bord d'un large cours d'eau ou bras de mer éclairé par la lune, trois individus sont groupés autour d'une marmite suspendue par un trépied sur un foyer en plein air. L'un attise le feu, un autre porte un petit tonneau ; un peu plus loin, une barque et une ancre. A l'extrême gauche, contre la tente, une femme éclairée par le foyer est assise sur un tonneau, tenant une ligne à pêcher et un panier. Plus loin, du même côté, les murs d'un fort, avec tour surmontée d'un fanal ; au delà, un arbre dont les branches se détachent nettement sur le ciel qui est éclairé par la lune. A droite, au premier plan, un pêcheur, assis sur des rochers, tient sa ligne tendue. Au fond, la mer, qui s'étend à perte de vue ; on aperçoit un navire, toutes voiles dehors, un peu noyé dans l'ombre et la brume ; enfin, sur la grève, et près d'un bateau, trois individus dont la silhouette se dessine d'une manière très nette sur le ciel. La lune, à demi voilée par des nuages, se réfléchit sur la mer dont les eaux sont légèrement agitées par le vent. Armes à la marge.

Bonne gravure, avec effets de clair-obscur bien rendus, notamment celui qui est produit par la clarté de la lune qui forme sur la mer une projection moirée d'un aspect fort pittoresque.

H. 0,297mm ; L. 0,430mm.

A la marge : *la Nuit — dédiée à messire Charles, marquis de Villette, maréchal général des logis de cavalerie, colonel des dragons, etc. — par son très humble et très obéissant serviteur Aliamet, graveur du Roi et de l'Académie Imple et Rle de Vienne — tirée du cabinet de M. le marquis de Villette — à Paris, chez l'auteur, rue des Mathurins vis à vis celle des Maçons.*

En bordure : *J. Vernet pinx. — J. Aliamet sculp.*

Nous reproduisons cette mention, comme étant différente de celle *du Matin*.

B. NAT. ; M. ABB.

État avant la dédicace.

Cette pièce, comme la précédente, était annoncée dans le journal-revue : *Affiches etc. de Picardie,* à la même date du 24 février 1770 ; l'auteur de la réclame terminait ainsi : « On se croit transporté sur le rivage ; l'âme jouit de la vaste étendue des mers, de l'immensité des cieux, du silence majestueux de la nuit et elle s'imbibe de cette mélancolie si douce et si dangereuse (?) qui fait le charme des cœurs sensibles... (!) Les quatre estampes des heures du jour étaient mis en vente à Amiens chez Godart au prix de 2 livres 8 sols chacune. »

M. Léon Lagrange, dans son ouvrage sur J. Vernet, indique qu'il y a au musée du Louvre (nos 609 à 612) *le Matin, le Midi, le Soir, la Nuit,* 1762, quatre tableaux peints pour la bibliothèque du Dauphin, à Versailles. (Salon de 1763, n° 91).

Ce ne sont pas évidemment ceux gravés par Aliamet, mais d'autres, gravés par Cathelin sur des compositions différentes et également de Vernet ; ces pièces, nous dit M. Lagrange, sont lourdes et médiocres ; j'avais eu occasion de voir ces gravures de Cathelin dans un café à Creil ; je les ai retrouvées à la B. NAT. œuvre de Vernet. Le *Mercure de France,* n° de décembre 1765, porte cette mention : « le sr Cathelin grave et vend par souscription quatre tableaux de Vernet : *le Matin, le Midi, le Soir, la Nuit.* Il s'oblige à les livrer en quatre ans six livres par souscription (sinon 24 livres) ».

Au musée de Valenciennes se trouvent aussi *les quatre Heures de la Journée,* nos 215 à 218, peints par Louis-Joseph Watteau, de Lille « d'un coloris pâle et fade » (Comte Clément de Ris, *Musées de province,* p. 73).

Il y a encore *le Matin, le Midi, le Soir, la Nuit,* d'après Baudoin, gravés par de Ghendt ; et, d'après Hogarth, *le Matin, le Soir,* mentionnés dans un catalogue Vignères en 1878, n° 424.

Je crois devoir donner ces indications pour éviter, pour les épreuves avant la lettre, des méprises pouvant résulter de la similitude des titres ; la description de chaque pièce est d'ailleurs un moyen d'éviter toute confusion.

21 — LE RACHAT DE L'ESCLAVEr

Grande composition comprenant beaucoup de figures et de détails. On remarque d'abord au premier plan, vers la droite, comme personnage principal, une jeune dame, debout, richement vêtue d'une robe de couleur claire, avec torsade de perles dans les cheveux et des bracelets de même nature ; elle étend le bras vers une espèce de nain, enchaîné aux pieds, couvert d'une peau

de mouton, la tête presque chauve, qui se tient debout devant elle ; un petit chien jappe auprès de lui. La dame est suivie d'un jeune valet portant un large parasol et accompagné de deux chiens ; enfin, près d'elle, se tient une vieille femme qui paraît lui parler. Plus à droite, trois personnages, l'un assis sur des ballots, la tête couverte d'un turban, un autre debout, coiffé d'un bonnet de fourrures et enveloppé d'un ample manteau ; le troisième est un jeune seigneur en costume plus élégant, coiffé d'un chapeau à larges bords orné de plumes ; il s'adresse au second et paraît traiter du rachat de l'esclave, selon le titre. A l'extrême droite, on voit des tonneaux, des bottes de paille, une malle ouverte, des paquets ; au delà, un monument en ruines couvert de végétation, avec colonnes carrées, et, à l'un des angles, un débris de colonne ronde ; plus loin, à l'autre angle du monument, deux hommes, dont l'un est coiffé d'un turban ; au delà, une suite de rochers au bord de la mer. Vers la gauche, rochers et broussailles, et, au second plan, un chariot sur lequel est placé un tonneau et qui est traîné par des bœufs, sur l'un desquels est monté le conducteur ; un autre homme est assis derrière le chariot. Au delà, un vaisseau, à la poupe très élevée, et dont les voiles sont déployées ; auprès, trois autres bateaux moins grands ; puis la mer à perte de vue.

Belle estampe, d'une grande largeur d'effets, sans exclure le fini des détails ; la dame est très bien posée, en pleine lumière.

H. 0,435 ; L. 0,630mm.

A la marge : *le Rachat de l'Esclave.*

En bordure : *Berghem pinx.* — *J. Aliamet sculp.*

État d'eau-forte (Catal. de 1788, n° 218).

Autre état, sans les armes et avec cette mention après le titre : *gravé d'après le tableau original de Berghem par J. Aliamet, à Paris, chez Demarteau gendre d'Aliamet, cloître St-Benoit* (M. ABB.).

État avec le titre et les armes seuls, les noms des artistes à peine marqués en bordure. (M. ABB.)

État avec la dédicace : à *Mgr Anne-Robert-Jacques Turgot, ministre d'état, contrôleur général des finances.*

Le tableau est mentionné dans Ch. le Blanc, *Trésor de la Curiosité*, 1858, comme figurant, en 1784, à la vente de Montriblond, sous cette indication : « *Berghem*, le tableau gravé par Aliamet

sous le titre de *Rachat de l'Esclave*. Il est orné de neuf figures diversement costumées, 30 pouces sur 29 ; vendu 4901 livres. »

Cette estampe était annoncée dans les *Affiches de Picardie*, nº du 3 août 1776, dans l'état avec la dédicace, et comme faisant pendant avec *l'Ancien Port de Gênes*. Voici un extrait de la description, suivie de l'appréciation : « Ce qui fixe particulièrement les regards, c'est une dame qui paraît annoncer la liberté à un petit esclave chargé de chaînes, dont la phisionomie *(sic)* âgée, l'attitude et l'habit concourent à lui donner cet air intéressant qui engage à la pitié. La vieille qui accompagne la dame lui fait remarquer cet esclave et paraît la féliciter sur la grâce qu'elle lui accorde. Nous n'entrerons pas dans un plus grand détail sur les beautés que des yeux connaisseurs remarqueront dans ce chef-d'œuvre de gravure. M. *Aliamet*, dont les talents sont connus, a su parfaitement rendre la touche large et moelleuse du peintre, la vérité des couleurs, le brillant et la vivacité du coloris, la beauté du ciel et toutes les autres belles parties du tableau ».

Cette pièce et la précédente : *Ancien Port de Gênes*, également d'après Berghem, paraissent faire pendants, quoique de dates différentes. Elle figurent ensemble sous le même nº 5229 dans le cabinet Paignon-Dijonval.

22 — RIVAGE PRÈS DE TIVOLI.

Grande composition, remplie de détails. Sur le bord de la mer, au milieu de rochers, des pêcheurs sont groupés dans des attitudes diverses : l'un, vers la droite, le torse nu, est assis sur une pierre et tient une ligne dans l'eau ; un chien est près de lui. Plus loin, au centre, un homme et une femme debout, portant chacun une ligne, mais hors de l'eau et verticalement ; un autre pêcheur tient d'un côté un petit filet à main ou épuisette et de l'autre un poisson qu'il montre à un homme et à une femme assis près de lui sur des rochers. Au delà, au second plan, vers la gauche, deux pêcheurs ramènent à terre des filets qu'ils tirent d'une barque. A l'extrême gauche, un nègre, et, à côté de lui, l'inévitable Turc tenant une longue pipe ; plus loin, une tartane aux voiles repliées ; la mer s'étend à l'horizon où l'on voit un vaisseau à pleines voiles. A droite, un homme monté dans une barque qui est poussée à la mer par deux autres individus ; près de là, un gros rocher dont une partie est dans la mer. Plus à droite, des femmes viennent puiser de l'eau à une fontaine surmontée d'un écusson avec couronne ; au-dessus, des

rochers escarpés sur lesquels s'étagent les ruines d'une construction à arcades, et à l'extrémité, au sommet, un petit temple circulaire à colonnes ; plus loin, au bas des rochers, un escalier près duquel des hommes tirent un bateau sur la grève. Dans le lointain, les murailles d'une forteresse et des montagnes qu'on aperçoit confusément dans la brume. Armes à la marge.

<small>Bonne estampe, largement traitée dans son ensemble, sans exclure la bonne exécution des détails qui sont tous très soignés.</small>

H. 0,396mm ; L. 0,543mm.

A la marge : *Rivage près de Tivoli — dédié à monseigneur le duc de Larochefoucauld, pair de France — par son très humble et très obéissant serviteur J. Aliamet, graveur du roi et de ll. M. Imples et Rles — à Paris, chez l'auteur rue des Mathurins vis à vis celle des Maçons.*

En bordure : *J. Vernet pinxit — J. Aliamet sculp.*

B. Nat. ; B. Abb.

État avant le titre, mais avec les armes et les noms des artistes.
État avec le titre, les armes et les noms, mais sans la dédicace. (Catal. Bouillon, avril 1891).
État avant la lettre. (Cabinet Paignon-Dijonval, n° 8798).
État postérieur en date, avec l'adresse : *à Paris, chez Jean, rue Jean de Beauvais, n° 32.*
État, tirage moderne ; planche usée, fatiguée, avec les noms des artistes en sens inverse.

A la vente d'Aliamet, 1788, cette pièce et son pendant étaient vendues 28 l. 1 s. Nous voyons, dans l'ouvrage de M. Léon Lagrange, que ce tableau et un autre, sur toile tous deux, furent commandés directement à Vernet dans le mois de février 1746 par le cardinal duc de Larochefoucauld au prix de 150 écus romains. Ils devaient, d'après le livre de raison (ou de commande) de Vernet, représenter deux vues de rivière au bord de la mer et porter 4 pieds 2 pouces de large et 3 pieds 10 pouces de haut. L'un, gravé par Aliamet sous le titre mensonger de : *Rivage près de Tivoli*, figurait au salon de 1779. Voici ce qu'ajoute M. Lagrange, d'une façon toute humoristique, au sujet de cette composition : « *Rivage près de Tivoli*, pièce importante, gravée sobrement, avec fermeté et finesse, nous conserve le souvenir d'un des plus bizarres tableaux qu'ait enfanté l'imagination de Joseph Vernet. Non content de reproduire de cent manières le petit temple de Tivoli si pittoresquement juché sur son piédestal de rochers au-dessus d'un vallon humide, Joseph Vernet, cette fois, le transporte sans façon au bord de la mer ; il lui donne pour base les ouvertures béantes de la villa de Mécènes ; il l'encadre entre les cyprès de la villa d'Este et une treille napolitaine ; puis, au-dessous, il entasse les rochers d'Amalfi, y incruste la fontaine de Pausilippe, et enfin, le long du rivage, à côté de pêcheurs et de paysannes italiennes, il place un nègre à moitié nu et un Turc qui fume son chibouk.

Malgré cet amalgame, l'ensemble est des plus charmants, mais il n'est pas hors de propos de constater une fois de plus ce que le XVIIIe siècle appelait l'imitation de la nature ».

L'estampe était annoncée dans le *Mercure de France,* n° du 5 janvier 1779, au prix de 6 livres. Après une courte description, on ajoutait : « Le talent du peintre et celui du graveur sont déjà si connus dans le public qu'il suffit pour l'éloge de cette estampe de dire que c'est ici une de leurs productions ».

23 — INCENDIE NOCTURNE.

Grande composition à effet. Au fond, des édifices en flammes parmi lesquels on distingue deux clochers et une coupole de monument dans une enceinte de murs crénelés ; à gauche, un grand nombre de personnes fuyant en désordre par une porte pratiquée sous une haute tour qui cache une partie de l'incendie ; au milieu de ces personnes se trouve une voiture à deux chevaux. A l'extrême gauche, des rochers surmontés de ruines, avec deux grandes ouvertures cintrées. Au milieu de la pièce, un cours d'eau avec des barques sur lesquelles d'autres personnes se sauvent ; au premier plan, une barque est amarrée à la berge et trois individus en retirent des malles et des paquets. A côté, vers la gauche, deux hommes et deux femmes, à demi vêtus et dans une attitude désolée ; l'une des femmes tient un enfant sur ses épaules et un autre, plus grand, tout nu, par la main. Dans le fond, au loin, un pont à trois arches, des arbres à droite. Armes à la marge.

Bonne gravure, largement traitée et aux effets bien rendus ; toutefois, le burin est un peu lourd et pesant, pourrait-on dire ; la pièce, dans son ensemble, manque de transparence, suivant l'appréciation de M. G. Duplessis.

H. 0,372mm ; L. 0,499.

A la marge : *Incendie nocturne — Carolo Philippo Campion de Tersan, artium amatori et cultori, dicat Jacobus Aliamet — à Paris, chés Aliamet, graveur du roy, rue des Mathurins vis à vis celle des Maçons.*

En bordure : *Jos. Vernet pinxit — Jac. Aliamet sculp.*

B. Nat. ; M. Abb.

État d'eau-forte pure, non terminé, notamment à l'endroit de la rivière qui est restée en blanc (B. Nat., œuvre gravé de Vernet).

État d'eau-forte, terminé (Catal. de 1788).

État avec le titre seul, sans la dédicace.

État de tirage plus moderne, avec l'adresse : *à Paris, chez Jean, rue Jean de Beauvais, n° 32.* (De ma collect. et M. Abb.).

Le tableau de *l'Incendie nocturne* figurait, avec celui du *Clair de Lune*, au salon de 1748; d'après le *Journal de Vernet*, il appartenait à M. l'abbé Campion.

L'estampe figurait à l'appendice du *Journal de Vernet*, publié par M. Léon Lagrange, comme se trouvant chez Aliamet, au prix de 3 livres.

Cabinet Paignon-Dijonval, n° 8795, avec *les Italiennes laborieuses*, d'après Vernet Joseph, peintre, graveur à l'eau-forte, né à Avignon en 1712, mort à Paris en 1786.

III

SUJETS DIVERS

24 — La Place des Halles	1753	Jeaurat	
25 — La Place Maubert	1753	id.	
26 — Départ pour le Sabbat	1755	Teniers	
27 — Arrivée au Sabbat	1755	id.	
28 — La Chambre de Justice, etc.	1759	Vien et Cochin	
29 — La Bergère prévoyante	1773	Boucher	
30 — Batailles de la Chine (2ᵉ estampe)	1774	Cochin	
31 — Batailles de la Chine (15ᵉ estampe)	1774	id.	

24 — LA PLACE DES HALLES.

Au milieu de la place bordée de maisons dont la plupart, à gauche, ont pignon sur froc, un jeune seigneur, vu de dos, coiffé d'un tricorne et les cheveux retenus par derrière dans une bourse, joue du violon; devant lui, un autre jeune homme, élégamment vêtu, danse vis-à-vis d'une jeune femme du peuple; plus loin, un troisième cherche à embrasser une autre femme. Autour d'eux, divers groupes de marchandes de la halle dont plusieurs, à droite, sont attablées à boire; l'une, au premier plan, à l'extrême gauche, paraît en état d'ivresse, à demi renversée sur un panier, la figure cachée sous son bras et les pieds posés sur des légumes tombés de son éventaire. A droite, deux autres jeunes gens s'adressent à d'autres marchandes. Au milieu, dans le fond, une fontaine carrée, avec petite coupole surmontée d'une fleur de lis, et un pilori,

en forme de tour basse, hexagone, à claire-voie à mi-hauteur, surmonté d'un toit en pointe. Composition très animée par suite du grand nombre de personnages.

Bonne estampe, fort curieuse, et dont tous les détails sont bien rendus ; elle fait pendant avec la Place Maubert.

H. 0,305mm ; L. 0,398mm.

A la marge : la Place des Halles.

Au-dessous, ces vers :

> Las de la bonne compagnie
> Aux halles, ces jeunes farauds,
> Par une bizarre manie
> Viennent faire assaut de gros mots.
>
> Ces mignons d'humeur si gausseuse
> Comprent en vain sur leur caquet
> Gare que Margot l'écosseuse
> Ne donne à chacun son paquet.

puis :

Tiré du cabinet de monsieur de Damery, officier aux gardes françoises — à Paris, chez l'auteur, rue des Mathurins, vis à vis la rue des Massons. (sic).

En bordure : Jeaurat pinxit. — Aliamet sculpsit.

B. Nat. ; B. Abb. ; collect. de feu M. Louis Ponticourt à Abbeville.

Vendue, avec la place Maubert, 80 f. Catal. Danlos et Delisle, collect. Behague. 1877, n° 2082 ; indiquée ainsi dans un catalogue : Place des Halles par Aliamet ; Vadé et ses amis; on voit le pilori et la fontaine ; vendues 62 l. à la vente Roth en 1878.

Cabinet Paignon-Dijonval, n° 8284 ; les deux pièces en pendants.

Il y a, de Jeaurat, plusieurs sujets du même genre qui donnent une idée complète des costumes et des mœurs du Paris pittoresque de l'époque. Citons, en dehors des deux estampes gravées par Aliamet, le Carnaval des rues de Paris, le Transport des Filles de Joie à l'Hôpital, les Citrons de Javotte, ce dernier tableau peint d'après une poésie populaire de Vadé, gravé par un autre abbevillois, Jean-Charles Vasseur, un de nos meilleurs artistes [1], et Déménagement d'un Peintre, Enlèvement de Police, formant pendants, par C. Duflos, un graveur que l'on a cru longtemps, mais par erreur, originaire d'Abbeville. Le talent de Jeaurat a été longuement et judicieusement apprécié par M. Perrault-Dabot dans son bel ouvrage, l'Art en Bourgogne.

[1]. Voyez le Catalogue raisonné de son œuvre, Abbeville, 1865. N°s 81, 82, 83, pages 38 à 40.

25 — LA PLACE MAUBERT.

Scène assez mouvementée. Au milieu de la place, groupe de femmes vendant des légumes, des fruits et du poisson. A droite, deux de ces femmes portant chacune un éventaire devant elles se disputent en gesticulant; un chien tire l'une d'elles par ses jupons; des pommes sont tombées à terre devant et autour d'elles. Sur le côté, une autre femme cherche à entraîner la plus âgée des disputeuses en la prenant par le bras; l'autre est également tirée par une de ses camarades. Derrière elles, un moine, avec son capuchon rabattu sur la tête, semble s'interposer et cherche à les calmer; enfin, à droite, une autre marchande, assise au milieu de ses paniers et les mains croisées sur une planche qui lui sert d'étalage, regarde la scène en riant. Au second plan, à gauche, on voit la façade d'une grande maison avec des linges suspendus à des bâtons qui dépassent les croisées. En face se trouve une fontaine carrée surmontée d'une coupole et garnie de pilastres aux angles, et, au-dessus, un petit fronton avec les armes royales. Près de là, à droite, un individu montre à des badauds, en le tenant suspendu au bout d'une perche, un tableau de la Vierge et de l'enfant Jésus.

Bonne estampe; détails bien rendus.

H. 0,304mm; L. 0,391mm.

A la marge : *la Place Maubert.*

Et au-dessous les vers suivants :

> La paix, la paix, quoi ! pour des pommes
> Vous allés vous dévisager ;
> Songés bien qu'au premier des hommes
> Il coûta cher pour en manger ;
>
> Je vois bien que ce galant homme
> Veut appaiser le différend :
> Mais je gage que le rogomme
> Ferait plus que ce révérend.

plus bas :

Tiré du cabinet de M. de Jullienne, écuyer, chevalier de l'ordre de St Michel, honoraire de l'Académie Royale de peinture — à Paris, chés l'auteur, rue des Mathurins, la 4e porte cochère à gauche en montant par la rue de la Harpe.

En bordure : *Jeaurat pinxit — Aliamet sculpsit.*

B. Nat.; M. Abb.

Catal. Danlos et Delisle, collect. Behague, n° 2082, vendue avec *la Place des Halles,* les deux pendants, 80 fr.

Nous lisons, à propos de cette pièce, dans l'ouvrage de M. Augustin Challamel : *les Légendes de la Place Maubert, avec deux eaux-fortes par Pequegnot, Paris Lemerre, 1877* :

« ... en plein jour fréquemment les marchandes de poires ou de pommes se déclaraient la guerre, à propos de leurs pratiques. Jeaurat a peint et Aliamet a gravé une jolie composition représentant un prêtre qui essaie de terminer quelque dispute... »

26 — DÉPART POUR LE SABBAT.

Scène fantastique. Au premier plan, une vieille femme, assise près d'une table, verse dans une jatte le contenu d'une fiole ; près d'elle, à gauche, trois diables dont l'un est hideux, avec sa gueule énorme et ses ailes de chauve-souris. Par terre, à droite, dans un demi-cercle formé de signes cabalistiques, on remarque, au centre, une tête de mort posée sur un os, un vase de fleurs, une lampe fumeuse, et autour, dans le demi-cercle, un couteau fiché en terre, un sablier, un clou, des cartes étalées, etc. Au fond, à droite, dans une cheminée au manteau haut et large, très éclairé par la flamme du foyer, on aperçoit en haut les cuisses d'un animal entre lesquelles est passé un bâton ; derrière, se tient une femme nue, debout, vue de dos ; elle est à califourchon sur le manche d'un balai dans la tête duquel est enfoncée une chandelle. Derrière elle, une autre femme, vieille, est agenouillée et tient un livre ouvert. Autour d'elles et en l'air, des animaux fantastiques, chauves-souris, etc. Armes à la marge.

Gravure assez bonne, faisait pendant avec *l'Arrivée au Sabbat ;* le dernier plan paraît moins soigné.

H. 0,328mm ; L. 0,264mm.

A la marge : *Départ pour le Sabat* (sic) *— gravé d'après le tableau original de D. Teniers, tiré du cabinet de M. le comte de Vence — à Paris, chez Aliamet, graveur, rue des Mathurins, la 4ᵉ porte cochère à gauche en entrant par la rue de la Harpe.*

En bordure : *D. Teniers pinx. — J. Aliamet sculp.*

B. Nat. ; M. Abb.

Un *Départ pour le Sabbat* a été gravé par Maleuvre d'après J.-M. Queverdo.
(Voyez ci-après l'annonce des deux estampes d'Aliamet dans le *Mercure de France*).
Cabinet Paignon-Dijonval, n° 3733 pour les deux.

27 — ARRIVÉE AU SABBAT.

Dans la campagne, la nuit, une vieille femme, debout, tient à la main une torche enflammée ; près d'elle, un individu accroupi joue de la guitare. Elle est placée devant un poteau fiché en terre et brisé par le sommet ; au pied est posée une lanterne allumée. Près de la lanterne est un petit personnage vieux, nu, avec de longs cheveux ; tout à gauche, une sorte de diable à bec d'oiseau, assis sur une pierre et couvert d'une robe noire, tient des deux mains un balai dans lequel est fichée une chandelle allumée ; à côté du poteau, à droite, une femme remue la terre avec une pelle. Tout autour de la scène, des animaux fantastiques diversement groupés ; dans les airs, des chauves-souris et des poissons ailés ; on aperçoit à l'extrême droite le croissant de la lune. Armes à la marge.

Gravure assez bonne ; pendant avec la pièce précédente.

H. 0,327mm ; L. 0,264mm.

A la marge : *Arrivée au Sabat* (sic) — *gravé d'après le tableau original de D. Teniers, etc.*, comme pour *le Départ*.

B. Nat. ; M. Abb.

Ces deux estampes étaient annoncées de la manière suivante dans le *Mercure de France*, numéro d'octobre 1755 :

« Le sieur Aliamet, célèbre graveur, vient de donner au public deux ouvrages qu'il a gravés d'après Teniers. Elles ont pour titre, l'une *le Départ pour le Sabbat*, l'autre *l'Arrivée au Sabbat*. Les deux tableaux tirés du cabinet du comte de Vence passent pour les plus ingénieuses que ce peintre flamand ait composées. Comme tout y est fiction, il y a donné essor à son génie ; il en a fait deux sujets de nuit parce que les scènes magiques qui y sont dépeintes s'assortissent mieux avec les ténèbres qu'avec la trop grande lumière. Dans le premier, on voit une magicienne occupée à préparer des onguents pour frotter ceux qu'elle envoie au sabbat. Autour d'elle sont sous les formes les plus grotesques les suppôts du royaume infernal qui applaudissent à son travail. L'un d'eux tient une espèce de flûte à bec pour sonner le départ, d'autres paraissent l'accompagner de leurs cris lugubres. Sur le devant du sujet, tous les attributs de l'art de la divination, têtes et

ossements de morts, caractères et écrits en cercle sur le carreau, cartes dispersées, couteaux fichés en terre. Dans le fond est une femme qui tient le livre des paroles magiques et fait partir par la cheminée, à l'aide d'un grand feu, ceux qui sont prêts et qui ont en main le bâlet *(sic)* chargé d'une torche ardente qui doit éclairer dans la route.

« Le second sujet représente *l'Arrivée au Sablat*. On y voit la sorcière et sa servante accompagnées de toute la cohorte ténébreuse, occupées à chercher des trésors à la lueur du flambeau déjà décrit ; l'une fouille la terre, l'autre apporte des herbes et des racines magiques parmi lesquelles est une mandragore. La scène est en pleine campagne auprès d'un gibet en ruine dont il ne reste qu'un poteau, les oiseaux de nuit voltigent çà et là, accompagnant de leurs cris les instruments de musique qui annoncent d'une façon comique la joie de toute la troupe. Les deux estampes expriment parfaitement les beautés et les finesses des deux tableaux et rendent très bien les effets du clair-obscur. Elles se vendent chez l'auteur, rue des Mathurins, la quatrième porte cochère à gauche en entrant rue de la Harpe — à Paris, 1755. »

Les deux tableaux de 10 pouces sur 9 figuraient le 11 février 1761 à la vente du cabinet de C.-A. Villeneuve, comte de Vence, lieutenant général et gouverneur de la Rochelle, amateur bien connu ; ils furent vendus 500 livres.

28 — LA CHAMBRE DE JUSTICE FAIT RENDRE GORGE AUX MALTOTIERS.

Devant la colonnade d'un temple d'architecture grecque, quatre hommes, grossièrement vêtus, sont à genoux devant un grand coffre ; ils tiennent des sacs dont l'un, par terre, est à demi ouvert et rempli de pièces de monnaie ; un des hommes, plus au fond, paraît dénoncer son voisin en le montrant du doigt. Au-dessus, dans les airs et assises sur des nuages, sont deux femmes en costumes antique ; l'une, personnifiant la paix, a la tête surmontée d'une flamme en aigrette et tient de la main droite une branche d'olivier ; l'autre, qui personnifie la justice, tient d'une main des balances et de l'autre dépose la foudre sur un plateau que lui présente un génie. Plus haut, deux médaillons ronds soutenus par cinq génies ailés et entourés de branches de chêne ; le médaillon de gauche présente, en bas-relief, le portrait, en buste, du roi ; on lit autour : *Ludovicus XV, D. G. Fr. et Nav. rex*. Celui de droite, en blanc dans l'épreuve que nous avons étudiée, est celui où la reine devait être représentée. Tout au-dessus, on aperçoit une partie d'arc-en-ciel qui passe derrière le médaillon du roi et se prolonge derrière les deux figures allégoriques.

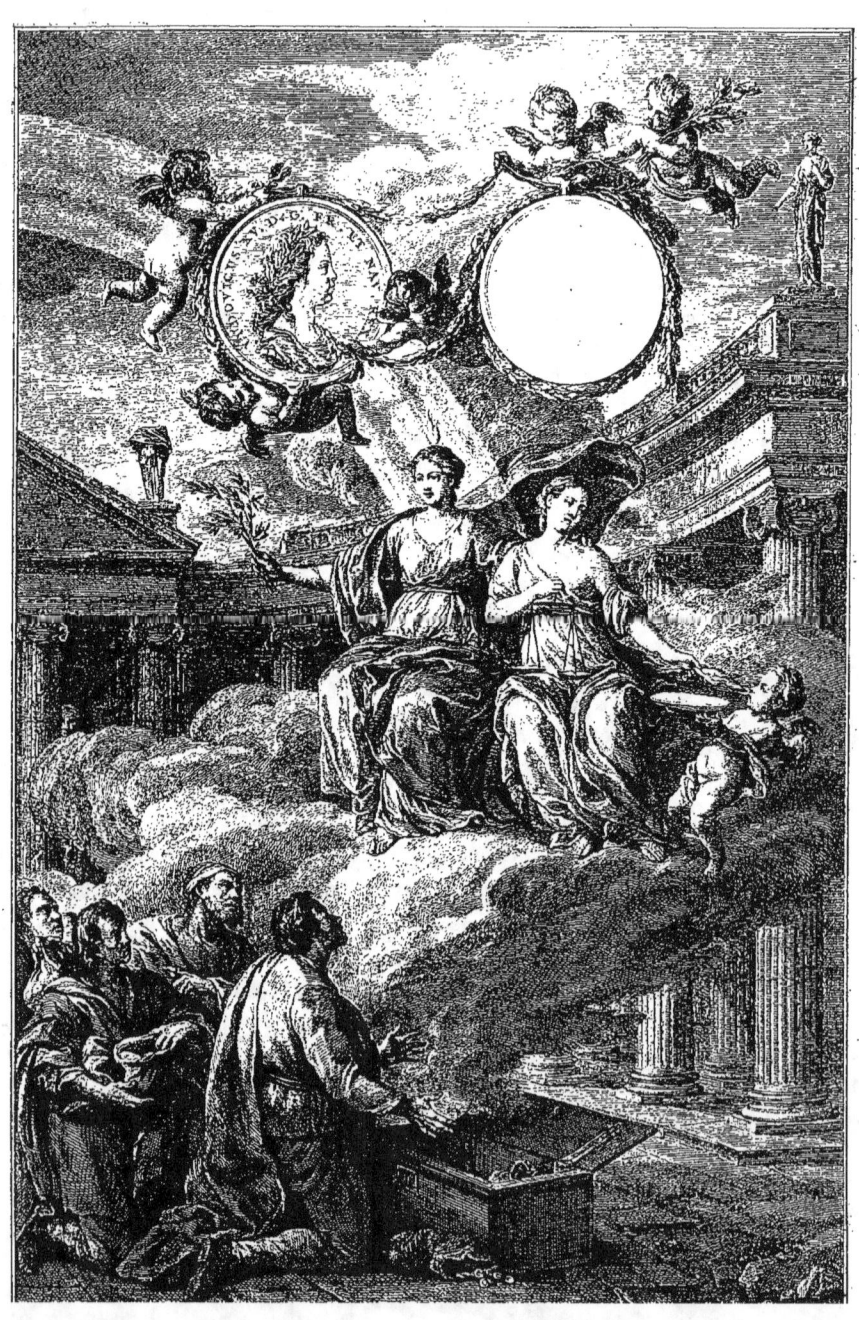

Belle pièce, genre vignette.

H. 0,323mm ; L. 0,216mm.

A la marge, sur les épreuves terminées : *la Chambre de Justice fait rendre gorge aux maltôtiers et les oblige à rapporter des sommes considérables au trésor royal 1716.*

En bordure : *Vien pinxit — Cochin direxit — Aliamet sculp. 1759.*

B. Nat. ; M. Abb.

État avant toutes lettres, sans même les noms d'artistes, avec les deux médaillons en blanc (B. Nat. œuvre de Cochin, 5^e vol.)

État avant le titre, mais avec les noms du peintre et du graveur, seuls, sans celui de Cochin, avec le médaillon de la reine resté en blanc ; c'est celui décrit (M. Abb.)

Cette belle estampe, fort rare, est la neuvième d'une suite destinée à l'histoire de Louis XV qui n'a pas été menée à bonne fin. Voici ce qui est mentionné au sujet de cette publication dans le catalogue de l'œuvre de Cochin, par Jombert ; Paris, Prault, 1770, p. 117, n° 315 : « 1770 — *Histoire de Louis XV par médailles, in-folio, de l'Imp^{ie} Royale, commencée en 1753.* — Comme ce magnifique ouvrage, dans lequel il devait entrer autant d'estampes qu'il a été frappé de médailles sur les événements les plus remarquables du règne de Louis XV a été interrompu pour quelque temps, on ne peut rendre compte ici que des planches qui sont actuellement gravées, en avertissant néanmoins qu'aucune de ces estampes ni des ornements qui y ont rapport n'a passé dans le public et que M. Cochin s'est fait une loi inviolable de n'en donner à qui que ce soit jusqu'à ce que ce grand travail qu'il compte reprendre incessamment soit poussé à la perfection et qu'il ait eu l'honneur de présenter à Sa Majesté l'ouvrage entier, complet et achevé. »

Nous avons dit ci-dessus qu'il ne l'avait jamais été.

29 — LA BERGÈRE PRÉVOYANTE.

Dans la campagne, une jeune fille est assise, pieds nus, la gorge à demi découverte ; elle entoure d'une guirlande de fleurs le cou d'un jeune homme qui est endormi près d'elle, à demi couché, la tête appuyée sur une main et tenant de l'autre un bâton qui est posé par terre. A gauche, deux moutons dont l'un est couché, et, à côté, posé à terre sur un vêtement et sur une houlette, un chapeau de femme tenu replié par les rubans qui sont noués ; il est rempli de fleurs ; à droite, un autre mouton, un chien et un panier de fleurs. Au second plan, vers le milieu, sous un sapin, une fontaine surmontée d'un

vase antique autour duquel sont figurés en bas-relief des amours dansant. Ce vase est entouré d'une guirlande avec deux têtes de dauphins ; de la gueule de l'un d'eux sort un jet d'eau qui tombe dans une vasque en forme de grande coquille, pour se déverser ensuite dans un large bassin. Bouquets d'arbres à droite et à gauche ; armes au bas, au milieu du titre.

Sujet des plus gracieux, bien rendu par le graveur. C'est une de ses meilleures estampes.

H. 0,388mm ; L. 0,314mm.

A la marge : *la Bergère prévoyante* — *dédiée à messire Jean-Baptiste le Rebours, chevalier, seignr de St Mard sur le mont et autres lieux, président au parlement, etc.* — *par son très humble et très obéissant serviteur Aliamet, graveur du roi et de LL., maj. imp. et Rin* — *tiré du cabinet de M. Le Rebours* — *à Paris, chez l'auteur, rue des Mathurins, vis à vis celle des Maçons.*

En bordure : *Fr. Boucher pinx.* — *J. Aliamet sculp.*

B. Nat. ; M. Abb.

État d'essai, préparation d'eau-forte (correspondant aux placards d'imprimerie) — Collect. Béraldi.

État d'eau-forte ordinaire (Catal. Clément, mai 1879) ; très belle.

État terminé, avant la lettre (Catal. de 1788, n° 367).

État avant la dédicace, mais avec les armes ; rare. M. Abb. ; voyez Herzog, en 1876, 40 fr. (Catal. Bouillon, avril 1891 et collect. Hulot, juin 1892).

État décrit.

Le tableau figurait, en 1778, à la vente Le Rebours, président de la quatrième chambre des enquêtes ; Remy expert, sous cette indication : « Boucher — un berger dormant auprès de sa bergère qui le pare d'une guirlande de fleurs ; gravé par Aliamet sous le titre : *la Bergère Prévoyante,* 33 pouces sur 26 ». Cabinet Paignon-Dijonval, n° 8466, d'après François Boucher, peintre graveur à l'eau-forte, né à Paris en 1704, mort en 1768.

A la vente Aliamet (Catal. Basan, 1788), on mentionnait, sous le n° 6, une copie du tableau de Boucher, de même grandeur que l'estampe gravée par Aliamet et qu'on joignait au tableau, le tout vendu 40 l. 2 s. à Basan.

J'ai été heureux de trouver la date de cette estampe dans la réclame qui lui était faite dans le numéro du 4 décembre 1773 du journal-revue qui paraissait à Amiens sous le titre : *Affiches, annonces, etc. de Picardie, Artois et Soissonnais, etc.,* chez Godart. La description un peu fantaisiste et surtout les réflexions d'une allure assez galante sur le sujet étaient faites apparemment pour affriander l'amateur ; on peut en juger :

« ... la douce tranquillité du dormeur, l'air de contentement de la bergère, la négligence et le désordre qui règnent dans ses vêtements peuvent bien faire soupçonner qu'elle ne l'a pas rencontré seul et sommeillant, et le plaisir avec lequel elle le captive annonce qu'elle ne veut pas le laisser échapper sitôt ». Plus loin, cet éloge du graveur : « l'exécution est soignée avec goût, chaque objet est traité avec un art qui tend à faire saisir les caractères, les effets, l'harmonie, la touche, etc. Le burin est partout de ce fini, de cette précision qui distinguent le faire de notre artiste ». Puis l'adresse à Paris, et aussi à Amiens *chez Godart ou au magasin d'Agnès, marchand d'estampes*, etc. »

30 — BATAILLES DE LA CHINE.

Album de seize pièces qui se trouve à la Bibliothèque nationale à Paris sous ce titre : *Suite des seize estampes représentant les conquêtes de l'empereur de la Chine avec leur explication 1765 etc.*

La 2ᵉ et la 15ᵉ de ces pièces ont été gravées par Aliamet.

2ᵉ estampe de cette série. Grande scène de combat ; poursuite d'ennemis au-delà d'une rivière ; çà et là, un grand nombre de fuyards en désordre, des chevaux échappés, etc. On remarque principalement, parmi cette masse de soldats, chinois et tartares, des archers à cheval, avec leurs carquois garnis de longues flèches.

Grande et belle gravure, burinée avec beaucoup de finesse dans les détails ; on y reconnaît la main habile de notre graveur de vignettes.

H. 0,507mm ; L. 0,886mm.

En bordure, à la marge, à gauche : *J. Joannes Damascenus a S. Sᵃ conceptione, Augustinianus excalcatus et missionarius apostolicus sacrae congregationis delineavit et fecit.*

Au milieu : *C. N. Cochin filius direxit.*

A droite : *J. Aliamet sculp.*

Et, dans un carré, vers la droite, à la marge :

IIᵉ estampe — *Pan-ti, envoyé par l'empereur pour installer Amour Sana et commandant 150 mille hommes de troupes de l'empire, surprend, à la faveur d'un brouillard, Ta Ouatsi, rival d'Amour Sana, et fait prisonnières mille familles sans perdre un seul des siens, année 1755.*

B. Nat.
État d'eau-forte, collect. Béraldi.

Ces pièces sont très rares, surtout la suite complète; treize seulement figurant au catalogue de 1788, n° 305, étaient vendues pour la somme énorme, à l'époque, de 240 livres 3 sols; les deux gravées par Aliamet, mises en vente, seules, sous le n° suivant, étaient achetées 32 livres par Demarteau.

Il existe des réductions gravées par Helman, de 1783 à 1788, en dix-huit pièces in-folio.

Une note manuscrite, ajoutée au titre gravé de l'album qui se trouve aux Estampes à Paris, porte cette mention : — « Conquêtes de Kien-long, empereur de Chine, remportées dans le royaume de Chanagar et les pays mahométans voisins, gravées par ordre du roy sur les dessins donnés par l'empereur en 1765 ». A la fin du volume se trouvent les batailles de Pierre le Grand en quatre pièces.

Dans l'ouvrage de Dussieux, *Artistes français à l'étranger*, chapitre V, Chine, Indes et Perse, p. 198-199, nous trouvons les renseignements suivants qui ont un grand intérêt : « L'empereur Kien-long ordonna aux jésuites de faire des dessins, d'après les peintures d'Attiret, de ses expéditions contre les Tartares de 1753 à 1760, dessins que l'on enverrait en Europe pour les graver à ses frais. En 1765, l'empereur de Chine envoya en France par la Compagnie des Indes des dessins magnifiques de conquêtes pour être gravés par nos meilleurs artistes (Bachaumont, *Mémoires secrets,* t. III, p. 304). M. de Marigny confia à Cochin la direction de la gravure des seize dessins représentant les conquêtes de Kien-long. Les auteurs des dessins étaient les P.-P. Attiret, J.-J. Damascenus, Jos. Castiglione et Ignatius Sichelbarth. Huit graveurs travaillèrent à cette collection, terminée en 1774 : L.-J. Masquelier (1re estampe), J. Aliamet (2e et 15e), J.-P. le Bas, Saint-Aubin, F. de Née, B.-L. Prévost, P.-P. Choffart, N. de Launay. La presque totalité des épreuves de la collection des *Batailles de la Chine* ayant été envoyée à Pékin, ces estampes sont d'une extrême rareté ».

La suite complète des seize pièces figurait au catalogue de la collection du marquis de Ménars relevé par M. Campardon dans son ouvrage sur madame de Pompadour; il est dit que les batailles des Chinois sont faites d'après des dessins très exacts et parfaitements conformes au costume de cette nation.

Enfin Joubert, dans son *Manuel de l'Amateur d'Estampes,* 1821, en parlant des Anglais qui attiraient nos graveurs, et qui, en envoyant en outre leurs jeunes artistes en France se firent peu à peu une réputation d'abord usurpée, ajoute ceci en note :

« Tout cela néanmoins n'empêcha pas les Français d'obtenir la préférence pour la gravure de ces fameuses batailles de la Chine, gravées à Paris sous la direction de Cochin, préférence qui fut déterminée par la vue des batailles d'Alexandre de Lebrun par Gérard Audran, préférence qui choqua tellement les Anglais qu'ils reprochèrent à leurs ministres de ne pas assez surveiller nos relations et de ne pas s'opposer plus efficacement à nos entreprises commerciales ».

31 — BATAILLES DE LA CHINE.

15ᵉ estampe de la série. Même genre que ci-dessus; charges de cavaliers à droite, morts et mourants; des soldats à pied escaladent des rochers. Ailleurs des cavaliers s'engagent dans des gorges de montagnes, ils ont tous des arcs et des carquois remplis de flèches; on remarque des chameaux portant de petits canons.

Belle et grande pièce, très finement burinée.

En bordure, à la marge, à gauche : *Ioan⁵ Dion⁵ Attiret soc. Jesu delineavit 1763.* — Au milieu : *C. N. Cochin filius direxit* — A droite : *J. Aliamet sculpsit* et, dans un carré, à la marge : *XVᵉ Estampe : Combat du 1ᵉʳ septembre 1759, dans la montagne de Poulok-Kol, près les lacs de Poulong-Kol et d'Isil-Kol et de la ville de Badackhan; Fou-té commande les troupes impériales contre les deux Hot-Chom. Le combat est vers la fin du jour. Le grand Hot-Chom y périt, l'armée chinoise y fit un butin considérable, c'est la fin de la conquête de la petite Bulgarie*

B. Nat.

État d'eau-forte (Collect. de M. Béraldi).

Voir, à la précédente pièce, divers renseignements sur ces gravures.

Ajoutons, pour ces deux pièces, les mentions d'un catalogue de Meun, 2 juin 1882, sous le nº 460 : *Aliamet. Pan-Ti, envoyé par l'empereur de la Chine surprend mille familles 1755;* — et *combat du 1ᵉʳ septembre 1759; défaite de Hot-Chom, 2 pl. in-fol. en larg.*

IV

PETITS PAYSAGES, VUES

32 — 3ᵉ Vue des Environs de Saverne.	Brandt	
33 — 4ᵉ Vue des Environs de Saverne.	id.	
34 — Vue près du Golfe de Tarente	Berghem	
35 — 3ᵉ Vue près de Dresde	Wagner	
36 — 4ᵉ Vue près de Dresde	id.	
37 — Ruine près d'Alessano	id.	
38 — 1ʳᵉ partie du Jardin anglais de Villette	Hackert	
39 — 2ᵉ partie du Jardin anglais de Villette	id.	

32 — 3ᵉ VUE DES ENVIRONS DE SAVERNE.

Sur une route à droite, et près d'un gros rocher, se trouvent des groupes de personnages : une femme avec un enfant, suivie d'un chien; plus loin, un homme à cheval, et, près de lui, une femme portant un enfant et en tenant un autre par la main; au-delà, un homme à pied chargé d'un fardeau. Arbres à droite et à gauche de la route; plus à gauche, un lac ou rivière avec deux bateaux; au-delà, la campagne et des montagnes à l'horizon. Armes à la marge.

Jolie gravure, fine; presque genre vignette.

H. 0,168mm ; L. 0,240mm.

A la marge : *IIIᵉ Vue des environs de Saverne — dédiée à monsieur Rousseau du Réage — seigneur de la Goespierre, secrétaire du Roi, honoraire, etc. — par son très*

humble serviteur J. Aliamet — à Paris chez l'auteur, graveur du Roi et de S. M. Imple et Rle, rue des Mathurins.

En bordure : *Brandt Pinx. — Aliamet sculp.*

B. Nat.; M. Abb.

État sans la dédicace mais avec les armes (B. Nat.)

État, également sans la dédicace et sans les armes, mais avec les mentions suivantes après le titre : *gravée d'après le tableau original de Brandt — à Paris chez Demarteau, gendre d'Aliamet, cloître St Benoît.*

La 1re et la 2e vue de *Environs des Saverne* figurent plus loin parmi les pièces *dirigées* seulement par Aliamet.

33 — 4e VUE DES ENVIRONS DE SAVERNE

Même genre que la 3e vue, dans un sens opposé ; ici, le lac ou rivière est vers la droite, montagnes au loin ; à gauche et autour du lac, des arbres et des rochers. Plus à droite, deux hommes à cheval, suivis de deux chiens ; devant eux, une mendiante portant un enfant sur son dos. Armes à la marge, les mêmes que ci-dessus.

Pièce finement gravée, comme la précédente.

H. 0,167mm ; L. 0,240mm.

A la marge : *IVe Vue des environs de Saverne — dédiée à monsieur Rousseau du Réage, etc.,* comme pour la 3e vue.

En bordure : *Brandt pinx. — Aliamet sculp.*

B. Nat.; M. Abb. (Collect. de M. Albert Carette à Abbeville).

État sans la dédicace, mais avec les armes.

État, comme ci-dessus, avec l'adresse de Demarteau.

34 — VUE PRÈS DU GOLFE DE TARENTE.

Au premier plan, vers la droite, une femme est assise par terre ; près d'elle, un homme à demi couché ; plus loin, un autre homme monte sur un cheval sur lequel est placé un gros sac, et, près de lui, un autre cheval également chargé ; à sa gauche, trois vaches et un chien. Au-delà, on voit d'autres personnages sur le bord du golfe, l'un, à gauche, sur un pont, conduisant des vaches et une chèvre. Du même côté, et au second plan, masses de rochers dominant la mer et surmontés de forts ; au loin, des montagnes. Armes à la marge au milieu du titre.

Jolie pièce, finement gravée, genre vignette ; elle est un peu poussée au noir, mais les teintes sont fondues et harmonieuses de ton ; les détails du premier plan sont délicatement rendus.

H. 0,167mm ; L. 0,237mm.

A la marge : *Vue du golfe de Tarente — dédiée à monsieur Rousseau du Réage, seigneur de la Goespierre, sécretaire* (sic) *du Roi, honoraire, etc. — gravé d'après le tableau original qui appartient à M. Rousseau, par son très humble serviteur, J. Aliamet — à Paris, chez l'auteur, graveur du Roi et de sa M. Imple et Rle, rue des Mathurins.*

En bordure : *Berghem pinx. — Aliamet sculp.*

B. Nat. ; M. Abb. ; de ma collect. ; B. Nat. œuvre de Berghem.
État avec le titre seul et les armes, mais sans la dédicace.
Autre état sans la dédicace, mais avec cette mention après le titre : *gravée d'après le tableau original de Berghem — à Paris chez Demarteau, gendre d'Aliamet, cloître St Benoit* (de ma collect.)
Autre sans les armes et sans la dédicace (M. Abb.)

35 — 3e VUE PRÈS DE DRESDE.

Paysage montagneux, un peu confus. Au premier plan, au milieu, un torrent se brise en cascade sur des rochers ; à droite et à gauche, des arbres et des buissons. Le torrent, à l'endroit où il est resserré entre des rochers, est traversé par un pont rustique sur lequel passe une femme chargée d'une sorte de hotte ; un peu à droite, un homme près de deux vaches dont l'une est couchée ;

quatre autres vaches plus loin, arbres au fond. Armes à la marge ; deux écussons.

<small>Pièce ordinaire, moins soignée.</small>

<center>H. 0,167^{mm} ; L. 0,237^{mm}.</center>

A la marge : *III^e Vue près de Dresde — dédiée à madame Marie-Joséphine de Crécy, épouse de messire Jean-François Bourée, chevalier, seigneur de Neuilly, Marcheville, etc. — par son très humble et très obéissant serviteur Aliamet — à Paris, chez l'auteur, graveur du roi rue des Mathurins vis-à-vis celle des Maçons.*

En bordure : *Wagner Pinxit. — J. Aliamet sculp.*

B. Nat. ; M. Abb.

<small>État avant toutes lettres (B. Nat.)</small>

<small>État sans les armes et sans la dédicace, avec cette mention après le titre : *gravée d'après le tableau original de Hackaert* (sic) — *à Paris, chez Demarteau gendre d'Aliamet, cloître S^t Benoît*, et avec le nom de Hackert substitué également, en bordure, à celui de Wagner (M. Abb.)</small>

36 — 4^e VUE PRÈS DE DRESDE.

Au premier plan, sur un îlot au milieu d'un petit lac ou rivière entouré d'arbres, un berger conduit son troupeau composé de six vaches, de trois moutons et d'une chèvre ; ces derniers, vers la droite, sont dans l'eau qui est très peu profonde. Plus loin, dans les arbres, les bâtiments d'une ferme ; au-delà, des rochers. Armes à la marge.

<small>Même genre que la 3^e vue, mais paysage plus intéressant et plus finement travaillé ; les animaux sont ravissants.</small>

<center>H. 0,167^{mm} ; L. 0,238^{mm}.</center>

B. Nat. ; M. Abb.

A la marge : *IV^e vue près de Dresde* et les mêmes mentions à la marge que ci-dessus pour la 3^e vue ; mêmes états.

37 — RUINE PRÈS D'ALESSANO.

Sur une route passent des groupes de personnes : un homme monté sur un âne, tenant un long bâton en travers, il est accompagné d'un chien ; plus à droite, une femme portant une hotte sur le dos et ayant près d'elle un jeune garçon ; deux hommes, dont l'un est assis par terre. A droite, un ruisseau coule entre des rochers et des bouquets d'arbres après avoir passé par une voûte ménagée sous une grande tour. A gauche, groupe de trois hommes dont deux à cheval conduisant deux ânes chargés. Au loin, la campagne nue.

Jolie pièce, finement gravée.

H. 0,167mm ; L. 0,238mm.

A la marge : *Ruine près d'Alessano — dédiée à monsieur le marquis de Sabran — ancien capitaine de Gendarmerie, Brigadier des Armées du Roi — par son très humble serviteur J. Aliamet — à Paris, chez l'auteur, graveur du Roi et de S. M. Imple et Rle, rue des Mathurins.*

En bordure : *Wagner pinx. — J. Aliamet sculp.*

M. ABB.

Autre état, sans les armes, avec les seules mentions après le titre : *Par son très humble serviteur J. Aliamet — à Paris chez l'auteur, graveur, rue des Mathurins.*

38 — 1re PARTIE DU JARDIN ANGLAIS DE VILLETTE.

Au premier plan, petit troupeau composé de deux vaches et d'une chèvre conduits par un homme monté à cheval et qui est accompagné d'un chien ; les animaux s'abreuvent dans un cours d'eau qui s'étend au loin. Plus à droite, une femme montée sur un âne ; au-delà, au bord de l'eau, une tour environnée d'arbres. A gauche, sur l'autre rive, des saules et autres bouquets d'arbres ; au loin, un bateau monté par deux hommes ; à l'horizon on aperçoit les maisons d'un village. Armes à la marge au milieu du titre.

Jolie pièce, très finement gravée, avec effet de perspective lointaine très bien rendu.

H. 0,168mm ; L. 0,238mm.

II.e PARTIE DU JARDIN ANGLAIS DE VILLETTE
Dédiée à Monsieur Le Marquis de Villette Seigneur de Ferney Voltaire.
Par son très humble Serviteur J. Ch. lintpet.

A la marge : 1^{re} *partie du jardin anglais de Villette — dédiée à monsieur le marquis de Villette, seigneur de Ferney Voltaire — par son très humble serviteur J. Aliamet — à Paris, chez l'auteur, graveur du Roi et de sa M. Imp^{le} et R^{le} rue des Mathurins.*

En bordure : *J^n Hackert pinx. — J. Aliamet sculp.*

B. Nat.; M. Abb.

État avant la lettre, sans les armes, avec la seule mention : *Jean Hackert p^{xit}*.

B. Nat. œuvre d'Hackert, $supp^t$.

39 — 2ᵉ PARTIE DU JARDIN ANGLAIS DE VILLETTE.

Même genre. Au premier plan, sur le bord d'un cours d'eau qui, à gauche, baigne les murailles d'une forteresse en ruines, sont trois vaches dont deux couchées. Plus loin, toujours à gauche, un homme et une femme conduisant deux vaches suivies d'un chien ; ils viennent de traverser un grand pont en bois qui conduit à la forteresse à laquelle on accède par une voûte ; les murs en ruines sont couverts de végétation. Au-delà, deux moulins à eau ; à l'horizon, on distingue confusément des constructions, un clocher... Armes à la marge.

Charmante pièce, comme la précédente, avec des lointains qui fuient bien.

Mêmes dimensions et inscriptions à la marge.

B. Nat.; M. Abb.

État avant la lettre, mais avec les armes à la marge et les noms des deux artistes en bordure. (B. Nat. œuvre d'Hackert, $supp^t$.)

V

PIÈCES TERMINÉES PAR ALIAMET

40 — Vue de la Place publique de Cos	1778	HILAIR	WEISBROD
41 — Village près de Dresde	1779	WAGNER	id.
42 — Hameau près de Dresde	1779	id.	id.
43 — Vᵉ Vue des Environs de Dresde	1779	id.	id.
44 — VIᵉ Vue des Environs de Dresde		id.	id.
45 — Vue prise dans les Jardins des Camaldules		WEISBROD	
46 — Vue de la Ville de Taormina		CHATELET	ALLIX
47 — Vue du Temple de Pestum.		ROBERT	
48 — Vue de la Ville de Nicastro.		DUPLESSIS-BERTAUX	
49 — Vue de l'Etna		ALLIX	
50 — Diane et Calisto		LE TITIEN	
51 — Mazaniello haranguant le peuple		DUPLESSIS-BERTAUX	
52 — Le Massacre des Innocents		LEBRUN	
53 — Le Baptême de Jésus-Christ		POUSSIN	

40 — VUE DE LA PLACE PUBLIQUE DE COS.

On voit, à gauche, un groupe d'hommes ; l'un est à cheval, deux autres sont debout près de lui ; trois sont assis par terre, deux de ceux-ci tiennent une longue pipe. Vers le côté gauche de la place, une fontaine monumentale ombragée par un arbre séculaire dont les grosses branches noueuses sont soutenues par des débris de colonnes ; sur les marches de cette fontaine sont

assis trois hommes ; un autre est debout, adossé contre une des colonnes. Plus loin, du même côté, sur des tables surmontées de tentures formant auvents, des marchands sont assis les jambes croisées ; d'autres, à l'extrême droite, sont assis de la même manière, sur leur table d'étalage. Dans le fond, à gauche, on aperçoit la coupole d'un temple et une tour élevée ou minaret.

Gravure assez ordinaire.

H. 0,213mm ; L. 0,347mm.

A la marge : *Vue de la place publique de Cos, A. P. D. R.* — *dessiné par J.-B. Hilair* — *gravé à l'eau-forte par C. Weisbrod et terminé au burin par J. Aliamet.*

Au-dessus à gauche : pl. 59.

M. Abb.; B. Nat.

État d'eau-forte pure signé Weisbrod, 1778. (B. Nat. œuvre de C. Weisbrod); autre terminé, mais avant la lettre ; on y retrouve *C. Weisbrod* 1778.

État en tirage plus moderne avec le titre seul : *Vue de la place publique de Cos A. P. D. R.* et les noms des artistes en bordure (Collect. de feu M. Louis Ponticourt à Abbeville).

41 — VILLAGE PRÈS DE DRESDE.

A droite, une rivière ou torrent, d'un cours rapide, se brise sur des rochers à fleur d'eau ; à l'extrême droite, un bouquet d'arbres surplombant au-dessus de l'eau. Au premier plan, au milieu, des rochers avec broussailles ; plus loin, à gauche, un petit troupeau se composant de quatre vaches conduites par un pâtre qui porte un bâton sur l'épaule ; il est suivi d'un chien. Au-delà, une maisonnette entourée d'arbres ; au dernier plan, des rochers élevés. Armes à la marge.

Paysage assez tourmenté ; travaux un peu secs. La pièce forme pendant avec *Hameau près de Dresde.*

H. 0,166mm. L. 0,237mm.

A la marge : *Village près de Dresde.* — *dédié à monsieur de Pujol, chevalier, né baron de la Grave, commissaire provnl et principal des guerres à Valenciennes, chevalier de l'ordre royal et militaire de St Louis, par son serviteur et ami J. Aliamet* — *à Paris, chés l'auteur, graveur du roi et de l. l. M. Imples et Rles, rue des Mathurins.*

En bordure : *peint par Wagner — gravé à l'eau forte par Weisbrod et terminé par J. Aliamet.*

B. Nat.; M. Abb.

État sans les armes et avec cette seule mention après le titre : *gravé d'après le tableau original de J.-P. Hackaert* (sic) *— à Paris chez Demarteau, gendre d'Aliamet, cloitre St Benoît;* et en bordure : *Peint par Hackaert — gravé à l'eau-forte par Weisbrod et terminé par J. Aliamet* (M. Abb.)

État avec les armes, sans aucune mention à la marge (B. Nat. œuvre de Wagner).

Cette pièce et la suivante ont fait l'objet d'une réclame dans le numéro du 10 juillet 1779 du *Mercure de France;* elle a été relevée dans la notice biographique.

42 — HAMEAU PRÈS DE DRESDE.

Sur le premier plan, un petit troupeau de vaches, moutons et chèvres, et, à droite, une femme en marche, tenant un panier et un bâton. Au-delà, l'entrée d'une ferme dont les bâtiments se voient un peu plus loin, en face, cachés en partie par d'épais bouquets d'arbres ; à droite, une barrière. Au loin, à gauche, paysage montagneux.

Gravure finement travaillée, faisant pendant avec *Village près de Dresde.*

H. 0,167mm. L. 0,238mm.

A la marge : *Hameau près de Dresde — dédié à monsieur de Pujol, chevalier,* etc. (comme à la pièce précédente).

B. Nat.; M. Abb.; de ma collection.

État différent ; comme ci-dessus pour *le Village près de Dresde* (M. Abb.)

Autre, avec les armes, sans aucune mention à la marge (B. Nat. œuvre de Wagner).

43 — Ve VUE DES ENVIRONS DE DRESDE.

Un homme, monté à califourchon sur une vache et suivi d'un chien, traverse à gué un ruisseau qui coule à côté d'un château en ruines ; cette construction comprend notamment une tour carrée et une grande entrée voûtée à plein cintre. L'homme conduit un âne chargé d'un sac qui marche devant

lui, et quatre chèvres ; à droite et à gauche, des arbres et des broussailles au milieu de rochers. Au loin, la campagne, avec collines. Armes à la marge.

<small>Bonne gravure, fine.</small>

 H. 0,165mm ; L. 0,235mm.

A la marge : *Ve Vue des environs de Dresde — dédiée à monsieur de Pujol, chevalier, né baron de la Grave — commissaire proval et princpal, chevalier de l'Ordre Royal et militre de St Louis — prévôt chef de la ville et du magistrat de Valenciennes — par son serviteur et ami J. Aliamet — à Paris, chez l'auteur, graveur du Roi et de S. M. Imple et Rle, rue des Mathurins.*

En bordure : *peint par Wagner — gravé à l'eau-forte par Weisbrod — terminé par J. Aliamet.*

<small>B. NAT. ; M. ABB.
État d'eau-forte, signé Weisbrod 1779 (B. NAT., œuvre de Weisbrod).
État avant la dédicace.
État sans les armes, et avec les mentions suivantes après le titre : *gravée d'après le tableau original de J.-P. Hackaert — à Paris, chez Demarteau, gendre d'Aliamet, cloître St Benoît ;* et en bordure : *peint par Hackaert — gravé à l'eau-forte par Weisbrod, terminé par Aliamet* (M. ABB.)</small>

44 — VIe VUE DES ENVIRONS DE DRESDE.

Deux femmes lavent du linge sur le bord d'un cours d'eau qui passe plus loin contre une tour et des murailles. A côté d'elles, d'autres femmes, et un petit troupeau composé de quatre moutons et de deux vaches, dont une est couchée ainsi que les moutons ; ils sont gardés par un berger assis par terre près de deux arbres ; avec un chien derrière lui. A l'extrême droite, des rochers ; au fond, la campagne. Armes à la marge.

<small>Bonne gravure, d'une certaine finesse, dans le genre de la précédente.</small>

 H. 0,165mm ; L. 0,234mm.

A la marge : *VIe Vue des environs de Dresde.*

En bordure : *peint par Huet — gravé à l'eau-forte par Weisbrod — terminé par J. Aliamet.*

B. Nat.; M. Abb.

État sans les armes, avec la mention suivante après le titre : *gravée d'après le tableau original de Huet* ; et en bordure : *peint par Huet, etc.*, comme ci-dessus.

Dans le catalogue de 1788, sous le chapitre Œuvre d'Aliamet, n° 229, on mentionne : *douze paysages d'ap. Wagner et Hackert, avant la lettre, avec les eaux-fortes : Vues des Environs de Dresde.*

45 — VUE PRISE DANS LES JARDINS DES CAMALDULES.

Sur un plateau de montagnes, avec arbres à gauche et au fond, on voit, à gauche, des bancs demi-circulaires superposés, formant exèdre, et sur le haut desquels se trouvent deux hommes en costume de moine. Au milieu de la composition et sur le premier plan, un groupe de cinq hommes debout, deux lisant une inscription sur une sorte de pierre tumulaire appuyée contre d'autres pierres ; les trois autres, en robe de moine, l'un avec le capuchon rabattu, paraissent converser en étendant les bras à l'horizon. Au fond, deux croix, dont une sur un piédestal se trouve au bord du rocher qui forme plateau ; à côté, deux hommes, les regards dirigés vers la plaine à droite; deux autres, plus loin, assis sur un petit mur d'appui. A droite, dans le lointain, deux cônes de volcan dont l'un projette de la fumée.

Jolie pièce, assez poussée à l'eau-forte, mais finement travaillée à la pointe.

H. 0,163mm ; L. 0,230mm.

A la marge : *Vue prise dans les jardins des Camaldules de Pouzzoles — dessiné d'après nature par Chastelet.*

En bordure : *Gravé à l'eau-forte par Weisbrod — terminé par Aliamet, graveur du roi.*

Au-dessus, à droite : *Naples*.

B. Nat.; collect. de M. Albert Carette à Abbeville.

Épreuves avec la seule mention : *Vue prise dans les Jardins des Camaldules,* sans l'indication de Chastelet ni de Naples au-dessus.

Épreuves modernes, sous le titre : *Jardin des Camaldules à Pouzzol ;* au-dessus, n° 213 (de ma collection).

Cette pièce figure au tome II, p. 174, du *Voyage pittoresque de Naples et de Sicile* de l'abbé de Saint-Non.

46 — VUE DE LA VILLE DE TAORMINA.

Vue à vol d'oiseau d'une ville pittoresquement bâtie en vue de la mer sur un plateau de colline au pied d'un mont escarpé. Sur le premier plan, à droite, groupe de personnages qui regardent le panorama ; l'un d'eux, assis sur une pierre, est en train de dessiner ; un autre étend le bras vers la ville. A gauche, la mer avec quelques petites voiles.

Jolie pièce, d'un effet artistique, avec perspective bien observée.

H. 0,254mm ; L. 0,394mm.

A la marge : *Vue de la ville de Taormina — prise en dehors et au pied de l'avant-scène de son ancien théâtre — dessiné par Chatelet — n° 18 Sicile — A. P. D. R.*

En bordure : *gravée à l'eau-forte par Allix — terminée au burin par Aliamet.*

M. ABB. ; collect. Ponticourt.

Autre état, tirage moderne sous le titre : *Vue de l'Etna et de la ville de Taormina prise aux pieds de l'avant-scène de l'ancien théâtre —* et les mêmes mentions que ci-dessus en bordure (de ma collection).

47 — VUE DU TEMPLE DE PESTUM.

Au milieu se dressent les ruines du temple qui se composent de la façade dont le fronton subsiste encore en partie, et de la colonnade qui régnait autour du monument et qui est encore entière ; des arbustes ont poussé entre les pierres. Sur le premier plan se trouvent des tronçons de colonnes, et, sur l'un d'eux, une femme est assise, allaitant un enfant ; un homme est accoudé près d'elle. Sur le côté, à droite, dans le fond, une maisonnette ; à gauche, près du tronc d'un arbre à moitié mort, une cuve, un puits et deux enfants debout à côté ; plus à gauche, du linge séchant à une corde. Plus loin, les hautes arcades d'un aqueduc.

Gravure assez bonne, genre vignette comme la *Vue de la ville de Nicastro ;* très poussée à l'eau-forte.

H. 0,222mm ; L. 0,340mm.

A la marge : *Vue du temple Exastile Périptère de Pestum, près de Salernes, à*

20 lieues de Naples — dessiné d'après nature par M. Robert, peintre du roi — n° 24 — A. P. D. R.

En bordure : *gravé à l'eau-forte par Weisbrod — terminé par J. Aliamet, graveur du roi.*

A la marge supérieure : à droite : *Naples.*

B. Nat.; M. Abb.; collect. Ponticourt.

État où on lit seulement : *Temple Hexastile Periptère de Pestum*, avec les mêmes mentions en bordure; et, à la marge supérieure : *n° 381 G. G.;* tirage moderne (de ma collection).

48 — VUE DE LA VILLE DE NICASTRO.

Au premier plan, sur une vaste place, circulent un grand nombre de personnes; on remarque notamment une chaise à porteurs soutenue par des chevaux ou mulets, des cavaliers, des mendiants, etc. A l'extrême droite, une marchande sous une sorte de tente. Au second plan, se trouvent les constructions de la ville, maisons, églises, palais, château fort, édifiées sans régularité et étagées sur le terrain en hauteur. Au fond, des montagnes.

Genre vignette, malgré les dimensions assez grandes ; pièce finement travaillée au burin, mais après avoir été très avancée à l'eau-forte. Même genre que *le Temple de Pestum*.

H. 0,207mm ; L. 0,342mm.

A la marge : *Vue de la ville de Nicastro située au milieu des Montagnes de l'Apennin dans la Calabre Oltérieure* (sic).

En bordure : *gravée à l'eau-forte par Duplessis-Berteaux — terminée par Aliamet graveur du roi.*

Et plus bas : *dessinée par Desprez archit. pensionnaire du roi à l'Académie de France, à Rouen — n° 77, Gde Grèce — A. P. D. R.*

M. Abb.; collect. Ponticourt.

État en tirage plus moderne, sans l'indication du dessinateur ; (M. Abb.; de ma collect.)

49 — VUE DE L'ETNA.

Paysage dont la perspective s'étend très loin à gauche ; de ce côté, on voit la mer qui est couverte de petites barques sous voiles. Au fond, l'Etna lançant de la fumée qui se confond avec les nuages ; puis la petite ville de Faormia bâtie au milieu des montagnes ; elle se prolonge vers la droite où l'on remarque un pont ou aqueduc qui se détache au milieu des constructions. Au premier plan, à droite, groupe de personnages ; un homme est assis et dessine, un autre est couché, deux femmes sont debout.

Assez jolie pièce, genre vignette, avec effets de perspective et de dégradations de lumière et d'ombre bien rendus.

H. 0,250mm ; L. 0,394mm.

A la marge : *Vue de l'Etna et de la ville de Faormia, prise aux pieds de l'avant-scène de l'ancien théâtre.*

En bordure : *gravée à l'eau-forte par Allix — terminée au burin par Aliamet.*

Au-dessus de la gravure : *n° 420. S.*

Collect. de M. A. Carette ; de ma collect.

50 — DIANE ET CALISTO.

La déesse, presque nue, est debout, à gauche, sous un dais formé de draperies supportées par les branches d'un arbre ; autour d'elle sont ses nymphes qui tiennent son arc et ses flèches. Elle étend le bras vers Calisto, qui est entraînée, en se débattant, par trois autres femmes ; de ce côté, à droite, une fontaine ; l'eau coule d'une amphore tenue renversée par un amour ; celui-ci est debout sur un piédestal de forme carrée, avec cartouches sur les parois où sont représentés en relief divers petits sujets. Au fond, la campagne, des arbres. Armes à la marge.

Jolie gravure, fine, genre vignette ; les nus sont délicatement modelés.

H. 0,156mm ; L. 0,191mm.

A la marge : *Diane et Calisto A. P. D. R. — de la galerie de S. A. S. monseigneur le duc d'Orléans A. P. D. R. — école vénitienne, VI^e tableau de Titien Vecelli.*

En bordure : *peint par Titien Vecelli — dessiné par Borel — gravé à l'eau-forte par Duclos et terminé par J. Aliamet, graveur du roi.*

B. Nat. ; Collect. de M. A. Carette à Abbeville ; et de ma collect.

Publiée dans la Galerie du Palais-Royal, 2^e vol.

État avant la dédicace (de ma collect.)

Il y a dans le recueil Boydell une gravure avec le titre anglais *Diana and Calisto* gravée par Walker, d'après le Moine.

51 — MAZANIELLO HARANGUANT LE PEUPLE.

Le héros populaire, debout sur un échafaud dressé au milieu d'une place publique, et tenant une longue baguette à la main, parle à une foule immense groupée devant lui à droite de tous côtés, sur les balcons, aux fenêtres, et, plus loin, sur le péristyle d'un monument. Derrière lui, des hommes armés de fusils tiennent des drapeaux déployés. Autour de l'échafaud, on voit une masse de cadavres décapités, les uns étendus en désordre sur le sol, les autres attachés à des poteaux, d'autres enfin, par-devant, que l'on traîne par les pieds. Les têtes sont fichées symétriquement sur des piques placées en lignes autour de l'échafaud ; enfin, des rangées de soldats en armes retiennent les masses tumultueuses du peuple. A gauche et au fond, une foule de personnes de tous rangs, de tous costumes, sont groupées ou plutôt tassées partout, sur la place, aux fenêtres, sur les balcons, sur des chariots et jusque sur les toits.

Bonne gravure, très fine, genre vignette, malgré ses dimensions ; mais la composition est trop surchargée de figures et de détails qui ne permettaient pas de donner à la pièce un caractère bien artistique.

H. 0,230^{mm} ; L. 0,343^{mm}.

A la marge : *Mazanielle* (sic) *haranguant le peuple de Naples dans la place du Marché des Carmes pendant la fameuse sédition de 1647 — n° 103 A. P. D. R.*

En bordure : *gravé à l'eau-forte par Duplessis-Bertaux — terminé au burin par Aliamet.*

En haut, à droite : *Naples*.

B. Nat.; M. Abb.

Cette pièce figure dans le *Voyage de Naples* de l'abbé de Saint-Non, 1er vol., p. 242, sous ce titre complet : *Saint-Non (l'abbé Richard de), voyage pittoresque ou description du royaume de Naples et de Sicile; Paris, Clousier, imprimeur, 1781-1786, 4 vol. en 5 tomes, in-fol., fleurons sur les titres, 376 gravures, 11 grandes vignettes, 74 culs de lampe et fleurons, 12 cartes et 1 plan*... gravés par de nombreux artistes de renom parmi lesquels nous trouvons comme Abbevillois : *Aliamet, Beauvarlet, Macret et Dequevauviller*. Cet ouvrage est des plus intéressants par ses gravures, vignettes et autres pièces dont quelques-unes sont excellentes.

52 — LE MASSACRE DES INNOCENTS.

Composition assez mouvementée représentant plusieurs scènes de carnage dans lesquelles des enfants sont tués par des soldats et foulés aux pieds des chevaux. Au milieu, un cavalier avec casque et cuirasse arrache un enfant des bras de sa mère; à gauche, des femmes couchées près de leurs enfants morts. Plus loin, d'autres écrasés sous les pieds des chevaux et sous les roues d'un quadrige monté par deux vieillards. Dans le fond, autres scènes de massacres sur un pont; au-delà, la façade d'un temple circulaire avec façade à colonnes et fronton; au-dessus, des arbres. A l'extrême droite, autre monument avec double escalier. Armes à la marge.

Genre vignette; détails rendus avec beaucoup de finesse et de netteté; formant pendant avec le *Baptême de Jésus-Christ*.

H. 0,147mm; L. 0,205mm.

A la marge : *le Massacre des Innocents — de la galerie de S. A. S. monseigneur le duc d'Orléans — A. P. D. R.*

En bordure : *peint par Ch. le Brun — gravé à l'eau-forte par D.-P. Bertaux, et terminé par J. Aliamet, graveur du Roi.*

B. Nat.; M. Abb.

Collect. de M. A. Carette à Abbeville, et de ma collect.

53 — LE BAPTÊME DE JÉSUS-CHRIST.

Le Sauveur, sur le bord du fleuve, un genou posé à terre, incline la tête devant saint Jean qui lui verse l'eau sainte avec une petite coquille; au-dessus d'eux plane une colombe, les ailes étendues. A droite et à gauche, groupes de personnages dont quatre, à gauche, remettent leurs vêtements; trois autres plus loin, parmi lesquels un vieillard qui paraît désigner aux autres Jésus-Christ et saint Jean. A droite, trois autres personnages, demi-nus, prosternés devant le Christ; derrière eux, un peu plus loin, une femme tenant un jeune enfant. A l'extrême droite, au premier plan, trois autres personnes se tenant par les bras. Dans le fond, au-delà du fleuve, on voit la campagne avec les murailles d'une ville à gauche, et, au milieu, des arbres sur le haut d'une colline. Armes à la marge.

Gravure assez bonne, genre vignette; faisant pendant avec *le Massacre des Innocents*.

H. 0,146mm; L. 0,204mm.

A la marge : *le Baptême — de la galerie de S. A. S. monseigneur le duc d'Orléans — A. P. D. R. — École Française —* 1er *tableau de Nicolas Poussin, peint sur toile, ayant de hauteur 3 pieds 8 pouces sur 5 pieds 5 pouces de large.*

En bordure : *peint par N. Poussin — gravé à l'eau-forte par D.-P. Bertaux et terminé par J. Aliamet, graveur du Roi.*

Puis la mention ci-après : *Mgr le duc d'Orléans possède 12 tableaux de ce maître — Il y a les sept Sacrements du Poussin qui forment, dit-on, une suite qu'on peut regarder comme une des plus belles productions de la peinture.*

B. Nat.; M. Abb.

Collect. de M. A. Carette à Abbeville, et de ma collect.

Autre état, avec les armes et les noms des artistes, mais avec ces seules mentions à la marge : *le Baptême — de la galerie de S. A. S. monseigneur le duc d'Orléans A. P. D. R.*

VI

PIÈCES DIRIGÉES PAR ALIAMET

54 — Vue de Saint-Valery-sur-Somme	1771	Hackert	
55 — La Philosophie endormie	1776	Greuze	
56 — 1re Vue de Marseille		J. Vernet	
57 — 2e Vue de Marseille		id.	
58 — Temps orageux		id.	
59 — Temps de brouillard		id.	
60 — Le Tibre		La Croix	
61 — Les Orientaux au bord du Tibre		id.	
62 — Éducation d'un jeune Savoyard		Greuze	
63-66 — Pygmalion (4 pièces)		Ch. Eisen	
67 — 1re Vue des Environs de Caudebec		Hackert	
68 — 2e Vue des Environs de Caudebec		id.	
69 — 1re Vue des Environs de Saverne		id.	
70 — 2e Vue des Environs de Saverne		id.	

54 — VUE DE SAINT-VALERY-SUR-SOMME.

Sur le bord de la mer, au premier plan à l'extrême-gauche, un matelot debout, tenant une longue perche, paraît s'adresser à une femme, debout également, les bras et les jambes nus, la gorge découverte, qui porte un panier au bras ; à côté, une autre matelote ramasse des moules qu'elle met dans des paniers. Derrière eux, plus près de l'eau, on voit des filets attachés en longueur à des pieux. Au-delà, vers le milieu de la composition et séparés par un

courant, quatre pêcheurs, l'un dans une petite barque, les autres sur des rochers presque à fleur d'eau, tirent un filet. A l'extrême droite, des rochers escarpés surmontés de deux arbres ; plus loin du même côté, des falaises boisées, au-dessus desquelles on voit des maisons. Au bas sur la grève, quatre hommes dont l'un à cheval ; ils sont suivis par une femme accompagnée d'un chien, et ils se dirigent vers la ville dont on aperçoit les murailles ; on distingue une première tour peu apparente, et aussi le clocher de l'église, très élevé et avec une flèche. Enfin, vers le milieu, on remarque une grosse tour baignée par la mer ; au pied des murailles se trouvent des maisons, la plupart sur pilotis ; au-delà, près de la tour, deux navires à pleine voile gagnent le large de la mer qui se déroule à perte de vue. A gauche, au loin, on aperçoit le village du Crotoy avec des murailles au-dessus desquelles se dresse le grand clocher carré de l'église ; enfin, à l'horizon, on distingue l'église du hameau de Saint-Firmin. Le sujet est représenté à l'envers de la situation réelle. Armes à la marge.

Bonne gravure, d'un joli effet ; les personnages du premier plan à gauche sont bien dessinés et gravés.

H. 0,298mm ; L. 0,432mm.

A la marge : *Vue de St Valry* (sic) *sur la Somme* — *dédiée à messire Jacques Nicolas le Boucher d'Ailly, chevalier, seigneur de Richemond, Voiry, Hocquincourt, Bouillencourt, etc.* — *par son très humble serviteur Aliamet* — *à Paris, chés Aliamet, graveur du roi, rue des Mathurins.*

En bordure : *J.-Ph. Hackert pinxit* — *J. Aliamet direxit.*

B. Nat. ; M. Abb. ; collect. Ponticourt ; de ma collect.

État avant la lettre, avec les seules mentions du peintre et du graveur.

État, en contrefaçons, portant le nom de Testolini comme graveur, tirage moderne signalé par M. Henri Macqueron dans son *Iconographie du département de la Somme*, n° 3350 [1].

Cette estampe était l'objet d'une réclame dans les *Affiches de Picardie*, numéro du 3 août 1771 (ce qui donne une date, toujours précieuse à avoir), avec une autre : *Vue du Port de Dieppe*, celle-ci en collaboration avec Jeanne-Fr. Ozanne ; elles étaient cotées alors au prix de deux livres chacune, toutes deux d'après Hackert dont on fait l'éloge. Les deux pièces font pendant.

1. Cette pièce, que M. Macqueron a bien voulu nous céder pour le Musée, est une copie, mais avec des différences. Elle porte en marge : *Vue de Saint-Valery* (et non Valry) *sur la Somme* ; les détails des maisons, des moulins et de l'église du Crotoy notamment sont reproduits d'une façon plus détaillée dans cette contrefaçon ; dans la pièce d'Aliamet au contraire, ils sont plus noyés dans la brume et rendent mieux l'effet du lointain. Enfin la gravure de Testolini dans d'autres détails et

La *Vue de Saint-Valery-sur-Somme* est la reproduction en sens inverse, ce qui est rare, d'un tableau assez bon d'ailleurs et bien conservé, mais sans signature ni mention d'aucune sorte, qui se trouve chez madame veuve Leroux-Plancheville, à Saint-Valery. Il est conservé religieusement dans cette famille depuis un temps reculé et qui dépasse les souvenirs.

D'après ce que nous a assuré notre collègue dans cette ville, M. le capitaine Dubois, la vue paraît avoir été prise au-delà de la rue de la Ferté et du Courgain, à peu près vers le milieu de la rue ou promenade du Romerel, embrassant en perspective une partie de la ville de Saint-Valery pour se terminer aux murs de ce qu'on appelle communément la Ville, et au clocher, alors en flèche, de l'église. Près de là se trouve la grosse tour, aujourd'hui démolie en partie; on l'appelait la tour Jean Bon ou Jean le Bon. Puis aussi la tour ou porte de Nevers qui sert d'entrée à la haute ville, et qui subsiste encore ainsi que les murailles. Les maisons qui sont représentées sur le tableau et sur la gravure au pied des murailles se retrouvent aussi actuellement, au moins pour la plupart, mais le sol s'étant trouvé exhaussé, les pilotis, apparents sur la gravure, ont disparu ou ont été masqués par d'autres constructions. Toute cette partie paraît avoir été mieux traitée par le graveur que par le peintre au point de vue de la perspective.

Le tableau, qui est vraisemblablement d'Hackert même, ou peut-être une copie faite par Aliamet, a, pour le pays, de même que la gravure d'Aliamet, un grand intérêt, et la vue présente une certaine exactitude. On peut seulement reprocher au peintre d'avoir un peu trop donné carrière à sa fantaisie en représentant, au premier plan, des rochers qui n'existent pas à Saint-Valery, mais cela lui avait paru sans doute devoir faire meilleur effet; il est encore heureux qu'il n'ait pas, comme Vernet, fait figurer des Turcs parmi ses personnages. Quant aux matelotes du pays, elles n'ont jamais dû avoir assurément ces allures coquettes, ces poses maniérées que l'auteur du tableau leur a données pour satisfaire au goût de l'époque.

Nous rappellerons que Hackert a peint, en 1767, une autre vue de Saint-Valery, celle que le Vasseur a gravée en 1770 sous le titre : *Maisons de Pêcheurs à Saint-Valery-sur-Somme* (Catal. le Vasseur 1865, n° 161). Le port de Saint-Valery-sur-Somme figure aussi dans la collection des ports de France dessinés pour le roi en 1776 par Ozanne, et gravés par Y. le Gouaz. Il en existe une réduction relativement moderne, gravée également par Y. le Gouaz, petit in-4°. La vue est prise en sens inverse du tableau de Hackert et embrasse le port avec des navires.

Hackert a fait, en outre, une vue d'Abbeville gravée également par le Vasseur sous le titre : *Maisons de Pêcheurs à Abbeville* (Même catal., n° 160).

Deux autres vues d'Abbeville ont été gravées par N. Dufour (un graveur abbevillois également)

dans l'ensemble est bien inférieure ; elle porte une ligne d'encadrement gravée. Les dimensions de la gravure et du cuivre sont également différentes.

| | D'Aliamet | H. 0,298mm | L. 0,432mm |
| | De Testolini | H. 0,302 | L. 0,420 |

et avec la bande d'encadrement

	H. 0,305mm	L. 0,430	
Cuivre de la pièce d'Aliamet	H. 0,353mm	L. 0,462mm	
— de celle de Testolini	H. 0,362	L. 0,453	

Nous donnons tous ces détails pour que les amateurs ne puissent se tromper sur les contrefaçons avant toutes lettres.

sur des dessins de Choquet, peintre de la même ville. Nous avons été assez heureux en 1890 pour en découvrir et en acquérir les cuivres pour le Musée.

Cabinet Paignon-Dijonval sous le n° 2435 avec *la Vue prise dans le Port de Dieppe*, toutes deux d'après Jacques-Philippe Hackert, peintre en paysages, né à Prenslau en Brandebourg en 1737.

55 — LA PHILOSOPHIE ENDORMIE.

Une jeune femme, le corsage légèrement entr'ouvert, est assise ou plutôt étendue dans un large fauteuil où elle appuie sa tête sur un coussin placé contre le dossier. Elle est endormie, la tête gracieusement inclinée à droite, le bras droit nonchalamment posé sur un livre qui est ouvert sur une table ; les pieds sont chaussés de fines mules ; un petit carlin est couché sur ses genoux, les yeux ouverts, le museau appuyé sur le bras gauche de la dormeuse. Aux pieds de celle-ci, à gauche, des livres, un tambour à broder, et, sur la table, une sphère, des livres, une plume. Fond uni d'où se détachent la tête de la femme et le dos du fauteuil.

Ravissante pièce, d'un effet tout à fait artistique, avec des oppositions accentuées d'ombre et de lumière ; les traits de burin sont larges, vigoureusement poussés, sans nuire à la légèreté dans les nus et dans les détails. La figure et les mains admirablement modelées ; c'est une des plus jolies estampes sur lesquelles figure le nom d'Aliamet sous la réserve de la part plus ou moins grande à lui attribuer dans son achèvement).

H. 0,406mm ; L. 0,310mm.

A la marge : *La Philosophie endormie — dédiée à madame Greuze — par son serviteur et ami, Aliamet — à Paris, chez Aliamet, graveur du roi et de L. L. M. M. Implrs et Rles, rue des Mathurins.*

En bordure : *Greuze del. — Aliamet direxit.*

B. Nat. ; M. Abb.

1 État d'eau-forte pure, très rare (B. Nat). Le Musée d'Abbeville n'en possède qu'une contre-épreuve.
2 État, presque d'eau-forte pure, mais avec des changements (Catalogues Clément et Danlos et Delisle, 1879, 1880, 1881, 1886) ; indiqué comme excessivement rare, attribué à J.-M. Moreau. Dans cet état, le corsage est complètement boutonné tandis que dans l'estampe terminée il est entr'ouvert et laisse apercevoir la chemise ; vendu 400 francs à la vente Mulbacher en 1881 et jusqu'à 700 francs à la vente Mailaud, même année (Gustave Bourcard, *les Estampes du XVIIIe siècle).*

État avant la lettre (Cabinet Paignon-Dijonval, n° 9276), d'après J.-B. Greuze, peintre, né à Tournus en Bourgogne en 1735, mort à Paris en 1807.

État avant la dédicace (Catal. Bouillon, mars 1891, n° 352,) indiqué comme terminé par Aliamet.

État complètement terminé et avec la lettre, *Aliamet direxit* (celui ci-dessus relevé). Il est à noter que la figure diffère complètement dans les deux états, elle est bien plus jolie dans celui qui est terminé ; dans le premier, la tête est plus renversée et il y a des plis au cou, à droite.

Je lis dans la *Gazette des Beaux-Arts*, année 1859, tome II, p. 309, qu'à la vente des gravures de M. Fr. V. cette pièce figurait avec l'indication suivante : « *Greuze ; la Philosophie endormie, première épreuve d'eau-forte pure* ; cette rare et brillante pièce qui n'est autre que la belle et trop légère madame Greuze (voir les *Archives de l'Art Français* de MM. de Chennevières et de Montaiglon), est attribuée à Fragonard, mais nous la croyons de Greuze lui-même ; vendue 60 francs ; la même pièce terminée au burin par Aliamet, 21 francs ».

C'était, dit-on, le quatrième portrait de la femme du peintre (indication puisée dans les *Archives de l'Art Français)* [1].

L'attribution à Fragonard pour l'eau-forte se trouve également dans le catalogue de la vente du baron de Vèze dressé en 1855 par Vignères, puis aussi dans celui de la vente Didot dressé en 1877 par MM. Danlos et Delisle.

MM. le baron Portalis et H. Béraldi dont la compétence est grande ne paraissent pas hésiter, quant à eux, à attribuer cette pièce à Moreau, non seulement pour l'eau-forte mais aussi pour le travail au burin ; toutefois, comme ils ajoutent que peut-être Aliamet y a fait un travail de retouche, ils paraissent admettre qu'il n'est pas resté étranger à l'exécution de cette belle estampe, et c'est ainsi qu'ils le font figurer, sauf réserve, dans l'œuvre d'Aliamet *(Graveurs du XVIII° siècle)*.

1. M. le marquis de Chennevières, dans les *Archives de l'Art Français*, s'est arrêté complaisamment à ce joli portrait dans ces lignes qui présentent un vif intérêt : « Le dessin de Greuze devait être charmant et fut sans doute exécuté dans les premiers temps du mariage du modèle, à coup sûr, ne porte pas encore ses trente ans.

« Comme arrangement, cela rappelle beaucoup le portrait de 1765. La Dabuty est assise dans un fauteuil, le dos soutenu par un oreiller ; elle est coiffée d'une cornette de nuit et sommeille comme ferait une convalescente. Sur ses genoux, un carlin qui veille et auprès est une table chargée de livres de philosophie ; la lecture de ce fonds de magasin son père a endormi la jeune femme car sa main droite se repose sur l'un de ces grands livres ouverts. Elle ne montre point sa gorge cette fois ; sa taille, son cou, la pose de sa tête, rien de plus élégant, de plus provoquant. Cette eau-forte explique à merveille toutes les folies de Diderot et celle plus grande de Greuze, et pourtant il y a dans cette bouche trop fine, dans ce nez un peu pointu et relevé quelque chose qui explique aussi la suite déplorable des sept tranquilles premières années. Les belles joues, les formes arrondies des figures de Greuze, son nez un peu court, la grâce insouciante de ses coiffures, tout est là ; c'est la vision de son propre idéal qui arrêta Greuze dans ce malheureux jour de la rue Saint-Jacques ».

A leur tour, MM. de Goncourt, dans *l'Art du XVIII° siècle* (tome I°r, Greuze), ont consacré au tableau une de leurs plus brillantes descriptions. Après avoir parlé de l'amour de Greuze pour celle qui fut sa femme et qui le trompa si indignement après huit ans, ils ajoutent : « Dans le tableau où madame Greuze est peinte dans son intérieur sous le titre *la Philosophie endormie*, la volupté se dégage et disparaît sous la jeunesse. C'est madame Greuze surprise dans son sommeil et trahie par le sourire d'un rêve. Assise et comme glissée sous une bergère, elle a la tête renversée de côté contre l'oreiller jeté sur le dossier du siège. *Un battant l'œil* ouvert et flottant met autour de ses cheveux roulés la blancheur et la légèreté de son chiffonnage. L'espèce de gilet déboutonné qui enferme sa poitrine et soutient sa gorge s'écarte sur un fichu de cou. De ses deux bras abandonnés, l'un posé sur un livre ouvert que porte une table, l'autre descend le long du corps jusque sur le genou où veille, couché, un carlin aux oreilles rognées, au mufle froncé, aux yeux en colère. A ses pieds, auprès de ses mules aux hauts talons, elle a laissé tomber son tambour à broder et glisser sa bobine. Elle dort de tout le corps, le sommeil la possède et délie ses membres sous le déshabillé tout ruché et tout festonné dont les lignes et les plis paraissent prendre la mollesse et l'abandon de la dormeuse, les étoffes sont comme affaissées, la toilette est entr'ouverte, la pose est morte, les paupières sont closes, la bouche est chatouillée, l'haleine palpite..... et ne semble-t-il pas qu'un songe de plaisir baise cette femme sur les yeux ? Greuze peindra encore sa femme d'une façon un peu moins voilée dans *la Mère bienheureuse*. »

Cette pièce était l'objet d'une réclame dans les *Affiches de Picardie,* n° du 28 septembre 1776 où elle était mise en vente, à Amiens, au prix de trois livres (!) J'en extrais le passage suivant qui serait encore une preuve de la collaboration de notre graveur, au moins peut-être pour les détails : « La gravure de cette estampe a ce ton qui rend la légèreté, la correction, la facilité, la belle expression et le feu que Greuze sait donner à ses dessins. La richesse des étoffes et les attributs de la philosophie sont rendus avec ce ton de vérité dont M. Aliamet sait caractériser ses ouvrages ».

56. — 1^{re} VUE DE MARSEILLE.

Au premier plan, à gauche, deux femmes debout sur un rocher baigné par la mer; l'une tient une ligne de pêche posée verticalement par terre, l'autre a sous le bras un panier à poisson. A côté, plus à gauche, se trouve un autre panier par terre; près de là, un chien. Plus loin, une barque, les voiles déployées, et d'autres qu'on aperçoit dans le lointain. Tout au bord du rocher, près des deux femmes, un homme est assis, ayant une jambe pendant sur la mer comme pour descendre dans un canot qui est au-dessous, et où se trouve un matelot tenant deux avirons étendus horizontalement; un autre canot, plus loin, avec six personnes. A droite, au premier plan, un homme assis sur des rochers, pêchant à la ligne; plus loin, du même côté, des constructions, une tour ronde. Au-delà, à l'extrême droite, une forteresse sur le haut d'une montagne; des rochers au bord de la mer, et, près de là, on aperçoit des voiles de bateaux qui sont mouillés derrière un petit quai. Armes au bas; l'écusson est surmonté d'un casque avec une banderole sur laquelle on lit : *Deo juvante*; de chaque côté de l'écusson, deux moines portant une épée levée.

Belle estampe.

H. 0,294mm; L. 0,430mm.

A la marge : *1^{re} Vue de Marseille — dédié à monsieur l'abbé de Grimaldi, abbé de chambre Fontaine et Vicaire Général de l'archevêché de Rouen — par son très humble serviteur Aliamet — à Paris, chés l'auteur, rue des Mathurins.*

En bordure : *J. Vernet pinxit — Jac. Aliamet direxit.*

B. Nat.; M. Abb.; M. Amiens.

État d'eau-forte (catal. de 1788, n° 226, indiqué dans l'œuvre d'Aliamet).

État sans la dédicace, avec la mention : *1re Vue de Marseille, gravée d'après le tableau original de Joseph Vernet, par J. Aliamet — à Paris, chez Jean rue Jean-de-Beauvais, n° 32* (M. Abb.).

M. Léon Lagrange, dans son ouvrage sur Vernet, indique ainsi ces pièces : *Vues des Environs de Marseille*, sous le titre de *1re et 2e Vues de Marseille* avec dédicace à l'abbé Grimaldi. Et plus loin, il les mentionne parmi les pièces dont Aliamet n'a fait que diriger le travail, telle que *le Temps de brouillard*, début d'Yves le Gouaz, *le Temps orageux, le Temps serein*, œuvre de Marie le Gouaz et *les deux Vues de Marseille* demeurées anonymes.

Nous ne connaissons pas le graveur, au moins le principal, de ces dernières pièces, mais il y a lieu de croire d'après M. Lagrange, et aussi selon le catal. de 1788, qu'Aliamet y a pris une certaine part.

Les tableaux des vues de Marseille se trouvent au Musée du Louvre sous les n°s 629 et 630 (Notice de M. Villot, ancienne collection, 1867, p. 401). H. 0,33 ; L. 0,38 ; T. fig. de 0,04.

57 — 2e VUE DE MARSEILLE.

Au premier plan, deux pêcheurs debout dans une barque qui est amarrée contre la grève, déchargent leurs filets ; ils sont aidés par deux autres placés à terre et qui étendent ces filets vers la droite. De ce côté, groupe de quatre personnages dont deux femmes et un homme sont assis sur des rochers, l'autre homme est debout, tenant une ligne à pêche. Plus loin, et vers la gauche, se trouve une tartane avec ses grandes vergues ; des manœuvres la déchargent par une espèce de pont, formant jetée avec deux arches, et qui descend en pente vers la mer. Au-delà, une grosse tour ronde avec machicoulis, bâtie sur des rochers ; au loin, la mer, avec des bateaux qu'on aperçoit très confusément dans la brume. Armes au bas, les mêmes que pour la 1re vue.

Belle estampe, largement traitée.

H. 0,295mm ; L. 0,432mm.

A la marge : *2e Vue de Marseille — dédiée à monsieur l'abbé de Grimaldi*, etc. comme pour la 1re vue.

En bordure : *J. Vernet pinxit — Aliamet direxit*.

B. Nat.; M. Abb.; collect. Ponticourt; M. Amiens.

État d'eau-forte (catal. 1788).

État sans la dédicace.

Les deux pièces 1re et 2e *vues de Marseille* figuraient à l'appendice du journal de Vernet (publié par M. Léon Lagrange), comme se trouvant chez Aliamet au prix de 1 l. 16 s. chacune.

Les deux vues figuraient au cabinet Paignon-Dijonval, n° 8799.

58 — TEMPS ORAGEUX.

Au premier plan, à gauche, se trouvent deux pêcheurs sur des rochers au bord de la mer, l'un debout, l'autre accroupi; tous deux, les cheveux flottant au vent, tirent un filet. A droite, la mer se brise sur des rochers en faisant jaillir l'écume; du même côté, on voit une tour carrée bâtie sur d'énormes rochers, et un arbre secoué par le vent; au bas, toujours à droite, sur la grève, un homme marche à côté d'un âne chargé de paniers, et un autre porte un filet. Au loin, la mer avec deux navires battus par la tempête; des nuages noirs couvrent le ciel, et la pluie tombe, chassée par le vent. Armes à la marge.

Belle gravure, large d'effet, avec perspective bien observée.

H. 0,288mm ; L. 0,427mm.

A la marge : *Tems* (sic) *orageux — dédié à monsieur Vialy, peintre — par son serviteur et ami, Aliamet — à Paris, chez Aliamet, graveur du roi, rue des Mathurins — ce tableau est tiré du cabinet de M. Vialy.*

En bordure : *J. Vernet pinxit — Aliamet dirrexit* (sic).

B. Nat.; M. Abb.

État avant la lettre.

État avant la dédicace (Catal. Bouillon, avril 1891).

État en tirage moderne, fatigué, avec ces mentions : *Temps orageux — gravé d'après le tableau original de Joseph Vernet, par J. Aliamet à Paris, chez Jean, rue Jean de Beauvais, n° 32.*

Cabinet Paignon-Dijonval, n° 8797, avec *les deux Vues du Levant.*

Dans le catalogue de 1788, cette pièce figure avec *l'Incendie nocturne, Temps serein* et d'autres sous le chapitre : Œuvre d'Aliamet.

Cette pièce paraît former pendant avec *Temps de brouillard*, bien que de dimensions un peu plus restreintes ; les armes sont différentes.

Le tableau, dit M. Léon Lagrange, avait été commandé avec un autre à Joseph Vernet par M. Vialy, peintre. Tous deux figuraient sous les nos 66 et 67 au salon de 1757. Le premier représentant une mer par un temps d'orage, gravé, est-il dit, par Aliamet (ce qui indiquerait qu'il n'a pas seulement dirigé le travail, comme le porte le titre, mais qu'il y aurait au moins pris une grande part) ; le second représentant un paysage avec une chute d'eau, c'est *la jeune Napolitaine à la pêche*, gravé par Le Veau.

Il y a aussi, dans l'œuvre gravé de Vernet à la Bibliothèque nationale, *le Naufrage*, gravé par Avril en 1755, à Paris chez Crépy ; et aussi, d'après le même, *Orage impétueux*, gravé par Bertaut. Ce sont des compositions différentes.

59 — TEMPS DE BROUILLARD.

Au premier plan, à gauche, un quai sur lequel se trouvent des barils, des ballots de marchandises et une marmite suspendue par un trépied sur un foyer. Deux individus sont accoudés contre le parapet du quai ; au-delà, la mer où l'on aperçoit un navire dans la brume, et deux chaloupes dont l'une est remplie de monde. Plus près, à l'extrême gauche, deux hommes dont l'un, coiffé d'un turban, tient une longue pipe ; deux autres personnages, homme et femme, près d'une manne de poissons ; un peu plus loin, un bateau amarré à un prolongement du quai, en forme de batardeau, et sur lequel des pêcheurs débarquent du poisson. A côté, au centre de la composition, sont deux autres hommes sur un rocher à fleur d'eau ; l'un est couché, l'autre est debout, tenant une ligne. A droite, au premier plan, la poupe élevée d'une galère richement ornée de cariatides et autres sculptures. Plus loin, une tour ronde ; au fond du même côté, des navires à demi noyés dans le brouillard.

Belle gravure ; tous les détails de la composition sont parfaitement rendus sans nuire à l'effet général de l'ensemble.

H. 0,297mm ; L. 0,432mm.

A la marge : *Tems* (sic) *de brouillard — à messire Gaspard Moyse de Fontarrieu, conseiller d'état ordinaire, intendant et controlleur* (sic) *général des meubles de la*

couronne — par son très humble et très obéissant serviteur Aliamet — à Paris, chés Aliamet, graveur du roi rue des Mathurins vis-à-vis celle des Maçons.

En bordure : *J. Vernet pinxit — J. Aliamet dirrexit* (sic).

B. Nat.; M. Abb.

État d'eau-forte pure, sans les noms des artistes (B. Nat. œuvre de le Gouaz).

État avec les armes, sans les noms des artistes.

État avant toutes lettres, terminé.

État avant la dédicace (M. Abb.)

M. Lagrange, dans son ouvrage sur Vernet, mentionne cette estampe comme gravée par Yves le Gouaz dont elle aurait été le début, avec dédicace à M. de Fontarrieu, contrôleur général des meubles de la couronne. Ce serait une des cinq estampes sur quinze d'après Vernet portant le nom d'Aliamet, et dont ce dernier n'aurait fait que diriger le travail. Les dix estampes entièrement gravées par Aliamet d'après Vernet sont : *le Matin, le Midi, le Soir, la Nuit, les Italiennes laborieuses, Rivage près de Tivoli, Incendie nocturne, la Pêche,* 1re *et* 2e *Vue du Levant*. Les cinq autres seraient : *le Temps serein,* œuvre de Marie Ozanne (femmes d'Yves le Gouaz), *le Temps orageux* et les *Vues de Marseille,* demeurées anonymes, et enfin *le Temps de brouillard*.

Le tableau de cette dernière pièce se trouve au Musée du Louvre, n° 622 sous le titre : *Port de Mer, effet de brouillard*.

M. Clément de Ris (Musées de province) mentionne comme faisant partie du Musée de Grenoble, sous le n° 160 du catalogue, une marine *Effet de brouillard*, portant le nom de Herry, de Marseille, dont il ne connaissait pas autrement le nom, et qui rappellerait le genre de Joseph Vernet dont Herry, dit-il, était sans doute l'élève et certainement l'imitateur.

Les deux estampes, *Temps de brouillard* et *Temps orageux* figuraient à l'appendice du journal de Vernet comme se trouvant chez Aliamet au prix, la première de 2 l. 8 s., la seconde de 2 l.

60 — LE TIBRE.

Au premier plan, au milieu, deux femmes au bord d'un fleuve, l'une assise, pêchant; l'autre tenant une ligne relevée et portant un panier au bras. A côté, vers la gauche, un homme étendu sur la poitrine contre un tonneau renversé et fumant une pipe; à l'extrême gauche, deux tonneaux avec des filets au-dessus, une ancre, des rames. Vers la droite, toujours au premier plan, un homme debout tient d'une main une ligne dans l'eau et s'appuie de l'autre sur un poteau; plus à droite, groupe de trois hommes dont l'un, debout, tient une

ligne relevée, une manne de poissons est à côté d'eux ; on aperçoit à l'extrême droite la voile repliée d'une tartane. Au second plan, au milieu, et sur le côté du fleuve, se trouve une grosse tour ronde à mâchicoulis surmontée d'un pavillon, et un fort garni de canons ; au pied des murailles, un vaisseau renversé que l'on chauffe à l'aide d'un canot ; à droite, un autre vaisseau avec quelques voiles étendues et présentant sa proue ornée d'une statue de femme nue ; derrière, un pont, et, au-delà, une forteresse. Dans le fond, vers la droite, le cours du fleuve se continue et on aperçoit confusément des navires dans le lointain. Armes à la marge au milieu du titre.

<small>Cette gravure est parfaitement traitée dans son ensemble et dans les détails ; les personnages sont très réussis, notamment l'homme qui pêche ; il se détache vigoureusement sur l'eau du fleuve.</small>

H. 0,297mm ; L. 0,432mm.

A la marge : *Le Tybre — dédié à monseigneur Léopold-Charles de Choiseul, archevêque, duc de Cambrai, prince du Saint-Empire, comte du Cambrésis, etc. — par son très humble et très obéissant serviteur Aliamet — à Paris chés Aliamet, graveur du roi, rue des Mathurins, vis-à-vis celle des Maçons.*

En bordure : *La Croix pinxit — J. Aliamet dirrexit* (sic).

<small>M. Abb. ; de ma collect.
Cette pièce fait pendant avec *les Orientaux au bord du Tibre*, du même peintre.
État avant toutes lettres.
Cabinet Paignon-Dijonval, n° 9606, avec *les Orientaux au bord du Tibre*.
État plus moderne avec ces mentions : *le Tibre*, gravé d'après le tableau peint par la Croix, par J. Aliamet, *à Paris, chez Jean, rue Jean de Beauvais, n° 32* (M. Abb.)</small>

61 — LES ORIENTAUX AU BORD DU TIBRE.

A droite, sur un quai, deux personnages en costume oriental fument de longues pipes en s'accoudant contre des tonneaux posés debout ; près d'eux, un autre individu, vu de dos et appuyé par-devant sur un tonneau renversé ; à côté de lui se trouvent deux portefaix et des ballots. Au centre de la composition, sur le bord du fleuve, et près d'une ancre, groupe composé d'un

homme, d'un enfant et d'une femme, celle-ci, debout, tenant une ligne de pêche; l'enfant est couché nu, et l'homme est assis sur le bord du quai et fume une pipe. Plus loin, un grand navire avec l'une de ses voiles étendues; trois canots remplis de matelots sont autour de ce navire. Sur le côté, à droite et dans le fond, une colline très élevée; à l'extrême droite, au second plan, se trouve une haute tour avec les armoiries pontificales. Armes à la marge.

Bonne gravure; effets bien rendus.

H. 0,295mm; L. 0,433mm.

A la marge : *les Orientaux au bord du Tibre — dédié à monseigneur Léopold Charles de Choiseul, archevêque, duc de Cambray, prince du St Empire, comte du Cambrésis, etc. — par son très humble et très obéisant serviteur Aliamet — à Paris, chés Aliamet, graveur du roi, rue des Mathurins, vis-à-vis celle des Maçons.*

En bordure : *la Croix pinxit — J. Aliamet dirrexit* (sic).

B. Nat.

Cabinet Paignon-Dijonval, n° 9606 avec *le Tibre*.

62 — L'ÉDUCATION D'UN JEUNE SAVOYARD.

Un jeune mendiant déguenillé, ayant des chausses déchirées et qui laissent les genoux à nu, est assis sur une chaise dans une cour; il tient assez gauchement une vielle dont il tourne la roue de la main droite. Derrière lui, une jeune fille, debout, la figure souriante, s'appuie d'une main sur la chaise et place les doigts de l'autre main sur les touches de l'instrument. A droite, un escabeau et un chapeau par terre; à gauche, un bâton posé sur une boîte garnie d'une courroie. Au-dessus, à gauche, une sorte de niche dans le mur, où est posée une jatte grossière.

Les figures sont expressives et bien rendues, surtout celle de la jeune fille; l'estampe est d'un effet très artistique, rappelant un peu celui de *la Philosophie endormie*, mais toutefois bien moins jolie.

H. 0,332mm. L. 0,260mm.

A la marge : *l'Éducation d'un jeune savoyard*.

Au-dessous : *à Paris, chés Aliamet, graveur du roi, rue des Mathurins, vis-à-vis celle des Maçons.*

En bordure : à g., *Greuze delineavit* ; à dr., *J. Aliamet dirrexit* (sic).

B. Nat. ; M. Abb.

État d'eau-forte pure (B. Nat. œuvre de Moreau).

État avant toutes lettres (105 fr. v. Behague, 1877, n° 2008, catal. Danlos et Delisle, et catal. Bouillon, avril 1891, où elle est indiquée comme terminée par Aliamet).

Cette pièce figure à la B. Nat. dans l'œuvre de Greuze et aussi dans l'œuvre de Moreau, et là, on y a mis cette indication manuscrite : « le petit savoyard prenant une leçon de vieille, eau-forte par Moreau, d'après Greuze ».

Elle paraît former pendant avec *le Ramoneur*, aussi d'après Greuze, gravé par Voyez, autre Abbevillois.

Cabinet Paignon-Dijonval, n° 9276.

63-66 — PYGMALION (4 pièces).

Il existe sous ce titre une suite de six estampes-vignettes, in-8°, fort belles, gravées par de Ghendt et dont MM. le baron Portalis et Béraldi ont parlé en s'occupant de ce graveur. Ces auteurs indiquent en même temps que quelques pièces sont signées : *Aliamet direxit* ; de Ghendt était son élève. Il y a, disent-ils dans *les Graveurs du XVIII° siècle*, une septième pièce que l'on ne connaît que par deux épreuves d'eau-forte pure. On ne sait à quelle édition ces sept illustrations étaient destinées.

Nous relevons seulement de cette suite les pièces que nous avons vues, portant le nom de notre graveur ; elles sont au nombre de quatre.

1° Dans un atelier de sculpture dont les parois sont garnies de modèles, Pygmalion travaille à une statue posée sur un établi et qui représente une femme nue ; par terre, au premier plan, des outils de sculpteur. A droite et à gauche, des enfants travaillent sur des bustes ou dessinent sur des cartons.

H. 0,143mm ; L. 0,096mm.

A la marge : *Pigmalion* (sic) — *à Paris, chez Naudet, md d'estampes, au Louvre.*

En bordure : à g., *Ch. Eisen ;* au milieu, *Aliamet direxit ;* à dr., *E. de Ghendt sculp.*

M. ABB. pour les quatre.

2º Dans le même atelier, au milieu, se trouve la même statue de femme, nue, avec de légers voiles, les cheveux déroulés par derrière ; au-dessus, des draperies. Tout autour, plusieurs personnes la regardent avec des signes d'admiration ; deux d'entre elles, au premier plan, dessinent sur un carton.

Mêmes dimensions et inscriptions à la marge.

3º Une jeune femme, les cheveux déroulés et flottants, presque nue, à demi enveloppée par de légers voiles, est debout sur des nuages au-dessus d'un parc ; elle porte une main à son cœur et étend l'autre vers un personnage couché par terre au milieu de fleurs. Celui-ci paraît endormi, et, près de lui, un amour tend les bras vers la femme. Aux pieds de celle-ci, à droite, deux colombes se becquettent ; arbres à gauche et à droite.

Mêmes dimensions et inscriptions à la marge.

4º La scène se passe dans un appartement au fond duquel se trouve un canapé et deux colonnes. Pymalion, à droite, les bras étendus, les mains écartées, paraît saisi d'étonnement en regardant la statue qui, posée sur un socle avec guirlandes, s'anime et étend les bras vers lui.

Mêmes dimensions et inscriptions à la marge.

67 — 1re VUE DES ENVIRONS DE CAUDEBEC EN NORMANDIE.

A droite, sur la berge d'un fleuve, groupe de quatre personnes : un homme, debout, tenant une ligne à pêcher, s'adresse à une femme qui tient un panier plat au bras droit ; à côté d'eux, une autre femme à genoux près d'un panier rempli de linge, et un homme accroupi tenant un autre panier ; une petite barque se trouve contre la rive du fleuve. A l'extrême droite, un tronc d'arbre à moitié mort. A gauche, sur l'autre rive, une maisonnette au pied de rochers au haut desquels se dresse un château avec une tour ronde et deux tourelles. Sur le fleuve, deux bateaux, l'un contre la berge, avec voiles repliées, un autre plus loin aux voiles étendues, un canot se trouve entre les deux. Le

fleuve s'étend au loin à perte de vue; montagnes à gauche; enfin, à l'horizon, on distingue des constructions d'une ville avec un clocher en pointe. Armes à la marge; l'écusson entre deux lions.

<small>Bonne gravure, d'un effet doux et harmonieux; les personnages sont bien posés et finement burinés.</small>

H. 0,298^{mm}; L. 0,432^{mm}.

A la marge : *Première vue des environs de Caudebec en Normandie — dédiée à monsieur le comte Creutz — ministre plénipotentiaire de S. M. suédoise auprès de S. M. très chrétienne — par son très humble et très obéissant serviteur Aliamet, graveur du roi — à Paris, rue des Mathurins, vis-à-vis celle des Maçons.*

En bordure, à g. : *J.-F. Hackert pinx.* — à droite : *Y. le Gouaz sculp., J. Aliamet dirrexit* (sic).

<small>B. Nat.; M. Abb.

État d'eau forte pure, à peine terminé (B. Nat. œuvre de le Gouaz).

État terminé, avec la lettre et les armes, mais sans la dédicace (B. Nat. id. et œuvre d'Hackert et de le Gouaz); ce serait alors dans les pièces en collaboration.

État postérieur avec la mention : *gravé d'après le tableau original de J.-Ch. Hackert par Gouaz et Aliamet;* et en bordure : *Gouaz sculp., à Paris chez Jean, rue Jean de Beauvais, n° 32* (B. Nat. œuvre d'Hackert).

État sans les armes.

État avec les armes mais sans la mention : *gravé d'après le tableau original, etc.* Il n'y a que la dédicace.</small>

68 — 2° VUE DES ENVIRONS DE CAUDEBEC EN NORMANDIE.

A gauche, groupe de trois femmes sur un rocher au bord d'un fleuve; deux sont assises, l'une est près d'un panier, l'autre agace un chien; la troisième est debout au milieu d'elles. Sur le côté, à gauche, au bord du rocher un homme, vu de dos, étend un bras du côté des femmes et s'appuie de l'autre main sur une canne. Plus à gauche, un arbre avec plusieurs branches cassées; vers la droite, une forteresse avec deux tours, l'une carrée, l'autre ronde et

plus grosse, toutes deux crénelées. Au pied des murailles, coule le fleuve qui s'étend au loin, et, près d'un petit quai en pente, se trouvent plusieurs barques dont deux avec les voiles repliées. On aperçoit à l'horizon un peu confusément les murs d'une ville et ses édifices. Armes à la marge.

<small>Fort bonne gravure qui fait pendant avec la précédente. L'homme debout sur le bord du rocher est très hardiment posé et sa silhouette se détache nettement sur le ciel.</small>

H. 0,296^{mm}; L. 0,428^{mm}.

A la marge : 2^e *Vue des environs de Caudebec en Normandie — dédiée à monsieur le comte de Creutz,* etc. comme ci-dessus avec les noms des trois mêmes artistes.

<small>B. Nat.; M. Abb.; de ma collect.
État d'eau-forte pure, à peine terminé (B. Nat. œuvre de le Gouaz).
État terminé avec les armes mais sans la dédicace (id.)
État avec le titre, les noms, sans les armes ni la dédicace, et avec cette indication : *gravée d'après le tableau original de J.-Ch. Hackert, par Gouaz et J. Aliamet — à Paris chez Jean, rue Jean de Beauvais, n° 32.* (M. Abb. — H. 0,297^{mm} ; L. 0,432^{mm}. B. Nat. œuvre d'Hackert.)</small>

69 — 1^{re} VUE DES ENVIRONS DE SAVERNE.

Charmant paysage. Au centre de la composition, trois femmes viennent de se baigner; l'une, vue de dos, est encore toute nue et les deux autres sont assises sur des rochers, toutes trois ayant encore les pieds dans l'eau. Derrière les rochers se trouve une autre femme demi nue dont on ne voit que le haut du corps; à droite, une cascade entre des rochers, des arbres au-delà. Plus au fond, toujours à droite, les ruines d'un monument avec colonnes; à gauche, au premier plan, deux arbres; au fond, deux femmes près d'une corbeille de linge; la campagne au-delà. Armes à la marge.

<small>Jolie pièce finement burinée ; les trois femmes sur le premier plan sont admirablement posées et d'un travail d'une grande délicatesse.</small>

H. 0,167^{mm}; L. 0,238^{mm}.

En bordure : *J.-P. Hackert — Aliamet direxit.*

A la marge, le titre : 1^{re} *Vue des environs de Saverne* — *dédiée à madame la marquise de Villette, dame de Ferney-Voltaire* — *par son très humble et très obéissant serviteur Aliamet* — *à Paris, chés Aliamet, graveur du roi, rue des Mathurins.*

B. Nat.; M. Abb.
État avant toutes lettres (B. Nat.)

Cette pièce et la suivante figurent dans le catalogue de 1788 à la vente après décès d'Aliamet parmi les dessins encadrés, sous le n° 20 : « 2 petits paysages colorés *(sic)* mêlés de ruines et ornés de figures et animaux divers par Hackert, *ils ont été gravés par Aliamet* ». Peut-être Aliamet, avait-il, pour ceux là au moins, pris une part plus complète dans le travail de gravure.

État sans les armes, tirage postérieur, avec les mentions : *gravée d'après le tableau original de J.-P. Hackaert* (sic) — en bordure : *J.-P. Hackaert pinx.* — *Aliamet direxit* — *à Paris chez Demarteau, gendre d'Aliamet* (B. Nat., œuvre d'Hackert).

La 3e et la 4e *Vue des Environs de Saverne* figurent plus haut parmi les pièces qui sont entièrement de la main d'Aliamet.

70 — 2e VUE DES ENVIRONS DE SAVERNE.

Même genre ; au milieu de la composition, groupe de quatre femmes dont deux sont debout et les autres assises près d'un cours d'eau ou lac qui s'étend au loin. Derrière elles, contre un rocher, un homme debout ; plus loin, un autre dans une barque au bord du lac. Vers la gauche, au premier plan, un arbre énorme au tronc noueux, développant de grosses branches ; plus à gauche, des rochers et des arbres. Au fond, vers la droite, au-dessus de rochers, un château fort en ruines avec une tour ronde. De ce même côté, le lac ou cours d'eau se prolonge à perte de vue avec des montagnes à l'horizon ; belle perspective, d'un effet miroitant. Armes à la marge.

Jolie pièce ; les petits personnages sont très finement rendus.

H. 0,167mm ; L. 0,238mm.

Mêmes dimensions, même titre, dédicace et mentions que celles de la pièce qui précède.

B. Nat.; M. Abb.
État avant toutes lettres (B. Nat.)

VII

PIÈCES EN COLLABORATION

OU DÉDIÉES OU ÉDITÉES PAR ALIAMET

PIÈCES EN COLLABORATION

71 — L'Abreuvoir agréable, etc. . .	1758	Berghem	Martenasi	Aliamet
72 — Vue prise dans le port de Dieppe .	1771	Hackert	Ozanne	Aliamet

71 — L'ABREUVOIR AGRÉABLE ET CHAMPÊTRE.

Dans un chemin bordé de rochers, une femme, montée sur un âne, fait avancer sa monture dans un abreuvoir ; elle est accompagnée d'une vache, de deux moutons et d'une chèvre. Près d'elle, un berger met les pieds dans l'eau ; il porte un mouton dans ses bras et un chien est à ses côtés. Au loin, un homme conduisant une vache ; armes à la marge.

Jolie pièce, aux teintes bien fondues et d'un bel effet.

H. 0,438mm ; L. 0,377mm.

A la marge : *L'abreuvoir agréable et champêtre — dédié à Mgr Claude Alexandre de Villeneuve, comte de Vence, maréchal de camp des armées du roi, etc., etc. — tiré de son cabinet et gravé de la même grandeur que l'original — par son très humble et très*

obéissant serviteur Aliamet — à Paris, chez Aliamet, rue des Mathurins, vis-à-vis celle des Maçons.

En bordure : *Berghem — gravé par D. Martenasi et Aliamet.*

B. Nat. (œuvre de Berghem); M. Abb.

État d'un tirage plus moderne avec les mentions suivantes : *l'Abreuvoir agréable et champêtre — gravé d'après le tableau de Berghem par P. Martenasi et J. Aliamet — à Paris chez Jean, rue Jean de Beauvais, n° 32.* Et en bordure : *Berghem pinx. — P. Martenasi sculp.*

Cette pièce était annoncée, en 1758, dans le *Mercure* comme « très bien gravée », par D. Martenasi [1], d'après Berghem, intitulée *l'Abbreuvoir champêtre* (sic) ; on n'indique pas la collaboration.

72 — VUE PRISE DANS LE PORT DE DIEPPE.

Au premier plan, vers la gauche, à l'entrée du port, groupe de pêcheurs assis sur le quai, l'un posé sur une borne ; à l'extrême gauche, un bateau près du quai, avec sa voile repliée sur la vergue. Plus au milieu, une femme debout tenant au bras gauche un panier à poissons et de la main droite relevant un peu sa jupe de dessus ; on peut remarquer ses pieds très petits et trop finement chaussés de bottines pour une matelote. De l'autre côté du port vers la droite, plusieurs bateaux de pêche avec leur équipage ; au-delà, du même côté, des maisons, et, plus loin, les falaises. Vers la droite, sur la grève, un bateau que l'on flambe ; plus loin, la digue, contre laquelle on voit un navire à trois mats. Au-delà, un château fort, puis la suite des collines et la haute mer à l'extrême droite.

Pièce assez bien bien travaillée ; elle paraît faire pendant avec *la Vue de Saint-Valery-sur-Somme* ; même genre, mêmes dimensions.

H. 0,295mm ; L. 0,430mm.

État, avec armes, dédié (comme *la Vue de St-Valery-sur-Somme*) à messire le Boucher d'Ailly, chevalier, seigneur de Richemont, Voiry, Hocquincourt,

[1]. P. E. Martenasie, graveur, né en Flandre, s'était trouvé chez le Bas avec Aliamet, et c'est lui qui a gravé les deux Wouwerman, n°° 92 et 93 qui, dans la suite du répertoire de R. Hecquet de l'œuvre de Wouwerman, précèdent les deux pièces dues au burin d'Aliamet.

Bouillancourt, etc. — par son très humble serviteur Aliamet — à Paris, chez Aliamet, graveur du roi, rue des Mathurins, vis-à-vis celle des Maçons.

B. Nat. (œuvre d'Hackert).

État sans la dédicace, mais paraissant de tirage plus moderne, avec ces mentions : *Vue prise dans le port de Dieppe — gravé d'après le tableau original de J.-Ph. Hackert par Ozanne et J. Aliamet — à Paris chez Jean, rue Jean de Beauvais, n° 32* — et en bordure : *peint par J.-Ph. Hackert — gravé par Jeanne-Fr. Ozanne.*

M. Abb.

Cette estampe faisait, avec celle de Saint-Valery-sur-Somme, seulement éditée par Aliamet et dont elle est le pendant, l'objet d'une réclame dans les *Affiches de Picardie*, imprimées à Amiens, numéro du 3 août 1771 ; on y donne pour chacune une description un peu fantaisiste. L'auteur ajoute : « Ces deux estampes sont très piquantes, tant par l'exécution du burin que par les objets qu'elles représentent ; elles rendent parfaitement la touche de M. Hackert dont les talens supérieurs annoncent un artiste qui sait saisir les beautés de la nature et les peindre avec vérité. Les flatteuses espérances qu'il a données de ses talens se réalisent tous les jours par les chefs-d'œuvre que l'étude réfléchie des beautés de l'Italie, où il séjourne depuis deux ans, lui fait produire ces deux estampes du prix de deux livres chacune sont dédiées à M. le Boucher d'Ailly, sieur de Richemont etc. Elles se distribuent chez M. Aliamet rue des Mathurins à Paris et chez Godart, rue des Rabuissons, et au magasin d'Agnès à Amiens ».

Cabinet Paignon-Dijonval, n° 2455 avec *la Vue de Saint-Valery-sur-Somme*, toutes deux d'après Jacques-Philippe Hackert, peintre de paysages, graveur à l'eau-forte, né à Prenzlau en Brandebourg en 1737.

PIÈCES DÉDIÉES [1]

73 — Le Temps serein J. Vernet Ozanne Le Gouaz
74 — Les Débris du Naufrage id. Masquelier
75 — Le Fanal exhaussé id. Will. Byrne

73 — LE TEMPS SEREIN.

Groupe de personnages sur des rochers au bord de la mer. Un homme vu de dos, le torse nu, porte un panier de poissons ; deux femmes, dont l'une est vue également de dos, sont accoudées sur des rochers qui leur cachent la moitié du corps ; à côté, deux hommes debout, dont l'un étend le bras gauche vers la mer. Plus à droite, et se détachant vigoureusement, le tronc d'un arbre à moitié mort ; du même côté, au fond, sur des rochers élevés, une tour et un pont à arcades sous lesquelles s'échappe une cascade et à côté, des rochers à fleur d'eau sur lesquels se trouvent deux hommes. A gauche, retenus au bord de la mer par des cables, se trouvait une tartane avec voiles repliées sur une longue vergue posée verticalement, et un canot monté par deux hommes. Au loin, on aperçoit vers la gauche un vaisseau aux voiles déployées, et au-delà au milieu, noyés dans la brume, un phare et des constructions diverses au pied d'une montagne rocheuse. Armes à la marge.

Estampe assez bonne.

H. 0,294mm ; L. 0,428mm.

A la marge : *Temps serein — dédié à messire Charles marquis de Villette, baron de Cussigny, seigneur de la chatellenie de Sacy, Avenay et autres lieux — maréchal*

[1]. Les estampes seulement dédiées ou éditées par Aliamet sont au nombre de treize ; c'est par erreur que j'ai parlé de dix-huit dans l'appréciation de l'œuvre entier.

général des logis de la cavalerie, colonel de dragons etc. — par son très humble et très obéissant serviteur Aliamet — tiré du cabinet de M^r Silvestre, maître à dessiner de M^{gr} le Dauphin et des enfants de France — à Paris, chés Aliamet, graveur du roi, rue des Mathurins.

En bordure : *peint par J. Vernet — gravé par M.-J. Ozanne, f^{me} le Gouaz*.

B. Nat. (œuvre de Vernet et des Ozanne); B. Abb.; collect. Ponticourt.

État d'eau-forte (catal. de 1788).

Cette estampe est mentionnée par M. Léon Lagrange dans son ouvrage sur J. Vernet comme l'une des cinq de ce peintre dont Aliamet n'a fait que diriger le travail; ces cinq pièces sont, y compris celle ci-dessus : *le Temps orageux*, 1^{re} *et* 2^e *Vue de Marseille* et *le Temps de brouillard*.

La pièce figurait à l'appendice du journal de Vernet (publié par M. Léon Lagrange), comme se trouvant chez Aliamet, au prix de deux livres.

74 — LES DÉBRIS DU NAUFRAGE.

Aspect de la mer par une tempête. A droite, un vaisseau de haut bord battu par les vagues qui soulèvent très haut sa poupe; au premier plan, à droite, entre des rochers, deux naufragés presque nus se retiennent à des épaves; un autre, au milieu, cherche à s'accrocher aux pierres. A gauche, deux autres hommes demi-nus tirent avec des cordages une vergue qui flotte à la mer avec sa voile; trois autres naufragés en grande partie cachés par les rochers. Du même côté, plus loin, sorte de falaise; tout au loin, on aperçoit dans la brume les murs d'une ville. Armes à la marge.

Pièce ordinaire comme exécution; elle paraît faire pendant à la précédente.

H. 0,296^{mm}; L. 0,426^{mm}.

A la marge : *Les débris du naufrage — dédié à messire Charles, marquis de Villette, etc.*, comme pour la pièce qui précède.

En bordure : *J. Vernet pinx. — L.-J. Masquelier sculp.*

B. Nat.

75 — LE FANAL EXHAUSSÉ.

Au premier plan, au centre de la pièce, des hommes demi-nus tirent avec des cordages un bateau sur la grève. A gauche, au second plan, un fanal construit sur des rochers au bas desquels se trouve, plus à gauche, un monument avec coupole, à demi ruiné ; de ce côté, la mer se brise sur des rochers, et, sur la grève, on voit au loin des personnages et des bateaux échoués. A l'extrême droite, un pan de mur et un quai contre lequel les flots viennent jaillir en écume ; un homme et une femme, debout, regardent la mer avec des gestes désespérés ; un pêcheur se hisse péniblement d'un rocher sur le quai en tenant sa ligne. Du même côté, on aperçoit plus loin un navire battu par la tempête. Armes à la marge.

<small>Grande et belle gravure ; composition tourmentée.</small>

H. 0,393mm ; L. 0,543mm.

A la marge : *le Fanal exhaussé — dédié à monseigneur le comte de Larochefoucauld, pair de France, par son très humble et très obéissant serviteur J. Aliamet, graveur du Roi et de L. L. M. Imp*les *et R*les *— à Paris, chés Aliamet, rue des Mathurins, vis-à-vis celle des Maçons.*

En bordure : *J. Vernet pinx. — Will*me *Byrne sculp. Parisiis 1772.*

B. Nat. ; M. Abb.

PIÈCES ÉDITÉES

76 — L'Humilité récompensée	. . .	1755	Breenberg	Chedel
77 — Le Procureur antique	1771	Eisen	Macret
78 — Le Paysan solliciteur	1771	id.	id.
79 — 1re Vue du Tréport		Hackert	Dufour
80 — 2e Vue du Tréport		id.	id.
81 — 1re Vue du Pont de l'Arche	. .		Hacker	P.-Ch.-Nic. Dufour
82 — 2e Vue du Pont de l'Arche	. .		id.	Dufour
83 — Le Maréchal de campagne	. . .		Berghem	Levau
84 — La Lune cachée		Vanderneer	Zingg
85 — Explosion du magasin à poudre d'Abbeville			Choquet	Macret

76 — L'HUMILITÉ RÉCOMPENSÉE.

Au premier plan, vers la droite, plusieurs personnages sont groupés devant une grand'porte cintrée qui se rattache aux ruines de vastes constructions se prolongeant au loin. Dans le groupe, le Christ, debout, montre du doigt un vieillard à genoux (le centenier), la tête couverte d'une espèce de casque; celui-ci paraît s'humilier devant deux personnages coiffés de bonnets de forme élevée et dont l'un porte un poignard au côté. Derrière eux, plusieurs personnes, hommes, femmes et enfants, et plus loin deux soldats; un autre soldat, vers la droite, est assis sur une pierre et tient une longue hallebarde. Au milieu, deux enfants; à droite, des rochers surmontés de constructions; au loin, un cours d'eau ou la mer.

Belle estampe.

H. 0,290mm; L. 0,384mm.

A la marge : *l'Humilité récompensée — gravé d'après le tableau original de Bartholomi* (sic) *haut de 3 pieds sur 4 de large — tiré du cabinet de monsieur le comte de Vence — à Paris, chés Aliamet, graveur, rue des Mathurins, la 4ᵉ porte cochère à gauche en entrant par la rue de la Harpe.*

En bordure : *Bartholomi Brehenberg* (sic) *pinx. — Chedel sculp.*

B. Nat. (œuvre de Breemberg).

J'ai du à l'obligeance de M. Henri Vienne qui avait bien voulu, il y a des années déjà, s'intéresser à mes premières recherches sur Aliamet, la communication d'un article du *Mercure de France* (décembre 1755) relatif à cette pièce.

Elle était annoncée, avec une autre de Chedel, de la manière suivante :

« *Vente de poissons à Schevelinge*, d'après Breughel de Velours — *l'Humilité récompensée*, d'après Bartholomée Brehemberg, à l'eau-forte par Chedel, finie et retouchée par Aliamet ; deux pendants tirés du cabinet de M. le comte de Vence ».

Et on ajoute :

« Le sieur Aliamet, graveur, vient de donner au public, en même temps, une estampe qui a pour titre : *l'Humilité récompensée* et qui fait pendant à la précédente. Elle est d'après le plus grand tableau que l'on connaisse de Bartholomi Breenberg. Il est peint sur bois, il a 4 pieds de large sur 3 de hauteur ; mais il a été réduit de façon que les figures et le tout se trouvent en même proportion. Le peintre dont les tableaux font l'ornement des cabinets des curieux a choisi pour son sujet notre Seigneur et le Centenier qui est à ses genoux ; plusieurs figures au nombre de 35 parfaitement bien groupées forment un cercle et paraissent l'écouter avec attention ; le paysage est orné sur le devant d'un beau morceau d'architecture en ruines. On aperçoit une ville sur des rochers au bord de la mer qui termine l'horizon, et le ciel qui paraît orageux contribue à faire briller les parties éclairées du tableau. Celui de Breughel de Velours et ce dernier sont tous les deux du cabinet de M. le comte de Vence. Le sieur Chedel a fait l'eau-forte de l'un et de l'autre, mais celle de Bartholomi Brehenberg a été entièrement finie et retouchée par le sieur Aliamet, logé rue des Mathurins, la quatrième porte cochère en entrant par la rue de la Harpe. On trouvera chez l'un et l'autre à acheter les deux pendants ».

Le tableau *le Christ et le Centenier*, gravé sous le titre *l'Humilité récompensée*, figurait, nous dit Ch. Blanc, *Trésor de la Curiosité*, avec cinq autres, également gravés par Aliamet, à la vente du cabinet de C.-A. de Villeneuve, comte de Vence, le 11 février 1761 et ils furent dispersés. Les six tableaux étaient *le Sabbat* (deux pièces), *le Four à Briques*, *le Christ et le Centenier* (ou mieux *l'Humilité récompensée*), *l'Hiver*, *le Clair de Lune*.

Il y aurait là erreur, au moins pour *l'Hiver* et *le Clair de Lune* auxquels Aliamet n'a pris aucune part, et, d'après le titre de *l'Humilité récompensée*, Aliamet l'aurait seulement éditée ; mais cependant l'article ci-dessus du *Mercure* paraît lui attribuer formellement la retouche de cette pièce.

80 — LE PROCUREUR ANTIQUE.

Personnage vu de profil, à mi-corps, portant des moustaches, ayant les cheveux longs, plats, graisseux; il est coiffé d'une calotte ronde, vêtu d'une longue robe noire avec larges manches et rabat très long élargi sur la poitrine, le nez surmonté d'énormes besicles. Il est assis devant une table sur laquelle il écrit avec une grande plume d'oie; à côté, sur la table et près d'un encrier, est couché un chat. En face, une fenêtre; des sacs à dossiers sont suspendus ça et là. La pièce est cintrée par le haut.

Pièce fort curieuse de même que la suivante qui paraît former pendant.

H. au milieu : $0,200^{mm}$; L. $0,070^{mm}$;

A la marge, le titre : *le Procureur antique*.

En bordure : *F. Eisen pinx. — C.-F. Macret sculp.*

Et au-dessous du titre, les vers suivants :

> Ce rusé procureur assis à son bureau
> De même que le chat enclin à la rapine
> Cherche dans son esprit quelque détour nouveau
> Pour du pauvre plaideur consommer la ruine.

A Paris, chez M. Aliamet, graveur, rue des Mathurins vis-à-vis celle des Maçons et chez l'auteur, rue Galande vis-à-vis celle des Rats, chez un horloger.

M. Abb.

État avant toutes lettres (collect. de feu M. Auguste de Caïeu).

Le peintre de ce sujet, Eisen, semble s'être inspiré du passage suivant de Mercier dans son *Tableau de Paris*, t. III, p. 3, 1782 :

« ... le procureur dans son greffe est environné de ces dossiers érigés en trophées et qui montent jusqu'au plancher, à peu près comme le sauvage de l'Amérique s'environne dans sa hutte et suspend autour de lui les chevelures de ceux qu'il a scalpés... »

Mercier, comme on le voit, n'était pas tendre pour les procureurs; il y en avait alors, dit-il, environ huit cents à Paris.

78 — LE PAYSAN SOLLICITEUR.

Il est représenté à mi-corps, de profil, par l'ouverture d'une croisée, vêtu d'un haut-de-chausses et d'une chemise, la tête nue tournée à gauche, les cheveux mal peignés. Il soulève son chapeau de la main droite et porte de l'autre, à la fois son bâton et un poulet qu'il tient suspendu par le cou ; ce poulet paraît à moitié étranglé, à en juger par son bec ouvert et par le redressement de ses pattes sur son ventre blanc.

Pièce rare et curieuse, dans le genre de la précédente.

H. 0,266mm ; L. 0,130mm.

A la marge, le titre : *Le paysan solliciteur.*

En bordure : *F. Eisen pinx. — C.-F. Macret sculp.* [1]

Et les vers suivants :

> Au suppot de Themis, Guillot porte un chapon
> Croïant par ce moyen qu'il gagnera sa cause
> Mais si de maints ducats ce nigaud ne l'arrose
> Il n'en perdra pas moins son procès tout du long.

A Paris, chez Aliamet, graveur, rue des Mathurins, vis-à-vis celle des Maçons, et chez l'auteur, rue Galande, vis-à-vis celle des Rats, chez un horloger.

Collect. de feu M. Cantrelle à Abbeville.

Cette pièce et la précédente ont fait l'objet d'une réclame dans le *Mercure de France*, mars 1771, comme étant « d'un effet agréable et pittoresque ». On pourrait dire plutôt : grotesque.

79 — 1re VUE DU TRÉPORT.

A gauche, un homme assis et accoudé sur une pierre au bord de la mer ; à côté, une femme, la gorge découverte, debout, tenant au bras un panier à poisson posé sur la même pierre ; elle étend le bras vers un canot monté par trois hommes et une femme qui viennent de traverser une sorte d'anse. En face, la mer avec des bateaux ; à l'extrême gauche se trouve un navire dont on ne voit que la moitié. A droite, des maisons, une tour, et l'entrée de la

[1]. Macret (Charles-François-Adrien) était aussi un Abbevillois, et il fut l'un des nombreux élèves de J. Aliamet (Voyez Biographie).

ville; un escalier en ruines. Derrière, les falaises, qui se prolongent au loin et contre lesquelles on distingue des constructions. Armes à la marge, au milieu du titre.

<small>Bonne estampe ; mais vue un peu de fantaisie, dans le genre de celle de Saint-Valery-sur-Somme.</small>

H. 0,296mm ; L. 0,428mm.

A la marge : *1re Vue du Tréport en Normandie — gravée d'après le tableau original de J.-Ph. Hackert, par N. Dufour*[1] — *à Paris, chez Jean, rue Jean de Beauvais, n° 32.*

En bordure : *J.-Ph. Hackert Pinx. — N. Dufour sculp.*

M. ABB. (œuvre de Dufour).

<small>Il y a un état primitif avec mention : *chez Aliamet.*</small>

80 — 2e VUE DU TRÉPORT.

Au premier plan, à gauche, près d'une anse où sont deux barques amarrées sur la grève par des ancres, un homme est accoudé sur une espèce de sac, à côté d'une femme ; celle-ci, décolletée, a le bras appuyé sur un autre sac. Plus à gauche se trouve une barque dans laquelle un homme dépose d'autres sacs. A droite, un homme et une femme de chaque côté d'un bateau renversé et à moitié démoli ; sur le côté, deux maisons de pêcheurs ; une autre plus loin à laquelle on accède par des marches ; au-dessus, les falaises surmontées d'une tour ronde. Plus loin, des barques avec leurs voiles déployées sortent du port ; une église, et, plus haut, sur une colline, un château avec quatre tourelles aux angles. Enfin, dans le lointain, à droite, la mer avec des bateaux.

Assez belle gravure.

H. 0,297mm ; L. 0,430mm.

Mêmes mentions à la marge que pour la 1re vue.
Mêmes états.
M. ABB. (œuvre de Dufour).

<small>1. Dufour était également un graveur abbevillois.</small>

81 — 1ʳᵉ VUE DU PONT DE L'ARCHE.

Sur une rive escarpée du fleuve, formant terre-plein entouré de rochers et d'arbustes, au premier plan, à droite, deux femmes sont assises près d'une corbeille d'osier; à côté d'elles, deux hommes, l'un à genoux, les bras croisés et appuyés sur une espèce de sac; l'autre, plus à droite, debout, tenant un bâton et portant un panier. Vers la gauche coule la Seine où l'on voit deux ou trois barques montées; au milieu, un îlot en largeur formé de rochers. Sur la berge à gauche, au second plan, un escalier conduisant à un quai; au-delà, les murs de la ville où l'on distingue deux églises surmontées de clocher; à l'horizon, on aperçoit d'autres constructions. Armes à la marge, au milieu de la dédicace; elles se composent d'un écusson avec deux lévriers debout de chaque côté.

Paysage d'un aspect un peu terne; la perspective et l'eau sont mieux rendus; les personnages sont moins réussis, les oppositions d'ombre et de lumière ne sont pas suffisamment fondues.

H. 0,297mm; L. 0,424mm.

A la marge: *1ʳᵉ Vue de la ville du Pont de l'Arche, près Rouen — dédiée à messire Jacques-Nicolas le Boucher d'Ailly, seigneur de Richemont — Hocquincourt, Fontaine-sur-Maye, etc. — par son très humble et très obéissant serviteur Nicolas Dufour — tirée du cabinet de M. de Richemont, à Abbeville en Picardie — à Paris, chés Aliamet, graveur du Roy, rue des Mathurins.*

En bordure: *Peint par Jac.-Ph. Hackert — gravé par P.-Ch. N. Dufour.*

C'est par erreur, je pense, que Jombert et Heincken ont signalé la 1ʳᵉ et la 2ᵉ *Vue du Pont de l'Arche* comme gravées par le Gouaz, d'après Hackert, sous la direction d'Aliamet.

82 — 2ᵉ VUE DU PONT DE L'ARCHE.

Même genre; en sens inverse. Vers la gauche, sur le bord du fleuve, deux femmes debout, portant ensemble un panier plat; elles s'approchent d'une autre femme qui est assise par terre à côté d'une corbeille. Plus à gauche, un tronc d'arbre dont les quelques branches se profilent sur le ciel. Au milieu, deux hommes dans un bateau portent une espèce de sac; la Seine s'étend au

loin. A droite, les rives sont formées de rochers élevés, au-dessus desquels se dresse un château flanqué de tourelles aux angles. Plus loin, les murs de la ville avec tours à créneaux ; des collines à l'horizon. Armes à la marge, les mêmes que ci-dessus.

<small>Estampe formant pendant de la précédente.</small>

H. 0,297mm ; L. 0,424mm.

Les mentions du titre sont absolument les mêmes.

<small>B. Nat. œuvre de Dufour.</small>

83 — LE MARÉCHAL DE CAMPAGNE.

Le sujet est représenté sous une voûte de rochers où se trouve une forge, dans le fond, en face. Au-dessus, et dans une large baie, une femme, vue de dos, est occupée à filer ; un homme est devant elle. Au premier plan, au milieu, une femme est montée sur un âne ou mulet qu'un homme, accroupi derrière, est occupé à ferrer, aidé par un petit garçon. Elle tient un verre, renversé par le pied, et le montre à une autre femme debout devant elle et qui tient une sorte de cruche à la main ; près d'elle, une chèvre et un chien ; à côté, un homme se tient à la tête de l'animal qu'on ferre. A droite, à côté du maréchal, deux ânes dont l'un porte, dans des cacolets, un veau et un cochon ; plus à droite, à l'entrée de la voûte, un tout jeune enfant joue avec un petit traîneau après lequel aboie un chien.

<small>Pièce fort ordinaire, surtout pour les figures ; les animaux sont mieux rendus.</small>

H. 0,433mm ; L. 0,378mm.

En bordure : *Berghem pinxit — le maréchal de Campagne — Leveau sculp.*

A la marge : *Dédié à monsieur de Flavigny, entrepreneur de la manufacture royale des Andelys — par son très humble et très obéissant serviteur Leveau — à Paris, chez Aliamet, rue des Mathurins, vis-à-vis celle des Maçons.*

<small>B. Nat., supplt.</small>

84 — LA LUNE CACHÉE.

Vue en perspective d'un canal de Hollande bordé de constructions ; un moulin dans le fond à gauche. Bel effet de lune dont la clarté blafarde se reflète sur l'eau et éclaire confusément des navires qu'on aperçoit dans le lointain. Au premier plan, sur une sorte de promontoire, deux femmes et un enfant, éclairés par un reflet de la lune, sont debout près d'une manne remplie de poissons. A gauche, dans l'ombre, deux hommes dans une barque. Armes au milieu du titre.

Charmante pièce, avec effet de clair-obscur parfaitement rendu.

H. 0,318mm ; L. 0,300mm.

A la marge : *Peint par Vandremer* (sic), *gravé à Paris par Zingg* — *dédié à Mr Emmanuel Haudmann, peintre à Bâle, par son serviteur et ami Zingg* — *à Paris, chez Aliamet, graveur du roi, rue des Mathurins vis-à-vis celle des Maçons.*

En bordure : *peint par Vandreneer* (sic) — *gravé à Paris, par A. Zingg.*

B. Nat. ; M. Abb.

Cette estampe est indiquée par erreur dans divers catalogues comme étant d'Aliamet. Notre graveur n'a fait que l'éditer ; peut-être y a-t-il travaillé comme il paraît l'avoir fait pour l'*Humilité récompensée*.

85 — EXPLOSION DU MAGASIN A POUDRE D'ABBEVILLE.

Grande scène de désastre. A gauche, le foyer de l'explosion d'où sont projetées en l'air des pierres au milieu d'une fumée noire, puis vers la droite, des constructions s'écroulant ; au milieu, une route sur laquelle sont des cadavres, des mourants et des hommes et femmes fuyant éperdus et terrorisés. Armes à la marge.

Fort bonne estampe dont les détails sont rendus avec une grande finesse, sans nuire à l'ensemble ; traitée presque dans le genre vignette, malgré ses dimensions.

H. 0,334mm ; L. 0,444mm.

A la marge : *Vue de l'explosion du magasin à poudre d'Abbeville, le 2 novembre 1773* — *dédié à monseigneur le comte de Mailly* — *lieutenant général des armées du*

Roy, commandant la province de Roussillon et gouverneur d'Abbeville — par son très humble et très obéissant serviteur C.-F. Macret — à Paris, chez Aliamet, graveur du Roy, rue des Mathurins, vis-à-vis celle des Maçons et à Abbeville, chez M. Choquet, rue N.-D.

En bordure : *Peint par A. Choquet — gravé par C.-F. Macret.*

M. Abb.

Macret, on l'a vu, était aussi un graveur abbevillois ; c'était un dessinateur de talent et il serait parvenu certainement à une assez grande réputation si la mort n'était venue le surprendre à trente-trois ans, en 1773, en pleine possession de son talent, laissant inachevée sa belle planche du *Siège de Beauvais*, qui devait lui ouvrir les portes de l'Académie de peinture.

Cette estampe était annoncée dans les *Affiches de Picardie* en 1774.

Elle est assez répandue à Abbeville où elle présente, du reste, un triple intérêt à cause du sujet, du peintre Choquet, né et résidant à Abbeville où ses œuvres sont assez nombreuses, et enfin du graveur.

VIII

PIÈCES RESTÉES INCONNUES A L'AUTEUR

MAIS MENTIONNÉES DANS DES OUVRAGES OU DANS DES CATALOGUES

86	— La Pêche.		J. Vernet
87	— L'Hiver		Van der Neer
88	— Le Clair de Lune		id.
89	— Le Retour au Village		Berghem
90	— Les Voyageurs ambulants.		id.
91	— Les Voyageurs		id.
92	— La Bonne Femme		Van Ostade
93	— Vue de l'Elbe		Wagner et Hackert
94	— Vue de la Montagne de Lilliensten en Saxe		id. id.
95-96	— Paysages		Zingg
97	— Paysage		Huet
98	— Jésus-Christ chez Marthe et Marie		Coypel
99-104	— 6 Vues de Suède		Hackert
105	— Cahier de Têtes d'Animaux		La Belle
106	— La Naissance de Vénus		Jeaurat
107	— L'Éplucheuse de Salade		id.
108	— L'Amour Petit Maître		id.
109	— L'Amour Coquette		id.
110-113	— Les Quatre Caractères de Femme		id.
114-117	— Les Quatre Éléments		id.
118	— Fin d'Orage		B. Peters
119	— Le Naufrage		Paul Potter
120	— La Reine de Saba		De Troy
121	— L'Heureux Passage		J. Vernet
122	— La Jeune Napolitaine à la pêche.		id.
123	— Le Retour de la pêche.		id.
124	— Mutius Scœvola		Schmuzer d'après Rubens chez Aliamet
125	— Ulysse enlevant Astyanax		Schmuzer d'ap. Le Calabrais chez Aliamet
126	— Vénus endormie		d'après Lemoine

86 — *La Pêche.*

Cette gravure se trouve à la Bibliothèque nationale, cabinet des estampes, dans le carton qui renferme l'œuvre d'Aliamet et dans celui qui renferme l'œuvre gravé de J. Vernet; elle est avant toutes lettres et je n'ai pu, malgré mes recherches, en trouver d'autres épreuves avec titre.

M. Léon Lagrange, dans son ouvrage sur J. Vernet, mentionne une marine intitulée *la Pêche*, parmi les dix pièces qu'il dit avoir été gravées par Aliamet d'après ce peintre. Or, comme je n'ai vu nulle part d'estampes d'Aliamet portant ce titre, il y a tout lieu de penser que celle du carton d'Aliamet aux estampes pourrait bien être celle cherchée. Le sujet au surplus, d'après la description ci-après, paraît bien s'y appliquer : presque tous les personnages, en effet, ont une ligne à la main.

J'ajouterai que cette estampe, après celles vues et décrites portant les noms d'Aliamet et de Vernet, porterait *à treize* le nombre des pièces gravées par notre artiste d'après le peintre de marines.

En voici la description :

A gauche, au bord de la mer, deux tonneaux sur lesquels sont posés des filets et deux avirons avec une ancre à côté; un homme est couché contre un des tonneaux et fume sa pipe. Près de lui, sont deux femmes avec des lignes à pêcher, l'une debout, l'autre assise et tenant sa ligne dans l'eau. Au centre de la composition, un homme, debout, est occupé aussi à pêcher; il s'appuie d'une main sur un poteau. A gauche et au-delà d'un petit cours d'eau, se trouve un groupe de trois individus sur des rochers, deux assis, et le troisième debout, tenant une ligne de pêche. A l'extrême gauche se dresse une longue vergue de tartane; la coque du navire est cachée par les rochers. Au fond, du même côté, la mer, avec une grosse tour vers le milieu, et, par devant un vaisseau abattu sur le flanc. A gauche, un autre vaisseau présentant sa proue qui est ornée d'une statue de femme nue. Armes à la marge; elles sont surmontées d'un chapeau de cardinal.

<small>Excellente gravure; les premiers plans sont bien traités, notamment les deux femmes et l'homme du milieu de la composition qui sont parfaitement posés et d'un travail très soigné.</small>

H. $0,295^{mm}$; L. $0,429^{mm}$.

B. Nat., gd carton.

État avant toutes lettres, le seul que j'ai vu.
État d'eau-forte pure (B. Nat. œuvre de J. Vernet).

Le catalogue de la collection Mahérault dressé par M. Clément pour la vente en mai 1880, porte sous le n° 1046 : J. Moreau, *la Pêche*, d'après J. Vernet, œuvre de Moreau le jeune, catal. par M. Mahérault, ancien conseiller d'état, Paris, Labitte, 4, rue de Lille, n° 122 — très rare épreuve avant la lettre, à l'état d'eau-forte. Serait-ce la pièce attribuée par M. Léon Lagrange, à J. Aliamet ou le même sujet traité par un autre graveur Moreau, d'après le même peintre ?

87 — *L'Hiver.*
88 — *Le Clair de Lune.*

Estampes citées, d'après le *Mercure de France* d'octobre 1757, par Ch. Blanc, *Trésor de la curiosité*, comme la reproduction des six tableaux gravés par J. Aliamet de 1755 à 1760 et qui furent dispersés à la vente du cabinet de C.-A. de Villeneuve, comte de Vence, le 11 février 1761.

Le tableau, *l'Hiver*, faisait pendant avec celui portant le titre : *Clair de Lune*, tous deux peints par Arendt Van der Neer, portant 11 pouces sur 19, gravés (on le répète) par Aliamet ; les deux vendues (ensemble ?) 460 livres.

Dans l'œuvre gravé de Van der Neer à la Bibliothèque nationale figure bien *l'Hiver* ou *Divertissement d'hiver,* mais gravé par le Bas ; de même *le Clair de Lune,* gravé, d'après la mention en bordure, par Major, à Londres. Il y a aussi, décrit dans ce catalogue, *le Lever de la Lune,* mais c'est peut-être une pièce différente ; le titre en tous cas était différent sur l'épreuve que j'ai vue et décrite.

Je n'ai donc vu figurer le nom d'Aliamet ni comme graveur ni comme éditeur, au moins sur les épreuves qui me sont passées sous les yeux des pièces ci-dessus signalées ; je ne l'ai pas vu non plus au moins comme graveur, pour celle *l'Humilité récompensée* qui faisait partie du même cabinet de Villeneuve, et qui, elle, a été dédiée et éditée par notre graveur ; mais la dédicace existe peut-être sur certaines épreuves des deux pièces ci-dessus, ce qui expliquerait la mention du *Mercure de France*.

Dans le recueil Boydell, il y a bien, au troisième volume sous le n° 67, une estampe portant le titre : *l'Hyver,* d'après Vandrever (Vanderneer), mais gravée par Boydell ; de même, au n° 68, *le Clair de Lune,* d'après Bormans, mais également gravé, d'après l'indication à la marge, par le même Boydell.

89 — *Retour au village.*

Pièce mentionnée dans le catalogue de 1788 (vente à la mort d'Aliamet) sous le n° 137, avec ces indications : *Four à briques, Retour au village,* et pendants, d'après Berghem et par le même (Aliamet), vendues 9 l.

Je n'ai trouvé la mention de cette pièce que dans le catalogue de 1788 ; c'est peut-être une de celles décrites ci-dessus, mais alors sous un titre différent ; peut-être celui de *l'Entretien de voyage* ou de *la Rencontre des deux Villageoises,* également d'après Berghem, ou encore la pièce *Returning from Market* qui se trouve dans l'œuvre de Berghem à la B. nat., mais gravé par F.-C. Canot.

90 — *Les Voyageurs ambulants.*

Estampe indiquée par M. Ch. le Blanc *(Trésor de la curiosité),* où je vois que le tableau de Berghem, gravé, est-il dit, par Aliamet, sous ce titre, de 11 pouces sur 16, peint sur bois, figurait, en mars 1770, à la vente de M. La Live de Jully, introducteur des ambassadeurs, membre honoraire de l'Académie de peinture, et était vendu 1710 livres.

Je trouve encore *les Voyageurs ambulants* sur une note d'estimation faite par M. Bance pour Masquelier en septembre 1822.

91 — *Les Voyageurs.*

Estampe mentionnée dans l'ouvrage de M. Ch. le Blanc *(Trésor de la curiosité)* sous le nom d'Aliamet, d'après Berghem : le tableau portant 11 pouces 6 lignes sur 15 pouces (dimensions un peu différentes du précédent) sous le titre *les Voyageurs,* figurait, en 1775, à la vente de Grammont, et était vendu 2001 livres.

Sauf les différences de dimensions du tableau, on pourrait penser que c'est la même pièce que *les Voyageurs ambulants*.....

92 — *La bonne Femme.*

Brulliot *(Dictionnaire des Monogrammes,* 2e partie, p. 327, n° 1824) fait mention

de cette pièce sous le nom de Jacques Aliamet, d'après Van Ostade, dans ces termes :

« Il (Aliamet) a marqué de ces lettres *J. A^t sculp.*, des estampes qu'il a gravées d'après A. V. Ostade, entr'autres une pièce in-fol. en largeur intitulée : *la Bonne Femme.* »

Je n'ai pu, malgré mes recherches, trouver cette estampe, ni d'autres, sous les initiales *J. A^t* ; elle n'est indiquée que par Brulliot.

93 — *Vue de l'Elbe.*
94 — *Vue de la montagne de Lilliensten en Saxe.*

Mentionnées dans le catalogue de 1788 sous le chapitre, *Œuvre d'Aliamet,* au n° 230 : « douze autres paysages d'après Wagner et Hackert, *Vue de l'Elbe,* etc. achetées 21 liv. 3. » Elles étaient annoncées dans *le Mercure de France* 10 juillet 1779, comme gravées d'après A. Zingg, par J. Barne, et se trouvant chez le sieur Aliamet, or, notre graveur n'a rien sous ce titre dans les œuvres de Wagner et de Hackert à la Bibliothèque nationale.

95-96 — *Deux Paysages,* d'après Zingg.

Je relève, dans le catalogue de 1788 (vente d'Aliamet), sous le chapitre : *Dessins encadrés,* cette mention sous le n° 24 : « deux paysages montagneux à l'encre de Chine, par Zingg : *ils ont été gravés par Aliamet ou sous sa direction ;* achetés par Esnault 96 l. 1 ».

Je n'ai pu découvrir ces pièces même dans l'œuvre gravé de Zingg à la Bibliothèque nationale.

97 — *Paysage,* d'après Huet.

Mentionné dans le catalogue de 1788 à la vente après décès d'Aliamet, parmi les dessins encadrés, sous cette indication : « n° 30. — Un joli paysage coloré *(sic)* par Huet ; *il a été gravé par Aliamet.* Acheté par Rabasse : 12 l. 12 s. »

Je n'ai trouvé ni à Paris ni ailleurs de pièce gravée par Aliamet d'après Huet.

98 — *Jésus Christ chez Marthe et Marie*[1].

Mentionné dans *Heinecken, Dictionnaire des artistes*, Ier vol., p. 144, comme gravé par Aliamet, d'après Coypel.

99-104 — *Six vues de Suède*, d'après Hackert.

Mentionnées dans le même ouvrage.

Il y a bien dans l'œuvre d'Hackert plusieurs vues de Suède, mais sans la signature d'Aliamet.

105 — *Cahier de têtes d'animaux*.

Id. ; indiqué comme gravé d'après Étienne de la Belle.

106 — *La Naissance de Vénus*.

Id.; d'après Jeaurat.

107 — *L'Éplucheuse de salade*.

Id. ; d'après Jeaurat.

A été gravé par Beauvarlet.

108 — *L'Amour petit-maître*.
109 — *L'Amour coquette*.

Id. ; d'après Jeaurat.

Ont été gravés par le frère de Jeaurat.

110-113 — *Les quatre Caractères de femme*, d'après Jeaurat.

Ces pièces figurent bien dans l'œuvre de Jeaurat, mais gravées par Michel Aubert ; ce sont : *l'Économe, la Dévote, la Coquette* et *la Servante* (?)

[1]. J'indique ici et à la suite jusqu'à la fin, pour ne rien omettre, un certain nombre de pièces mentionnées dans Heinecken. Malgré mes recherches à la Bibliothèque nationale et ailleurs, notamment dans les œuvres des artistes d'après lesquels ces pièces auraient été gravées, je n'ai trouvé aucune de ces estampes sous le nom d'Aliamet, quelques-unes ont pu seulement être éditées par lui. On sait d'ailleurs que l'ouvrage d'Heinecken fourmille d'erreurs ; ce n'est donc que par acquit de conscience que je fais ce simple relevé en terminant.

114-117 — *Les quatre Éléments.*
Id.; d'après Jeaurat.

Ce serait peut-être plutôt de Daullé qui a gravé quatre pièces sous ce titre, mais d'après Boucher.

118 — *Fin d'orage,* d'après Bonaventure-Peters.
Id.; en 1765.

A été gravé par Yves le Gouaz; peut-être y a-t-il des épreuves avec le nom d'Aliamet comme éditeur.

119 — *Le Naufrage,* d'après Paul Potter.

Toujours d'après Heincken, comme les pièces précédentes.

Je n'ai vu dans l'œuvre de Potter que *les Débris du Naufrage,* gravé par Masquelier, mais dédié et édité par Aliamet.

120 — *La Reine de Saba,* d'après de Troy.
Id.

121 — *L'Heureux Passage,* d'après J. Vernet.
Id.

122 — *La jeune Napolitaine à la pêche,* d'après J. Vernet.
Id.

A été gravé par Leveau ; peut-être dédiée ou éditée par Aliamet.

123 — *Le Retour de la pêche,* d'après J. Vernet.
Id.

124 — *Mutius Scævola.*

Gravé par Schmutzer, d'après Rubens, édité seulement par Aliamet en 1776 (indication de M. Vienne).

125 — *Ulysse enlevant Astyanax.*

Gravé par Schmuzer, d'après le Calabrais, édité par Aliamet en 1779 (id.).

126 — *Vénus endormie,* d'après le Moine.

Cette pièce est indiquée par M. Gustave Bourcard dans son ouvrage *les Estampes du XVIII^e siècle, guide manuel de l'amateur,* Dendu 1885, à la page 364, comme gravée par Aliamet, in-fol., en trav. Vendue 16 fr. à la vente Roth en 1878.

VIGNETTES

VIGNETTES

OUVRAGES OU SE TROUVENT DES VIGNETTES SIGNÉES, VUES & DÉCRITES

CLASSÉS PAR ORDRE CHRONOLOGIQUE

127	Favart ; Théâtre. Paris, Duchesne	1743	1	pièce
128	Egly (Ch.-Ph. Monthenault d') ; Essais sur les Passions. La Haye	1748	1	—
129	Érasme ; Éloge de la Folie. Paris	1751	1	—
130-132	Voltaire ; Œuvres, Paris. Paris	1751	3	—
133-134	Hecquet (Robert) ; deux catalogues. Paris	1751-1752	2	—
135	Oraison funèbre d'Henriette de France	1752	1	—
136	Oraison funèbre du roi et de la reine d'Espagne	?	1	—
137-157	Exercices de l'infanterie française	1752	21	—
158-169	De Puffendorf ; introduction à l'histoire moderne. Paris, Merigot	1753	12	—
170	De Coulange ; poësies variées. Paris, Cailleau	1753	1	—
171-173	Lucrèce ; traduction Marchetti. Amsterdam	1754	3	—
174	Boulanger de Rivery ; fables et contes. Paris, Duchesne . . .	1754	1	—
175-177	La Fontaine ; fables. Paris, Dessaint, Saillart et Durand. . .	1755	3	—
178	Le P. Langier ; Essai sur l'architecture. Paris, Duchesne . .	1755	1	—
179	Deschamps de Sainte-Suzanne ; Almanach poëtique, etc. . .	1756	1	—
180-198	Boccace ; il Decameron. Londres, Paris	1757	19	—
199-202	Plaute ; comédies. Paris, Barbou	1759	4	—
203	Racine ; Œuvres complètes. Paris	1760	1	—

204	J.-J. Rousseau ; Julie ou la Nouvelle Héloïse. Amsterdam	1761	1 pièce
205-208	La Fontaine ; Contes. Amsterdam, Paris, Barbou.	1762	4 —
209	Marmontel ; Contes moraux. Amsterdam, Rey	1761	1 —
210	Médaillon de Louis XV.	1764	1 —
211	Marquis de Pezay ; Le Pot-pourri. Genève et Paris, Jorry	1764	1 —
212-222	Dorat ; lettres en vers, etc. Paris, Séb. Jorry	1764-1766	11 —
223-228	Gravelot et Cochin ; Almanach iconologique. Paris, Lattré.	1765-1781	6 —
229-231	Blin de Sainmore ; héroïdes, lettres. Paris, Jorry.	1765-1767	3 —
232	Bruté de Loirelle ; les ennemis réconciliés. La Haye	1766	1 —
233	De Laujon ; romances historiques, etc.	1767	1 —
234-235	Henault ; Nouvel abrégé chronologique de l'histoire de France. Paris, Prault	1768	2 —
236	Marquis de Pezay ; la nouvelle Zélis au bain. Genève	1768	1 —
237	Tacite ; traduction de l'abbé de la Bleterie	1768	1 —
238-242	Dorat ; les Baisers. La Haye et Paris, Lambert et Delalain.	1770	5 —
243-244	Léonard ; poésies pastorales. Genève et Paris, Lejay	1771	2 —
245	Dionis Duséjour ; Origine des Grâces. Paris	1777	1 —
246-247	Billardon de Sauvigny ; les après-soupers de la Société. Paris	1782-1783	2 —
248	La Fontaine ; contes et nouvelles. Paris, Didot	1795	1 —

THÉATRE DE M. FAVART, *ou recueil des comédies, parodies et opéra-comiques qu'il a donnés jusqu'à ce jour, etc. 6 vol. Paris, chez Duchesne, libraire, rue Saint-Jacques, au-dessous de la Fontaine Saint-Benoît, au Temple du Goût M DCC XLIII.*

127 — *Frontispice* avant le titre du tome 6me pour *la Chercheuse d'esprit*.

Une femme, la gorge à demi découverte, est couchée et endormie dans la campagne sous un arbre, la tête appuyée sur une main ; à côté d'elle, un panier à demi renversé. A droite, un jeune homme s'approche d'elle, tenant un ruban de la main droite. Au fond, des arbres et une maisonnette sur un rocher à gauche.

<small>Charmante pièce, fort avancée à l'eau-forte et rehaussée à la pointe ; les nus sont délicatement rendus ; la femme est très gracieusement posée.</small>

H. 0,137mm.

A la marge : *la Chercheuse d'esprit.*

En bordure : *Eisen inv. — Aliamet sculp.*

M. Abb.; ancne biblioth. de M. J. de Mautort à Abbeville.
État d'eau-forte (collect. Béraldi).
État non terminé (id.)

Cette jolie vignette était la première pièce d'Aliamet ; en effet, d'après la date de l'édition, 1743, et celle de naissance, 30 novembre 1726, il n'avait pas dix-sept ans ; MM. Portalis et Béraldi donnent comme dates d'édition 1763-1772 ; je me suis bien assuré cependant de la date de 1743. La pièce a été reproduite en fac-similé dans le journal *l'Art,* n° 244, du 31 août 1879, p. 203, en cours d'une étude fort complète et très intéressante de M. Arthur Pougin sur Madame Favart. Parmi les vignettes reproduites pour le même travail, nous remarquons (pour ne citer que nos maîtres abbevillois) le portrait de l'actrice, en médaillon, gravé par J.-J. Flipart d'après Cochin. Il y a un autre portrait d'elle, en pied, in-4°, dans le rôle de Bastienne, gravé par Daullé d'après Vanloo [1].

ÉGLY (Ch.-Ph. MONTHENAULT d') — *Essais sur les Passions et sur leurs caractères ;* La Haye, 1748, 2 vol. in-12.

128 — *Frontispice.*

Pièce mentionné par M. Jules Hédou dans son ouvrage sur Noël le Mire sous le n° 402. Nous transcrivons textuellement la description très complète qu'en a faite l'auteur rouennais, en lui donnant pour titre *la Tentation ?*

« A droite, un jeune guerrier que cherchent à convertir à leurs doctrines deux personnages symboliques qui sont l'Ignorance représentée par un homme à longues oreilles, et l'Ivrognerie, sous les traits d'une mégère à la face abrutie et aux mamelles pendantes et desséchées. Cette dernière lui présente une peau de bélier, probablement une outre vide ; l'Ignorance, de son côté, lui montre dans un miroir ce qu'il serait en état d'ivresse. A gauche, le Temps, assis sur une butte, tient le miroir que l'Amour regarde en s'appuyant sur son arc. Dans le fond, sur une colline, des hommes et des femmes s'adonnent à l'ivresse. »

Fort ordinaire comme exécution.

H. 0,138mm ; L. 0,076mm.

[1]. Voy. notre *Catalogue de l'œuvre de Daullé.* Paris, Rapilly, 1873, n° 18, portraits.

Sous le trait carré, à gauche : *C. Eisen inv.* — Sous le trait carré, à droite : *Aliamet aquaforti* (sic) *et fini par le Mire*.

Collect. de M. H. Macqueron à Abbeville.

M. Hédou désigne cette pièce avec point interrogateur et sans avoir pu indiquer l'ouvrage où elle figure. J'avais pensé qu'elle avait dû servir à illustrer l'ouvrage sus-mentionné dont j'avais trouvé l'indication dans un catalogue de M. Chossonnery ; le doute a disparu sur la communication que m'a faite obligeamment M. Henri Macqueron de la pièce avec le titre du volume.

MM. Portalis et Béraldi, dans leur ouvrage si important sur les graveurs du XVIII^e siècle, signalent également cette vignette parmi celles qui ont été gravées par Aliamet en indiquant qu'Aliamet et le Mire ont, comme je l'ai déjà relevé, signé souvent des vignettes dans les mêmes ouvrages, tels que *le Decameron*.

ÉRASME — *L'Éloge de la Folie* — *Traduction Gueudeville*. S. J. *Paris, 1751*, *1 vol., pet. in-4°*.

129 — *Cul-de-lampe* à la fin de l'ouvrage, p. 222.

Une femme (la Folie), coiffée d'un long bonnet avec un grelot à l'extrémité, portant un manteau à large collet garni également de grelots, est assise sur un petit monticule. Elle s'appuie d'une main contre une sphère sur laquelle elle pose une marotte qu'elle tient à la main ; l'autre main est placée sur sa hanche ; des papillons voltigent tout autour d'elle. Aux pieds de la Folie on voit par terre un compas, des livres, un faisceau de licteur, des couronnes royales, un thyrse, et à l'extrême gauche un rat. Enfin, au-dessous de ces attributs, une banderole sur laquelle on lit : *la Pazzia regina del mondo* ; à claire voie.

Petite pièce finement burinée.

H. approximative : 0,044^{mm}.
L. — 0,068^{mm}.

Au bas : *Ch. Eisen inv.* — *J. Aliamet sculp*.

B. Nat. œuvre d'Eisen.
M. Abb.
État d'eau-forte pure (collect. de M. Béraldi).

Ouvrage coté 180 fr. catal. Greppe, avril 1883.

Il y a une autre édition avec les mêmes planches, mais fatiguées. Paris, 1757 (Catal. Dorbon, juillet 1891).

VOLTAIRE, *Œuvres*. *Paris, 1751.*

130 — *Estampe-figure* avant le chant VII de *la Henriade*.

1 — Henri IV, couvert d'une armure, est couché par terre et endormi ; son casque à aigrette de plumes est posé près de lui. Il est accoudé et soutient sa tête de la main droite ; au-dessus de lui et assis sur des nuages, au milieu de rayons lumineux, une femme couverte d'une cuirasse et d'un grand manteau fleurdelisé, personnifiant la France, le regarde en étendant un bras. A droite, dans le fond, on voit des soldats aux alentours d'une tente. A gauche, des cavaliers près des colonnes d'un temple qu'on aperçoit à peine. Petit filet d'encadrement.

Bonne vignette.

H. $0,109^{mm}$; L. $0,060^{mm}$.

En bordure, au-dessus : *la Henriade, chant VII.*

Au bas : *Ch. Eisen inv. — J. Aliamet sculp.*

B. Nat. œuvre d'Eisen.
B. Arsenal.
Collect. Delignières de Bommy (B. Abb.)
Collect. Ponticourt.

Le titre complet porte : *Œuvres de M. de Voltaire, nouvelle édition considérablement augmentée, enrichie de figures en taille-douce ; Paris, 1751.*

Il y a eu une autre édition avec les mêmes figures, Paris, 1757, 20 vol. in-8º, d'après laquelle M. Hédou a relevé de nombreuses vignettes gravées par le Mire.

Il y a eu, enfin, une édition de *la Henriade* en 1787 ; mais dans celle-ci, d'après l'indication de M. Hédou, les planches, fatiguées par un long tirage, ont dû être retouchées.

Je trouve dans *les Graveurs du XVIIIe siècle* de MM. le baron Portalis et Béraldi la mention suivante qu'il paraît intéressant de relever ici : « Eisen a donné une suite de figures pour *la Henriade*. Tous les bibliophiles connaissent les vignettes de l'édition de 1770 gravées par de Longueil, illustrations médiocres s'il en fut et dans lesquelles l'inimitable dessinateur des baisers s'est montré

presque ridicule ; la petite édition in-18 (celle ci-dessus) parue vingt ans auparavant est bien moins connue. Cette première suite, œuvre de jeunesse, est traitée librement et sans prétention, ce qui la rend fort supérieure à la seconde ».

131 — *Estampe-figure* avant le chant IX.

2 — Dans un jardin, contre une grande corbeille et sous un if, au bord d'une pièce d'eau, Henri IV est à genoux et presque couché près d'une jeune femme assise qu'il entoure de ses bras ; à côté d'eux sont groupés plusieurs amours dont l'un tient l'épée du roi. On aperçoit au fond, près d'une corbeille surmontée de deux amours, un homme couvert d'une armure et coiffé d'un casque, et une femme, tous deux les regardant. Dans les airs, à l'extrême droite, une furie agite des torches enflammées.

Jolie pièce, finement travaillée ; sujet gracieux.

H. 0,106mm ; L. 0,062mm.

En bordure, au-dessus : *la Henriade, chant IX.*
Au bas : *Eisen. — J. Aliamet sculp.*

B. Nat. œuvre d'Eisen.
B. Arsenal.
Collect. Ponticourt.

132 — *Frontispice* de la tragédie : *le Fanatisme ou Mahomet le prophète.* 6e vol., page 144.

3 — Dans un temple à colonnes et sous des draperies formant dais, deux personnages, coiffés d'un turban, sont debout devant un autel circulaire placé à leur droite ; l'un d'eux, dont le turban est surmonté d'un petit croissant, pose la main gauche sur l'autel ; à ses pieds se trouve un poignard. Le même personnage étend le bras droit vers deux femmes éplorées dont l'une, la plus près de lui, s'essuie les yeux avec un mouchoir ; plus loin, à droite, un homme, tête nue, élevant les bras. Au premier plan, du même côté, un carquois garni de flèches ; à gauche, deux autres personnages dont on ne voit que le buste.

Pièce assez bonne.

H. 0,106mm ; L. 0,060mm.

Au bas : *le Fanatisme.*
En bordure : *C. Eisen inv. — Aliamet sc.*

B. Arsenal.
Collect. Delignières de Bommy (B. Abb.)
Collect. Ponticourt.

HECQUET R. — *Catalogue des estampes gravées d'après Rubens, auquel on a joint l'œuvre de Jordaens et celle de Wisscher, avec un secret pour blanchir les estampes et en ôter les tâches d'huile, 1751, in-12.*

133 — *Fleuron* représentant des armes au-dessus de la dédicace : *à messire Marc René de Voyer, marquis d'Argenson,* etc.

Écusson surmonté d'une couronne de marquis ; sur l'écusson, deux lions couronnés ; un autre lion tenant un étendard est posé sur la couronne. De chaque côté des armes sont placées une palme et une branche de laurier ; à gauche, un bouclier et un glaive antique ; à droite, un livre, une tête de femme sculptée, une palette et des pinceaux, le tout au milieu de nuages et de rayons lumineux. A claire-voie.

Très jolie vignette, finement et élégamment burinée.

H. approximative : 0,053mm
L. — 0,073
H. du cuivre 0,054
L. — 0,080

En bordure : *Ch. Eisen inv. — J. Aliamet sculp.*

B. Nat. œuvre d'Eisen.
État avant toutes lettres.

Nous rappellerons ici que Robert Hecquet, auteur de ce catalogue et du suivant, est un de nos graveurs abbevillois ; il était en même temps marchand et éditeur d'estampes, et il fut le premier protecteur d'Aliamet à Paris.

ROBERT HECQUET — *Catalogue de l'œuvre de Fr. de Poilly; Paris, Duchesne, 1752.*

134 — *Fleuron* au-dessus de la dédicace : *à Messieurs les Mayeurs et Echevins d'Abbeville.*

Armes de la ville d'Abbeville figurées au milieu de nuages; des amours voltigent autour, l'un à droite en haut, l'autre à gauche plus bas. Au-dessus des armes flotte une banderole avec le mot : *Fidelis.* Au bas, à droite, un caducée; à gauche des balances, une épée, un miroir antique. A claire voie.

Jolie pièce finement burinée.

H. approximative : 0,052mm
L. — 0,073
H. du cuivre 0,056
L. — 0,083

Au bas : *Ch. Eisen.* — *J. Aliamet sculp.*

B. Nat. œuvre d'Eisen ; M. Abb.; de ma collection.
État avant toutes lettres, mais avec les noms des artistes.

Nous transcrivons ici le titre complet : *Catalogue de l'œuvre de F. de Poilly né à Abbeville en 1622, graveur ordinaire du roi, avec un extrait de sa vie où on a joint un catalogue des estampes gravées par Jean Wischer et autres graveurs d'après les tableaux de Wouwermans (sic) avec un secret pour décoller les desseins (sic) à l'encre de chine et au bistre etc., le tout recueilli par R. Hecquet, graveur. A Paris, chez Duchesne, libraire, rue Saint-Jacques, au-dessous de la fontaine Saint-Benoît, au Temple du Goût. M DCC LII, avec approbation et privilège du roi.*

Ce catalogue a été réimprimé textuellement il y a plusieurs années par les soins de deux des descendants de ce célèbre graveur abbevillois. Mais il contient des lacunes. François de Poilly, son frère Nicolas et les enfants et petits-enfants de celui-ci méritent d'être l'objet d'un travail d'ensemble bien complet, sur lequel j'ai déjà réuni bien des éléments.

ORAISON FUNÈBRE DE MADAME ANNE-HENRIETTE DE FRANCE, 1752.

135 — *Fleuron;* à claire voie, au milieu du titre.

A gauche, au milieu de nuages, la Mort tient sa faulx et un sablier. Devant elle, et cachant en partie le bras qui tient le sablier, est représenté un

écusson en losange avec les armes royales : trois fleurs de lis surmontées d'une couronne ; au-dessous le manteau d'hermine. Le tout est en partie voilé par une draperie qui s'étend sur la Mort et sur la couronne. A droite, deux anges portés sur les nuages, l'un étendant un bras vers l'écusson, l'autre s'essuyant les yeux.

Pièce ordinaire comme exécution.

H. environ : 0,050mm
L. — 0,090

En bordure : *Hallé invenit. — Aliamet sculpsit.*

Collect. de M. O. Macqueron, à Abbeville.
Indication de M. V. Vaillant, à Boulogne-sur-Mer.

Nous croyons devoir mentionner le titre complet de cette brochure, in-4°, de 34 pages, eu égard à sa rareté :

Oraison funèbre de très haute et très puissante princesse madame Anne-Henriette de France, prononcée dans l'église de l'abbaye royale de St Denis le vingtième mars 1752, par messire Mathias Poncet de la Rivière, évêque de Troyes.

Puis le fleuron ci-dessus décrit, et au-dessous :

A Paris, chez Guillaume Despraz imprimeur ordinaire du roi et de madame Marie-Adélaïde de France — Pierre-Guillaume Cavelier, libraire rue Saint-Jacques — à Troyes, chez Jean-Baptiste-François Bouillerot, libraire de monseigneur l'Évêque, grande rue près l'Hôtel de Ville — M DCC LII, avec privilège du roi.

ORAISON FUNÈBRE DU ROI ET DE LA REINE D'ESPAGNE.

136 — *Cul-de-lampe;* à claire-voie.

La Mort, aux grandes ailes étendues, tenant sa faulx levée, plane dans les airs sur des nuages. De chaque côté, deux écussons avec armes, surmontées de couronnes royales ; derrière, un casque, des lances, des étendards.

Pièce très belle, fine, d'un grand effet.

H. 0,050mm ; L. 0,100mm.

En bordure : *Eisen. — Aliamet.*

B. Nat. œuvre d'Eisen.
Collect. Béraldi.
État avant toute indication.

EXERCICES DE L'INFANTERIE FRANÇAISE, 1752. *Recueil de 26 planches gravées par Aliamet; un vol. in-4°*[1] — *en réalité 21, mais quelques états différents.*

Toutes ces pièces, sauf les deux dernières, portent : H. 0,218mm ; L. 0,145mm.

137 — 1. Soldat au port d'armes, de profil, tourné à gauche.

État d'eau-forte.
État poussé au burin.
État terminé, avec les signatures *Eisen — J. Aliamet.*

138 — 2. Soldat présentant les armes ; à gauche, un bastion.

État d'eau-forte, les jambes à peine tracées.
État terminé ; *J. Aliamet sculp.*

139 — 3. Soldat abaissant son fusil à sa gauche pour charger ; au loin, à gauche, aspect d'une ville.

Ch. Eisen — Ja. Aliamet sculp.

140 — 4. Soldat présenté de profil, tourné à droite, se préparant à retirer la baguette de son fusil ; arbre et bastion à gauche.

Non signé, mais même travail et même genre.

1. Cette suite de pièces, très rare, curieuse, à plus d'un titre, toutes fort bien traitées, réunies en un album, était mentionnée, dès mars 1884, dans un catalogue de M. Belin, cotée 200 fr. en bel exemplaire.
Nous avions eu recours à la complaisance ordinaire de MM. les Conservateurs de la Bibliothèque Nationale et de la Bibliothèque de l'Arsenal pour la découvrir, mais ils n'avaient pu y parvenir malgré leurs recherches ; nous nous sommes alors adressé à M. Belin qui a bien voulu nous la communiquer en 1888, et nous sommes heureux de l'en remercier ici. Sans son obligeance, nous aurions laissé une lacune regrettable dans notre travail, en ne faisant connaître que l'indication de son catalogue, sans les descriptions et les dimensions.
Il n'y a en réalité, comme on peut le voir, que 21 pièces, mais quelques-unes en états différents, ce qui forme bien les 26 pièces annoncées.
On remarquera enfin que quelques pièces seulement sont signées, mais elles sont toutes de même aspect, de même genre, d'un travail semblable, et elles sont toutes, à n'en pas douter, d'Aliamet, d'après Eisen.

141 — 5. Soldat se préparant à poser son fusil à terre, et droit sur la crosse ; au loin, remparts d'une ville.

Non signé.

142 — 6. Soldat vu de dos, portant son fusil.

Non signé.

143 — 7. Soldat vu de côté, mettant la baguette dans son fusil ; fond de paysage.

Non signé.

144 — 8. Soldat, même position, retirant la baguette du fusil ; tente au fond, à gauche.

Non signé.

145 — 9. Soldat, même position, remettant la baguette.

Non signé.

146 — 10. Soldat toujours vu de côté, tourné à gauche, abaissant son fusil ; l'arme n'est aperçue que par le bout du canon et par la baïonnette, en raccourci. A droite, un bastion.

Non signé.
État d'eau-forte.
État retouché au burin.

147 — 11. Soldat à peu près dans la même position, mais tenant son fusil un peu relevé ; on ne voit même plus le bassinet. Fond de paysage différent.

Non signé.

148 — 12. Position à peu près semblable ; le soldat baisse le bassinet avec les doigts. Bastion à gauche, rochers à droite.

État d'eau-forte.
État rehaussé au burin.
Non signé.

149 — 13. Même position; le soldat, toujours tourné à gauche, met la poudre dans le bassinet. Rochers à gauche.

Non signé.

150 — 14. Soldat vu de face, mais courbé et la figure cachée par son tricorne, la main gauche posée contre la cuisse; il pose son fusil par terre, à plat. Au fond, les murailles d'une ville ou d'un fort sur une colline; un cours d'eau au bas de la colline, à gauche.

Charmante pièce.
J. Aliamet scul.
État d'eau-forte.
État rehaussé au burin.

151 — 15. Soldat représenté de face, tenant son fusil droit.

État d'eau-forte.
État rehaussé au burin.
Non signé.

152 — 16. Soldat vu de profil, tourné à droite, retirant la baïonnette du fusil. Dans le fond, une ville avec clochers élevés et entourée de murailles.

Non signé.

153 — 17. Soldat vu de face, abaissant son fusil et le mettant transversalement au corps.

Non signé.

154 — 18. Soldat vu de face, tenant son fusil sous le bras. Tentes à gauche.
J. Aliamet.

155 — 19. Soldat vu de profil, tourné à gauche ; son fusil est posé par terre, à plat, devant lui. A droite, on aperçoit au loin une ville avec deux clochers en pointe ; à gauche s'échappe de la fumée d'un bivouac.

Non signé.

156 — 20. Quatre soldats sur deux rangs ; les deux premiers, genou en terre, les deux autres debout. Ils sont représentés de profil, tournés à droite, tenant leur fusil horizontalement et prêts à tirer ; un bastion à droite.

État d'eau-forte.
Cette pièce et la suivante ont des dimensions doubles des précédentes.

H. 0,220mm ; L. 0,295mm.

Non signé.

157 — 21. Soldats dans une position à peu près semblable, tenant leur fusil de la même manière et prêts à tirer. Murailles à gauche.

Mêmes dimensions que ci-dessus.
Non signé.

MM. le baron Portalis et Béraldi, dans leur ouvrage sur *les Graveurs du XVIII*e *siècle* mentionnent, sous le nom de le Mire et sous sa signature, deux pièces qui se rattachent peut-être aux planches qui précèdent et avec les indications suivantes : « Soldat d'infanterie faisant l'exercice en tenant son fusil horizontalement, signé sur la gravure le Mire f. 1757 in-4º — et soldat d'infanterie faisant l'exercice au port d'arme, pl. 10, signé sur la gravure N. le Mire 1766, in-fol. ». Ces pièces ne paraissent pas se rattacher autrement au recueil ci-dessus et nous ne les relevons qu'à titre de simple renseignement et pour ne rien omettre.

BARON DE PUFFENDORF — *Introduction à l'histoire moderne générale et politique de l'univers etc. Paris, Merigot 1753, 8 vol., pet. in-4º.*

158 — *Frontispice* au tome Ier.

1 — Une femme, en costume antique, figurant l'Histoire, est assise sous une espèce de portique décoré d'une draperie ; elle tient sur ses genoux une carte de la mappemonde. La Renommée voltige au-dessus d'elle tenant d'une main

deux trompettes et lui montrant de l'autre les diverses parties de la carte ; sur la gauche, deux enfants se tiennent debout devant l'Histoire, l'un tenant une lance l'autre un caducée. A droite, le Temps, sous la forme d'un vieillard, est accroupi près de l'Histoire et tient les mains croisées derrière le dos ; à côté de lui, un sablier renversé. Des livres et des cartes sont étendus par terre sous les pieds de l'Histoire ; au fond, dans l'intervalle de deux colonnes, on aperçoit des navires et la colonnade d'un temple.

Gravure assez bonne, mais composition un peu diffuse.

H. 0,190mm ; L. 0,131mm.

En bordure : *Ch. Eisen inv. — Aliamet sculp.*

Bibliothèque de M. Albert Carette, à Abbeville.

159 — *Cul-de-Lampe* à la fin du *discours préliminaire*. Tome Ier, p. 20.

2 — Une femme couverte d'un manteau royal est assise sous un palmier, tenant d'une main trois branches d'olivier, l'autre appuyée sur sa hanche ; à ses pieds, un casque. A gauche, un drapeau et une bouche de canon avec une pile de boulets. A droite, d'autres drapeaux, et, sur le premier plan, un amour appuyé sur un bouclier et tenant une balance dans les plateaux de laquelle se trouvent, d'un côté, un caducée, de l'autre, une clef. Pièce à claire-voie.

Gravure ordinaire ; une grande partie des travaux a été très avancée à l'eau-forte.

H. environ : 0,122mm
L. — 0,108

Au bas : *Ch. Eisen in. — Aliamet sculp.*

160 — *Cul-de-lampe* à la fin de *l'histoire du Portugal*. Tome Ier, p. 194.

3 — Au milieu, un personnage, la tête couverte d'un diadème de plumes, se tient à demi couché ; il a la tête baissée et paraît accablé. A côté de lui, par terre, un bouclier, un carquois avec des flèches ; à droite et à gauche, des étendards. A droite, on voit une bouche de canon et des boulets. A claire-voie.

H. environ : 0,090mm
L. — 0,100

Au bas : *Ch. Eisen inv. — Aliamet sculp.*

161 — *Vignette* en tête du chap. V : *de la République de Venise.* Tome II, p. 335.

4 — Au milieu de la composition, au premier plan, et formant le sujet principal, une galère se présente par la poupe, très élevée sur la mer, garnie de ses longues rames et richement ornée, notamment, par deux lions sculptés à l'avant. Le pont du navire est surmonté d'une tente qui abrite un grand nombre de personnages ; l'un d'eux, au milieu (le doge), tient à la main un anneau qu'il va jeter dans la mer (scène historique de l'union de la République de Venise avec la mer Adriatique). Des barques et gondoles sillonnent la mer, à droite et à gauche ; une foule immense se presse sur la grève. Au loin, on aperçoit les monuments principaux de Venise, notamment la colonne surmontée du lion de saint Marc. Pièce encadrée par un filet.

Petite vignette très finement burinée avec la perspective bien observée et de jolis détails.

H. 0,063mm ; L. 0,122mm.

En bordure : *Eisen inv. — Aliamet sculp.*

Cette vignette faisait partie de la collection de M. Boucher de Crèvecœur, père de M. Boucher de Perthes ; mentionnée au catalogue manuscrit sous cette indication : *le doge de Venise épousant la mer.*

162 — *Cul-de-lampe* à la fin de *l'histoire du duché de Modène ;* tome II p. 446.

5 — Un fleuve, sous la figure allégorique d'un personnage nu, à demi couché au milieu de roseaux, tient sous le bras une urne d'où coule la source. Des saules, des roseaux et des oiseaux aquatiques à droite et à gauche. A claire-voie.

H. environ : 0,090mm
L. — 0,105

Au bas : *Eisen inv. — Aliamet sculp.*

Le même sujet se trouve reproduit à la page 510 à la fin de *l'histoire du duché de Milan.*

163 — *Fleuron* en tête du tome III.

6 — Au milieu, une sorte d'autel antique formé d'un tronc d'arbre coupé à peu de distance du sol et auquel on a laissé une branche. Au-dessus de

l'autel, un cimeterre est suspendu à des branchages ; on lit sur une banderole : *Pro numine præseus Ensis adest, victum qui mox sibi vindica orbem.*

Arbres à droite et à gauche ; au fond, à droite, on aperçoit une étoile.

Pièce assez finement burinée.

H. 0,053mm ; L. 0,095mm.

En bordure : *Ch. Eisen inv. — Aliamet sculp.*

Cette pièce se retrouve en cul-de-lampe dans le quatrième volume, p. 88.
(Elle est reproduite à la fin du catalogue des estampes).

164 — *Cul-de-lampe* à la fin du chapitre Ier : *Fin de l'Irlande.* Tome III, p. 434.

7 — Un vaisseau portant à l'arrière un pavillon aux armes d'Angleterre se trouve à l'entrée d'un port qui est défendu par une forteresse armée de canons ; au loin, la mer. Sur le premier plan, au bas, une ancre et une rame antiques ; des roseaux à droite et à gauche forment une sorte d'encadrement. Au-dessus, une banderole sur laquelle on lit : *Notis refluit vectigal ab oris.* Pièce à claire-voie.

H. environ : 0,080mm
L. — 0,100

Au bas : *Eisen inv. — Aliamet sculp.*

Ce cul-de-lampe est également reproduit plus loin à la fin de *l'histoire de Danemark.*

165 — *Fleuron* du tome V.

8 — Un personnage, demi-nu, armé d'un cimeterre, entraîne par une chaîne deux individus, presque nus, dont les mains sont attachées derrière le dos ; l'un des deux a la tête couverte d'un casque. Un arbre s'étend sur une partie de la composition et forme une sorte d'encadrement ; à l'une de ses branches sont attachés des boucliers, une lance, un cimeterre et une massue.

Jolie pièce, finement burinée ; les nus sont très bien rendus.

H. 0,065mm ; L. 0,095.

En bordure : *Ch. Eisen inv. — J. Aliamet sculp.*

166 — *Cul-de-lampe* à la fin du chapitre *de la Germanie*. Tome V, p. 182.

9 — A l'entrée d'une cabane grossièrement formée de planches et entourée d'arbres dont les branches forment encadrement de la composition, un personnage debout, demi-nu, se tourne vers un enfant qui tient un glaive recourbé. A gauche, une femme assise allaitant un autre enfant. A claire-voie.

<small>Pièce assez jolie, quoique moins soignée que la précédente.</small>

$$\text{H. environ : } 0,080^{mm}$$
$$\text{L. } \quad — \quad 0,100$$

Au bas : *Ch. Eisen inv. — J. Aliamet sculp.*

167 — *Fleuron* du titre de *l'histoire des Juifs, des Mèdes, des Perses et des Grecs*. Tome VI.

10 — Au premier plan, entre deux colonnes dont l'une porte une inscription dont on ne distingue pas les caractères, sont placés, debout, trois personnages vêtus de costumes antiques. L'un d'eux, les bras croisés, lit l'inscription; les deux autres se tiennent par une main et désignent de l'autre main un point de l'horizon du côté opposé à l'inscription. Plus loin, deux autres personnages; les bras tendus vers le lointain, se dirigent dans des directions différentes. Dans le fond, au dernier plan, on aperçoit une tour ronde inachevée.

<small>Jolie vignette, délicatement burinée ; les petits personnages, de quelques millimètres de hauteur, sont posés et drapés très délicatement. La perspective est bien observée, ainsi que les lointains qui sont indiqués d'une pointe légère.</small>

$$\text{H. } 0,070^{mm} ; \quad \text{L. } 0,095^{mm}.$$

168 — *Cul-de-Lampe* à la fin de *l'histoire des Mèdes*. Tome VI, p. 144.

11 — Au premier plan, sur un sol aride et couvert de pierres, un personnage, la tête couverte d'un turban, brise un étendard sur lequel est figuré un soleil. Plus loin, un second personnage plante sur des ruines un autre étendard surmonté du croissant. Dans le fond, on aperçoit confusément d'autres ruines. A claire-voie.

<small>Bonne pièce ; les personnages sont bien rendus.</small>

H. environ : 0,100mm
L. — 0,110

Au bas : *Ch. Eisen inv. — J. Aliamet sculp.*

169 — *Cul-de-Lampe* à la fin de *l'histoire des Perses*. Tome VI.

12 — Tombeau entre deux arbres élevés ; il est formé d'une espèce de sarcophage en pierre entouré d'une banderole formant draperie. Sur le socle, on voit figurer divers objets : une quenouille, un miroir, des dés, une coupe. A claire-voie.

Vignette ordinaire.

H. environ : 0,110mm
L. — 0,110

Au bas : *Ch. Eisen inv. — J. Aliamet sculp.*

Les tomes VII et VIII ne renferment plus de vignettes d'Aliamet.

De COULANGE, *Poësies variées, divisées en quatre livres*. Paris, *Cailleau 1753*, in-12.

170 — *Frontispice* ou titre, avec encadrement en entrelacs, genre rocaille.

Quatre buveurs dont trois ont le chapeau sur la tête sont assis autour d'une table sous une tonnelle à l'entrée d'un cabaret ; près d'eux, à terre, des bouteilles, un pot, un petit chien à droite. Plus loin dans la cour, un tonneau posé sur un pied, et surmonté de branches de verdure. Tout au loin, des personnages dansant une ronde. A chaque coin on lit, en haut : *poësies badines — poësies héroïques* ; en bas : *Odes profanes et sacrées — poësies lyriques et sacrées*.

Ravissante vignette, très curieuse dans ses détails.

H. 0,433mm; L. 0,378mm.

MARS ET VÉNUS

État d'eau-forte pure ; le corps de la femme à peine esquissé (B. NAT. ; collect. Béraldi).

Ouvrage coté 200 fr. Catal. Rouquette, juillet 1882, et catal. Greppe, janvier 1888, pap. de Hollande, reliure ancienne, coté 500 fr.

Parmi les six figures et les cinq culs-de-lampe qui y figurent se trouve une pièce de l'Abbevillois J.-J. Flipart.

Il y a une autre traduction par Lagrange avec figures de Gravelot. Paris, Bleuet, 1768, deux vol. in-8.

172 — *Cul-de-lampe,* à la fin du livre III, tome Ier.

2 — Groupe de femmes éplorées autour d'un tombeau antique posé sur un piédestal et surmonté d'une urne funéraire ; au milieu est représenté, en médaillon, la figure d'un homme portant toute sa barbe. A droite, trois femmes presque nues et dont l'une s'appuie sur le mausolée ; dans le groupe de gauche, l'une tient une couronne et un sceptre qu'elle présente devant le médaillon, une autre prosternée et appuyée sur une sphère ; une troisième au premier plan, au milieu, est assise par terre, les vêtements et la chevelure en désordre, dans l'attitude d'une profonde douleur. A gauche, au premier plan, une autre femme également assise, la gorge découverte, se voile la figure de ses mains ; à ses pieds se trouvent un livre et un flambeau éteint. A claire-voie.

Pièce très fine ; fort jolie.

H. environ 0,091mm ; L. environ 0,080mm.

Au bas : *Eisen inv. — J. Aliamet sculp.*

A l'angle de droite : *60.*

B. NAT. œuvre d'Eisen.

État où les noms sont ainsi indiqués : *C. Eisen — J. Aliamet.*

173 — *Cul-de-lampe,* genre vignette ordinaire, à la fin du livre V, 2e vol. après la page 447.

3 — Sujet allégorique ; une femme, demie nue, au milieu des nuages, tenant de la main droite un buste d'homme sculpté, et de l'autre des ébauchoirs. Derrière elle, le Temps sous la figure d'un vieillard à longue barbe et avec de

grandes ailes, tenant une faux, étend un voile qui va recouvrir la femme et le buste. Sous les nuages, aux pieds de la femme, une mappemonde et un rouleau de papier déployé, représentant des dessins d'architecture. A claire-voie.

Pièce finement burinée ; le corps de la femme est bien modelé.

H. environ 0,080mm ; L. environ 0,073mm.

Au bas : *Eisen. — Aliamet sculp.*

État sans les noms des artistes (B. Nat.)

BOULANGER de RIVERY. — *Fables et contes, avec un discours sur la littérature allemande. Paris, Duchesne, libraire, rue Saint-Jacques, au Temple du Goût, M DCC LIV, 1 vol. in-12.*

174 — *Vignette-fleuron* au-dessus du titre : *Fables et contes*, livre 1er, pour la première fable : *la Mouche et l'Araignée*[1].

Au premier plan, vers la gauche, une mouche et une araignée, en face l'une de l'autre, posées chacune sur une grosse pierre ; vers la droite, colonnes d'un temple circulaire ; au fond, des arbres ; un arbuste à l'extrême droite cache en partie l'une des colonnes.

Pièce assez fine, mais ordinaire comme travail.

H. 0,039mm ; L. 0,060mm.

En bordure : *C. Eisen inv. — Aliamet sc.*

FABLES DE LA FONTAINE, *Paris, Desaint, Saillard et Durand, 1755 ; 4 vol. petit-in-fol.*

175 — *Estampe*, tome II, après la page 22, pour la fable LXXI : *la Grenouille et le Rat.*

[1]. Nous avons dû la communication de l'ouvrage contenant cette vignette à l'obligeance d'un amateur, M. Coppeaux, qui, moins en retard et plus heureux que nous, avait pu s'en rendre acquéreur sur le vu d'un catalogue de M. Chossonery en avril 1884, et qui a bien voulu nous l'adresser ; nous sommes heureux de l'en remercier ici.

1 — Un aigle planant dans les airs tient dans ses serres un rat à une patte duquel est suspendue une grenouille au moyen d'un fil. Au-dessous, un lac ou rivière qui s'étend au loin à gauche. Paysage au fond et à droite ; église dans le lointain. Filet d'encadrement.

Bonne gravure, avec beaucoup d'effet, l'aigle notamment est très largement traité.

H. 0,286mm ; L. 0,213mm.

Dans un cartouche au bas de la gravure, le titre : *la Grenouille et le Rat, fab. LXXI.*

En bordure : *J.-B. Oudry inv. — Aliamet sculp.*

Bibliothèque de M. Julien de Mautort, à Abbeville.

C'est la grande édition des *Fables de la Fontaine* si bien illustrée par Oudry, le peintre d'animaux bien connu et si apprécié ; elle renferme trois pièces gravées par Aliamet.

Toutes les estampes de cette édition sont belles, les sujets pleins de vie, de mouvement et d'effet. Parmi les nombreux graveurs des dessins d'Oudry, nous trouvons trois Abbevillois : J. Aliamet, Beauvarlet et J.-J. Flipart.

Cet ouvrage est coté 6 à 700 fr. et même jusqu'à 1200 dans les catalogues.

Il y a eu une édition réduite, publiée à Leyde chez Lesage, 1764-1788, en six vol. in-8º ; les figures d'Oudry dessinées et gravées par Punt et Winkelas.

Autre édition à Amsterdam. Allart, 1805, en quatre vol.

176 — *Tribut envoyé par les animaux à Alexandre,* au tome II, après la page 26.

2 — Dans la campagne, groupe d'animaux divers qui défilent devant un lion placé à droite entre deux ballots. Un cheval porte des paquets ; il est monté en croupe par un singe qui gesticule en regardant le lion ; puis vient un mulet caparaçonné, chargé aussi de paquets ; à la suite, un âne et un chameau. Paysage au loin, à gauche. Filet d'encadrement.

Belle pièce.

H. 0,287mm ; L. 0,215.

Dans un cartouche au bas : *Tribut envoyé par les animaux à Alexandre, fable LXXII.*

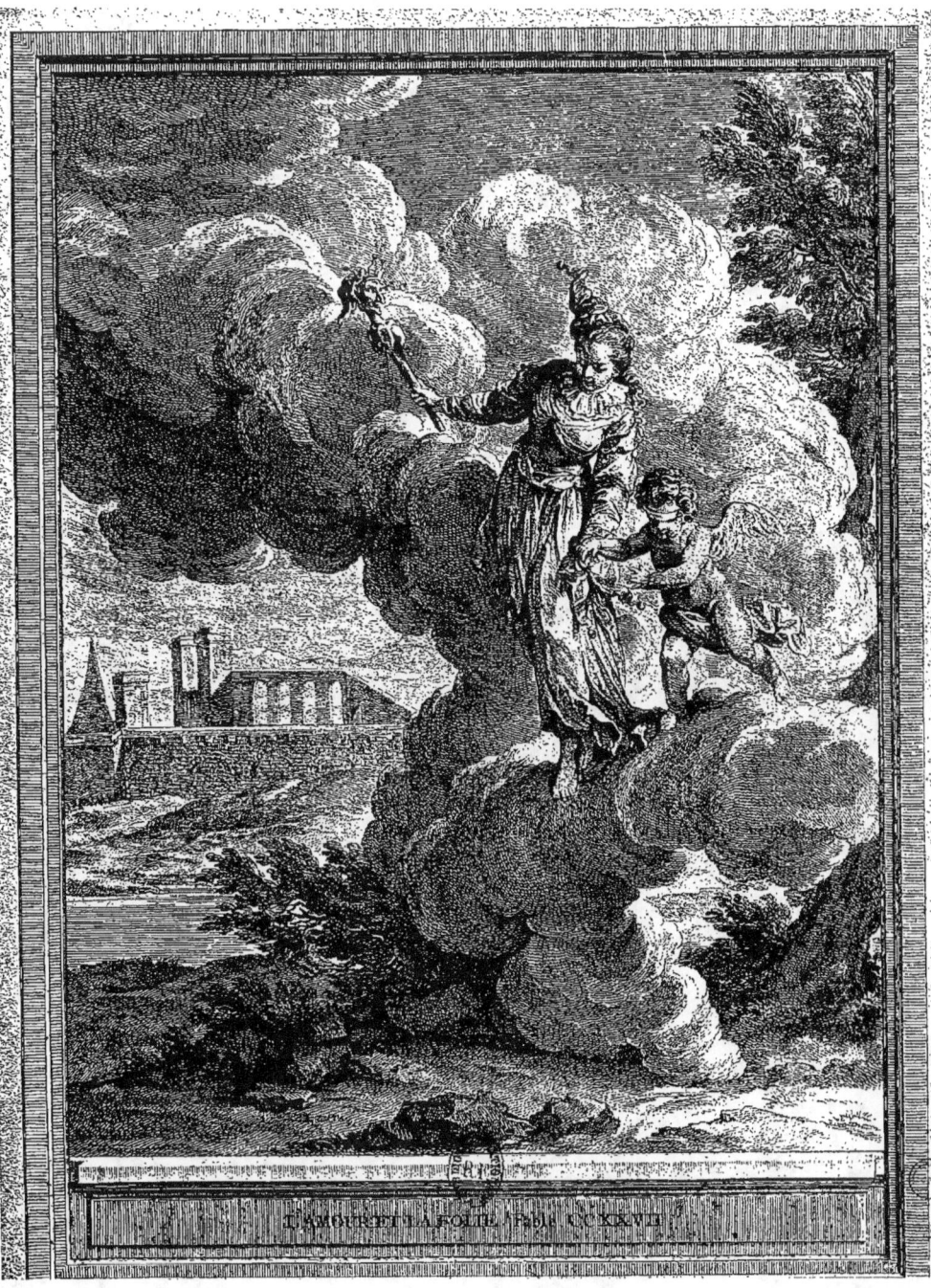

L'AMOUR ET LA FOLIE. Fable XXVII.

En bordure : *J.-B. Oudry inv.* — *Aliamet sculp.*

Bibliothèque de M. J. de Mautort, à Abbeville.

Il y a, dans ce même volume, une pièce gravée par Beauvarlet pour *l'Ane et le petit Chien.*

177 — *L'Amour et la Folie,* au tome IV, après la page 103.

3. La Folie, représentée par une femme coiffée d'un bonnet à grelots et ayant une marotte à la main ; son autre main est posée sur l'Amour sous la forme d'un enfant nu, avec des ailes ; ils sont entourés de nuages. Au fond, on voit des constructions et un pont à plusieurs arches sur un cours d'eau.

Charmante pièce d'un effet tout à fait artistique : modelé des nus et draperies bien rendus.

Au bas, dans un cartouche : *l'Amour et la Folie, fabl. CCXXVII.*

En bordure : *J.-B. Oudry inv.* — *Aliamet sculp.*

M. Abb.; bibliothèque de M. J. de Mautort, à Abbeville.

Le P. LAUGIER. — *Essai sur l'architecture. Paris, Duchesne, 1755.*

178 — *Frontispice.*

Sujet allégorique. A droite, une femme est assise sur un tronçon de colonne, le bras gauche appuyé sur un débris de monument et tenant un compas et une équerre. Elle montre, de l'autre main, à un génie, dont la tête est surmontée d'une flamme, des arbres, au nombre de quatre, qui figurent la charpente d'une habitation primitive dont la toiture est formée par les branches de ces arbres.

H. 0,158mm ; L. 0,095mm.

Au bas : *Ch. Eisen inv.* — *Aliamet sculp.*

B. Nat.
Collect. Ponticourt.
État avant la lettre.

DESCHAMPS DE SAINTE-SUZANNE. — *Almanach poëtique, énigmatique, pour l'année 1756, orné de figures, dédié à son Altesse Sérénissime Madame la duchesse d'Orléans, avec app. et priv. du roy.*

179 — *Petite Vignette-fleuron*, au-dessus du chapitre de novembre, page 160.

La déesse Diane, la tête ornée du croissant, est assise à la lisière d'un bois, le coude appuyé sur un talus ; à ses pieds, à droite, son arc, ses flèches et des oiseaux tués ; sur le second plan à gauche, deux chiens lévriers.

Pièce moins soignée, blancs à peine remplis.

H. 0,034mm ; L. 0,047mm.

Au-dessous, après le titre : *Novembre — ce mois était autrefois sous la protection de Diane.*

En bordure : *Ch. Eisen 1755 — J. Aliamet.*

BOCCACE. — *Il Decameron. Londres, Paris, 1757-1761, 5 vol. in-8°.*

180 — *Frontispice* du tome Ier.

1 — Dans un médaillon ovale en largeur est représenté le buste de Boccace, la tête ornée d'une couronne. Ce buste est posé sur un piédestal et deux amours l'entourent d'une guirlande de fleurs ; un autre amour, aux pieds de satyre, agite une marotte. On lit sur le piédestal : *Londres 1767*. Au bas, par terre, on voit un livre sur lequel sont posés une lyre et une branche de laurier.

Charmante pièce, très finie.

H. 0,010mm ; L. 0,060mm.

En bordure : *H. Gravelot inv. — J. Aliamet sculp.*

B. Nat. œuvre de Gravelot.
Bibliothèque J. de Mautort.
État d'eau-forte (B. Nat.)
État avant toutes lettres (collect. Béraldi).

Cette édition de Boccace de 1757 est connue sous le nom du Boccace de Gravelot, comme illustrée en grande partie sur ses dessins. On en trouve aussi d'après les dessins de Boucher, d'Eisen et de Cochin le fils. Parmi les graveurs figurent les Abbevillois Aliamet et J.-J. Flipart.

L'ouvrage est coté de 5 à 700 fr. dans les catalogues ; un premier tirage avec reliure de Derome a été porté à 3,000 fr. (Catal. Rouquette, septembre 1881).

Au sujet de la pièce ci-dessus, M. Jules Hédou, dans son ouvrage sur Noël le Mire, page 111, dit que, selon lui, elle n'est pas d'Aliamet, mais du graveur rouennais. M. Hédou a trouvé, en effet, à Paris, à la Bibliothèque nationale (estampes) une épreuve portant au bas, à gauche, la signature *N. le Mire f. 1756*. Nous nous inclinons devant le fait constaté par notre savant et sympathique confrère, mais notre devoir n'en est pas moins de relever tout ce que nous avons vu, et la pièce qui nous est passée sous les yeux, de l'édition italienne, porte nettement la signature de notre graveur ; enfin M. Béraldi signale de son côté une épreuve qui porte les deux signatures de le Mire et d'Aliamet ; on les retrouve encore dans deux vignettes du même ouvrage au tome III, pour le titre et pour la quatrième journée (voyez plus loin).

181 — *Novella ottava*, tome Ier, page 88-89.

2 — Scène d'intérieur. A gauche, un personnage, tête nue, se tient debout, le dos appuyé contre une cheminée ; il paraît s'adresser à quatre autres personnages coiffés de chapeaux et ayant l'épée au côté ; sur la cheminée se trouve la statuette d'un amour formant candélabre à deux branches. Au fond, un canapé derrière lequel est appliquée une glace ; à droite, une porte surmontée d'une statuette d'amour assis. Filet d'encadrement.

Jolie vignette, finement burinée.

H. 0,103mm ; L. 0,064mm.

En bordure : *Gravelot inv.* — *t. 1er n° 11* — *Ailliamet sc.* (sic).

B. Nat. œuvre de Gravelot.
Bibliothèque J. de Mautort.
B. Abb. ; collect. Delignières de Bommy.
État avant toutes lettres.

182 — *Giornata seconda,* tome Ier, page 110.

3 — Groupe de personnages, hommes et femmes assis par terre en rond dans un jardin, en face d'une femme restée debout et qui paraît s'adresser à eux. Plus loin, à gauche, une fontaine avec le groupe sculpté des trois Grâces.

Jolie pièce comme ci-dessus.

H. 0,103mm ; L. 0,064mm.

En bordure : *Gravelot inv. — t. p. n° 14 — Aillamet sc. (sic).*

B. NAT. œuvre de Gravelot.
Bibliothèque J. de Mautort.
B. ABB.; collection Delignières de Bommy.
État avant toutes lettres.

Tome II, p. 151.

183 — *Cul-de-lampe,* à claire-voie, à la fin de *Giornata quarta.*

4 — Un amour lutte avec un autre, et le renverse à terre sur le dos en le frappant avec un fouet ou un arc cassé ; devant eux, un autel antique entouré d'une guirlande de roses et surmonté d'un buste de femme nue. A droite, une cassolette à encens, fumante ; à gauche, un arbuste couvert de fleurs.

Charmante pièce.

H. environ 0,106mm ; L. environ 0,062mm.

En bordure : *H. Gravelot inv. — Aliamet sculp.*

B. NAT. œuvre de Gravelot.
Bibliothèque J. de Mautort.

C'est dans l'illustration du Boccace que Gravelot a fait servir l'ornement appelé cul-de-lampe pour traiter le même sujet que le conte ou la nouvelle d'une manière emblématique (voyez *nécrologie des Hommes célèbres de France*, 1774-1775, par une Société de gens de lettres. Paris, Desprez, 1774, pet. in-8°; Éloge de Gravelot).

184 — *Novella sesta,* tome II, page 213.

5 — Dans une rue, au fond de laquelle on aperçoit le haut des mâts de navires, une femme et un soldat ou officier, celui-ci tenant une lanterne, sont arrêtés devant un homme étendu par terre sur un manteau. Près de lui, à gauche, une femme est agenouillée ; derrière les premiers, groupe de soldats.

Jolie pièce.

H. 0,104mm ; L. 0,043mm.

En bordure : *H. Gravelot sculp. — t. II n° 213 — Aliamet sculp.*

B. Nat. (œuvre de Gravelot).
Bibliothèque J. de Mautort.
État d'eau-forte.
État terminé, avant toutes lettres.

185 — *Novella septima,* tome II, page 225.

6 — Scène dans un jardin. Une femme éplorée, s'essuyant les yeux, soutient un homme qui est à demi couché près d'elle, la tête posée sur ses genoux, et s'accoudant sur un rocher. A droite, un homme et une femme se dirigent vers eux.

Vignette moins soignée que les précédentes.

H. 0,105mm ; L. 0,053mm.

En bordure : *H. Gravelot inv. — t. II n° 20 — Aillamet sc.* (sic).
B. Nat.
Bibliothèque J. de Mautort.

Tome II, page 241.

186 — *Cul-de-lampe* à la fin de *Giornata quarta.*

7 — Deux amours autour d'une coupe garnie d'un couvercle.

Jolie pièce, très fine.

H. 0,105mm ; L. 0,063mm.

Au bas : *H. Gravelot — Aliamet sculpsit.*
Bibliothèque J. de Mautort.

187 — *Titre* du tome III ; édition française.

8 — Nous n'avions pas vu cette pièce, et c'est dans l'ouvrage de M. Hédou sur Le Mire que nous relevons textuellement la description et les indications qui suivent :

Un petit monument. Sur la partie inférieure qui fait saillie est assise une femme nue et vue presque de dos. Elle repose sur une draperie, est dirigée vers la droite et s'appuie d'une main sur une roue. A gauche, à ses pieds, une couronne, un sceptre et des chaînes. La partie supérieure du monument porte cette inscription : *le Decameron de Jean Bocace*, tome III. Sur la partie inférieure on lit : *Londres, 1757*. Par terre, la signature : *N. Le Mire, scul., 1758.*

Sous le trait carré : *Gravelot inv., t. III n° 1 — Aliamet sc.*

H. 0,103 à 105mm ; L. 0,062mm.

188 — *Giornata quinta,* tome III, page 1.

9 — Dans un parc, un jeune seigneur paraît s'adresser à deux dames en leur montrant deux autres dames, à droite, qui cueillent ou arrangent des fleurs. Plus loin, vers le haut d'un large escalier, trois autres personnages ; dans le fond, on aperçoit un château ou palais.

H. 0,105mm ; L. 0,063mm.

En bordure : *Gravelot inv. — t. III n° 2 — Aillamet sc.* (sic).

Et dans la partie gravée, au bas, au-dessus du filet d'encadrement, on lit : *N. le Mire f. 1756.*

B. Nat.
Bibliothèque J. de Mautort.
C'est encore une des pièces où l'on trouve réunies les signatures des trois artistes.

189 — *Novella prima,* tome III, page 3.

10 — Dans la campagne, à gauche, un homme en costume de berger, s'appuyant sur un bâton, s'approche d'une femme, demi-nue, couchée près

d'un bouquet d'arbres, et s'accoudant sur un rocher. Près d'elle, à droite, un panier rempli de fleurs et de fruits ; arbres au fond, à droite.

Très jolie pièce.

H. 0,104mm ; L. 0,063mm.

En bordure : *Boucher inv.* — *t. III n° 3* — *Aillamet sc.* (sic).

B. NAT. (œuvre de Gravelot).
Bibliothèque J. de Mautort.

190 — *Novella seconda,* tome III, page 21.

11 — Deux femmes dans un bateau, l'une assise près du mât devant la voile gonflée, l'autre debout, les bras tendus vers la première ; une ancre est suspendue sur le bord du bateau, à l'avant. Au loin, paysage avec des maisons ; un filet est étendu sur un poteau.

Vignette très fine et délicatement burinée.

H. 0,104mm ; L. 0,062mm.

En bordure : *Gravelot inv.* — *t. III n° 4* — *Ailliamet sc.* (sic).

B. NAT. (œuvre de Gravelot).
Bibliothèque J. de Mautort.
État avant toutes lettres.
État avec le nom seul du graveur.

191 — *Novella terza,* tome III, page 33.

12 — Une femme montée sur un cheval lancé au galop dans un bois et paraissant fuir un groupe de cavaliers.

Jolie vignette très finement burinée.

H. 0,105mm ; L. 0,063mm.

En bordure : *Gravelot inv.* — *t. III n° 5* — *Aillamet sc.* (sic).

Bibliothèque J. de Mautort.

192 — *Novella terza,* tome III, page 139.

13 — Deux cavaliers dans une rue; l'un s'adresse à une femme debout près de lui et lui pose la main sur le bras.

H. 0,105mm ; L. 0,063mm.

En bordure : *Eisen inv. — t. III n° 16 — Aillamet sc.* (sic).

B. Nat.
Bibliothèque J. de Mautort.

193 — *Frontispice du tome IV.*

14 — Un satyre est assis sur une marche en pierre; un de ses pieds fourchus est posé sur un livre fermé par terre, à gauche. Il a le doigt indicateur posé sur la bouche, l'autre main appuyée sur le dos d'un animal, chien ou loup, à demi couché près de lui à droite. Derrière eux, sur une draperie suspendue par chaque bout en hauteur à deux arbres, on lit cette inscription : *il decameron di M. Giovanni Boccacio tomo IV,* et sur la marche en pierre où est assis le satyre : *Lond. 1757.*

Charmante vignette, très finement burinée ; le personnage est fort bien modelé dans les nus, et l'attitude est bien rendue.

H. 0,105mm ; L. 0,063mm.

En bordure : *H. Gravelot — t. IV n° 1 — Aillamet sc.* (sic).

B. Nat.
Bibliothèque J. de Mautort.
État avant toutes lettres (B. Nat.)

194 — *Giornata settima,* tome IV, page 1.

15 — Dans un jardin, groupe de personnages, hommes et femmes, assis autour d'une table servie sous une tente formée de draperies suspendues à des arbres. Une des dames, à droite, au premier plan, regarde des poissons ou

des grenouilles qui s'ébattent dans un étang. Petit chien à droite ; à gauche, deux bouteilles au bord de l'eau.

H. 0,104mm ; L. 0,063mm.

En bordure : *Gravelot del* — *t. IV n° 11* — *Alliamet sc.* (sic).

B. Nat.
Bibliothèque J. de Mautort.
État avant toutes lettres.
État en contre-épreuve (B. Nat).

195 — *Novella nona,* tome IV, page 80 -81.

16 — Scène d'intérieur ; un homme est assis près d'une table où se trouvent, à droite, un pot à eau et une cuvette. Près de lui, une femme, debout, lui met un doigt dans la bouche ; celui-ci écarte les bras et ferme les poings ; il semble que la femme lui arrache une dent. Deux autres personnages, homme et femme, derrière eux, à gauche. Dans le fond, une porte au milieu d'un panneau ; à droite, une colonne et un buste d'homme posé sur un socle contre la paroi.

H. 0,105mm ; L. 0,063mm.

En bordure : *H. Gravelot inv.* — *t. IV n° XI* — *Aillamet sculp.* (sic).

B. Nat. œuvre de Gravelot.
Bibliothèque J. de Mautort.
État avant toutes lettres (B. Nat).

196 — *Novella quinta,* tome IV, page 149.

17 — Un personnage vu de face, coiffé d'un chapeau à larges bords, est debout contre une espèce de trône sous un dais ; il tient dans ses mains réunies contre sa poitrine un petit objet qu'on ne distingue pas bien. Devant lui, deux hommes paraissant se disputer ; l'un étend le bras vers son adversaire ;

ce dernier a son chapeau par terre, un chien est près de lui, à gauche. Une femme à droite, et autres personnages groupés de chaque côté.

Bonne vignette, mais moins réussie peut-être que les autres.

H. 0,105mm ; L. 0,063mm.

En bordure : *H. Gravelot inv. — t. IV n° 18 — Aillamet sculp.* (sic).

B. Nat.
Bibliothèque J. de Mautort.

197 — *Frontispice* du tome V.

18 — Sur un piédestal en pierre, en sorte d'autel, deux femmes, en costume antique, soulèvent une draperie sur laquelle on lit : *Il Decameron di M. Giovanni Boccacio, tome V*. Et au bas, contre le socle, sous une tête sculptée entourée d'une guirlande de feuillage, on lit : *Londra, 1757.*

Très jolie pièce.

H. 0,108mm ; L. 0,067mm.

En bordure : *H. Gravelot inv. — t. V n° 1 — Aillamet sculp.* (sic).

B. Nat.
Bibliothèque J. de Mautort.

198 — *Novella nona,* (Giornata) tome V, page 571-2

19 — Dans la clairière d'un bois, groupe de personnages, hommes et femmes, debout, entourent un cerf ou chevreuil avec deux de ses petits, dont l'un est debout près de lui, et l'autre couché à droite.

H. 0,105mm ; L. 0,063mm.

En bordure : *Gravelot del. — t. V n° II Alliamet-sculp.* (sic).

B. Nat.
État avant toutes lettres.

COMÉDIES DE PLAUTE, *Paris, Barbou, 1759. 3 vol. in-12.*

199 — *Frontispice* en tête du tome Ier.

1 — Sujet allégorique. Au milieu de la composition, près du portique d'un palais dont on voit une des colonnes à gauche, une femme est représentée debout, la gorge découverte ; sa robe est relevée et laisse à nu sa jambe gauche ; elle tient deux chalumeaux de la main gauche et se tourne vers un homme assis, qui tient à la main un papyrus roulé. La femme lui montre de la main droite un médaillon soutenu par un génie dont la tête est surmontée d'une aigrette de flamme. Le médaillon renferme la tête, sculptée en bas-relief, d'un personnage ; la figure est de profil, tournée à droite, et au-dessus sont tracés des caractères qu'on ne peut pas lire. Plus loin, la campagne, et, au-delà, on aperçoit les murs d'une ville avec clochers, monuments, etc. La pièce est encadrée d'un petit filet.

Assez bonne vignette.

H. $0,105^{mm}$; L. $0,065^{mm}$.

Dans la partie gravée, sur le sol, à droite : *Aliamet sculp.*

Au-dessus de l'encadrement à gauche : *Tome Ier.*

B. Arsenal.

Le titre complet de l'ouvrage porte : *Marci Accii Plauti comœdiæ quæ supersunt. Paris, Barbou, 1759.*

Il y a trois frontispices et trois vignettes par Eisen, gravés par Lempereur et Aliamet.

200 — *Vignette* en tête de l'acte Ier de la comédie *Amphitryonus ;* tome Ier, page 11.

2 — A droite, Mercure, nu, les ailes aux pieds, tient sur sa main ouverte, dans une espèce de plat, un objet qu'on ne distingue pas bien. Il le présente de la main droite à son sosie qui le regarde et paraît faire un geste d'étonnement en écartant les mains. Au-dessus, un aigle plane dans les airs ; à gauche, on aperçoit en partie un palais avec deux colonnes. Petit filet d'encadrement.

H. $0,044^{mm}$; L. $0,061^{mm}$.

Au bas : *Aliamet.*

B. Arsenal.

201 — *Vignette* en tête de l'acte I^{er} de la comédie *Bachides*.

3 — Dans un appartement, deux personnages sont debout, tête nue. L'un, plus jeune, paraît s'adresser à l'autre, qui porte une longue barbe et qui lui montre son ombre contre la muraille à droite. Vers la gauche, une table, avec fauteuil à côté; au-dessus de la table est suspendue une lampe antique dont la flamme produit l'ombre ci-dessus indiquée. Porte au fond, à gauche.

H. 0,044mm; L. 0,061mm.

En bordure : *Ch. Eisen inv. — J. Aliamet sc.*

B. Arsenal.

202 — *Vignette* en tête de l'acte I^{er} de la comédie *Pœnulus*.

4 — Sur le bord de la mer, un homme paraît, en étendant les bras, venir au secours d'une femme qui, les cheveux en désordre, se tient à demi redressée, sur une sorte de large planche formant radeau échoué au bord de la mer. Au fond, des rochers, et, à droite, au loin, on aperçoit un navire incliné sur le point de sombrer.

H. 0,044mm; L. 0,061mm.

En bordure : *Ch. Eisen invenit — J. Aliamet sc.*

B. Arsenal.
Collect. Ponticourt, à Abbeville.
Collect. de feu M. Quenardelle, à Abbeville.

RACINE (JEAN) — *Œuvres complètes; Paris 1780. 3 vol. gr. in-4°.*

203 — *Vignette-figure* au tome I^{er}, à la page 64, en tête de la tragédie d'*Andromaque*.

Sur le péristyle d'un palais, une femme est prosternée à genoux devant un personnage ayant un casque sur la tête, et qui porte un glaive au côté; à

gauche, deux femmes éplorées, joignant les mains ; à droite, un autre personnage couvert d'un casque et tenant un enfant dans ses bras ; du même côté, deux colonnes avec draperies, vase antique vers le milieu. Dans le fond, au bout d'un jardin, on aperçoit une autre partie de palais avec colonnes. La pièce est encadrée par un petit filet.

<small>Estampe assez bonne ; toutefois, la figure du personnage principal est médiocrement réussie.</small>

H. 0,196mm ; L. 0,146mm.

A la marge : *Andromaque*.

En bordure : *Jac. de Sève inv.* — *Aliamet sculp*.

On lit, au commencement du tome Ier, page 16, l'explication suivante de la planche : *Pyrrhus menace Andromaque de faire périr son fils si elle ne veut pas consentir à l'épouser.* (Acte III, scène IV).

B. NAT.

<small>Il y a, dans cette même édition, un beau portrait gravé par Daullé (voy. notre catal., n° 67), et d'autres figures et vignettes par J.-J. Flipart.</small>

<small>Ouvrage coté de 100 à 200 fr. dans les catalogues, selon les états.</small>

CONTES DE LA FONTAINE — *Édition de 1765, dite des Fermiers Généraux.*

204 — *La fiancée du roi de Garbe* — Estampe-figure au tome Ier, page 92, n° 19.

1 — Une femme, couverte d'un manteau royal, est soutenue dans l'eau sur le dos d'un personnage coiffé d'un turban qui, tout en nageant, s'accroche d'une main à une branche d'arbre contre des rochers ; au cou de la femme est suspendue par deux cordons une sorte de boîte ou coffret qui flotte sur l'eau et sur laquelle on lit : *Aliamet scul*. Cette pièce et les suivantes du même ouvrage sont encadrées par une petite bande gravée.

Jolie pièce.

H. avec l'encadrement : 0,104mm ; L. 0,069mm.
H. intérieure 0,096 L. 0,062

En bordure : *Eisen inv. — J. Aliamet sculp.*

B. Nat.; B. Arsenal; bibliothèque J. de Mautort.

A la fin du volume se trouve l'explication suivante : « Hipsal nage avec l'infante et gagne le rocher sur lequel il saisit une branche d'arbre ».

D'après M. J. Hédou, des épreuves de cette vignette portent le nom du graveur rouennais le Mire et le nom d'Aliamet lui aurait été substitué sur d'autres; nous n'avons vu que cette dernière.

Dans le prospectus de cette édition de 1762, on lit : « MM. Aliamet et autres ont répandu dans la gravure de ces estampes toute la force et le charme de leur art [1] ».

205 — *Estampe-figure* au tome Ier entre les pages 102 et 103, n° 20, pour le même conte : *la Fiancée du roi de Garbe.*

2 — Un personnage coiffé d'un turban est assis dans une grotte près d'une femme; celle-ci est couverte d'un manteau d'hermine et elle porte au cou un collier de perles. Ils se tiennent par la main en se rapprochant; arbres à droite et à gauche.

Charmante pièce.

Mêmes dimensions que ci-dessus.

On lit, quoique difficilement, dans les hachures du premier plan : *Aliamet*.

B. Nat.; B. Arsenal; bibliothèque J. de Mautort.

Voici l'explication un peu fantaisiste qui se trouve à la fin du volume : « Hipsal et l'infante sont assis au fond d'une grotte; Hipsal explique ses désirs à l'infante qui l'écoute incertaine, tremblante et à demi vaincue ».

1. Voici le titre complet de cette charmante et splendide publication si connue et dont le prix s'élève de nos jours jusqu'à 2,500 fr. : *Contes et Nouvelles en vers*, par M. de la Fontaine, Amsterdam, Paris, Barbou 1762; 2 vol. in-12, 80 fig. par Eisen, gravées par divers. Nous y voyons figurer deux de nos Abbevillois J. Aliamet et J.-J. Flipart. Quant aux vignettes, au nombre de 53, il en est qui ne portent pas de nom de graveur ; ce sont, en général, celles du second volume dont plusieurs sont très risquées comme décence.

Il y a eu deux contrefaçons, l'une en 1764, l'autre en 1777, avec figures retournées. Mentionnons aussi une réimpression en 1792; certains exemplaires portent cependant la date de 1762, mais, comme le dit M. Cohen, — « outre l'aspect général de l'impression, on trouve à la fin de la vie de La Fontaine, le cul-de-lampe représentant son tombeau qui ne se trouve pas dans la bonne édition de 1762. »

Une autre édition, Paris, Didot, sur les dessins de Fragonard et autres, a été publiée en 1795 ; elle contient une pièce gravée également par Aliamet.

Enfin, en 1874, a paru une réimpression avec les anciennes planches de l'édition originale. Elle est précédée d'une sorte d'avant-propos fort intéressant fait par le bibliophile Jacob sous le titre : *Recherches sur l'édition des fermiers généraux*; l'auteur ne relève le nom d'Aliamet que pour les deux premières vignettes de *la Fiancée du Roi de Garbe* alors que, comme on le voit d'après le présent Catalogue, quatre vignettes au moins doivent lui être attribuées.

Il y a pour ce conte une troisième vignette qui est probablement aussi d'Aliamet comme les autres ; mais, tenant à être exact avant tout, je n'ai voulu donner que les pièces où figure son nom ou pour lesquelles j'ai cru qu'il n'y avait aucun doute ; voici l'explication de celle-ci à la fin du volume : « La scène est dans un pavillon ; l'infante échue par le sort au gentilhomme fait signe à la suivante de se retirer ». Dans la réédition moderne, en 1874, on dit que cette pièce est restée anonyme.

206 — *Les Deux Amis,* tome Ier, page 225.

3 — Dans un jardin, une jeune fille élégamment parée et coiffée d'un chapeau à larges bords se trouve, debout, entre deux seigneurs qui sont tête nue et dont l'un, à gauche, est assis. Ils paraissent se parler et même discuter entre eux. A gauche, une tonnelle et au-delà une statue.

Jolie pièce, sujet gracieux.

H. 0,106mm ; L. 0,070mm.

En bordure : *A. Eisen invenit 1761 — J. Aliamet sculsit* (sic).

A la fin du volume, cette pièce est ainsi décrite : *livre 1er, conte VII :*
Ils sont sous un berceau de feuillage, la fillette est au milieu d'eux.

... Chacun des deux en voulut être amant
Plus n'en voulut ni l'un ni l'autre être père.

B. Arsenal. Collect. Béraldi.
État avant toutes lettres.

État avec les noms des artistes seulement (collect. de mademoiselle Maria Garet, à Abbeville). C'est par erreur que, dans l'édition moderne de 1874, le bibliophile Jacob l'a regardée comme anonyme.

207 — *L'Hermite,* livre II, comte VII.

4 — Un moine agenouillé sous un hangard paraît repousser une jeune fille qui lui est présentée par une femme.

H. 0,105mm ; L. 0,068mm.

B. Arsenal. (Collect. Béraldi).
État avant toutes lettres.

Je n'ai pas vu, sur les épreuves qui me sont passées sous les yeux, le nom d'Aliamet, mais les auteurs des *Graveurs du XVIII^e siècle* disent avoir vu des épreuves d'artiste des *Deux Amis* et de *l'Ermite* signées *Aliamet sculp.* Cette indication me suffit pour attribuer nettement cette quatrième pièce à notre graveur.

J.-J. ROUSSEAU — *Julie ou la nouvelle Héloïse, lettres de deux amans (sic) habitans (id.) d'une petite ville au pied des Alpes. Amsterdam, Marc Michel Rey, 1761, 6 part. en 4 vol. in-12.* [1]

208 — *Estampe-figure* au tome II après la page 117.

Scène d'intérieur ; dans une chambre au fond de laquelle on voit un lit garni de rideaux dans une alcôve, un personnage coiffé d'un tricorne est agenouillé devant une jeune dame assise ; il paraît s'adresser à elle en élevant la main droite ; celle-ci renverse la tête en arrière et semble le repousser. Sur un panneau au fond de la pièce, vers la droite, se trouve un petit tableau représentant une corbeille de fleurs et un vase où brûle de l'encens ; console et fauteuil à droite près d'une fenêtre.

Détails d'ameublement et d'ornementation bien rendus ; les figures sont moins réussies.

H. 0,107mm ; L. 0,077mm.

A la marge : *la Force paternelle.*

En bordure : *H. Gravelot inv. — Aliamet sculp.*

Au-dessus : *Tome II, page 117.*

B. Nat.
État d'eau-forte, non terminé. Collect. Béraldi.
Il y a dans cet ouvrage, t. III, p. 438, une pièce d'un autre graveur d'Abbeville J.-J. Flipart.

1. Cette édition, en premier tirage avec les 12 figures, cotée 275 fr. (Catal. Rouquette, juin 1882).
Une édition postérieure, Neufchâtel et Paris, chez Duchesne, 1764, contient les mêmes planches. De même une autre, en 1762 (Cat. Chossonery, mars-avril 1891).

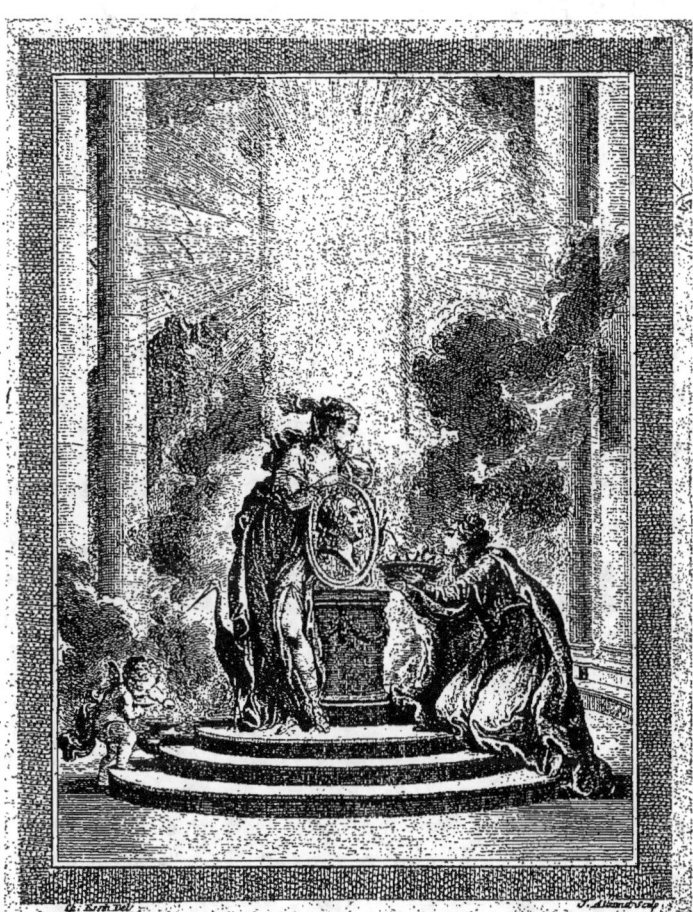

Medaillon de LOUIS XV le bien aimé presenté dans le Temple de la Gloire par l'Immortalité, la France saisie d'admiration offre pour hommage a son Prince cheri les vœux vifs et respectueux de ses fidelles Sujets.

A Paris, Chez Daubart Rue St Jacques a l'Hotel S aumur.

MARMONTEL — *Contes moraux*, 1ʳᵉ *édition 1761, 2 vol. pet. in-8.*

209 — *Fleuron* au milieu du titre sur chacun des volumes.

Un génie ailé, tourné à gauche, la tête de face, presque nu, est assis sur des nuages ; il tient un pinceau d'une main et a l'autre étendue, les doigts écartés. A gauche, un amour lui pose une palette sur les genoux et tient de l'autre main un tableau ou carton sur lequel on voit quelques traits à peine indiqués. A claire-voie.

Ordinaire ; les nus sont assez bien modelés.

H. environ 0,060 ; L. 0,050mm.

B. Nat.

État avant toute lettre, le seul que j'aie vu, mais cette pièce est formellement attribuée à Aliamet par Jombert dans son catalogue de Cochin (Paris, Prault, 1770), sous le n° 267. Elle est également mentionnée par MM. Portalis et Béraldi, sous le n° 27, dans les pièces gravées par Aliamet ; il ne saurait donc y avoir doute.

MÉDAILLON DE LOUIS XV.

210 — Sujet allégorique. Dans un temple éclairé au fond par un soleil rayonnant entre des nuages, une femme debout, figurant l'Immortalité, soutient le médaillon du roi posé sur un autel antique ; près d'elle se trouve une cigogne. A droite, une autre femme la France, couverte d'un manteau royal en hermine mouchetée, ayant une couronne sur la tête, est à genoux sur les marches de l'autel et présente au buste du roi une corbeille remplie de cœurs. A gauche, un amour verse de l'encens dans un vase thuriféraire posé sur la première marche de l'autel. Encadrement à filets.

Vignette fort ordinaire.

H. 0,730mm ; L. 0,102mm.

Au bas, à la marge : *Médaillon de Louis XV le bien-aimé, présenté dans le temple de la gloire par l'Immortalité. La France, saisie d'administration, offre pour homage* (sic) *à son prince chéri les cœurs unis et respectueux de ses fidels* (sic) *sujets.*

Au-dessous : *A Paris, chez Moudhare, rue S^t Jacques, à l'hôtel Saumur.*

En bordure : *Ch. Eisen inven. — J. Aliamet sculp.*

M. ABB.
Collect. Béraldi.
État d'eau-forte avant toutes lettres. (B. NAT. œuvre de Ghendt).

Le pendant est le médaillon de Marie Leckinski *(sic)*, gravé par Patas sous ce titre : *La Modestie, apanage de Marie Leckinski, reyne de France et de Navarre, offre à la religion le médaillon de cette princesse pour être placé au Temple de Mémoire. A Paris, chez Mondhare, rue Saint-Jacques ; Prevots (sic) del. — Patas sculp.*

MARQUIS DE PEZAY — *Le pot pourri. Genèves, Paris, Jorry, 1764, in-8.*

211 — *Cul-de-lampe* à la fin du poème, p. 34.

A droite, un amour gardant les moutons en jouant de la musette ; il est nu, coiffé d'un chapeau à larges bords, et porte une besace suspendue au cou ; une houlette est posée par terre à sa droite. Il est assis au pied d'un tronc d'arbre ayant son chien à côté de lui ; en face, à gauche, des moutons, une chèvre. A claire-voie.

Charmante pièce.

H. environ 0,065mm ; L. 0,047mm.
H. du cuivre 0,075 L. 0,100

Au bas : *Ch. Eisen inv. — Aliamet sculp.*

B. NAT.
B. Arsenal.
Collect. Osw. Macqueron, à Abbeville.

Le titre complet est : *Le pot pourri, épitre à qui l'on voudra, suivi d'une autre épitre, par l'auteur de Zélis au bain.* Genève et Paris, Seb. Jorry, 1764.

On sait que le marquis de Pezay, né en 1741 à Versailles, mort en 1777, rimeur à l'eau de rose comme Dorat, avait pris ce dernier pour modèle.

DORAT — *Lettres en vers ou Épitres héroïques ou amoureuses ; Paris, Sébastien Jorry, 1764-1766, in-8°.*

212 — *Vignette-fleuron,* page 9, au-dessus du titre de la lettre : *Octavie, sœur d'Auguste, à Antoine.*

1 — Un aigle plane au milieu des nuages au-dessus d'un jardin où se trouve un petit monument en hémicycle ; une colombe tenant une couronne dans son bec la dépose sur la tête de l'aigle ; devant lui, deux autres colombes se becquetant. Au fond, rangées d'arbres ; jet d'eau, à gauche, tombant dans une vasque. De chaque côté du monument, des corbeilles avec guirlandes de fleurs, et au milieu un casque avec un carquois d'un côté et un faisceau de licteur de l'autre. Pièce à claire-voie.

Vignette très fine et très soignée.

H. 0,055mm ; L. 0,076mm.

Au bas : *Aliamet sculp.*

B. Nat. (œuvre d'Eisen et réserve).
Collect. Béraldi.

213 — *Cul-de-lampe,* page 20 ; même lettre.

2 — Un amour couronné de roses, tenant d'une main un flambeau et de l'autre une couronne et une écharpe flottant au vent, est assis sur un aigle qui plane au milieu des nuages, et des serres duquel partent les sillons de la foudre. A claire-voie.

Très jolie pièce.

H. environ 0,056mm ; L. 0,074mm.

Au bas : *Ch. Eisen invenit.* — *Aliamet sculp.*

B. Nat. (œuvre d'Eisen).
Collect. Béraldi.

214 — *Cul-de-lampe* à la fin de la pièce : *Hero et Léandre*, page 32.

3 — Petit médaillon au milieu où sont représentés deux amours ou génies nus, l'un debout, l'autre incliné et semblant lutter contre le premier. Plus loin, contre un mur, une potence. L'encadrement du médaillon qui renferme ce petit sujet est orné de chaque côté de deux dauphins lançant l'eau par leurs évents ; au-dessus des roseaux, une guirlande de roses. En haut, une couronne de roses ; draperies au-dessous, se rattachant à un ornement à baguettes. A claire-voie.

Charmante pièce.

H. approximative 0,060mm ; L. 0,050mm.

Au bas : *Ch. Eisen. — Al.*

État avant la lettre. B. Nat., réserve.
Les autres culs-de-lampe du même ouvrage sont signés : De Longueil.
Les trois pièces gravées par Aliamet figurent également dans une édition de 1767, Seb. Jorry, mais aux pages 163, 172 et 182.

Mlle de Pajay

DORAT — *Lettre d'Alcibiade à Glycère, bouquetière d'Athènes, suivie d'une lettre de Vénus à Pâris et d'une épître à la maîtresse que j'aurai. Genève et Paris, Sébastien Jorry, 1764, in-8°.*

215 — *Estampe-figure* en tête de la première page.

1 — Dans la campagne, une femme, la gorge nue, en costume antique avec plis relevés qui laissent à découvert la jambe gauche jusqu'au-dessus du genou, est debout, soutenant d'un bras une corbeille de fleurs qu'un berger vient de lui poser sur la tête, ou peut-être aussi qu'il cherche à le lui enlever ; elle porte en même temps des couronnes de roses. Arbres à l'extrême droite.

Délicieuse pièce ; sujet des plus gracieux.

H. 0,118mm ; L. 0,074mm.

Ch. Eisen. — J. Aliamet sculp.

B. Nat. M. Abb.

État d'eau-forte. Collect. Béraldi.

Épreuves d'artiste, avec parties avancées au burin; le corps des personnages est à peine tracé. (M. Abb).

216 — *Cul-de-lampe* à la fin de cette lettre.

2 — Corbeille de fleurs posée sur une draperie ; celle-ci recouvre une sorte de support ou piédestal en formant des plis gracieux; des branches se rejoignent au-dessous et forment encadrement. A claire-voie.

Charmante pièce.

H. approximative 0,045mm ; L. approximative 0,062mm.

Au bas : *Ch. Eisen in. — J. Aliamet sculp.*

DORAT — *Lettre du comte de Comminges à sa mère, suivie d'une lettre de Philomène à Progné ; Paris, Sébastien Jorry, 1764, in-8°.*

217 — *Vignette-fleuron* en tête de la première lettre.

1 — Un moine, le capuchon baissé, est assis sur un banc, à droite, dans une cellule. Il regarde un portrait en médaillon qu'il tient des deux mains sur ses genoux; au fond, un prie-Dieu et un tableau. Petit filet d'encadrement.

H. 0,054mm ; L. 0,073mm.

En bordure : *Ch. Eisen. — Aliamet sc.*

B. Nat.; B. Arsenal.

Cette pièce ne figure pas dans l'édition de 1767 ci-dessus mentionnée sous *la Lettre d'Octavie*.

218 — *Cul-de-lampe* à la fin de la même lettre, page 45.

2 — Deux amours tout en larmes sont debout près d'un petit monument funéraire de forme ronde; sur le devant de ce tombeau sont représentés deux

cœurs enflammés dont l'un est percé d'une flèche, l'autre meurtri par un martinet à pointes. Le tombeau est surmonté d'une urne couronnée de roses avec guirlandes et entourée par le bas de branches de cyprès. L'un des amours, à droite, tient un flambeau renversé; arbustes à droite et à gauche. A claire-voie.

H. approximative : 0,055mm; L. approximative : 0,070mm.

Au bas : *Eisen. — Aliamet.*

B. Nat.

DORAT — *Réponse de Valcour à* ~~Zélia~~ *Jeïla précédée d'une lettre de l'auteur à une femme qu'il ne connaît pas. Paris, Sébastien Jorry, 1764 et 1766; 1 vol. in-8°.*

219 — *Vignette-fleuron,* page 21, en tête de la *Réponse de Valcour.*

1 — Une femme est assise au pied d'un arbre, tenant un enfant sur ses genoux; un homme s'élance sur elle et lui prend les bras. Au loin, à gauche, on aperçoit la mer avec un navire aux voiles gonflées. Le sujet se trouve dans un médaillon ovale en largeur, avec encadrement carré garni d'ornements et de fleurs; au-dessus, un carquois et un flambeau antique entrecroisés; au-dessous, une guirlande de fleurs, découpée à jour, suspendue au cadre.

Jolie pièce, finement burinée; ornements des plus gracieux.

H. intérieure de l'ovale : 0,023mm.
L. — — 0,037
H. totale 0,066
L. — 0,075

En bordure, entre la guirlande et la vignette : *Ch. Eisen inv. — J. Aliamet sculp.*

B. Nat.; collect. Béraldi.
Dans une édition de 1767, cette pièce figure avant la page 114.

220 — *Cul-de-lampe* à la fin du même poème.

2 — Un amour, assis par terre, entouré d'arbustes formant encadrement ; il tient d'une main un flambeau allumé, de l'autre un écusson entouré d'une guirlande de fleurs et où sont figurés deux cœurs enflammés. Au-dessus, deux colombes se becquetant; à gauche un oiseau (une chouette?); nuages au-dessus. A claire-voie.

H. approximative 0,048mm ; L. approximative 0,070mm.

Au bas : *Ch. Eisen inv. — J. Aliamet sculp.*

B. Nat.; collect. O. Macqueron, à Abbeville.
Dans l'édition de 1767, cette pièce figure à la page 128.

DORAT — *Lettre de lord Velfort à milord Dirton, son oncle, précédée d'une lettre de l'auteur. A Paris, chez Lesclapart, quai de Gèvres, M DCC LXV.*

221 — En tête, *Vignette-fleuron*, à mi-page, avec guirlande de fleurs au-dessus et au-dessous.

1 — Un amour debout, entouré d'une draperie qu'il retient de son bras droit, allume une torche à la flamme qui s'élève d'un autel antique circulaire ; le socle de l'autel est orné d'une guirlande de fleurs. L'amour se détourne avec un geste d'effroi d'un serpent qui s'élance vers lui la gueule béante. Au fond, les colonnes d'un temple.

Charmante pièce.

H. 0,054mm ; L. 0,073mm.

En bordure : *C. Eisen invenit 1765. — J. Aliamet scul.*

B. Nat. réserve.
Collection Béraldi.

222 — A la fin de la lettre, page 58, *Cul-de-lampe.*

2 — Deux amours s'embrassent ; ils sont assis par terre au bord d'une source qui coule par-devant en formant une petite cascade ; ils sont entourés de branches de rosiers en fleurs. Au-dessus d'eux, voltige un autre amour dont l'écharpe flotte au vent ; il tient à la main une lettre cachetée. A claire-voie.

Pièce ravissante de grâce et de délicatesse.

H. approximative 0,55mm ; L. approximative 0,060mm.

Au bas : *Ch. Eisen inv. 1765. — Aliamet sculp.*

M. Abb.

ALMANACH ICONOLOGIQUE ; *Sciences, Vertus et Vices, 1766 à 1781 ; dix-sept années en 4 vol. in-12. Paris, Lattré*[1].

223 — *Vignette* pour l'année 1776, douzième année, n° 4. *La Discrétion.*

1 — Deux femmes en costume antique, debout, l'une à droite se cachant à demi les yeux d'une main et posant un doigt de l'autre main sur la bouche ; elle tient un fil à plomb suspendu. L'autre, à gauche, avec de grandes oreilles, la poitrine à demi découverte, se penche et regarde curieusement en écartant un bras ; elle tient un objet qui paraît être une grenouille.

Charmante petite pièce, d'un travail fin et délicat.

H. 0,095mm ; L. 0,059mm.

1. Cette suite de figures allégoriques, assez curieuses et originales, a paru, avec des modifications et des additions, sous des titres un peu différents. Elle comprenait d'abord 204 figures dans une première édition en 4 vol. in-12 qui est devenue très rare ; celle-ci porte sur le frontispice le titre : *Iconologie ou traité de la science des allégories à l'usage des artistes, gravées d'après les dessins de MM. Gravelot et Cochin avec les explications relatives à chaque sujet ; à Paris, chez Lattré, graveur rue S*t *Jacques*, 20. Puis, en 1765, a commencé à paraître une autre édition, avec ce titre dans le fleuron : *Almanach Iconologique ou des arts pour l'année 1765, orné de figures avec leurs applications par M. Gravelot, avec privilège du roi. A Paris chez Lattré, graveur, rue S*t *Jean, à la ville de Bordeaux*, et dans le frontispice : *Dédié au marquis de Marigny, par Gravelot et Lattré*, avec approbation par Cochin. Enfin, une autre édition par Lotin a paru en 1789, en 4 vol. in-12, sous le titre suivant : *Gravelot et Cochin ; Iconologie par figures, ou traité complet des allégories, emblèmes etc. ouvrage utile aux artistes et aux amateurs* (catal. Rouquette, juin 1881, indiquant 350 fig. ; coté 500 fr. du 1er tirage et 2,500 fr. avant la lettre).

Au bas, dans l'encadrement, sur un cartouche : *La Discrétion.*

En bordure : *C.-N. Cochin del. — J. Aliamet scul.*

B. Nat. œuvre de Cochin. (M. Abb.)
États d'eau-forte ; avant toutes lettres (collect. Béraldi) et avant le titre.

224 — Pour l'année 1776, 12ᵉ suite, n° 11. *L'Espérance.*

2 — A gauche de la composition, une femme (l'Espérance), en costume antique, s'appuie sur une ancre de grandes dimensions dont la traverse passe sous un de ses bras et le soutient. Elle laisse tomber des graines d'une main, et de l'autre tient un petit bouquet. Près d'elle, un personnage, les cheveux en désordre (le Désespoir), un poignard enfoncé dans le sein, s'affaise sur lui-même ; il a les bras pendants et tient d'une main une branche desséchée. Arbres au fond à gauche.

Fort jolie vignette ; légers travaux à la pointe.

H. 0,096ᵐᵐ ; L. 0,055ᵐᵐ.

Au bas, dans un bandeau faisant partie de l'encadrement gravé : *l'Espérance.*

En bordure : *C.-N. Cochin del. — J. Aliamet sculp.* et au-dessus : *Pl. 11.*

B. Nat. ; M. Abb.
État au trait, sans aucune indication.
État avant toutes lettres.
État moins poussé à l'impression, mais avec les mots : *Cochin et Aliamet.*
Le dessin de cette pièce coté 200 fr. (Catalogue Rouquette, janvier 1882).

225 — Année 1777, n° 36. *La Fidélité.*

3 — Une femme, en costume antique qui la drape entièrement, est debout, à droite, accoudée à un autel dans un jardin ; elle tient de ses deux mains une colombe qu'elle approche de ses lèvres pour l'embrasser. A côté d'elle, une autre femme, les seins à nu, tient d'une main un masque noir et de l'autre un

cœur. A gauche, et paraissant sortir d'une tente, une femme? tient une couronne et un poignard.

Jolie pièce, comme les précédentes.

H. 0,098mm ; L. 0,056mm.

Au bas, dans un cartouche : *La Fidélité.*

En bordure : *C.-N. Cochin del. — J. Aliamet sculp.*

B. Nat.; M. Abb.
État avant la lettre. (Collect. Béraldi.)

Cette vignette, dans une autre édition, porte pour titre : *La foi conjugale.* La composition est la même sauf quelques différences de détails ; ainsi, la femme, à droite, caresse un petit chien au lieu d'une colombe ; elle est accoudée à une balustrade. Le personnage à gauche tient un serpent au lieu d'une couronne et d'un poignard. Sauf ces variantes, le sujet est semblable ; il a été seulement remanié. Ces pièces sont toutes deux signées *Aliamet.*

226 — Année 1778, 4e volume, n° 3 ; 14e suite. ~~L'Humanité.~~ *l'Humilité*

4 — A droite, une femme entièrement enveloppée dans un grand manteau, ayant la tête à demi baissée et couverte d'un voile, porte sur le cou un fardeau qui paraît être une sorte de sac ; elle tient de la main gauche une corbeille et pose le pied sur une tablette et des plumes de paon. A côté d'elle, se trouvent trois autres femmes dans des attitudes diverses : l'une, par-devant, assise à terre, tient une trompette à la main ; elle a la tête surmontée d'un diadème composé de plumes de paon. Les deux autres femmes sont derrière ; elles portent également des plumes de paon à la tête et, de plus, aux bras ; l'une d'elles sonne de la trompette.

Même genre que ci-dessus.

H. 0,095mm ; L. 0,054mm.

Au bas, dans un cartouche : *l'Humilité.*

En bordure : *C.-N. Cochin del. — Aliamet sculp.*

B. Nat.
État avant toutes lettres. (Collect. Béraldi.)
État avant la lettre, mais avec les noms des artistes. (B. Nat. œuvre de Cochin, 5e vol.)

227 — Année 1779, n° 2. *La Magnificence*.

5 — Une femme, richement vêtue, placée sous un dais, s'appuie d'une main sur une statuette de Pallas et tient de l'autre un bouclier ; à ses pieds se trouve un coffret ouvert, duquel sont tombées des pièces de monnaie. Plus loin, une autre femme, âgée, couverte de haillons et tenant une bourse à la main.

H. 0,097mm ; L. 0,055mm.

Dans un cartouche au bas : *la Magnificence*.

En bordure : *C.-N. Cochin del. — J. Aliamet scul.*

B. Nat.
État avant la lettre. (Collect. Béraldi.)

228 — Année 1779, n° 4. *La Méditation*.

6 — Dans la campagne, une femme est assise contre un arbre et lit ; elle est accoudée sur une pierre et tient sa tête d'une main ; à ses pieds se trouve une sphère. Plus loin, une autre femme également assise, un livre posé sur ses genoux, laisse tomber ses bras avec nonchalance et regarde un papillon voler. Une troisième, à droite, vue de dos, paraît regarder le même papillon ; elle étend un bras et renverse une table où étaient posés un livre, une sphère et un compas.

Pièce assez jolie et soignée.

H. 0,097mm ; L. 0,054mm.

Dans un cartouche, au bas : *la Méditation*.

En bordure : *N. Cochin inv. — Aliamet sculp.*

B. Nat. ; M. Abb.
État avant la lettre ; dans cet état qui se voit au musée d'Abbeville, se trouve cette mention manuscrite : *la Méditation, la Distraction, l'Inattention*.

BRUTÉ DE LOIRELLE — *Les ennemis réconciliés, pièce dramatique en trois actes, en prose, etc. La Haye, 1766, in-8°.*

229 — *Estampe-figure* en tête du volume à la page précédant celle du titre.

Scène dans l'intérieur d'un palais. Un jeune homme tenant une épée d'une main, tend une autre épée à un vieillard ; à droite, une femme éplorée tient un mouchoir à ses yeux. Au fond, à gauche, un autre personnage ferme une porte au-dessus de laquelle est suspendu un portrait en médaillon dont on ne voit que la moitié ; draperies au fond de la pièce ; une lampe est suspendue au plafond, à gauche.

Bonne vignette, finement burinée.

H. 0,128mm ; L. 0,079mm.

A la marge : *Le marquis de Montfort apporte une épée au père de sa maîtresse, le marquis de Lanjon, et l'engage à se deffendre* (sic) *contre ses assassins.*

En bordure : *Ch. Eisen invenit. — J. Aliamet sculp.*

Et au-dessus : *Pl. 15.*

B. Nat.

État avant toutes lettres, mais avec les noms des artistes. (Collection Ponticourt.)

La suite du titre indique que le sujet est tiré d'une des anecdotes les plus intéressantes du temps de la Ligue.

BLIN DE SAINMORE — *Héroïdes ou lettres en vers ; Paris, Seb. Jorry, 1765, in-8°.*

230 — *Vignette* après l'avertissement pour *la lettre de Biblis à Canus.*

1 — Dans un jardin au fond duquel se trouve un palais avec grand escalier d'entrée, une jeune dame se précipite au-devant d'un jeune seigneur et le prend

par le bras ; ce personnage est appuyé contre un arbre et paraît repousser la dame.

Jolie pièce, finement burinée.

A la marge : *Tant l'amour aux humains peut inspirer d'audace...*

En bordure : *H. Gravelot inv. — J. Aliamet sculp.*

H. 0,139^{mm} ; L. 0,088^{mm}.

B. Nat.; M. Abb.
Collect. Béraldi.
État avant la lettre.

Une autre édition porte la date de 1767 ; elle comprend les divers opuscules du même auteur.

BLIN DE SAINMORE — *Lettre de Gabrielle d'Estrées à Henri IV; Paris, Seb. Jorry, 1766, in-8°.*

231 — *Cul-de-lampe* à la fin de la lettre.

2 — Un amour nu s'appuie contre un monument funéraire surmonté d'une urne ; son carquois est à terre. Il se cache la figure avec ses bras dans l'attitude de la douleur. Cyprès à droite et à gauche formant encadrement au-dessus. A claire-voie.

Très jolie pièce.

H. 0,044^{mm} ; L. 0,061^{mm}.

Au bas : *Ch. Eisen inv. — J. Aliamet sculpsit.*

B. Nat.

BLIN DE SAINMORE — *Lettre de Sapho à Paon, précédée d'une épitre à Rosine, d'une vie de Sapho par *** ; Paris, Seb. Jorry, 1767, in-8°.*

232 — *Vignette* précédant la *lettre de Sapho à Paon.*

3 — Une femme, la gorge à demi nue, est assise contre des rochers au bord de la mer ; elle étend les bras vers un navire qui s'éloigne et dont on ne voit qu'une partie à droite. Derrière elle, une autre femme à genoux paraît la soutenir. Arbre à gauche ; au loin, la mer avec un autre navire à l'horizon ; la mer vient battre contre des murailles surmontées de tours carrées.

Très jolie pièce, d'une grande finesse.

A la marge, ces vers :

Ton vaisseau sur les mers s'enfuit au gré des vents
Le soufle (*sic*) de la mort glace aussitôt mes sens.

En bordure : *H. Gravelot inv. — J. Aliamet sculp.*

B. Nat.
État d'eau-forte.

De LAUJON — *Recueil de romances historiques, tendres et burlesques, tant anciennes que modernes, avec les airs notés par M. D. L. ; M DCC LXVII, 2 vol. pet. in-8°.*

233 — *Fleuron* à claire-voie, sous le titre du 1er volume.

Deux amours, assis près d'une fontaine qui coule entre des rochers, s'embrassent sur la bouche ; ils sont entourés d'une guirlande de feuilles et de roses. Au-dessus d'eux voltige dans les airs un autre amour tenant un arc.

Délicieuse pièce.

H. environ 0,052mm ; L. environ 0,060mm.

Au bas : *Ch. Eisen inv. 1765. — Aliamet sculp.*

B. Arsenal.

Il n'y a plus ensuite, en dehors du frontispice par Eisen gravé par de Longueil, que des culs-de-lampe et autres vignettes, mais sur bois, par Papillon, fort ordinaires. On mettait ainsi en tête, sur le titre, de jolis fleurons pour affriander les amateurs.

Catal. Greppe, février 1882, coté 45 fr.

HENAULT — *Nouvel abrégé chronologique de l'histoire de France, etc: Paris, Prault, 1768, 2 vol. in-4°.*

234 — Premier volume, page 114.

1 — Un pape, coiffé de sa tiare et revêtu de ses ornements sacerdotaux, apparaît dans une gloire, au milieu de nuages ; il lance la foudre contre un roi et une reine qui sont assis dans le fond sur un trône ; la reine, sur un signe du roi, se lève, les bras étendus, comme pour le quitter. Au premier plan, à gauche, on voit trois évêques, à genoux, les mains jointes ; au milieu, quatre personnages, dont on ne voit que le buste, manifestent leur frayeur et semblent fuir le roi et la reine. Au-dessus de la composition, et dans les ornements de l'encadrement, on lit dans un médaillon rond figuré en relief : *Robert, roy de France.*

Assez bonne gravure, tenant le milieu entre l'estampe et la vignette.

H. 0,199mm ; L. 0,125mm.

Dans une banderole figurée placée contre le cadre, dans le bas : *Robert, roy en 996, mort en 1031, âgé de 60 ans.*

Au-dessous, sur une tablette suspendue au cadre par des rubans et des anneaux : *Epouse Berthe sa parente sans dispense ; est excommunié par le pape Grégoire V ; les évêques qui l'ont marié demandent pardon au pape ; ses sujets l'abandonnent, il est obligé de se séparer d'elle.*

En bordure : *C.-N. Cochin filius del. 1765 ; A. P. D. R. — J. Aliamet sculp.*

B. Nat. (œuvre de Cochin, quatrième volume.)
État au trait.
Autre état terminé, avec portrait dans le médaillon de l'encadrement supérieur.

La suite des estampes pour cet ouvrage porte le titre suivant : *Estampes allégoriques des événements les plus connus de l'histoire de France, gravées d'après les desseins* (sic) *de N. Cochin, chevalier de l'ordre du Roy, garde des dessins du cabinet de sa Majesté, secrétre de l'Académie royale de peinture et de sculpture. — Ouvrage destiné particulièrement à l'ornement de la nouvelle édition de l'abrégé chronologique de M. le Président Hénault, mais qui se vend séparément à Paris chez le sieur Cochin aux Galleries* (sic) *du Louvre. — Prévost, graveur, rue Saint-Thomas porte Saint-Jacques M DCC LXVIII, avec privilège du roy.*

Suite cotée de 175 à 200 fr. dans les catalogues.

235 — Premier volume, page 128.

2 — Un roi assis, les pieds placés sur un coussin, au milieu de trois femmes dont l'une, à gauche, est posée sur un porc, et une autre à droite, demi-nue, sur un bouc; la troisième, derrière lui, s'appuie sur son épaule, tenant sur les genoux un sablier renversé et une tortue. Devant le roi, deux femmes nues, dans l'eau, la partie inférieure du corps se terminant en queue de poisson. Au-dessus, sur des nuages, deux génies ailés jettent des fleurs. Au fond, une croix avec une chaîne enroulée autour; dans les airs et au milieu d'un nimbe, une femme demi-nue tenant d'une main des couronnes et de l'autre un étendard sur lequel une croix est figurée; au-dessous, une foule de personnages en armes suivis d'un moine qui les pousse d'une main vers la croix en tenant une torche de l'autre. Dans les ornements de l'encadrement, en haut, on lit: *Philippe Ier, roy de France.*

Même genre que la précédente.

Sur la banderole : *Philippe Ier roy en 1060, mort en 1081, âgé de 57 ans.*

Et, au-dessous, sur la bande : *Philippe enseveli dans l'obscurité entre les bras de la volupté et entouré de vices, tandis que la gloire élève l'étendard de la Croix et que le zèle pousse une foule de guerriers à la délivrance de la Croix chargée de fers.*

En bordure : *C.-N. Cochin filius del. 1765 A. P. D. R. — J. Aliamet sculp.*

Au-dessus : *T. I. — pag. 128.*

B. Nat.
État au trait. B. Nat. (œuvre de Cochin.)
État terminé, avec le portrait dans le médaillon de l'encadrement supérieur.

MARQUIS DE PEZAY — *La Nouvelle Zélis au bain, poème en six chants.* Genève, 1768.

236 — *Vignette* au commencement du 2e chant, page 30.

Dans un bosquet, véritable nid de verdure, au bord de l'eau, une jeune fille, demi-couchée sur le gazon, est endormie, ayant le bras droit gracieusement

arrondi autour de la tête; son chapeau est à terre à côté d'elle. Elle est aperçue par un jeune homme qui avance curieusement la tête au-dessus des branchages et qui la contemple en élevant les bras dans un geste d'admiration.

Délicieuse vignette; sujet des plus gracieux et d'une aimable volupté.

H. 0,116mm; L. 0,066mm.

En bordure : *Ch. Eisen inv. — J. Aliamet sculp.*

Bibliothèque de l'Arsenal, à Paris.

Nous croyons devoir transcrire ici quelques-uns des vers charmants dont s'est inspiré le dessinateur pour cette jolie pièce :

> Près d'un ruisseau, la bergère est placée;
> La voyez-vous, comme elle est abaissée
> Négligemment, pour arrêter cette eau,
> Et par degré, quand la nymphe charmante
> Veut incliner son front vers le ruisseau,
> Comme les plis de sa robe mouvante,
> Se modelant sur sa taille élégante,
> Aux yeux d'Hilas, qui soupire tout bas,
> En marquent bien les contours délicats.
>
> Mais au plaisir d'approcher la bergère,
> Hilas, caché quelques moments, préfère
> De voir Zélis dans ce trouble amoureux,
> Cet abandon tendre et voluptueux,
> Où la beauté, qui se croit solitaire,
> Laisse son cœur se trahir dans ses yeux.
>
> Zélis n'a point dormi depuis la veille,
>

Il y a aussi du même auteur, indiqué par M. Cohen : *Zélis au bain,* poème en quatre chants, Genève 1763, in-8°; quatre figures, quatre vignettes, quatre culs-de-lampe, par Eisen, gravés par Lafosse, Le Mire, de Longueil et Aliamet. Un cul-de-lampe a été, dit-il, gravé par ce dernier; je n'ai pu le voir. Peut-être la *Nouvelle Zélis au bain,* où j'ai trouvé cette vignette, n'est-elle qu'une édition postérieure, 1768, avec les mêmes vignettes; j'ai en effet reconnu la même pièce chez M. Alizié dans un volume portant le titre *Zélis au bain.*

TACITE — *Traduction de l'abbé de la Bleterie, 1768.*

237 — Premier volume; *Fleuron* du livre premier.

Des soldats entourent un personnage couvert d'une armure et qui, debout près d'un trône, paraît vouloir se percer d'un poignard. La scène se passe dans

la campagne, sous un dais formé par des draperies suspendues à des arbres ; au fond, des tentes et un grand nombre de soldats armés de lances. A l'extrême droite, un soldat coiffé d'un casque, s'appuyant d'une main sur un bouclier, étend le bras vers le personnage ci-dessus.

Pièce ordinaire.

A la marge : *Germanicus veut se tuer plutôt que d'accepter l'empire.*

En bordure : *H. Gravelot inv. — J. Aliamet sculp.*

Au-dessus : *Tome 1er livre 1er.*

B. Nat. (œuvre de Gravelot.)
B. Arsenal.

C'est la seule pièce d'Aliamet qui figure dans cet ouvrage. Elle n'est pas mentionnée dans Cohen.

Voici le titre complet : *Tibère ou les six premiers livres des annales de Tacite traduits par M. l'abbé de la Blèterie professeur d'éloquence au Collège royal et de l'Académie royale des Inscriptions et belles-lettres*, 3 vol. ; à Paris, à l'imprimerie royale. — M DCC LXVIII.

DORAT — *Les Baisers ; la Haye, Paris, 1770, 1 vol. in-8°.*

238 — *Fleuron* dans le titre.

1 — Dans un parc ou jardin avec arbres à droite et à gauche, un amour aux jambes de satyres soulève un grand voile qui couvre à demi un autre amour ; celui-ci tient un flambeau allumé au-dessus d'un autel antique circulaire.

Charmante petite pièce, très fine et très soignée.

H. approximative 0,043mm ; L. approximative 0,068mm.

Au bas : *Eisen invenit 1770. — J. Aliamet sculpsit.*

B. Nat. (œuvre d'Eisen.)
Collect. de M. Béraldi (tirage hors texte.)
Bibliothèque de M. J. de Mautort, à Abbeville.
État très rare, avant la lettre (catal. Clément fer. 1880.)

Le titre porte : *les Baisers, précédé du mois de mai, poëme* — *à la Haye et se trouve à Paris chez Lambert, imprimeur, rue de la Harpe et Delalain, rue de la Comédie Française.* M DCC LXX, *in-8°*.

Ce volume, chef-d'œuvre, peut-on dire, du XVIIIe siècle, et dans tous les cas une des plus ravissantes publications, comprend tant en figures, vignettes, fleurons, culs-de-lampe, par Eisen et deux par Marillier, quarante-sept pièces gravées par Aliamet, Bacquoy, Binet, Delaunay, Lingée, de Longueil, Masquelier, Massard, Née et Ponce. Il est coté dans des catalogues, et il atteint dans les ventes des prix très élevés qui varient de 1,000 à 2,000 fr. et même au-delà.

La première édition a paru en 1770.

Il y a une autre édition, in-32 — Genève 1777, avec un seul frontispice, sans noms. (B. Arsenal.)

239 — *Cul-de-lampe*, page 72

2 — Petit sujet dans un médaillon ovale posé sur un socle et entouré à droite et à gauche de guirlandes de roses.

Un amour a été piqué au bras droit par une flèche ; il est assis sur une draperie contre un arbre et étend le bras gauche avec un geste de douleur.

Ravissante petite pièce.

H. 0,060mm ; L. 0,050mm.

En bordure : *Ch. Eisen invenit.* — *J. Aliamet sculp.*

B. Nat. (œuvre d'Eisen.)
Bibliothèque J. de Mautort.

240 — *Vignette* ou *Fleuron*, page 69, en tête du titre : *Vme Baiser, la Réserve.*

3 — Un jeune homme s'élance, en étendant les bras, vers une femme qui est à demi cachée derrière une charmille et qui s'avance, de son côté, vers lui. A gauche, un amour bat des mains ; au fond, on aperçoit un pavillon rond et d'autres bâtiments. Ce sujet se trouve dans un médaillon en largeur avec encadrement à moulures.

Très jolie pièce, d'une rare délicatesse.

H. 0,063mm ; L. 0,077mm.

En bordure : *Eisen invenit 1770. — J. Aliamet sculp.*

B. Nat. (œuvre d'Eisen.)
Bibliothèque J. de Mautort.
Collection H. Béraldi.
Cotée 56 fr. Catal. Danlos et Delisle, janvier 1882.

241 — *Vignette* ou *Fleuron* en tête du titre : *17ᵉ Baiser, l'Absence.*

4 — Une femme est occupée à cueillir des fleurs sur un arbuste planté dans un grand pot à anses posé sur un socle. A côté d'elle, deux amours tenant chacun un arrosoir ; à gauche, une fontaine avec cascade ; du même côté, dans le fond, le portique d'un palais, avec escalier à droite. Ce sujet se trouve dans un médaillon ovale, en largeur, dont l'encadrement est orné à chaque coin d'une couronne de fleurs.

Jolie pièce.

H. 0,062mm ; L. 0,075mm.

En bordure : *Eisen invenit. — J. Aliamet sculp.*

B. Nat. (œuvre d'Eisen.)
État avant la signature des artistes et avant les derniers travaux (collection Béraldi).
La pièce, eau-forte pure, très rare, cotée 150 fr. Catalogue Lefilleul, en 1881.

242 — *Cul-de-lampe* à la fin du *18ᵉ Baiser.*

5 — Paysage avec arbres à droite et à gauche. On aperçoit au milieu une couronne suspendue à une branche d'arbres par une guirlande de fleurs. A claire-voie.

Jolie pièce.

H. approximative 0,048mm ; L. approximative 0,070mm.

En bordure : *Ch. Eisen invenit. — J. Aliamet sculp.*

B. Nat. (œuvre d'Eisen.)
Collection Béraldi.

LÉONARD — *Poësies pastorales. Genève, Paris, chez Lejay, 1771. 1 vol. in-8°*.

243 — *Fleuron* en tête de l'Idylle première : *le Printemps*, p. 59.

1 — Un jeune homme est assis dans la campagne, à gauche, au pied d'un arbre ; à côté de lui est une jeune fille dont il prend la taille dans ses bras ; celle-ci, étend la main vers un oiseau qui s'envole ; près d'eux, une cage vide. Au loin, on aperçoit des arbres et des constructions ; à droite, des arbustes.

Jolie vignette, sujet gracieux, finement buriné.

H. 0,052mm ; L. 0,087mm.

Au bas : *C. Eisen inv. 1771. — J. Aliamet sculp.*

244 — *Cul-de-lampe,* terminant le dernier livre des poésies pastorales, à la fin de la pièce intitulée : *A ma Muse*.

2. — Sujet dans un médaillon de forme quasi quadrangulaire, surmonté d'une urne et de deux petites coupes aux angles supérieurs. Les côtés et le bas sont ornés d'un encadrement à rinceaux, le tout posé sur un léger socle et garni sur chaque côté de branches. A claire-voie.

Dans la campagne, une femme (la Muse), debout, en costume antique, les cheveux dénoués, élève les bras et suspend une lyre à un vieux tronc de saule.

Charmante petite pièce, d'une légèreté de main et d'une délicatesse incomparables.

H. approximative 0,060mm ; L. à la partie inférieure 0,055mm.

Au bas : *C. Eisen inv. 1771. — Aliamet sculp.*

Bibliothèque A. Boucher de Crèvecœur, à Abbeville.

Ces deux ravissantes pièces avaient échappé longtemps à nos recherches, et nous avons à remercier notre excellent collègue de la *Société d'Émulation*, M. A. Boucher de Crèvecœur, neveu de M. Boucher de Crèvecœur de Perthes, notre ancien et illustre président, de nous avoir communiqué ce joli volume du XVIIIe siècle devenu certainement fort rare.

Une autre édition parue en 1787 contient des pièces gravées par Coiny.

DIONIS DU SÉJOUR — *Origine des Grâces par Mlle D***. Paris, 1777;*
1 vol. in-8°

245 — *Vignette-figure* pour le chant V, avant la page 61.

A l'entrée d'une grotte ou caverne, groupe d'un grand nombre de femmes en costume antique, toutes se penchant pour regarder une autre femme qui est couchée de côté sur le sol, les cheveux déroulés, les jambes un peu repliées, et la tête appuyée sur la main gauche. Un amour est couché près d'elle et lui tend les mains.

Vignette très légèrement et finement burinée.

H. 0,mm136; L. 0,084mm.

A la marge : *Les tendres Nicéennes la regardant avec douleur n'osent la troubler.*

En bordure : *C.-N. Cochin delin. — J. Aliamet sculp.*

B. Nat.; M. Abb.; B. Arsenal.
État avant la lettre (collection de M. Béraldi).

C'est l'un des plus jolis ouvrages du xviiie siècle; coté, avant la lettre, *de la plus grande rareté*, est-il dit, jusqu'à 450 fr. (catalogue Lefilleul 1881). Il y en a eu une réimpression en 1883 ; Paris, Lemonnyer.

BILLARDON DE SAUVIGNY — *Les après-soupers de la Société, etc. Paris, 1782-1783, in-18.*

246 — Tome II; *Fleuron* pour *la Sage épreuve.*

1 — Dans la campagne, un amour, aux jambes de satyre, cherche à entraîner un autre amour qui pose une torche enflammée sur un autel antique. Ce second petit personnage est couvert presqu'entièrement d'un large voile, et le premier, tout en le détournant de l'autel, cherche à lui enlever ce voile ; arbres à droite et à gauche. A claire-voie.

H. approximative 0,045mm; L. approximative 0,054mm.

Au-dessus de la pièce : *La sage épreuve.*

Au bas : *Hortence* (sic), *vous verrez qu'on vous a trahi* (sic).

En bordure à la marge du bas : *Eisen. — J. Aliamet.*

B. Nat.

Le titre complet de l'ouvrage porte : *Billardon de Sauvigny, les après-soupers de la Société. — Petit théâtre lyrique et moral sur les aventures du jour. — A Sybaris et à Paris et chez l'auteur, rue des Bons-Enfants, vis-à-vis la cour des fontaines du Palais-Royal. — 1782-1783 ; 23 parties en 6 volumes in-18.*

Vingt-huit figures par Eisen et autres, gravées par Aliamet et autres.

247 — Tome III ; *Fleuron* pour *la Marchande de Modes.*

2 — Un amour nu, assis dans la campagne, tient de la main droite un flambeau ; de l'autre main, il soutient, par terre, un médaillon entouré d'une guirlande de fleurs et sur lequel sont figurés deux cœurs enflammés surmontés de deux colombes. Au-dessus, des arbres forment, par leurs branches se rejoignant, un dôme de verdure ; à gauche, un oiseau qui paraît être un hibou. A claire-voie.

H. approximative 0,103 à 048mm ; L. approximative 0,070mm.

En bordure : *Eisen. — J. Aliamet.*

B. Nat.

LA FONTAINE — *Contes et Nouvelles en vers. Paris, Didot l'aîné, l'an III de la République, 1795 ; 2 vol. in-4°.*

248 — *Vignette-figure* pour le conte : *A femme avare, galant escroc.*

Une jeune femme, en robe décolletée, à nœuds et à plissés, debout près d'un bureau placé à gauche, compte de l'argent et retient de la main droite une pièce de monnaie parmi d'autres qui tombent d'un sac ; sa main gauche est appuyée sur l'épaule d'un jeune homme. Celui-ci, assis sur une bergère

ornée de sculptures représentant des amours, sourit, et, tenant la femme de ses bras qu'il passe autour de sa taille, l'attire à lui d'un mouvement passionné; il a le pied posé sur un coussin qui est tombé de la bergère. A gauche, un chien couché et endormi sous le bureau. Au-dessus d'une porte à gauche, médaillon ovale formant panneau, orné de deux amours genre Boucher, avec guirlandes. Sur les autres panneaux, divers tableaux : l'un, représentant un combat; l'autre, un berger assis sous un arbre près de son troupeau; un troisième, une composition maritime, genre Vernet.

Délicieuse figure-estampe ; les détails d'ameublement sont très soignés. On ne pouvait rendre d'une manière plus gracieuse ni plus délicate le dessin de Fragonard, l'artiste fin et spirituel, ami de la société voluptueuse du xviiie siècle qu'il a si bien fait vivre sous son crayon. Cette gravure est une des plus belles de l'œuvre de J. Aliamet.

H. 0,196mm ; L. 0,137mm.

A la marge : *A femme avare, galant escroc.*

En bordure : à g. *invé et dessiné par Hré Fragonard.* — à dr. *gravé par Jques Aliamet.*

Au-dessus : *Tome Ier, n° 10 p. 87.*

B. Nat. (œuvre de Fragonard).

État d'eau-forte, rare, (collection de MM. H. Béraldi, Paillet, Sieurin, etc.).

État avec quelques parties un peu ombrées vers la gauche.

État d'artiste avec la signature : *Aliamet* (Sieurin).

La première livraison de cette édition des Contes (la seule qui ait paru, en 1795), comprend vingt figures, dont dix-huit dessinées par Fragonard, une par Mallet et une par Touzé. La deuxième livraison a été seulement mise en train et il est très difficile de se procurer ce qui en a été préparé... quatorze ou quinze eaux-fortes, et six terminées, et encore on n'est pas certain du nombre. (Indications de M. H. Béraldi.)

Cette série est, après celle de l'édition dite des fermiers généraux (1762), la plus jolie collection de vignettes qui ait été faite pour l'illustration des Contes de La Fontaine.

Une réimpression de cette édition Didot (1795) a paru, en 1883, en 2 vol. in-4°, avec notice par M. Anatole de Montaiglon, édition Lemonnyer ; elle est ornée de 100 belles estampes, la plupart d'après Fragonard.

La pièce ci-dessus de 1795 est la seule qui ait été gravée par Aliamet, et il est à remarquer que notre graveur est mort en 1788 ; c'est donc évidemment une de ses dernières

œuvres et on voit qu'il y avait apporté tous ses soins. Le retard dans la publication trouve sa raison, très probable, dans la difficulté pour l'éditeur de faire paraître cet ouvrage, de grand luxe, à une époque si troublée. On a vu ci-dessus que cette édition n'avait même pu être achevée ; les autres pièces ont été gravées par Tilliard, Dambrun, Patas, Halbou, Delignon, Trière, Flipart (un Abbevillois), et autres.

L'état d'eau-forte de la vignette d'Aliamet était coté 400 fr. dans un catalogue Lefilleul (mai 1881), mais c'était excessif; une épreuve de cet état avec toute marge a été vendue en 1881 à la vente Mulbacker 245 fr., et avant la lettre 95 fr.; voir aussi catalogue Danlos et Delisle, mars 1890. La première esquisse, au crayon, de Fragonard, figurait dans le catalogue de la collection Walferdin en mars 1880, dressé par M. Haro, le peintre expert si connu et apprécié ; cette esquisse appartient aujourd'hui à M. le baron Portalis. M. H. Béraldi est l'heureux possesseur du dessin original, au bistre, fini, et c'est un des nombreux et des plus fins joyaux de sa merveilleuse collection de pièces du XVIIIe siècle.

Une illustration pour le même conte avait été gravée par Noël le Mire en 1761 pour l'édition de 1762, dite des fermiers généraux ; elle a été relevée par M. Jules Hédou dans son ouvrage si complet : *Noël le Mire et son œuvre,* Paris 1875, page 106.

Il y a, pour ce conte, une vignette de Romyn de Hooge ; une de Cochin, à mi-page (1743), c'est celle, croyons-nous, gravée par Flipart (H. 0,095mm; L. 0,054mm — B. Nat. œuvre de Cochin, 3e vol.). Le mari est à droite, assis devant un bureau et écrivant sur un registre ; derrière lui, le jeune homme et la jeune femme, debout ; celle-ci paraît irritée et tend la bourse à son amant.

Citons encore, du même sujet, une vignette à mi-page dans le recueil dit *des Petits Conteurs,* et aussi une de Desrais pour l'édition Cazin de 1780.

Enfin il y a, sous le même titre, une gravure de N. de Larmessin, d'après Lancret (catalogue Danlos et Delisle, vente du 26 janvier 1882); des épreuves portent aussi le nom de Schmidt qui y aurait travaillé avant les retouches par de Larmessin (catalogue Clément, juin 1882, n° 511 — id. collection Malinet, janvier 1887, n° 1364) — Catalogue Bouillon, avril 1891, avant l'adresse de Buldet.

VIGNETTES SIGNÉES D'ALIAMET

TROUVÉES DANS DES RECUEILS OU DANS DES COLLECTIONS, ET DÉCRITES, MAIS SANS TITRE, ET DEVANT S'APPLIQUER A DES OUVRAGES RESTÉS INCONNUS A L'AUTEUR

249 — *Fleuron* ou *Cul-de-lampe.*

1 — Un amour, portant une petite écharpe, est posé sur un de ses genoux; il étend les bras vers des canards qui s'envolent. Dans le fond, une barrière et des arbres.

H. 0,045mm; L. 0,050mm.

En bordure à dr. : *Aliamet.*

B. Nat. (œuvre de Gravelot, tome III).

250 — *Vignette.*

2 — Un personnage à cheval, à la tête d'une troupe de cavaliers, étend le bras droit dans la direction d'une ville que l'on aperçoit au loin, au-delà d'un fleuve. Sur le fleuve, se trouve une barque montée par deux hommes; la ville est Paris, que l'on reconnaît par ses monuments tels que Notre-Dame, la flèche de la Sainte-Chapelle, la tour du Châtelet, etc.

Pièce fort ordinaire.

H. 0,070mm; L. 0,111mm.

En bordure : *Eisen inv. 1759. — J. Aliamet sculp.*

B. Nat. (œuvre d'Eisen).

251 — *Fleuron* ou *Cul-de-lampe.*

3 — Une Furie, la moitié du corps à nu, avec serpents s'agitant sur sa tête, plane dans les airs, au milieu de nuages, en tenant une torche de chaque main.

H. environ 0,070mm ; L. environ 0,090mm.

Au bas, à gauche, l'un sur l'autre : *C. Eisen inv.* — *Aliamet sculp.*

B. Nat. (œuvre d'Eisen).

252 — *Vignette,* avec filet d'encadrement.

4 — Un lion en fureur, vu de côté, la tête tournée à gauche, se bat les flancs avec sa queue ; près de lui, des rochers abrupts, et derrière, des sapins.

H. 0,060mm ; L. 0,036mm.

En bordure, à g. : *C. Eisen inv.* — à dr. *Aliamet sc.*

B. Nat. (œuvre d'Eisen).

Cette pièce et la suivante font partie d'une suite d'animaux, gravés d'après Eisen par *le Mire, le Bas* et autres.

253 — Même genre.

5 — Une antilope, vue un peu de côté, la tête tournée à droite. Au fond, montagnes, sapins.

Ces deux pièces sont assez finement gravées ; les animaux se détachent bien du paysage.

H. 0,060mm ; L. 0,036mm.

En bordure : *C. Eisen inv.* — *Aliamet sculp.*

B. Nat. (œuvre d'Eisen).

254 — *Fleuron.*

6 — Écusson au milieu de nuages, surmonté d'un chapeau de cardinal ; sur les côtés, deux amours s'essuyant les yeux. A droite, la Mort avec sa faux, à demi-cachée sous des draperies ; au bas, une croix et un poignard.

Au bas : *Eisen.* — *Aliamet.*

B. Nat.

255 — *Frontispice.*

7 — Écusson avec armoiries aux trois fleurs de lis ; il est surmonté d'une couronne royale. A gauche, la Croix, représentée sur le calice, au milieu de rayons ; à droite, attributs divers : palette et pinceaux, mappemonde, tête sculptée, casque ; draperies derrière.

H. 0,058mm ; L. 0,125mm.

Au bas : *Eisen. — Aliamet.*

B. Nat. (œuvre d'Eisen).

256 — *Fleuron.*

8 — Écusson surmonté d'une couronne et d'un chapeau de cardinal ; deux hercules de chaque côté. A claire-voie.

H. approximative 0,080mm ; L. approximative 0,120mm.

Au bas, à droite : *Eisen invenit. — Aliamet fecit.*

B. Nat.

VIGNETTES RESTÉES INCONNUES A L'AUTEUR

MAIS MENTIONNÉES DANS DES OUVRAGES OU DANS DES CATALOGUES

257 — 1. *Deux blasons* accolés, avec drapeaux, casques, etc. Entre les deux, la Mort se dresse, étendant sa faux.

Petite pièce en largeur.

Cette vignette et les deux suivantes sont mentionnées dans les *Graveurs du XVIIIe siècle* de MM. le baron Portalis et Béraldi, tome Ier, 1re partie, sous les nos 24, 25 et 26 pour Aliamet.

258 — 1. *Ex-libris (?)* de Claude-Antoine de Choiseul Beaupré, évêque : « d'azur, à la croix d'or cantonnée de vingt billettes de même, cinq en chaque canton, disposées en sautoir. »

C. Eisen invenit. — Aliamet sculpsit.

Même indication.

259 — 3. *Ex-libris (?)* aux armes du marquis de Paulmy: « d'azur, à deux léopards d'or, couronnés à l'antique, passant l'un sur l'autre, le lion de Venise pour cimier. » (Poulet-Malassis).

Même indication.

260 — 4. *Cul-de-lampe* pour *Zélis au bain* du marquis de Pezay. Genève, 1763.

Guide Cohen et divers catalogues.

C'est probablement la même pièce que celle qui est décrite pour : *la Nouvelle Zélis au bain*, (n° 236).

261 — *L'Humanité*.

5 — Indiqué par MM. le baron Portalis et Béraldi comme une des vignettes des almanachs iconologiques ; elle ne se trouvait pas dans les éditions qui me sont passées sous les yeux.

262 — *La Tentation (?)*

6 — Vignette mentionnée et décrite dans l'œuvre de Noël le Mire par M. Jules Hédou, page 254, sous le n° 402.

Je transcris textuellement :

A droite, un jeune guerrier que cherchent à convertir à leurs doctrines, deux personnages symboliques qui sont : l'Ignorance, représentée par un homme à longues oreilles, et l'Ivrognerie, sous les traits d'une mégère à la face abrutie et aux mamelles pendantes et desséchées. Cette dernière lui présente une petite peau de bélier, probablement une outre vide ; l'Ignorance lui montre, dans un miroir, ce qu'il serait en état d'ivresse. A gauche, le Temps, assis sur une butte, tient le miroir, que l'Amour regarde en s'appuyant sur son arc. Dans le fond, sur une colline, des hommes et des femmes s'adonnent à l'Ivresse.

H. 0,138mm ; L. 0,076mm.

Sous le trait carré à gauche : *C. Eisen inv.* — Sous le trait carré à droite : *Aliamet aquaforti — et fini par Le Mire.*

Cette pièce est encore une preuve de la collaboration, parfois, de le Mire et d'Aliamet, et elle montre de plus que la part de chacun était bien indiquée.

DESSINS

DESSINS

263 — GROUPE DE SALTIMBANQUES AUTOUR D'UNE BARAQUE.

La reproduction ci-jointe dispense d'en donner la description.

H. 0,184ᵐᵐ ; L. 0,285ᵐᵃʳ.

Ce charmant dessin, tracé à la pointe d'argent, rehaussé de lavis au bistre et à la gouache, est intéressant. Les personnages sont bien groupés ; ils ont de la vie et du mouvement et ils sont pris, on peut le dire, sur le vif. L'ensemble est bien complet.

Cette pièce fait partie de la collection qui m'a été léguée par mon vieil ami, feu M. Louis Ponticourt, l'un des descendants du graveur. Elle avait été achetée par lui, en 1873, à la vente du cabinet considérable de MM. Delignières de Bommy et de Saint-Amand, tous deux collectionneurs de mérite. D'après les renseignements qui m'ont été fournis, ils tenaient ce dessin de Jacques Danzel, autre graveur abbevillois, à qui il aurait été donné par Jacques Aliamet.

Ce dessin porte, d'ailleurs, la note suivante de la main de M. Delignières de Bommy : *par Aliamet, graveur né à Abbeville.*

Le mot *par* pourrait peut-être être pris pour le mot *pour,* mais ce dernier ne se comprendrait guère surtout avec l'indication de naissance qui suit et qu'on ne saurait alors expliquer ; le mot commence par un *p* majuscule se terminant par une boucle en forme d'*o*. La pièce serait, dans tous les cas, de Danzel, autre graveur abbevillois ; elle se rattacherait à Aliamet, et elle nous a paru assez jolie pour figurer utilement dans cette étude, et être reproduite.

264 — PORTRAIT DE JEUNE FILLE.

Elle est représentée en buste, presque de face, la figure tournée un peu à droite ; elle est coiffée d'un petit bonnet ou cornette qui lui cache presque entièrement les cheveux. Son costume consiste uniquement en une robe toute simple et unie, sans plis, serrée au corps avec petit passement plissé formant bordure sur le haut de la poitrine ; le cou, très dégagé, est garni d'une petite blonde en dentelles faisant deux tours ; on ne voit que le haut des bras. Le portrait est dessiné à la sanguine ; à claire-voie.

H. approximative 0,300mm ; L. approximative 0,200mm.

En haut, au crayon : *Mlle Victoire Macret, dessinée à l'âge de 10 à 11 ans par Aliamet, graveur d'Abbeville.*

Au bas, écrit à la plume de la main de M. Delignières de Bommy : *Dlle Marie-Victoire Macret, fille de h. h. Joseph Macret et de dlle Élizabeth Desrobert de Montigny, née le 17 8bre 1734, dessinée à l'âge de 10 à 13 ans par Aliamet, célèbre graveur d'Abbeville.*

Jacques Aliamet, né en 1726, le 30 novembre, avait donc dix-huit ans quand il a fait ce portrait de la tante d'un autre graveur abbevillois, Charles-François-Adrien Macret, qui fera bientôt l'objet d'une nouvelle étude. Victoire Macret était la sœur aînée de Marie-Anne-Charlotte Macret, mariée en 1759 à Jacques-André Delignières, sieur de Bommy, capitaine-major de milice garde-côtes, né le 15 janvier 1718. Elle était ainsi la belle-sœur d'un de mes ancêtres, et c'est à ce titre que ce dessin m'a été remis avec les papiers de famille à la mort de l'un de mes cousins, M. Delignières de Saint-Amand.

265 à 269 — CINQ ÉTUDES DE NUS.

Ce sont des dessins, au crayon noir et à la sanguine, sur trois feuilles signées chacune en haut : *Aliamet.*

Ils proviennent également du cabinet de MM. Delignières de Bommy et Delignières de Saint-Amand, et ils ont été achetées, en 1873, par M. Louis Ponticourt. Au bas de chacune des trois feuilles se trouve cette mention, à l'encre, de la main de M. Delignières de Bommy : *dessiné par Aliamet, graveur, né à Abbeville, reçu à l'Académie. — Autographe au crayon.*

Première feuille ; au crayon noir :

1° Une main fermée, tenant un carnet ou petit livre ; doigts un peu grêles, comme crispés ;

Deuxième feuille ; au crayon noir :

2° Une main avec trois doigts repliés ;

3° Un profil d'homme ;

4° Une main tenant un porte-crayon ;

Troisième feuille ; à la sanguine :

5° Un torse d'homme.

Ces études ont été données par l'auteur de ce travail au Musée d'Abbeville.

NOTE ADDITIONNELLE

Au cours de l'impression des tables, un de mes collègues de la Société d'Émulation, M. le comte de Galametz, a l'obligeance de me communiquer, et je l'en remercie, un document se rattachant à J. Aliamet; il l'a découvert, avec sa patience de chercheur et d'érudit, dans les archives de la Fabrique de l'église de Saint Gilles dont il est le président.

Ce document est curieux à plusieurs points de vue : il vient d'abord confirmer ce que j'avais indiqué dans la biographie relativement à l'honorabilité de Jacques Aliamet. Puis il nous fait connaître que sa femme, née Henocq, tout en s'occupant de ses cinq enfants et de son ménage, entendait bien aussi les affaires ; elle avait profité des relations que son oncle Robert Hecquet et son mari, avaient conservées à Abbeville, pour rendre à ses compatriotes quelques services ; cela devait contribuer à amener l'aisance dans cet intérieur honnête.

Cet extrait nous apprend en outre que les graveurs, tout en étant parfois marchands et éditeurs d'estampes, ne devaient pas, sans doute d'après leurs réglements, exercer d'autre profession et notamment celle de receveur ; seulement, l'interdiction ne s'étendait pas à leurs femmes, et celle d'Aliamet en profitait. A remarquer enfin l'appréciation des marguilliers sur le peu de confiance qu'on avait généralement alors dans les femmes de Paris, ce qui rendait plus flatteur encore celle qu'on accordait à l'épouse de notre graveur.

Ceci dit, je transcris textuellement le document tel qu'il m'est communiqué. Il porte la date de 1764 ; Jacques Aliamet avait alors trente-huit ans ; il était marié depuis seize ans.

Extrait du Registre aux délibérations de la Fabrique Saint-Gilles

Le dimanche 21 octobre 1764, le sieur Antoine Lennel propose à la suite de la mort du sieur Leclercq, receveur de la rente de 750 livres sur l'hôtel de ville de Paris, un monsieur de cette ville, domicilié depuis longtemps à Paris ; il s'appelle Aliamet. C'est un des premiers graveurs de Paris qui touche les rentes de plusieurs fabriciens de cette paroisse et est connu par eux pour un très parfait honnête homme et au-dessus de ses affaires.

Au procès-verbal suivant, du 28 décembre on lit :

« 4° Ledit receveur doit vous faire part de son erreur en vous proposant le sieur Aliamet graveur pour receveur de ce qui peut estre dûb à la fabrique par l'Hôtel de Ville de Paris.

La lettre qu'il a reçu de son épouse et qu'il vous met aujourd'hui devant les yeux luy apprend que son état de graveur est absolument incompatible avec celui de receveur et que d'ailleurs il ne connoit rien en cette partye ; que c'est son épouse, qui depuis cinq ans reçoit pour M. de Richemont et bien d'autres particuliers de nostre ville.

Si ce receveur peut vous convenir, on ajoute qu'il faut mettre dans la procuration les formes suivantes : lesquels ont fait et constitué pour leurs procureurs généraux et spéciaux sieur Jacques Aliamet, graveur du Roy, demeurant à Paris rue des Mathurins paroisse Saint-Étienne du Mont et damoiselle Marie-Madeleine Henocq son épouse, auxquels, tant conjointement que divisément et à l'un d'eux en l'absence de l'autre, ils donnent pouvoir de recevoir etc..... Si les femmes de Paris sont sujettes à engloutir les successions des main *(sic)* (maris sans doute) comme la pluspart d'entre vous, messieurs, nous l'ont parfaitement démontré dans la dernière assemblée, pouvez-vous aujourd'hui vous refuser à ce choix et mieux assurer les deniers de la fabrique.

Sur ce qui concerne le quatrième objet, il a été arrêté qu'il sera passé procuration aux dits sieur et dame Aliamet à l'effet de toucher la rente sur l'Hôtel de ville de Paris appartenant à cette fabrique aux mêmes rétributions que le feu sieur Leclercq, pourquoi ledit sieur Lennel demeure autorisé à passer ladite procuration devant notaires et à la faire légaliser. »

Pour copie conforme :

A Abbeville, le 4 mars 1896.

Comte de GALAMETZ.

I

CLASSEMENT DES PIÈCES

ESTAMPES PORTANT LA SIGNATURE D'ALIAMET SEUL

I — PAYSAGES — DIVERS

			Pages
1 — Garde avancée de Hulans.	1750	Wouwerman	53
2 — Halte espagnole	—	id.	54
3 — Les Amusements de l'Hiver	—	Van de Velde	55
4 — L'Espoir du Gain, etc.	—	Berghem	57
5 — La Rencontre des deux Villageoises.	—	id.	—
6 — Entretien de Voyage	1752	id.	58
7 — Le Four à Briques	1755 à 1760	id.	59
8 — La Grande Ruine	1757	id.	60
9 — Grande Chasse au Cerf.	après 1779	id.	61
10 — Vue de la Montagne des Tombeaux près de Telmissus.		Hilair	62

II — VUES OU SUJETS MARITIMES

11 — Le Lever de la Lune	1757	Van der Neer	64
12 — Vue de Boom sur le Ruppel	—	id.	65
13 — Ancien Port de Gênes.	1759	Berghem	66
14 — 1re Vue du Levant	1760	Joseph Vernet	67
15 — 2e Vue du Levant	—	id.	68

			Pages
16 — Les Italiennes laborieuses.	1765	Joseph Vernet	70
17 — Le Matin		id.	71
18 — Le Midi		id.	72
19 — Le Soir	1770	id.	73
20 — La Nuit	—	id.	74
21 — Le Rachat de l'Esclave.	1776	Berghem	75
22 — Rivage près de Tivoli	1779	Joseph Vernet	77
23 — Incendie nocturne		id.	79

III — SUJETS DIVERS

24 — La Place des Halles.	1753	Jeaurat	81
25 — La Place Maubert	—	id.	83
26 — Départ pour le Sabbat	1755	Teniers	84
27 — Arrivée au Sabbat	—	id.	85
28 — La Chambre de Justice, etc.	1759	Vien et Cochin	86
29 — La Bergère prévoyante.	1773	Boucher	87
30 — Batailles de la Chine (2e estampe)	1774	Cochin	89
31 — — (15e estampe).	—	—	91

IV — PETITS PAYSAGES — VUES

32 — 3e Vue des Environs de Saverne	Brandt	92
33 — 4e — — 	id.	93
34 — Vue du Golfe de Tarente	Berghem	94
35 — 3e Vue près de Dresde	Wagner	—
36 — 4e — — 	id.	95
37 — Ruine près d'Alessano	id.	96
38 — 1re partie du Jardin anglais de Villette	Hackert	96
39 — 2e — — —	id.	97

PIÈCES TERMINÉES PAR ALIAMET

					Pages
40 — Vue de la Place publique de Cos		1778	Hilair. — Weisbrod		98
41 — Village près de Dresde		1779	Wagner	id.	99
42 — Hameau près de Dresde		—	id.	id.	100
43 — V^e Vue des Environs de Dresde.		—	id.	id.	—
44 — VI^e — —			id.	id.	101
45 — Vue prise dans les Jardins des Camaldules			Weisbrod		102
46 — Vue de la Ville de Taormina			Chatelet. — Allix		103
47 — Vue du Temple de Pestum			Robert		—
48 — Vue de la Ville de Nicastro			Duplessis-Bertaux		104
49 — Vue de l'Etna			Allix		105
50 — Diane et Calisto			Le Titien		—
51 — Mazaniello haranguant le peuple			Duplessis-Bertaux		106
52 — Le Massacre des Innocents			Lebrun		107
53 — Le Baptême de Jésus-Christ			Poussin		108

PIÈCES DIRIGÉES PAR ALIAMET

54 — Vue de Saint-Valery-sur-Somme	1771	Hackert	109
55 — La Philosophie endormie	1776	Greuze	112
56 — 1^{re} Vue de Marseille.		J. Vernet	114
57 — 2^e — —		id.	115
58 — Temps orageux		id.	116
59 — Temps de brouillard		id.	117
60 — Le Tibre		La Croix	118
61 — Les Orientaux au bord du Tibre		id.	119
62 — Éducation d'un jeune Savoyard		Greuze	120
63-66 — Pygmalion (4 pièces)		Ch. Eisen	121
67 — 1^{re} Vue des Environ de Caudebec		Hackert	122
68 — 2^e — — —		id.	123
69 — 1^{re} Vue des Environ de Saverne		id.	124
70 — — — —		id.	125

PIÈCES EN COLLABORATION

				Pages
71 — L'Abreuvoir agréable, etc. . . . 1758	Berghem	Martenasi	Aliamet	126
72 — Vue prise dans le port de Dieppe. . 1771	Hackert	Ozanne	Aliamet	127

PIÈCES DÉDIÉES

73 — Le Temps serein	J. Vernet	Ozanne	Le Gouaz	129
74 — Les Débris de Naufrage	id.	Masquelier		130
75 — Le Fanal exhaussé	id.	Will. Byrne		131

PIÈCES ÉDITÉES

76 — L'Humilité récompensée 1755	Breenberg	Chedel	132
77 — Le Procureur antique 1771	Eisen	Macret	134
78 — Le Paysan solliciteur 1771	id.	id.	135
79 — 1^{re} Vue du Tréport	Hackert	Dufour	—
80 — 2^e — —	id.	id.	136
81 — 1^{re} Vue du Pont de l'Arche . . .	Hackert	P.-Ch.-Nic. Dufour	137
82 — — — . . .	id.	Dufour	—
83 — Le maréchal de campagne. . . .	Berghem	Levau	138
84 — La Lune cachée.	Vanderneer	Zingg	139
85 — Explosion du magasin à poudre d'Abbeville.	Choquet	Macret	—

PIÈCES RESTÉES INCONNUES A L'AUTEUR

MAIS MENTIONNÉES DANS DES OUVRAGES OU DANS DES CATALOGUES

86 — La pêche	J. Vernet	142
87 — L'Hiver.	Van der Neer	143
88 — Le Clair de Lune.	id.	—
89 — Le Retour au Village.	Berghem	144

		Pages
90 — Les Voyageurs ambulants	Berghem	144
91 — Les Voyageurs.	id.	—
92 — La Bonne Femme.	Van Ostade	—
93 — Vue de l'Elbe	Wagner et Hackert	145
94 — Vue de la Montagne de Lilliensten en Saxe	id. id	—
95-96 — Paysages	Zingg	—
97 — Paysage.	Huet	146
98 — Jésus-Christ chez Marthe et Marie	Coypel	—
99-104 — 6 Vues de Suède.	Hackert	—
105 — Cahier de Têtes d'Animaux	La Belle	—
106 — La Naissance de Vénus.	Jeaurat	—
107 — L'Éplucheuse de Salade.	id.	—
108 — L'Amour Petit Maître	id.	—
109 — L'Amour Coquette	id.	—
110-113 — Les Quatre Caractères de Femme.	id.	—
114-117 — Les Quatre Éléments	id.	147
118 — Fin d'Orage	B. Peters	—
119 — Le Naufrage	Paul Potter	—
120 — La Reine de Saba.	De Troy	—
121 — L'Heureux Passage	J. Vernet	—
122 — La Jeune Napolitaine à la pêche	id.	—
123 — Le Retour de la pêche	id.	—
124 — Mutius Scœvola	Schmuzer d'après Rubens chez Aliamet	—
125 — Ulysse enlevant Astyanax	Schmuzer d'ap. Le Calabrais chez Aliamet	148
126 — Vénus endormie	d'après Lemoine	—

VIGNETTES

OUVRAGES OU SE TROUVENT DES VIGNETTES SIGNÉES, VUES ET DÉCRITES

CLASSÉS PAR ORDRE CHRONOLOGIQUE

127 — Favart. — Théâtre. Paris, Duchesne	1743	1 pièce	152
128 — Egly (Ch.-Ph. Monthenault d') — Essais sur les Passions. La Haye	1748	1 —	153

			Pages
129 — Érasme. — Éloge de la Folie. Paris.	1751	1 pièce	154
130-132 — Voltaire. — Œuvres. Paris	—	3 —	155
133-134 — Hecquet (Robert) ; deux catalogues	1751-1752	2 —	157
135 — Oraison funèbre d'Henriette de France	—	1 —	158
136 — Oraison funèbre du roi et de la reine d'Espagne.	?	1 —	159
137-157 — Exercices de l'infanterie française	1752	21 —	160 à 163
158-169 — De Puffendorf. — Introduction à l'histoire moderne. Paris, Mérigot	1753	12 —	163 à 168
170 — De Coulange. — Poésies variées. Paris, Cailleau.	—	1 —	168
171-173 — Lucrèce ; traduction Marchetti. Amsterdam	1754	3 —	169 à 171
174 — Boulanger de Rivery. — Fables et contes. Paris, Duchesne	—	1 —	—
175-177 — La Fontaine. — Fables. Paris, Dessaint, Saillart et Durand	1755	3 —	—
178 — Le P Langier. — Essai sur l'architecture. Paris, Duchesne	—	1 —	173
179 — Deschamps de Sainte-Suzanne. — Almanach poétique, etc.	1756	1 —	174
180-198 — Boccace. — Il Decameron. Londres, Paris	1757	19 —	174 à 182
199-202 — Plaute. — Comédies. Paris, Barbou.	1759	4 —	183
203 — Racine. — Œuvres complètes. Paris	1760	1 —	184
204-207 — La Fontaine. — Contes. Amsterdam, Paris, Barbou	1762	4 —	185 à 188
208 — J.-J. Rousseau. — Julie ou la Nouvelle Héloïse. Amsterdam	1761	1 —	188
209 — Marmontel. — Contes moraux. Amsterdam, Rey	—	1 —	189
210 — Médaillon de Louis XV	1764	1 —	—
211 — Marquis de Pezay. — Le Pot-pourri. Genève et Paris, Jorry	—	1 —	190
212-222 — Dorat. — Lettres en vers, etc. Paris, Séb. Jorry.	1764-1776	11 —	191 à 196
223-228 — Gravelot et Cochin. — Almanach iconologique. Paris, Lattré	1765-1781	6 —	196 à 199
229 — Bruté de Loirelle. — Les ennemis réconciliés. La Haye	1766	1 —	200
230-231 — Blin de Sainmore. — Héroïdes, lettres. Paris, Jorry.	1765-1767	3 —	200 à 202
233 — De Laujon. — Romances historiques, etc.	1767	1 —	202
234-235 — Henault Nouvel. — Abrégé chronologique de l'histoire de France. Paris, Prault	1768	2 —	203

			Pages
236 — Marquis de Pezay. — La nouvelle Zélis au bain. Genève	1768	1 —	204
237 — Tacite. — Traduction de l'abbé de la Bleterie. .	1768	1 pièce	205
238-242 — Dorat. — Les Baisers. La Haye et Paris, Lambert et Delalain.	1770	5 —	206 à 208
243-244 — Léonard. — Poésies pastorales. Genève et Paris, Lejay	1771	2 —	209
245 — Dionis Duséjour. — Origine des Grâces. Paris .	1777	1 —	210
246-247 — Billardon de Sauvigny. — Les après-soupers de la Société. Paris	1782-1783	2 —	—
248 — La Fontaine. — Contes et nouvelles. Paris, Didot	1795	1 —	211

VIGNETTES SIGNÉES D'ALIAMET

TROUVÉES DANS DES RECUEILS OU DANS DES COLLECTIONS, ET DÉCRITES, MAIS SANS TITRE, ET DEVANT S'APPLIQUER A DES OUVRAGES RESTÉS INCONNUS A L'AUTEUR

249-256 — Fleurons, Vignettes, Frontispices. 214 à 216

VIGNETTES RESTÉES INCONNUES A L'AUTEUR

MAIS MENTIONNÉES DANS DES OUVRAGES OU DANS DES CATALOGUES

257-262 — Ex-libris, divers 217 à 218

DESSINS

263-269 . 221 à 223

II

RELEVÉ CHRONOLOGIQUE DES ESTAMPES

PORTANT UNE DATE ET SIGNÉES D'ALIAMET SEUL

———

1750	Garde avancée de Hulans.
—	Halte espagnole.
—	Les Amusements de l'Hiver.
—	L'espoir du Gain.
—	La Rencontre des deux Villageoises.
1752	Entretien de Voyage.
1753	La Place des Halles.
—	La Place Maubert.
1755	Départ pour le Sabbat.
—	Arrivée au Sabbat.
?	Le Four à Briques.
1757	Le Lever de la Lune.
?	Vue de Boom sur le Ruppel.
?	La Grande Ruine.
1759	La Chambre de Justice.
—	Ancien Port de Gênes.
1760	1re Vue du Levant.
—	2e — —
1765	Les Italiennes laborieuses.
vers 1770	Le Matin.
—	Le Midi.
—	Le Soir.
—	La Nuit.

236 L'ŒUVRE GRAVÉ DE JACQUES ALIAMET

1773	La Bergère prévoyante.
1774	Bataille de la Chine 2ᵉ estampe.
—	— — 15ᵉ estampe.
1776	Le Rachat de l'Esclave.
1779	Grande Chasse au Cerf.
—	Rivage près de Tivoli.

DATES RESTÉES INCONNUES

Incendie nocturne.
Vue de la Montagne des Tombeaux.
3ᵉ Vue des Environs de Saverne.
4ᵉ — —
Vue près du golfe de Tarente.
3ᵉ Vue près de Dresde.
4ᵉ — —
1ʳᵉ partie du jardin anglais de Villette.
2ᵉ — — —
Ruine près d'Alessano.

III

OUVRAGES CONSULTÉS

Almanach historique et raisonné des Architectes, Peintres, Sculpteurs, Graveurs et Ciseleurs. — Paris, chez la V^{ve} Duchesne, 1776.

BACHAUMONT. — Mémoires secrets pour servir à l'histoire de la république des lettres. — 6 vol. in-12, 1777.

BARTSCH. — Le Peintre-Graveur ; par WEIGEL. — Leipzig, 1843.

BASAN. — Dictionnaire des Graveurs. — Paris, 1776.

BASAN. — Catalogue de la vente de J. Aliamet. — 1^{er} décembre 1788.

BÉRALDI (HENRI). — Les Graveurs du XIX^e siècle. — Paris, Conquet, 1892, 12 vol. in-8°.

BLANC (CH.) — Trésor de la Curiosité. — 1857-1858.

Biographie des Hommes célèbres, des Savants, des Artistes et des Littérateurs du département de la Somme. — Amiens, 1835, 2 vol. in-8°.

BONNARDOT. — Histoire de la Gravure en France. — Paris, 1849.

BOURCARD (GUSTAVE). — Les Estampes du XVIII^e siècle ; Guide manuel de l'Amateur. — Paris, Dentu, 1885.

BRULLIOT. — Dictionnaire des Monogrammes. — Munich, 1832-1834.

CHALLAMEL (A.) — Les Légendes de la place Maubert. — Paris, Lemerre, 1877, in-16.

CAMPARDON. — Madame de Pompadour et la cour de Louis XV au milieu du XVIII^e siècle. — Paris, Plon, 1867.

CHENNEVIÈRES (DE) et MONTAIGLON (DE). — Archives de l'Art Français ;

Recueil de Documents inédits relatifs à l'Histoire des Arts en France. — Abecedario de Mariette. — Paris, Dumoulin, 1851-1862, 12 vol.

CHENNEVIÈRES (DE). — Portraits inédits d'artistes Français. — 1856.

COHEN. — Guide de l'Amateur de livres à vignettes du XVIII^e siècle. — 2^e édition, 1876.

CLÉMENT DE RIS. — Les Musées de Province.

COLLENOT. — Manuscrits. — Abbeville.

DEVÉRITÉ. — Histoire du comté de Ponthieu. — Londres (Abbeville), 1765-67, 2 vol.

DRAIBEL (HENRI). — (BÉRALDI). — Les Graveurs de vignettes et de portraits de petit format, ou Illustrations du XVIII^e siècle. — 1877.

DUMESNIL (ROBERT). — Le peintre-graveur Français. — Paris, 1835-1868. Continué par PROSPER DE BAUDICOURT.

DUPLESSIS (GEORGES). — Histoire de la Gravure en France. — Paris, Rapilly, 1861. Couronné par l'Institut.

DUSSIEUX. — Les Artistes Français à l'étranger. — 1856.

Gazette des Beaux-Arts. — 1860.

GONCOURT (DE). — Portraits intimes. — 1857-1858, in-8°.

GONCOURT (DE). — L'Art au XVIII^e siècle. — Paris, Rapilly, 1860-1867.

GRATTIER (DE). — Notice sur J. Aliamet. — Mémoires de la Société des Antiquaires de Picardie. — Année 1859.

HECQUET (ROBERT). — Catalogue de l'œuvre de de Poilly et des estampes gravées par Wouwerman. — 1752.

HEINECKEN. — Dictionnaire des artistes dont nous avons des estampes, etc. — Leipzig, 1778-1790, 4 vol. in-4°.

HERLUISON. — Recueil des actes concernant les Artistes Peintres, Graveurs, Architectes et Sculpteurs, extraits des registres de l'état-civil de Paris, etc., avec notes. - Orléans, 1871.

HOZIER (D'). — Armorial général.

HUBERT et ROST. — Notice générale des Graveurs. — Dresde et Leipzig, 1787.

IGNACE (Le P.) — Histoire ecclésiastique d'Abbeville. — Paris, 1657.

JAL. — Dictionnaire critique de géographie et d'histoire, etc., d'après des documents inédits. — 2^e édition. Paris, Plon, 1872. 1 vol. in-4°.

Joubert, père. — Manuel de l'Amateur d'estampes. — 1821.

Lagrange (Léon). — Les Vernet; Joseph Vernet et la Peinture au XVIII^e siècle. Paris, 1874.

Lagrange (Léon). — Joseph Vernet, sa Vie, sa Famille et son Siècle. — Paris, 1859.

Lebas. — Histoire de la Gravure par ses produits. — Orléans, 1872.

Le Blanc. — Manuel de l'Amateur d'Estampes. — Paris, 1850-1857.

Lempereur. — Dictionnaire des Graveurs. — 1795.

Louandre. — Biographie d'Abbeville. — Abbeville, Devérité, 1829. Manuscrit à la Bibliothèque nationale; estampes.

Macqueron (Henri). — Iconographie du département de la Somme. — Abbeville, Paillart, 1886.

Mercier. — Tableau de Paris.

Mercure de France de 1750 à 1779.

Michaut. — Biographie universelle. — Paris, 1811-1828, 52 vol. in-8°.

Paignon-Dijonval (Cabinet de). — Paris, de l'imprimerie de M^{me} Huzard. — 1810, 1 vol. in-4°.

Perrault-Dabot. — L'Art en Bourgogne. — Paris, 1894.

Perrot. — Manuel de la Gravure.

Piot (Eugène). — État civil de quelques artistes français; naissances, mariages, décès. — Paris, 1873.

Portalis et Béraldi. — Les Graveurs du XVIII^e siècle. — Paris, Morgand et Fatout, 1882, 6 vol. in-8°.

Prarond (Ernest). — La Topographie historique et archéologique d'Abbeville. — 3 vol. gr. in-8°, 1871, 1878, 1884.

Prarond (Ernest). — Les Gardes scels, Auditeurs et Notaires d'Abbeville. — Amiens, 1867.

Renouviers (Jules). — Histoire de l'Art pendant la Révolution. — 1863.

Société d'Émulation. — Bulletin an VII.

Zani. — Encyclopedia.

IV

TABLE ALPHABÉTIQUE

DES PIÈCES COMPRISES DANS CE CATALOGUE

DIVISION GÉNÉRALE

Nos du catalogue		Abréviations	Pages
	Estampes	est.	
1-39	Estampes portant la signature d'Aliamet seul	est. Al. seul.	53 à 97
40-53	Pièces terminées par Aliamet	p. term.	98 à 108
54-70	Pièces dirigées par Aliamet	p. dir.	109 à 125
71-72	Pièces en collaboration	p. en collab.	126 à 128
73-75	Pièces dédiées par Aliamet	p déd.	129 à 131
76-85	Pièces éditées par Aliamet	p. éd.	135 à 140
86-126	Pièces restées inconnues à l'auteur mais mentionnées dans des ouvrages ou dans des catalogues	p. ment.	142 à 148
	Vignettes	vign.	
127-248	Signées d'Aliamet, vues et décrites	s. v. d.	152 à 213
249-256	Signées d'Aliamet, trouvées dans des recueils ou dans des collections, et décrites, mais sans titre, et devant s'appliquer à des ouvrages restés inconnus à l'auteur .	s. t.	214 à 216
257-262	Restées inconnues à l'auteur, mais mentionnées dans des ouvrages ou dans des catalogues	ment.	217 à 218
263-269	Dessins	dess.	221 à 223

Estampes	est.
Pièce	p.
Catalogue	cat.
Tome	t.
Estampe-figure	est. fig.
Frontispice	front.
Fleuron	fleur.
Cul de lampe	cul de l.

A

Nos du catalogue		Pages
71	— *Abreuvoir* (l') *agréable et champêtre.* est. Al. seul.	126
37	— *Alessano (ruine près d').* est. Al. seul.	96
223-228	— *Almanach iconologique.* La Discrétion, l'Espérance, la Fidélité, l'Humanité, la Magnificence, la Méditation. vign. s. v. d.	196 à 199
109	— *Amour* (l') *coquette.* p. ment.	146
108	— *Amour* (l') *petit-maître.* p. ment.	—
3	— *Amusements* (les) *de l'hiver.* est. Al. seul.	55
13	— *Ancien port de Gênes.* est. Al. seul.	66
105	— *Animaux* (cahier de têtes d'). p. ment.	146
135	— *Anne-Henriette de France* (madame). Oraison funèbre. fleur s. v. d. .	158
27	— *Arrivée au Sabbat.* est. Al. seul.	85

B

53	— *Baptême* (le) *de Jésus-Christ.* p. ment.	108
30-31	— *Batailles de la Chine.* est. vign. Al. seul	89 à 91
29	— *Bergère* (la) *prévoyante.* est. Al. seul	87
	Billardon de Sauvigny. — Les Après-Soupers de la Société :	
246	— T. II. La Sage Épreuve. fleur. s. v. d.	210
247	— T. III. La marchande de Modes. fleur. s. v. d.	211
	Blin de Sainmore. — Héroïdes.	
230	— Lettre de Biblis à Canus. vign. s. v. d.	200
231	— Lettre de Gabrielle d'Estrées à Henri IV. cul de l. s. v. d.	201
232	— Lettre de Sapho à Paon. vign. s. v. d.	202
237	— *Bleterie (la).* — Traduction de *Tacite.* 1er vol. liv. 1re. fleur. s. v. d.	205
	Boccace. — Le Decameron :	
180	— T. Ier. front. s. v. d.	174
181	— Novella ottava. vign. s. v. d.	175
182	— Giornata seconda. —	176
183	— T. II. Giornata quarta. cul. de l. s. v. d.	—
184	— Novella sesta. vign. s. v. d.	177
185	— Novella septima. —	—

		Pages
186 — — Giornata quarta. cul de l. s. v. d.		177
187 — T. III. Titre. s. v.		178
188 — — Giornata quinta. vign. s. v. d.		—
189 — — Novella prima. —		—
190 — — Novella seconda. —		179
191 — — Novella terza. —		—
192 — — — —		180
193 — T. IV. Front. s. v. d.		—
194 — — Giornata settima. vign. s. v. d.		—
195 — — Novella nona. —		181
196 — — Novella quinta. —		182
197 — T. V. Front. s. v. d.		—
198 — — Vign. —		—
92 — Bonne femme (la). p. ment.		144
12 — Boom sur le Ruppel (vue de). est. Al. seul.		65
174 — Boulanger de Rivery. — Fables et contes. vign. fleur. s. v. d. . . .		171
59 — Brouillard (temps de). p. dir.		117
229 — Bruté de Loirelle. — Les Ennemis réconciliés. est. fig. s. v. d. . . .		200

C

45 — Camaldules (vue prise dans les jardins des). p. term.		102
110-113 — Caractères de femme (les quatre). p. ment.		146
133 — Catalogue des estampes d'après Rubens, par Robert Hecquet. fleur. s. v. d.		157
134 — Catalogue de l'œuvre de Fr. de Poilly, par Robert Hecquet. fleur. s. v. d.		158
67-68 — Caudebec en Normandie (1re et 2e vue des environs de). p. dir. . . .		122 à 123
28 — Chambre (la) justice fait rendre gorge aux Maltôtiers. est. Al. seul . . .		86
9 — Chasse au cerf (la grande). est. Al. seul.		61
30-31 — Chine (batailles de la). est. vign. Al. seul		89 à 91
88 — Clair de lune (le). p. ment.		143
199-202 — Comédies de Plaute. vign. s. v. d.		183 à 184
209 — Contes moraux, par Marmontel. fleur. s. v. d.		189
170 — Coulange (de). — Poésies variées. front. s. v. d.		168
40 — Cos (vue de la place publique de). p. term.		98

D

		Pages
74 —	*Débris* (les) du naufrage. p. déd.	130
26 —	*Départ pour le Sabbat.* est. Al. seul	84
179 —	*Deschamps de Sainte - Suzanne*. — Almanach poétique. page 160. vign. fleur. s. v. d.	174
	Dessins :	
263 —	Groupe de saltimbanques	221
264 —	Portrait de jeune fille	222
265-269 —	Cinq études de nu	—
50 —	*Diane et Calisto.* est. term.	105
72 —	*Dieppe (vue prise dans le port de).* p. en collab.	127
	Dionis Duséjour. — Origine des Grâces :	
245 —	Chant V. vign. fig. s. v. d.	210
	Dorat. — Les Baisers :	
238 —	Titre. fleur. s. v. d.	206
239 —	P. 65. cul de l. s. v. d.	207
240 —	5e baiser. vign. fleur. s. v. d.	—
241 —	17e baiser. — —	208
242 —	18e baiser. cul de l. s. v. d.	—
	Dorat. — Lettres en vers, etc. :	
212 —	Lettre d'Octavie, sœur d'Auguste, à Antoine. vign. fleur. s. v. d. .	191
213 —	— — — cul de l. s. v. d. . .	—
214 —	Hero et Léandre. cul de l. s. v. d.	192
215 —	Lettre d'Alcibiade à Glycère. est. fig. s. v. d.	—
216 —	— — — cul de l. s. v. d.	193
217 —	Lettre du comte de Comminges à sa mère. vign. fleur. s. v. d. . .	—
218 —	— — — — cul de l. s. v. d.	—
219 —	Réponse de Valcour à Zélia. vign. fleur. s. v. d.	194
220 —	— — cul de l. s. v. d.	195
221 —	Lettre de lord Velfort à milord Dirton. vign. fleur. s. v. d. . .	—
222 —	— — — — cul de l. s. v. d. . . .	196
42 —	*Dresde* (hameau près de). p. term.	100
35-36 —	— (IIIe et IVe vue près de). est. Al. seul.	94 à 95
43-44 —	— (Ve et VIe vue des environs de). p. term.	100 à 101

E

		Pages
62	— *Education* (l') *d'un jeune savoyard*. p. dir.	120
128	— *Egly (Ch.-Ph. Monthenault d')*. — Essai sur les Passions. front. s. v. d.	152
93	— *Elbe (vue de l')*. p. ment.	145
114-117	— *Eléments (les quatre)*. p. ment.	—
6	— *Entretien de voyage*. est. Al. seul.	58
67-68	— *Environs de Caudebec en Normandie (Ire et IIe vue des)*. p. dir.	122 à 123
43-44	— *de Dresde (Ve et VIe vue des)*. p. term.	100 à 101
69-70	— *de Saverne (Ire et IIe vue des)*. p. dir.	124 à 125
32-33	— — *(IIIe et IVe vue des)*. est. Al. seul	92 à 93
107	— *Eplucheuse de salade (l')*. p. ment.	146
129	— *Érasme*. — Eloge de la folie. cul de l. s. v. d.	154
21	— *Esclave* (Rachat de l'). est. Al. seul.	75
49	— *Etna* (vue de). p. term.	105
4	— *Espoir* (l') *du gain*, etc. est. Al. seul.	57
85	— *Explosion du magasin à poudre d'Abbeville*. p. éd.	139
137-157	— *Exercices de l'infanterie française*. 21 vig. v. d.	160 à 163

F

75	— *Fanal (le) exhaussé*. p. déd.	131
127	— *Favart (Théâtre de M.)*. front. s. v. d.	152
118	— *Fin d'orage*. p. ment.	147
7	— *Four (le) à briques*. est. Al. seul.	59

G

1	— *Garde avancée de Hulans*. est. Al. seul.	53
13	— *Gênes (ancien port de)*. est. Al. seul.	66
9	— *Grande (la) chasse au cerf*. est. Al. seul.	61
8	— *Grande (la) ruine*. est. Al. seul.	60

H

	Pages
24 — *Halles* (la place des). est. Al. seul.	81
2 — *Halte espagnole*. est. Al. seul.	54
42 — *Hameau de Dresde*. p. term.	100
133 — *Hecquet (Robert)*. Catalogue des estampes d'après Rubens. Fleur. s. v. d.	157
134 — — — Catalogue de l'œuvre de F. de Poilly. Fleur. s. v. d.	158
Henault. — Nouvel abrégé chronologique de l'Histoire de France :	
234 — Robert, roy de France. est. vign. s. v. d.	203
235 — Philippe Ier, roi de France. est. vign. s. v. d.	204
121 — *Heureux (l') passage*. p. ment.	147
158-169 — *Histoire moderne générale (introduction à l')*, par le baron de Puffendorf. 12 p. s. v. d.	163 à 168
87 — *Hiver (l')*. p. ment.	143
76 — *Humilité (l') récompensée*. p. éd.	132

I

23 — *Incendie nocturne*. est. Al. seul.	79
137-157 — *Infanterie française* (exercices de l'). 21 vign. v. d.	160 à 163
16 — *Italiennes (les) laborieuses*. est. Al. seul.	70

J

38-39 — *Jardin anglais de Villette*. (1re et 2e partie du), est. Al. seul. . . .	96 à 97
98 — *Jésus-Christ chez Marthe et Marie*. p. ment.	146
62 — *Jeune Savoyard* (l'éducation d'un). p. dir.	120
208 — *Julie ou la nouvelle Héloïse* (J.-J. Rousseau) 1761 t. II. La force paternelle. est. fig. s. v. d.	188

L

		Pages
	La Fontaine. — Contes, éd. 1765 :	
204 —	La fiancée du roi de Garbe, p. 92. est. fig. s. v. d.	185
205 —	— p. 102 —	186
206 —	Les deux amis. est. fig. s. v. d.	187
207 —	L'hermite. est. fig. v. d.	—
	La Fontaine. — Contes et nouvelles. éd. 1795 :	
248 —	A femme avare, galant escroc. vign. fig. s. v. d.	211
	La Fontaine. — Fables, éd. 1755 :	
175 —	T. II. La grenouille et le rat. est. vign. s. v. d.	171
176 —	— Tribut envoyé à Alexandre. —	172
177 —	T. IV. L'amour et la folie. est. fig.	173
178 —	*Langier* (le P.). Essai sur l'architecture. front. s. v. d.	173
233 —	*Laujon (de)*. Recueil de romances historiques, etc. Ier vol. fleur. s. v. d.	202
	Léonard. — Poésies pastorales 1771 :	
243 —	Le printemps. fleur. s. v. d.	209
244 —	A ma muse. cul de l.	—
14-15 —	*Levant* (Ier et IIe vue du). est. Al. seul.	67 à 68
11 —	*Lever de la lune* (le). est. Al. seul.	64
94 —	*Lilliensten en Saxe* (vue de la montagne de). p. ment.	145
210 —	*Louis XIV*. Médaillon. vign. s. v. d.	189
	Lucrèce. — De la nature des choses :	
171 —	T. Ier, liv. Ier. est. fig. s. v. d.	169
172 —	— liv. III. cul de l. s. v. d.	170
173 —	T. II, liv. V. — —	—
84 —	*Lune (la) cachée*. p. éd.	139

M

83 —	*Maréchal (le) de Campagne*. p. éd.	138
	Marmontel. — Contes moraux, 1761 :	
209 —	Fleur. s. v. d.	189

56-57 — *Marseille* (Ire, IIe vue de). p. dir.	114 à 115	
52 — *Massacre (le) des Innocents*. p. term.	107	
17 — *Matin (le)*. est. Al. seul.	71	
25 — *Maubert (la place)*. est. Al. seul.	83	
51 — *Mazaniello haranguant le peuple*. p. term.	106	
18 — *Midi (le)*. est. Al. seul.	72	
10 — *Montagne des tombeaux près de Telmissus (vue de la)*. est. Al. seul. . .	62	
124 — *Mutius Scævola*. p. ment.	147	

N

106 — *Naissance de Vénus*. p. ment.	146	
122 — *Napolitaine (la jeune) à la pêche*. p. ment.	147	
Nature (de la) des choses. — Lucrèce :		
171 — T. Ier liv. Ier. est. fig. s. v. d.	169	
172 — liv. II. cul de l. s. v. d.	170	
173 — T. II liv. V. — — 	—	
119 — *Naufrage (le)*. p. ment.	147	
74 — *Naufrage (les débris du)*. p. éd.	130	
48 — *Nicastro (vue de la ville de)*. p. term.	104	
20 — *Nuit (la)*, (par erreur 18). est. Al. seul.	74	
236 — *Nouvelle Zélis au bain (la)* par le marquis de Pezay. 2e chant. vign. s. v. d.	204	
208 — *Nouvelle Héloïse (Julie ou la)*, J.-J. Rousseau. t. II, la Force paternelle. est. fig. s. v. d.	188	

O

135 — *Oraison funèbre* de Madame Anne Henriette de France. fleur s. v. d. .	158	
136 — *Oraison funèbre du roi et de la reine d'Espagne*. cul de l. s. v. d. . .	159	
118 — *Orage (fin d')*. p. ment.	147	
58 — *Orageux (temps)*. p. dir.	116	

P

12 — *Passage (l'heureux)*. p. ment.		147
97 — *Paysage*, par Huet. p. ment.		145
95-96 — *Paysages*, par Zingg. 2 p. ment.		145
78 — *Paysan (le) solliciteur*. p. éd.		135
86 — *Pêche (la)*. p. ment.		142
123 — — *(retour de la)*. p. ment.		147
47 — *Pestum (vue du temple de)*. p. term.		103
236 — *Pezay (marquis de)*. — La nouvelle Zélis au bain, 2ᵉ chant. vign. s. v. d.		204
211 — *Pezay (marquis de)*. — Le Pot pourri, nº 34. cul de l. s. v. d. . .		190
235 — *Philippe Iᵉʳ, roi de France* (nouvel abrégé chronologique de l'histoire de France, de *Hénault*). est. vign. s. v. d.		203
55 — *Philosophie (la) endormie*. p. dir.		112
24 — *Place (la) des halles*. est. Al. seul.		81
25 — *Place (la) Maubert*. est. Al. seul.		83
40 — *Place publique de Cos (vue de la)*. p. term.		98
Plaute. — Comédies :		
199 — T. Iᵉʳ. front. s. v. d.		183
200 — — acte Iᵉʳ Amphitryonus. vign. s. v. d.		—
201 — — — Bachides. —		184
202 — — — Pœnulus. —		—
81-82 — *Pont de l'Arche* (Iᵉ et IIᵉ vue du). p. éd.		137
211 — *Pot pourri* (le), du marquis de Pezay. nº 34. cul de l. s. v. d. . . .		190
80 — *Procureur (le) antique*. p. éd.		134
Puffendorf (Baron de). — Introduction à l'histoire moderne générale, etc. :		
158 — T. Iᵉʳ. front. s. v. d.		163
159 — Discours préliminaire. cul de l. s. v. d.		164
160 — Histoire du Portugal. —		—
161 — République de Venise. vign. s. v. d.		165
162 — Duché de Modène. cul. de l. —		—
163 — T. III. fleur. s. v. d.		—
164 — Fin de l'Islande. cul de l.		166
165 — T. V. fleur. s. v. d.		—
166 — La Germanie. cul de l. s. v. d.		167

167	— Histoire des Juifs. fleur s. v. d.	167
167	— Histoire des Mèdes. cul de l. s. v. d.	—
169	— Histoire des Perses. — 	168
63-66	— *Pygmalion*. p. dir.	121

R

21	— *Rachat (le) de l'esclave*. est. Al. seul.	75
203	— *Racine* (Jean). Œuvres complètes, 1780. T. Ier. — Andromaque. vign. fig. s. v. d. .	184
120	— *Reine (la) de Saba*. p. ment.	147
5	— *Rencontre (la) des deux villageoises*. est. Al. seul	57
89	— *Retour au village*. p. ment.	144
123	— *Retour (le) de la pêche*. p. ment.	147
22	— *Rivage près de Tivoli*. est. Al. seul.	77
234	— *Robert, roy de France* (Hénault, nouvel abrégé chronologique de l'histoire de France). est. vign. s. v. d.	203
136	— *Roi et reine d'Espagne* (oraison funèbre). cul de l. s. v. d.	159
208	— *Rousseau (J.-J.)* — Julie ou la nouvelle Héloise. T. II. — La Force paternelle. est. fig. s. v. d.	188
8	— *Ruine (la grande)*. est. Al. seul	60
37	— — *près d'Alessano*. est. Al. seul	96

S

120	— *Saba* (la reine de). p. ment.	147
27	— *Sabbat* (arrivée au). est. Al. seul	85
26	— — (départ pour le). est. Al. seul.	84
54	— *Saint-Valery-sur-Somme* (vue de). p. dir.	109
69-76	— *Saverne* (Ire et IIe vue des environs de). p. dir.	124 à 125
32-33	— — (IIIe et IVe — — est. Al. seul	92 à 93

19 —	*Soir* (le). est. Al. seul	73
73 —	*Serein* (le temps). p. déd.	129
99-104 —	*Suède* (vues de). p. ment.	146

T

237 —	*Tacite.* — Traduction de la Bleterie 1768. I^{er} vol, liv. I^{re}. fleur. s. v. d.	205
34 —	*Tarente* (vue près du golfe de). est. Al. seul	94
46 —	*Taormina* (vue de la ville de). p. term.	103
10 —	*Telmissus* (vue de la montagne des tombeaux près de). est. Al. seul. .	62
59 —	*Temps de brouillard.* p. dir.	117
58 —	*Temps orageux.* p. d.	116
73 —	*Temps (le) serein.* p. déd.	129
127 —	*Théâtre de M. Favart.* front. s, v, d,	152
60 —	*Tibre (le).* p. dir.	118
79-80 —	*Tréport* (I^{re} et II^e vue du). p. éd.	135 à 136

U

125 —	*Ulysse enlevant Astyanax.* p. ment.	148

V

126 —	*Vénus endormie.* p. ment.	—
106 —	*Vénus* (naissance de). p. ment.	146
89 —	*Village* (retour au). p. ment.	144
41 —	*Village près de Dresde.* p. ment.	99
5 —	*Villageoises* (rencontre des deux). est. Al. seul	57
38-39 —	*Villette* (1^{re} et 2^e partie du jardin anglais de). est. Al. seul	96 à 97

Voltaire. — Œuvres :

130 —	Henriade (chant VI). est. fig. s. v. d.	155
131 —	— (chant IX). —	156
132 —	Le Fanatisme. front. s. v. d.	—
91 —	*Voyageurs* (les). p. ment.	144
90 —	*Voyageurs ambulants* (les). p. ment.	—
12 —	*Vue de Boom sur le Ruppel*. est. Al. seul	65
93 —	— *de l'Elbe*. p. ment.	145
67-68 —	— (Ire et IIe) *des environs de Caudebec en Normandie*. p. dir. . . .	122 à 123
49 —	— *de l'Etna*. p. term.	105
43-44 —	— (Ve et VIe) *des environs de Dresde*. p. term.	100 à 101
69-70 —	— (Ire et IIe) *des environs de Saverne*. p. dir.	124 à 125
32-33 —	— (IIIe et IVe) — — est. Al. seul.	92 à 93
14 —	— (Ire et IIe) *du Levant*. est. Al. seul.	67 à 68
56-57 —	— (Ire et IIe) *de Marseille*. p. dir.	114 à 115
94 —	— *de la montagne de Lilliensten en Saxe*. p. ment.	145
10 —	— *de la montagne des tombeaux de Telmissus*. est. Al. seul . . .	62
40 —	— *de la place publique de Cos*. p. term.	98
81-82 —	— (Ire et IIe) *du Pont de l'Arche*. p. éd.	137
99-104 —	— *de Suède*. p. ment.	146
35-36 —	— (IIIe et IVe) *près de Dresde*. est. Al. seul.	94 à 95
34 —	— *près du golfe de Tarente*. est. Al. seul	94
72 —	— *prise dans le port de Dieppe*. p. en collab.	127
45 —	— *prise dans les jardins des Camaldules*. p. term.	102
54 —	— *de Saint-Valery-sur-Somme*. p. dir.	109
47 —	— *du temple de Pestum*. p. term.	103
48 —	— *de la ville de Nicastro*. p. term.	104
46 —	— *de la ville de Taormina*. p. term.	103
79-80 —	— (Ire et IIe) *du Tréport*. p. éd.	135 à 136

TABLE DES NOMS CITÉS

AVEC INDICATION DES PAGES

A

AGNÈS, marchand d'estampes à Amiens — 128.
AILLY (JACQUES-NICOLAS LE BOUCHER D'), seigneur de Richemont, etc. — 110, 127, 137.
ALIAMET, (divers membres de la famille) — III, 1, 2, 3, 4, 5, 6, 7, 11, 12, 16, 25, 27.
ALIAMET (FRANÇOIS-GERMAIN), graveur abbevillois — 3, 4.
ALISIÉ, marchand d'estampes à Paris — 205.
ALLIX, graveur — 103, 105.
ALYAMET DE QUONY — 4.
ARGENSON (marquis d') — 18.
ATTIRET (le P.) jésuite missionnaire en Chine — 21, 90, 91.
AUBERT (MICHEL), graveur — 146.
AUDRAN, graveur — 146.
AVRIL, graveur — 117.

B

BACHELIER, graveur — 9.
BACHAUMONT — 47.
BACQUOY, graveur — 9, 10, 18, 207.
BAILLOU (famille), à Abbeville — 6.
BALECHOU, graveur — 20, 36.
BANCE, expert à Paris — 62, 144.
BARBOU, éditeur à Paris — 183, 186.
BARNE (J.), graveur — 22, 145.
BASAN, expert à Paris — 8, 27, 30, 58, 88.

BAUDOIN, peintre — 75.
BEAUMONT, graveur — 54.
BEAUVARLET (famille), à Abbeville — 6.
BEAUVARLET (JACQUES-FIRMIN), graveur abbevillois — III, 6, 8, 16, 17, 25, 26, 29, 31, 43, 46, 107, 146, 172, 173.
BEHAGUE (vente) — 82, 84, 121.
BÉJART (ARMANDE), veuve de Molière — 4.
BELIN, libraire à Paris — 18, 160.
BENTINCK (comtesse de) — 22.
BÉRALDI (HENRI) ❀ — VI, 21, 27, 34, 36, 38, 40, 41, 42, 45, 71, 88, 90, 91, 113, 153, 154, 155, 163, 169, 170, 174, 175, 187, 188, 189, 190, 191, 193, 194, 195, 197, 198, 199, 201, 206, 208, 210, 212, 217.
BERGHEM, peintre — 11, 13, 14, 25, 35, 36, 37, 47, 57, 58, 59, 60, 61, 62, 65, 67, 76, 77, 94, 127, 138, 144.
BERNE BELLECOUR (ETIENNE) ❀, peintre à Paris — III.
BERTAUT, graveur — 117.
BERTHE, épouse de Robert, roi de France, 203.
BILLARDON DE SAUVIGNY — 27, 210, 211.
BILLEHAUT (MARIE-FRANÇOISE), femme Mathieu — 2, 3.
BINET (LOUIS), graveur — 26, 207.
BLANC (CHARLES) — 56, 57, 60, 62, 71, 76, 133, 143, 144.
BLAMONT — 61.
BLANCHON, graveur — 27.
BLÉTERIE (abbé de la) — 205, 206.
BLEUET, éditeur — 170.
BLIN DE SAINMORE — 39, 200, 201, 202.
BLOT (ALFRED), avocat à Paris — II.
BOCCACE — 39, 174, 175, 176, 178, 180, 182.
BOIZOT, sculpteur — 29, 30.
BORDE (JOSEPH DE LA), fermier général — 18.
BOREL, dessinateur — 106.
BOREL D'HAUTERIVE — 5.
BORMANS — 143.
BOUCHER DE CRÈVECŒUR (père) — 165.
BOUCHER DE CRÈVECŒUR (ARMAND), vice-président de la Société d'Émulation à Abbeville — 209.
BOUCHER DE CRÈVECŒUR DE PERTHES — II, 209.
BOUCHER (FRANÇOIS), peintre — 14, 31, 35, 69, 88, 175, 179, 212.

Bouchot (Henri), conservateur au département des Estampes à Paris — vi.
Bouillerot, libraire à Troyes — 159.
Bouillet — 1.
Bouillon, marchand d'estampes à Paris — 78, 88, 113, 121, 213.
Boulanger de Rivery — 171.
Bourcard (Gustave) — 112, 148.
Bourée (chevalier, seigneur de Neuilly, Marcheville, etc.) — 95.
Bouttats, graveur — 54.
Boydell, graveur-éditeur — 4, 106, 143.
Brandt, peintre — 93.
Breemberg (Bartholomée), peintre — 16, 133.
Breughel de Velours, peintre — 16, 133.
Bruhl (comte de) — 54.
Brulliot — 144.
Buteux (l'abbé) — 4, 5.
Byrne (William), graveur — 131.

C

Cailleau, éditeur — 168, 169.
Calabrais (le), peintre — 23, 148.
Campardon — 90.
Campion (l'abbé) — 80.
Campion de Tersan — 79.
Cantrelle, à Abbeville — 135.
Carette (Albert), ancien député, à Abbeville — 93, 102, 105, 106, 107, 108, 164.
Carrache, peintre — 4.
Cars (Laurent), peintre — 9, 27.
Castillione (le P.), jésuite missionnaire en Chine — 21, 90.
Cathelin, graveur — 9, 72, 75.
Cavelier (Pierre-Guillaume), libraire — 159.
Cazin, éditeur — 213.
Chabert, à Avignon — 72.
Challamel (Augustin) — 84.
Chardin, peintre — 15.
Chastelet, dessinateur — 102, 103.

CHAUGRAN (marquis de) — 72.
CHEDEL, graveur — 16, 27, 41, 133.
CHENNEVIÈRES POINTEL (marquis de) — 10, 19, 113.
CHENU, graveur — 9, 10.
CHEVILLET, graveur — 22.
CHOISEUL (LÉOPOLD-CHARLES DE), archevêque — 119, 120.
CHOISEUL DE BEAUPRÉ (CAUDE-ANTOINE DE), évêque — 217.
CHOFFART, graveur — 45, 90.
CHOQUET (ADRIEN), peintre abbevillois — 40, 112, 140.
CHOSSONERY, marchand d'estampes — 154, 171, 188.
CLÉMENT, marchand d'estampes — 71, 88, 112, 143, 206, 213.
CLÉMENT DE RIS (comte) — 75, 118.
CLOUSIER, imprimeur — 107.
COCHIN, graveur — 9, 11, 20, 21, 22, 27, 47, 54, 87, 89, 90, 91, 153, 169, 175, 189, 196,
 197, 198, 199, 203, 204, 210, 213.
COHEN — 26, 186, 205, 206, 217.
COINY, graveur — 209.
COINY (veuve de) — 27.
COLINS (LOUIS) — 12.
CONTI — 56.
COPPEAUX — 171.
COUCHÉ (JEAN), graveur — 27.
COULANGES — 18, 168.
COULET (madame) — 27.
COUSINET (ÉLIZABETH) — 69.
COUTELIER — 62.
COYPEL, peintre — 146.
CROZAT — 13.
CRÉCY (MARIE-JOSÉPHINE DE), épouse de messire Bourée, seigneur de Neuilly, Marche-
 ville, etc. — 95.
CRÉPY, éditeur d'estampes — 117.
CREUTZ (le comte de) — 123, 124.

D

DABOT (HENRI), avocat à Paris — 15.
DABUTY, femme de Greuze — 113.

DAIRE (ANTOINE), chandelier — 12.
DAIRE (NICOLAS-ROBERT), banquier — 12.
DAMASCÈNE (le P.), jésuite missionnaire en Chine — 21, 89, 90.
DAMERY (DE) — 82.
DANKERTZ, graveur — 36.
DANLOS ET DELISLE, marchands d'estampes, à Paris — 82, 84, 112, 113, 121, 208, 213.
DANZEL (famille), à Abbeville — 6.
DANZEL (JACQUES), graveur abbevillois — 6, 8, 31, 221.
DAMBRUN, graveur — 213.
DARET, graveur — 46.
DAUDET, graveur — 22, 36.
DAULLÉ (JEAN), graveur abbevillois — III, VI, 8, 9, 11, 16, 46, 47, 147, 153, 185.
DAUTREVAUX, ancien notaire à Abbeville — 7.
DAVOUST — 70.
DE CAÏEU (AUGUSTE), juge à Abbeville — 134.
DELAFOSSE, graveur — 18.
DELALAIN, éditeur — 207.
DELATTRE, graveur abbevillois — 4.
DE LAUNAY, graveur — 90, 207
DELEGORGUE (famille) à Abbeville — 6.
DELEGORGUE CORDIER (JOHN), graveur abbevillois — 6, 29, 30.
DELIGNIÈRES (famille), à Abbeville — 6.
DELIGNIÈRES DE BOMMY, à Abbeville — 6, 11, 29, 155, 157, 175, 176, 221, 222.
DELIGNIÈRES (JACQUES-ANDRÉ), sieur de Bommy, à Abbeville — 222.
DELIGNIÈRES SAINT-AMAND — 6, 11, 29, 221, 222.
DELIGNON, graveur — 45, 213.
DEMARTEAU (GILLES-ANTOINE), graveur — 12, 76, 90, 93, 94, 95, 100, 101, 125.
DEMARTEAU (JACQUES-ANTOINE) — 12, 29.
DEMARTEAU (JACQUES-MARIE-ALEXANDRE) — 12.
DEMIDOFF (prince) — 30.
DENNEL, graveur abbevillois — 26, 31, 43.
DEQUEVAUVILLER, graveur abbevillois — 8, 25, 31, 43, 107.
DERÔME, relieur à Paris — 175.
DESAINT, éditeur — 171.
DESCHAMPS DE SAINTE-SUZANNE — 174.
DESLAVIERS, notaire à Abbeville — 6.
DESPREZ, dessinateur — 104.
DESPREZ, imprimeur à Paris — 159, 176.

Desrais, graveur — 213.
Desrobert de Montigny — 222.
Diderot — 113.
Didot, éditeur à Paris — 28, 113, 186, 212.
Dionis du Séjour — 21, 39, 210.
Dorat — 39, 190, 191, 192, 193, 194, 195, 206.
Dorbon, marchand d'estampes à Paris — 155.
Douchet (Charlotte) — 3.
Dubois ✻, capitaine en retraite à Saint-Valery-sur-Somme — 111.
Duchesne, libraire à Paris — 16, 152, 158, 171, 173, 188.
Duclos, graveur — 106.
Duflos (C.), graveur — 82.
Dufour (Antoine) — 3.
Dufour de Martel — 6.
Dufour (Pierre-Nicolas), graveur abbevillois — 4, 6, 27, 111, 136, 137, 138.
Dugast, dessinateur — 29.
Dumont (Marie-Anne) — 3.
Dumont (Nicolas) — 3.
Duplessis-Bertaux, graveur — 25, 42, 104, 106, 107, 108.
Duplessis (Georges) ✻, membre de l'Institut, conservateur au département des Estampes — VI, 23, 47, 79.
Dupuis (Nicolas) — 9.
Durand, éditeur — 171.
Duret (Elisabeth) — 12, 14.
Dussieux — 90.
Duval, notaire — 2.

E

Edelinck, graveur — 24, 26.
Egly (Ch.-P. Monthenault d') — 153.
Eisen, dessinateur — V, 9, 11, 18, 25, 39, 122, 134, 135, 153 à 160, 164 à 171, 173, 174, 175, 180, 183, 184, 186, 187, 190 à 196, 200, 201, 202, 205 à 211, 214 à 218.
Elluin, graveur abbevillois — 26.

Erasme — 154.
Esnault, éditeur — 145.
Estrées (Gabrielle d') — 200.

F

Favart, auteur dramatique — 10, 152.
Favart (madame) — 153.
Fessard, graveur — 45.
Ficquet, graveur — 9, 18.
Fillœul, graveur abbevillois — 9, 10.
Flavigny (de) — 138.
Flipart (Jean-Jacques), graveur abbevillois — 9, 18, 27, 29, 31, 39, 47, 153, 170, 172, 175, 185, 186, 188, 213.
Fontarrieu (Gaspard-Moyse de) — 117, 118.
Fragonard, peintre 31, 39, 40, 44, 113, 186, 212, 213.
France (madame Anne-Henriette de) — 158.
Froissart — 6.

G

Galuchet (Marie-Claudine) — 7.
Garçon, notaire à Abbeville — 7.
Garet, graveur — 3.
Gaucher, graveur — 9.
Gaugain (Thomas), graveur abbevillois — vii, 4.
Germanicus — 206.
Gessner (le poète) — 23.
Ghendt (de), graveur — 27, 38, 42, 44, 45, 75, 122, 190.
Giraud, peintre — 1.
Godart, éditeur à Amiens — 17, 75, 88, 128.
Godefroy, graveur — 9, 22.
Goncourt (de) — 9, 113.

GOUAZ (MARIE LE), graveur — 115.
GOUAZ (YVES LE), graveur — 27, 43, 44, 111, 115, 118, 123, 124, 137, 147.
GOUCHON (CHARLES), graveur — 3.
GRAMMONT (DE) — 144.
GRATTIER (DE) — 19, 38.
GRAVELOT, dessinateur — v, 39, 46, 170, 174 à 182, 188, 196, 201, 202, 206, 214.
GRÉGOIRE V (pape) — 203.
GREFFE, marchand d'estampes — 155, 170, 202.
GREUZE, peintre — 17, 26, 29, 31, 44, 47, 112, 113, 121.
GRIMALDI (l'abbé de) — 114, 115.
GUEUDEVILLE — 154.
GUIBERT, graveur — 9.
GUIDE (LE), peintre — 4.
GUILLAUMET, peintre — 11.

H

HACKERT, peintre — 23, 26, 37, 95, 97, 100 à 102, 110 à 112, 123 à 125, 128, 136, 137, 145, 146.
HALBOU, graveur — 213.
HALLÉ, peintre — 25, 159.
HARO ✱, peintre expert — 213.
HAUDMANN, peintre à Bâle — 139.
HECQUET (CHARLOTTE) — 12.
HECQUET (famille) — 6.
HECQUET (MARIE-MADELEINE) — 11.
HECQUET (ROBERT), graveur abbevillois — III, 6, 8 à 14, 16, 18, 19, 23, 54, 127, 157, 158.
HEDOU (Jules), à Rouen — IV, VI, 10, 34, 42, 45, 46, 153 à 155, 175, 186, 213, 218.
HEINECKEN — 137, 146.
HELMAN, graveur — 9, 90.
HELTIER, à Caen — VII.
HENAULT (le président) — 21, 203.
HENOT (MARIE-MADELEINE), femme de J. Aliamet — 11, 27.
HENOT (THÉRÈSE) — 12.
HENRI V, roi d'Angleterre — 4.
HENRI IV, roi de France — 155, 156, 201.

HERLUISON ❋, à Orléans — 27.
HERRY (DE MARSEILLE), peintre — 118.
HERZOG — 88.
HILAIR J.-B.), dessinateur — 63, 99.
HOGARTH — 75.
HUBER — 37.
HUET, peintre — 101, 102, 145.
HULOT — 88.
HURÉ, notaire à Abbeville — 6.

I

IGNACE (le P.) d'Abbeville — 6.

J

JACOB (le bibliophile) — 18, 186.
JADART, à Reims — VII.
JAL — 1, 4, 8, 27.
JEAURAT, peintre — 14, 15, 37, 82, 83, 84, 146, 147.
JOMBERT, libraire-éditeur — 21, 87, 137, 139.
JORRY (SÉBASTIEN), éditeur, marchand d'estampes — 190 à 194, 200 à 202.
JOSSE (FROISSART — 3.
JOUBERT — 90.
JOUIN (HENRI) ❋, secrétaire de l'École des Beaux-Arts, lauréat de l'Institut, etc. — VI.
JULLIENNE (DE) — 83.

K

KIEN-LONG, empereur de Chine — 90.

L

La Belle (Étienne), graveur — 24, 146.
Labitte, éditeur — 143.
Lacoste (le chevalier Édouard) — 62.
Lacroix — 27, 119, 120.
Lafontaine (Jean de) — 18, 39, 171, 185, 211, 212.
Lafosse, graveur — 205.
Lagrange (Léon) — 20, 37, 43, 68 à 72, 75, 78, 80, 115 à 118, 130, 142, 143, 170.
La Live de Jully — 144.
Lambert, imprimeur — 207.
Lancret, peintre — 213.
Langier (le P.) — 173.
Lanjon (marquis de) — 200.
Larmessin, graveur — 213.
Larochefoucauld (duc de) — 78, 131.
Lattré, graveur éditeur — 196.
Laujon (de) — 39, 202.
Launay (de) — 21.
Laurent, graveur — 9.
L'Averdy (Clément-Charles-François de) — 70.
Le Bas, graveur — 9, 10, 12, 14, 17 à 21, 23, 34, 38, 42, 54, 90, 143, 215.
Le Brun, peintre — 25, 90, 104.
Leckinska (Marie) — 190.
Lecomte — 55.
Ledieu (Alcius) O. I., conservateur de la Bibliothèque et des Musées d'Abbeville, lauréat de plusieurs sociétés savantes, etc. — VII.
Lefebure de Lincourt — 27.
Lefebvre (Catherine-Thérèse) — 3.
Lefebvre du Grosriez (Charles-Claude) — 4.
Lefebvre (Jacques) — 7.
Lefebvre (Philippe-Nicolas), graveur à Abbeville — 8.
Lefebvre (Pierre-Augustin), dessinateur et graveur à Abbeville — 7, 19.
Lefebvre (Rose), peintre au pastel, abbevilloise — 8.
Lefilleul, marchand d'estampes — 169, 208, 210, 213.

LEFURME, notaire à Ailly-le-Haut-Clocher — 70.
LEJAY, éditeur d'estampes — 209.
LELEU — 12.
LEMAIRE, graveur — 9.
LEMERRE, éditeur — 84.
LEMOINE, graveur — 9.
LEMOINE, peintre — 106, 148.
LEMONNYER, éditeur — 210, 212.
LE MIRE (NOEL), graveur rouennais — IV, VII, 9, 10, 18, 34, 35, 38, 39, 44, 45, 46, 153, 154, 155, 163, 175, 178, 186, 205, 213, 215, 218.
LEMPEREUR — 1.
LEMPEREUR, graveur — 183.
LENFANT, graveur abbevillois — III, VII, 8, 46.
LÉONARD — 39, 209.
LEPAGE, notaire à Abbeville — 2.
LE REBOURS (JEAN-BAPTISTE) — 57, 73, 88.
LEROUX-PLANCHEVILLE, à Saint-Valery-sur-Somme — 22, III.
LEROYER, libraire à Abbeville — 16.
LESAGE, éditeur à Leyde — 172.
LESCLAPART, éditeur, marchand d'estampes à Paris — 195.
LESUEUR, curé de Saint-Vulfran à Abbeville en 1724 — 3.
LE SUEUR, peintre — 4.
LE VASSEUR (JEAN-CHARLES), graveur abbevillois — III, 8, 15, 16, 17, 25, 29, 31, 47, 82, 111.
LE VEAU, graveur — 18, 117, 138.
LINAND, graveur — 22.
LINGÉE, graveur — 207.
LONGUEIL (DE), graveur — 155, 192, 202, 205, 207.
LOTIN, éditeur — 196, 207.
LOUANDRE, père, à Abbeville — III.
LOUIS XV — 21, 25, 86, 87, 189.

M

MACQUERON (HENRI), secrétaire de la Société d'Émulation à Abbeville — VI, 110, 154.
MACQUERON (OSWALD), à Abbeville — II, VI, 159, 190, 195.
MACRET (CHARLES-FRANÇOIS-ADRIEN), graveur Abbevillois — 9, 17, 25, 27, 30, 31, 107, 134, 135, 139, 222.

Macret (Joseph) — 222.
Macret (Marie-Anne-Charlotte) — 222.
Macret (Victoire) — 222.
Macret (famille) — 6, 134.
Mahérault — 143.
Mailand — 112.
Mailly (comte de), gouverneur d'Abbeville — 136.
Major, graveur — 36, 143.
Malinet — 213.
Mallet, graveur — 212.
Malœuvre, graveur — 9, 85.
Marchetti — 18, 169.
Mariette, 56.
Marigny (de), 90, 196.
Marillier, graveur — v, 26, 207.
Marmontel — 189.
Martenasie, graveur — 9, 23, 45, 127.
Masquelier père, graveur — 9, 21, 29, 62, 90, 130, 144, 147, 207.
Massard, graveur — 29, 207.
Mathieu (Jean) — 2.
Mathieu (Marie-Jeanne-Françoise) — 1, 2, 3.
Mautort (Julien de) — vi, 153, 172 à 182, 186, 206, 207, 208.
Mellan (Claude), graveur abbevillois — iii, 8, 27, 46, 47, 48.
Menars (marquis de), 90.
Merigot, éditeur — 163.
Meun — 91.
Michault (François) — 2.
Michaut — 1.
Michaut (Germain), graveur abbevillois — 27.
Michaut (Marie) — 7.
Miotte de Ravanne — 66.
Moitte, graveur — 54.
Molière (Esprit-Madeleine) — 4.
Mondhare, marchand d'estampes — 190.
Monnet, graveur — 45.
Montaiglon (Anatole de) — iii, 47, 113, 212.
Montalant (Raphel de) — 4.
Montfort (marquis de) — 200.

Montigny (Littret de) — 27.
Montigny (Nicolas de) — 27.
Montriblond — 76.
Moreau le Jeune, dessinateur et graveur — 9, 39, 44, 45, 112, 113, 121, 143.
Moyreau, graveur — 13, 54.
Mulbacher — 112, 213.

N

Nanteuil, graveur — 46.
Naudet, marchand d'estampes — 121.
Née, graveur — 21, 90, 207.
Noailles (maréchal duc de) — 62.

O

Orléans (duc d') — 106, 107, 108.
Orléans (Madame la duchesse d') — 174.
Ostade (van) — 12, 145.
Oudry, peintre — 18, 172, 173.
Ouvrier, graveur — 9.
Ozanne (Jeanne-Françoise) — 128.
Ozanne (Marie-Jeanne), femme le Gouaz — 118, 130.
Ozanne (les sœurs) — 27, 110, 111.

P

Paignon Dijonval — 54, 56 à 62, 65, 67, 69, 70, 72, 77, 78, 80, 82, 85, 88, 112, 113, 116, 119, 120, 121, 128.
Paillet (Eugène) — 40, 212.
Papavoine, ancien avoué à Abbeville — 54, 70.

PAPILLON, graveur sur bois — 202.
PATAS, graveur — 9, 190, 212.
PEPIN (NICOLAS-ROBERT) — 27.
PEQUEGNOT, graveur — 84.
PERIGNON, dessinateur — 31.
PERRAULT DABOT — 15, 82.
PETERS (BONAVENTURE), peintre — 147.
PEZAY (marquis de) — 39, 44, 190, 204, 217.
PHILIPPE Ier, roi de France — 204.
PICOT (VICTOR-MARIE), graveur abbevillois — 4.
PIERRE LE GRAND — 90.
PINE (ROBERT-EDGE), peintre anglais — 4.
PINGRÉ — 6.
PIOT — 11.
PLANTARD — 6.
PLAUTE — 183.
POILLY (FRANÇOIS DE), graveur abbevillois — III, 8, 16, 18, 46, 47, 48, 158.
POILLY (NICOLAS DE), graveur abbevillois — 46, 158.
POMPADOUR (Madame de) — 90.
PONCE, graveur — 207.
PONCET DE LA RIVIÈRE, évêque de Troyes — 159.
PONTICOURT (LOUIS), à Abbeville — 54, 73, 82, 99, 103, 104, 110, 116, 130, 155, 156, 157, 173, 184, 200, 221, 222.
PORTALIS (le baron ROGER) — 34, 36, 38, 40, 113, 154, 155, 163, 189, 217.
POTTER PAUL, peintre — 147.
POUJIN (ARTHUR) — 153.
POULET MALASSIS, éditeur — 217.
POUSSIN (LE), peintre — 25, 108.
PRAROND (ERNEST) ✽, O. I., homme de lettres et historien, président d'honneur de la Société d'Émulation d'Abbeville — II, VII, 29.
PRAULT, éditeur — 87, 189, 203.
PRÉVOST, graveur — 87, 190, 203.
PUFFENDORF (baron de) — 163.
PUJOL (marquis de) — 99, 100, 101.
PUNT, graveur — 172.

Q

QUENARDELLE, ancien commissaire-priseur à Abbeville — 184.
QUESNEL (DU) — 6.
QUEVERDO, dessinateur et graveur — 85.
QUILLAU, graveur — 12, 27.

R

RABASSE — 145.
RABBE, à Paris — VII.
RABUTY (femme de Greuze) — 17.
RACHEL DE MONTALANT — 4.
RACINE, graveur — 27.
RACINE (JEAN) — 184.
RANDON DE BOISSET — 71.
RAPHAEL — 69.
RAPILLY, éditeur, marchand d'estampes à Paris — 30, 153.
REHER, graveur — 9.
REISET — 30.
REMY, marchand d'estampes — 56, 88.
RENAU, officier suédois — 10.
RENOUVIERS (JULES) — 20, 26.
RÉTIF DE LA BRETONNE — 26.
REY (MARC-MICHEL), éditeur.
RICHARD DE SAINT-NON (l'abbé) — 25, 42, 102, 107.
ROBERT, roi de France — 203.
ROBERT, peintre — 104.
ROCHE (LOUIS-ANTOINE DE LA), marquis de Rambures — 56.
ROQUEMONT (HECQUET DE) ancien président de la Cour d'Amiens — 6
ROMYN DE HOOGE, graveur — 213.
ROSSELIN — 69.
ROTH — 82, 148.

Rouquette, éditeur, marchand d'estampes — 169, 170, 175, 188, 196, 197.
Rousseau (J.-J.) — 188.
Rousseau du Réage — 92, 93, 94.
Rubens — 147, 157.

S

Sabran (marquis de) — 96.
Sacchi — 4.
Saillard, éditeur — 171.
Saint-Aubin, graveur — 21, 27, 45, 90.
Sangnier, curé de Saint-Gilles à Abbeville en 1726 — 2.
Saugrain (Elise), graveur — 44.
Schmultzer, graveur — 21, 22, 23, 147, 148.
Sénéca, ancien député — 2.
Servad, à Amsterdam — 67.
Sève (Jean de), dessinateur — 185.
Sieurin — 212.
Sikerber (ou Siéhelbarth) (le P.), jésuite missionnaire en Chine — 21, 90.
Silvestre, maître à dessiner — 130.
Simonet, graveur — 21.
Smith, graveur — 13, 213.
Strange (Robert), graveur — 4, 9.

T

Tacite — 205.
Teniers — 11, 14, 15, 84, 85.
Testolini, graveur — 110, 111.
Thibaudeau — 4.
Tilliard, graveur — 213.
Titien (le) — 106.
Touzé, graveur — 212.

TRIÈRE, graveur — 213.
TROY (DE), peintre, 147.
TURGOT (ANNE-ROBERT-JACQUES), ministre d'État — 76.

V

VADÉ (le poète) — 15, 82.
VAILLANT, à Boulogne-sur-mer — 159.
VAN DER NEER — 17, 65, 139, 143.
VANLOO (CARLE), peintre — 10, 14, 31, 35, 36, 153.
VAN DE VELDE, peintre — 11, 13, 37, 56.
VANNACQUE (AUGUSTE) ✻, à Paris — 11.
VAYSON (J.) ✻, membre de la Société d'Émulation et du Conseil d'administration des Musées, à Abbeville — 30.
VASNIER (HENRI-ALFRED) ✻, à Paris — 11.
VERNET (JOSEPH), peintre — 11, 18, 19, 20, 24, 27, 31, 35, 36, 37, 43, 47, 68 à 73, 75, 78, 79, 80, 111, 114 à 118, 130, 131, 142, 143, 147, 212.
VÈZE (baron de) — 113.
VIALY, peintre — 117.
VIBERT, peintre — 1.
VIEN, peintre — 87.
VIENNE (HENRI) ✻, à Toulouse — VI, 16, 22, 24, 133, 147.
VIGNÈRES, marchand d'estampes — 75, 113.
VILLENEUVE (CLAUDE-ALEXANDRE DE), comte de Vence — 60, 65, 84, 85, 86, 126, 133.
VILLETTE (marquis de) — 68, 69, 71, 73, 74, 97, 129, 130, 143.
VILLETTE (marquise de) — 125.
VILLOT — 115.
VOLTAIRE — 155.
VOYER (MARC-RENÉ DE), marquis d'Argenson — 58.
VOYEZ (LES), graveurs abbevillois — 26, 121.

W

WAGNER, peintre — 22, 26, 31, 37, 44, 95, 96, 100, 101, 102, 145.
WALFERDIN — 213.

WALKER, graveur — 106.
WASCMOUTH, graveur — 69.
WATTEAU, peintre — 31, 75.
WEISBROD. graveur — 21, 22, 42, 44, 99, 100, 101, 102, 104.
WIGNIER DE WARRE, membre de la Société d'Émulation et du Conseil d'administration des Musées, à Abbeville — 2, 3, 11, 67.
WILLE, graveur — 21, 22, 23, 48.
WINKELAR, graveur — 172.
WISSCHER, graveur — 36, 54, 55. 157, 158.
WOUWERMAN, peintre — 11, 13, 14, 23, 54, 55. 127, 128.

Z

ZANI — 1.
ZINGG, peintre-graveur suisse — 21, 22, 23, 31, 65, 139. 141.

RELEVÉ DES PIÈCES

REPRODUITES DANS L'OUVRAGE

		Pages
1 —	Portrait de J. Aliamet, d'après le dessin fait par J. Delegorgue sur un buste de Boizot .	en tête
2 —	Cul de lampe de la *lettre de lord Velfort à milord Dirton*, d'après Dorat, n° 222 ; Al. seul. .	41 et 218
3 —	Fleuron de l'*Oraison funèbre de madame Anne-Henriette de France ;* n° 135. .	48
4 —	*Les Italiennes laborieuses,* d'après J. Vernet ; n° 16 ; est. Al. seul	70
5 —	*Le Soir,* d'après J. Vernet ; n° 19 ; est. Al. seul	73
6 —	*Les Maltôtiers ou la Chambre de Justice,* etc. ; n° 28 ; est. Al. seul	86
7 —	*3ᵉ vue des environs de Saverne ;* n° 32 ; Al. seul	92
8 —	*2ᵉ partie du Jardin anglais de Villette ;* n° 39 ; Al. seul.	97
9 —	Fleuron du tome III de l'*Introduction à l'histoire moderne,* etc., du baron de Puffendorf ; n° 163 ; vign. Al. seul.	148
10 —	*Mars et Vénus ;* Lucrèce, traduction de Marchetti ; n° 171 ; est. fig. Al. seul	169
11 —	*L'Amour et la Folie ;* tome IV des fables de La Fontaine, 1751 ; est. fig. Al. seul. .	173
12 —	*Médaillon de Louis XV,* etc. ; n° 210 : vign. Al. seul	189
13 —	*Groupe de saltimbanques ;* n° 263 ; dessin	221
14 —	*Fleuron-écusson ;* n° 256.	223

ERRATA

OMISSIONS ET RECTIFICATIONS

Page III, 7ᵉ ligne avant la fin : celui que *j'avais* publié, au lieu de : j'ai publié.

Page v, 4ᵉ ligne par le haut : de celles, *assez nombreuses*, au lieu de : qui sont assez nombreuses.

Page 4, note, 5ᵉ ligne : *Strange*, au lieu de Stramge.

Page 8, 13ᵉ ligne : *Basan*, au lieu de Bazan.

Page 12, 9ᵉ ligne : devenu, à vingt-trois, ajouter : *ans*.

Page 74, pour *la Nuit* : *n° 20*, au lieu de 18.

Page 110, pour *la Vue de Saint-Valery-sur-Somme*, il y a un état, signalé par M. Henri Macqueron dans son Iconographie du département de la Somme, qui porte, sous le n° 3349 les mentions suivantes :

> Vue de Saint-Valery sur la Somme — gravée d'après le tableau original de J.-P. Hackert par Ozanne et Aliamet — A Paris chez Jean rue Jean de Beauvais, n° 32. — J.-P. Hackert, pinxit — J. Aliamet, direxit. grav. au burin — H. 0, 298ᵐᵐ ; L. 0,433ᵐᵐ.

Page 134, pour *le Procureur antique : n° 77*, au lieu de n° 80.

Page 186, dernière ligne de la note : *trois* vignettes, au lieu de quatre vignettes.

TABLE GÉNÉRALE

	Pages
Introduction . . .	1
Notice biographique. . .	1
Appréciation de l'œuvre . . .	33
Catalogue raisonné . . .	49
Abréviations . . .	51
Estampes portant la signature d'Aliamet seul. — I. Paysages. Divers . . .	53
— — — II. Vues ou sujets maritimes . . .	64
— — — III. Sujets divers . . .	81
— — — IV. Petits paysages. Vues . . .	92
Pièces terminées par Aliamet. . .	98
Pièces dirigées par Aliamet . . .	109
Pièces en collaboration ou dédiées ou éditées par Aliamet , . . .	126
Pièces restées inconnues à l'auteur mais mentionnées dans des ouvrages ou dans des catalogues. . .	141
Vignettes . . .	149
Ouvrages où se trouvent des vignettes signées, vues et décrites, classées par ordre chronologique. . .	151
Vignettes signées d'Aliamet trouvées dans des recueils ou dans des collections, et décrites, mais sans titre, et devant s'appliquer à des ouvrages restés inconnus à l'auteur . .	214
Vignettes restées inconnues à l'auteur mais mentionnées dans des ouvrages ou dans des catalogues. . .	217
Dessins. . .	219
Note additionnelle . . .	225
Classement des pièces . . .	227
Relevé chronologique des estampes portant une date . . .	235
Ouvrages consultés . . .	237
Table alphabétique des pièces comprises dans ce catalogue . . .	241
Table des noms cités avec indication des pages . . .	253
Relevé des pièces reproduites dans l'ouvrage . . .	271
Errata, omissions et rectifications . . .	273

www.ingramcontent.com/pod-product-compliance
Lightning Source LLC
Chambersburg PA
CBHW071624220526
45469CB00002B/470